다시 보는
　우리 것의
아름다움

다시 보는
　우리 것의
아름다움

2023년 10월 31일 초판 1쇄 펴냄
지은이 박삼철
편집 박은경
펴낸이 신길순
펴낸곳 (주)도서출판 **삼인**
전화 02-322-1845
팩스 02-322-1846
이메일 saminbooks@naver.com
등록 1996년 9월 16일 제25100-2012-000046호
주소 (03716) 서울시 서대문구 성산로 312 북산빌딩 1층

디자인 끄레디자인
인쇄 수이북스
제책 은정

ISBN 978-89-6436-252-5　93600
값 27,000원

다시 보는
우리 것의
아름다움

선사시대부터 바로 어제까지, 우리 삶 우리 예술 역사 안내서

박삼철 지음

삼인

일러두기

단행본과 장편소설의 제목은 『 』, 수록된 글과 단편소설의 제목은 「 」, 정기간행물의 제목은
《 》, 그림·음악·공연의 제목은 〈 〉으로 표시했습니다.

아름다움의 길 앞에서

우리나라는 세종대왕 이도李祹의 훈민정음 덕분에 문맹률이 1퍼센트 미만이다. 감사할 일이다. 문맹 탈출 100퍼센트를 거의 달성했으니, 이제는 '미맹美盲' 탈출에 나서자.

세종 이도의 한글은 쓰기 좋을 뿐 아니라 디자인도 멋있다. 한글은 말과 글이 서로 호응해 이뤄진 문자로, 정보처리 용량과 변별적인 자질이 세계 최고다. 또 글자가 얼과 꼴까지 품어 나라말다운 품격과 정체까지 잘 갖췄다. 덕분에 한글로 멋지게 살 수 있다. 말/글/얼/꼴을 온통으로 디자인해준 덕분에 우리는 문맹 너머 미맹 탈출까지, 양과 질 너머 격의 차원까지 갈 수 있다.

우리 사는 세상도 양/제품과 질/상품을 넘어, 아름다움을 보고 느끼며 사는 격/작품의 시대로 가고 있다. 시류에 있어서도 그렇지만, 아름다움은 본래 삶의 근본이다. 먹고사는 것도 힘들어 죽겠는데 무슨 아름다움이냐고? 삶은 본래 힘들게 마련이다. 힘든데도 힘껏 살게 하는 삶의 매력 덕에 용케 잘 살아간다. 매력을 보고 느끼지 못해서 힘들어 죽는 삶을 사는 것이다. 못 보고 못 느끼는 것, 미맹은 잘 살기 어렵다.

아름다움이 세상을 구원한다. 평범을 비범으로 끌어올린다. 아름다움

은 저 깊고 깜깜한 바닷속 조개의 통고에서 진주를 건져 올리는 삶의 자맥질이자 그런 삶의 응결, 격조다. 아름다움이야말로 살아갈 힘이자 살아온 삶 무늬이다. 격의 시대를 맞아 아름다움의 품격과 인격, 국격으로 한번 잘 살아보자.

우리 민족에게는 3백 년마다 도약하는 문화의 리듬이 있다. 5세기에는 고대국가의 고유성이 무르익어 삼족오와 칠지도, 신라금관 같은 신물로 고대의 황금기를 만들었다. 8세기에는 통일신라의 기반이 잘 잡혀 성덕대왕신종과 불국사, 석굴암 같은 고전적 걸작들이 잇달아 나왔다. 11~12세기에는 대장경과 청자, 나전칠기로 기예의 세계 최고를 경험했다. 근세적인 민족 정체가 지금 현대까지 면면히 흐르는 틀을 완비한 15세기에는 우리 고유의 문자체계인 훈민정음, 신토불이의 『농사직설』과 『향약집성방』이 나왔다. 민족문화의 '벨 에포크Belle Epoque'라는 18세기에는 진경산수와 풍속화, 초상화 같은 전통회화의 혁신으로 미술 최전성기를 이루었다.

이런 좋은 리듬을 그리며 21세기에도 세계문화에 기여하는 한민족의 문화도약이 또 일어날 것이라고 기대하는 사람들이 있다. 그건 어떤 것일까? 배터리일까, 반도체일까? K-팝일까, K푸드일까, K-컨텐츠일까? 융합의 시대이니, 아마도 K라이프스타일이거나 K-컬처가 되지 않을까?

미래를 내다보는 과거 읽기와 현재 성찰하기로 삼아 한번 돌아가보자. 아름다움의 길을 되걸어보자. 미맹을 탈출하고 격조 있는 세상으로 나아가기 위해, 글자 읽기의 리터러시literacy를 넘어 문화 읽기의 컬처 리터러시를 되살리자. 그래야 잘 보고 잘 느끼며 잘 산다.

미술사에서 우리 얼굴을 그린 최초기의 동삼동 패총 출토 '조개 가

다시 보는 우리 것의 아름다움

면'에서 시작해 한말 이하응과 민영익의 '난초'에 이르기까지 선사와 고대, 중세, 근세를 거치면서 우리 선조들이 찍었던 전통예술의 정점 33개를, 발로 직접 찾아가보지 못한다면 누워서 가는 와유臥遊로라도 같이 가보자.

<div style="text-align: right">

2023년 10월

박삼철

</div>

차례

욕망하다! 고려시대

생생生生하다! 조선시대

이 책은 방일영문화재단의 지원을 받아 저술·출판되었습니다.

꿈꾸다! 선사시대

女 신이시여, 신이시여, 여신이시여

부산 동삼동 출토 조개 인면상과 울주 신암리 출토 여인상

맨 처음에 여성이 있었다. 미술사로는 그렇다.

우리 선조들이 한반도에 살기 시작한 태곳적 모습을 담은 박물관 선사실로 가보자. 그곳은 돌도끼와 낚시, 토기로 가득하다. '사람을 찾는다!'며 한낮에도 등불을 들고 거리를 헤집고 다녔던 그리스 철학자 디오게네스가 잠시 되어 발품과 눈품을 팔다 보면, 조상들을 겨우 뵙는다. 신석기 토기와 청동기 칼 사이에, 사람 얼굴을 그리거나 몸을 본뜬 조형물이 숨은 듯 있다. 그래서 경황도 없고 갖춤도 없이 뵙는다. 한반도 최초의 마스크와 최초의 토르소로 정체를 잡은 우리 선조들의 원초 모습을 말이다.

최초라면 기대를 크게 하지만, 초유의 두 유물 다 한 손안에 들어갈 정도의 크기다. 우리 선조의 존재력이 약했나? 소소한 초유의 양태는 세계적으로 공통된다. 먹고사는 것에 급급했던 '도끼'와 '낚시', 그리고 잉여를 처음 저장했던 '토기'의 기나긴 시간을 지나야, 소소하지만 삶에 대한 성찰이 비로소 시작된다. 처음에는 평면적인 인면으로 나타났다가 입체적인 인체로 확장된다. 우리 원조 마스크와 토르소 두 점이 그랬던 것처럼 말이다.

두 종류의 대표를 꼽으면, 마스크는 교과서에 나왔던 부산 동삼동 패총 '조개 인면상'과 강원도 양양 오산리 유적 '토제 인면상' 두 점이 나온

다, 토르소는 '미스 신석기'로 불리는 경남 울주 신암리 여인상과 함북 청진 농포동 여인상 두 점이 뽑힌다. 이들은 모두 여성을 나타낸다. 토르소가 여체를 재현했다는 데는 이견이 없고, 마스크도 환희를 나타낸 여신의 것이라는 의견이 많다. 우리 미술 최초의 인면상과 인체상이 모두 '모신 숭배' 관련 이미지인 셈이다. 다른 나라도 그렇다. 〈빌렌도르프의 비너스〉를 포함해 인류 최초기의 조각들은 다산과 풍요를 기원하며 '대지모신'을 새겼다. 최초의 신은 여신이다. 적어도 미술사로 본 신성의 최초는 여성이다. 여성적인 환희의 신을 이어 가부장적인 남신이 청동기시대부터 나온다.

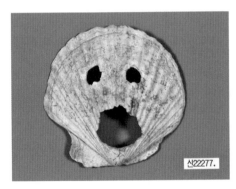

얼굴 모양 조개

조개껍데기,
높이 10.7cm, 너비 12.0cm.
신석기시대.
국립중앙박물관 소장/출처

조개의 위 껍데기에
구멍 세 개를 뚫어 환희에
찬 사람 얼굴을 그려냈다.

흙으로 빚은 여인상

흙, 길이 3.6cm. 신석기시대.
국립중앙박물관 소장/출처

크기가 작고 일부 신체가
생략되었지만, 신석기시대의
풍요를 담당하는 여성 신격으로
'울주의 비너스'라 불린다.

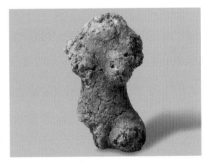

마스크 No.1, 부산 동삼동 패총 가면

한 저명 미술사학자는 동삼동 인면상을 '조가비에 세 개의 구멍을 뚫어 두 눈과 입을 표시한 것으로 보이며, 크기로 보아 어린아이의 장난감'이라고 평가했다. 다른 문화학자는 '두 개의 둥근 눈과 남성을 나타내기 위해 입을 크게 벌린 모습을 하고 있어 이것은 장난감이라기보다는 상징적인 의미를 부여한 예술품'이라고 했다.

한쪽은 가면으로 쳐서 어린이 것, 또 한쪽은 진면으로 봐서 남성 무장巫長 것이라고 다르게 해석한다. 틈입하겠다. 가면이 아니라 신을 부르는 신부神符다. 남성이 아니라 여성이다. 인면상은 신의 가호를 빌고 받기 위해 신과 신호를 주고받는 여성 신격의 '표상'이다.

유물은 선사인들의 경제활동인 어로와 수렵의 결집지였던 바닷가 패총에서 나왔다. 거친 풍랑에도 불구하고 조각배에 몸을 싣고 어패류를 잡아야 먹고살 수 있었던 신석기인들이 배 타기 전에 하는 일이 있다. '제사'다. 첨단기구와 기술을 갖춘 요즘도 올리지만, 그때는 더욱 간절하게 제의를 올렸다. 공동체가 참여하는 제의로 신을 기쁘게 하고 그의 가호를 얻어서 먹이활동의 안전과 풍요를 보장받고자 했다.

청동기 이전 석기시대의 의례는 환희의 신이 주재한다. 신부로 신격을 내보여 접신을 허락받고 신화를 주고받으면서 신의 가호를 받아낸다. 이 의례의 프로토콜은 신락神樂이다. 여성이 이끄는 신락은 실제 사례로 보고된다. 동남아와 동유럽에서는 비가 내리지 않거나 비가 많이 내릴 때 여성들이 가슴이나 성기를 하늘에 드러내는 의식으로 천신을 놀라게 한

다시 보는 우리 것의 아름다움

다. 시베리아에서는 고래사냥을 나가면 어부 부인이 땅에서 하늘을 봉양하는 의식을 올려왔다. 석기시대의 신은 모계 부족사회를 이끄는 모신이자 무장이다. 뒤에 권위와 위세를 강조하는 천신의 남성 문명으로 대체되었지만, 환희의 신의 흔적은 세계문화 기층에 깊숙이, 다양하게 새겨져 있다.

그럼, 가면이 아니다. 신락을 새긴 곳은 신과 교신하는 코드를 담은 의기이다. 청동기시대 대표 유물인 동검과 동경, 동령이 신과 소통하는 신격의 표시이듯이, 석기시대의 신부는 조개 인면상과 팔찌다. 더 문화적으로 성숙한 형태가 대지모신의 몸을 표현한 여인상이다. 울주 신암리 여인상이 대표적이다.

여인상으로 넘어가기 전에 곱씹어볼 부분이 조개 인면상의 표현력이다. 소략하지만, 환희와 경이를 요점적으로 잘 잡았다. 너무 소략하다 보니 애들 장난으로 보는 시각이 있지만, 표현술이 거칠어서 모자라는 것이 아니다. 안 한 듯이, 하지 않음이 없게 한 무위지위다. 그런 특성을 보지 못하면 애들 장난으로 낮잡아볼 수 있다. 신라 토우도 가끔 폄하되는 경우가 있는데, 이 역시 직관적이고 직접적인 미술 시원의 표현을 가볍게 봐서 그렇다.

우리 최초의 마스크는 여신의 환희와 경이를 본격으로 잘 잡았다. 헐한 재료에 대충 만들었다고 하는데 반대다. 재료적으로는 가난하고 자세는 겸손하며 마음은 순정한, 대교약졸의 예로 신과 소통하려는 성심의 예禮를 잘 갖추었다. 동삼동 조개 인면상은 자신을 돌아본 선사인들의 첫 번째 얼굴이고, 선사시대 으뜸가는 표현 예술 중 하나다.

토르소 No.1, 울주 신암리 여인상

선사시대의 여인상을 대표하는 울주 신암리 출토 여인상은 한반도 최고最古 빗살무늬 유적층인 신암리 유적에서 출토되었다. 신암리가 속한 울주군은 〈반구대 암각화〉와 천전리 암각화도 함께 소속되어 우리나라 선사문화의 고향으로 꼽히곤 한다.

맥락 자체가 그만큼 시원적이라는 얘기인데, 함께 발굴된 빗살무늬토기 시료조사로 추정하면 여인상의 나이가 6천이 넘었다. 그런데도 여전히 청신하다. 어떤 이유로 6천 년 전 사람들이 여인을 알몸으로 빚었을까? 만든 이는 누구였을까? 어떻게 만들었을까? 비록 머리와 팔다리가 없지만, 여인상은 여체가 만드는 튼실한 볼륨과 알찬 형상, 당찬 꾸밈으로 풍요롭기 그지없는 상상을 부른다. 이 땅의 사람들이 자신을 그린 최초기의 입체 초상이란 점도 되새겨볼 부분이다.

신석기시대 여인 소상은 서너 점 더 있다. 선사 주요 유적지인 청진 농포 패총과 울산 세죽 패총, 완도 여서도 패총에서 한 점씩 나왔다. 모두 흙으로 만들었고 얼굴과 팔다리가 전하지 않는 점은 신암리 여인상과 같다. 이들이 사람인지, 동물인지 구별이 어려운 상징성을 바탕으로 삼은 점은 사실적인 신암리 여인상과 다르다. 그나마 청진 농포리 것이 두 팔로 가슴을 X 자형으로 감싸 안고 허리를 잘록하게 드러내 상대적으로 더 사실적이다. 신암리 여인상이 석기시대 전체 여인상 중에서는 제일 살갑다.

다시 보는 우리 것의 아름다움

한국의 '빌렌도르프의 비너스', 울주 여인상

신암리 여인상은 튼실한 신체로 다산과 풍요를 기원했다. '건강한 신체에 건강한 정신'이라는 슬로건이 떠오를 정도다. 가슴은 봉긋하고 배는 통통하며 엉덩이는 탄탄하다. 지체는 탄력이 있고 전체는 조화롭고 생기 넘치는 여체의 근원성이 돋보인다.

신암리 여인상은 '풍요의 여신' 계열에 속한다. '풍요의 여신'은 구석기시대 사람들이 가졌던 조촐하고 소박한 세계관을 반영한다. 신도 철학도 없던 시절에 그들이 믿을 바는, 먹거리와 입을 거리를 제공하는 동물과 사냥에 필요한 종족을 제공하는 여성이다. 그들의 의식은 반려하는 동물과 여인을 그린다. 〈알타미라 벽화〉 같은 동물벽화와 〈빌렌도르프의 비너스〉 같은 여성조각이 미술사의 첫 페이지를 차지하는 배경이다. 최초로 정령화되고 신격화된 대상은, 남성이 아니라 동물과 여성이었다.

〈빌렌도르프의 비너스〉는 오스트리아 다뉴브강변의 빌렌도르프에서 발굴된 구석기시대 조각이다. 석회암에 여성을 환조로 새긴 표현이 구석기의 피카소가 만든 것처럼 원시적 풍과 시원적 격을 잘 드러내 미술사의

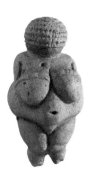

〈빌렌도르프의 비너스〉

석회암, 크기 11.1cm. 구석기시대 빈자연사박물관 소장

1909년 오스트리아 빌렌도르프에서 발견된 선사시대의 여성 나상으로, '풍요의 여신'을 대표하는 인류 최초기의 조각이다.

첫 페이지를 차지해왔다. 특히, 몸에 가슴과 엉덩이, 배가 달린 게 아니라 가슴과 엉덩이, 배에 신체가 달린 것 같은 과장된 성징 표현을 특징으로 한다. 땋아 올린 머리가 유별나지만, 머리에 있어야 할 눈과 코, 입은 찾아볼 수가 없다. 인격보다는 탈인격, 즉 신격을 강조하는 의장이다.

우리 여인상도 그런 상이다. 여성을 매개로 다산과 풍요를 청하고 받는 신격으로서의 여인상이다. 전시장에서 어떤 무리는 알몸을 탓하고 또 어떤 무리는 나체(naked)냐, 나상(nude)이냐를 따지지만, 여인상은 눈요기나 '소산所産'의 '알몸'이 아니라 본풀이와 '능산能産'의 '온몸'이다. 여인상은 선사시대에 한반도를 누볐던 우리 선조들이 꿈과 믿음으로 품었던 존상으로서의 여신상이다.

길이 3.6cm, 성역이 너무 좁다?

울주 신암리 출토 여인상의 여체는 세상을 낳고 키우는 '온몸'이지 욕망을 낳고 파는 '알몸'이 아니라 했다. 성역性域이고 성역聖域의 온몸이다.

성역이 너무 좁다? 여인상은 크기가 3.6cm밖에 나가지 않아서 앞에 확대경을 두고 봐야 할 정도로 작다. 그래서 당당하고 풍성하다는 말은 과하다는 지적이 있다. 그런 지적에는, '크기'가 지극히 인간적인 잣대라고 맞지적할 수 있다. 인간적인 잣대의 문화에서는 드러냄(decrypted)의 시각적 위력을 중시하지만, 원초적인 문화에서는 감춤(encrypted)의 촉각적 매력을 더 받든다. 모계사회의 지향은 특히 그러했다. 원초의 미술들은 은근하고 은은했다. 함북 청진 농포리 여인상은 크기 5.6cm, 강원도 양양 오산리 인면상은 크기 5cm, 부산 동삼동 조개 인면상은 지름

11.5cm 나간다. 모두 손안에 포근하게 안기는 작고 신령스러운 크기다. 같은 맥락에서 신암리 여인상은 크기가 3.6cm지만 온 세상을 품는 성역이다.

여인상이 얼굴과 손발이 없다고 아쉬워하는 시각이 있다. 인격을 표현할 때는 얼굴과 손발이 함께 있으면 좋다. 여인상은 신격이 주제다. 인격 표현의 구체성은 종종 신격으로의 비상을 방해한다. 그래서 세계의 '풍요의 여신'들은 얼굴과 사지를 가졌으면서도 마치 없는 것 같거나 아예 없는 것으로 표현한다. 신암리 여인상도 인체 전체보다는 부분을 택해 신으로서 자신의 본풀이를 알토란으로 새겼다. 그래서 더 풍성하고 당당하고 아름답다. 작아서, 잘려나갔다고 홀대받아서는 절대 안 될 거작이다.

결: 다시 전시장에서

작고 소박한 인면상이나 여인상을 크게, 높이 받드는 것은 미학적이고 종교적인 관점이다. '시선의 높이가 삶의 높이를 결정한다'고 강조하지만, 유물이 있는 박물관에서의 관람은 '못 보고 지나치거나, 보고 지나치거나' 둘 중 하나다. 인면상이나 여인상이 다른 전시물에 비해 유달리 작다 보니까 지나치는 이들에게는 캄캄한 부재이고, 성性이든 성聖이든 탐람하는 이들에게는 삼삼한 실재다. Pass or Fall? 보는 이의 눈높이에 따라 다르다 보니 두 작품 앞에서 동선이 자주 꼬이곤 한다.

그래도 다행이다. 동삼동 패총 가면과 신암리 여인상은 용산으로 옮기

기 전까지는 돌도끼나 토기 조각 사이에 묻혀 있어서 존재 자체가 미미했다. 지금 박물관 자리에서는 독존의 상에 가깝게 존대받고 있다. 볼 줄 아는 사람에게 인면상과 여인상은 선사실의 히로인이 된 지 좀 된다.

그래도 복권되어야 할 것이 많다. 미술사 연구에 수많은 논문과 에세이가 있지만, 이 두 문화재에 대한 것은 드물다. 6천여 년 전 이걸 만들고 기도했던 선사시대 사람들의 간절한 마음과 정성스러운 솜씨를 생각하면 홀대에 가깝다. 이름도 그렇다. 가면? 여인상? '김씨!', '박가!'만 해도 웬만한 사람들은 하대한다고 싸움으로 맞선다. 여인상은 '아줌마!'와 마찬가지로 몰인격沒人格, 무정체無正體의 호칭이다. 수천 년을 살아왔고 여전히 풍요롭고 아름다운 '신+인격'인데, '가면', '여인'이라 부름은 그들의 아름다움에 눈뜨지 못한 미맹美盲, 그들 문화의 시원성을 못 읽는 문맹文盲의 자백과도 같다. 이름이라도 제대로 만들어드리자.

다시 보는 우리 것의 아름다움

男 그가 오셨다: 족장들의 궐기

반구대 암각화와 농경문 청동기

돌을 쪼다가 쇠를 부리는 시대로 넘어가면 예술도 크게 바뀐다. 석기시대에는 부드러운 본성을 암시하는 구상적인 모티브들이 주류였다면, 청동기시대에는 힘을 과시하는 반추상적인 패턴들이 나타난다. 모계사회에서 부계사회로 바뀌면서 예술의 관점도 내면적인 성性의 표시에서 외향적인 힘(力)의 과시로 넘어간다.

선사시대 최고의 문화재이자 국보인 〈반구대 암각화〉와 청동기시대의 아이콘 역할을 하는 〈농경문 청동기〉는 그런 전환의 단면이다. 새 예술은 정으로 찍고 꼬챙이로 후벼 판 듯이 표현을 딱딱하고 강퍅하게 운용해 전 시대의 부드러운 조각, 그림과 차별화한다. 이미지도 세진다. 석기시대에는 대상 한둘을 은근하게(encrypted) 그린다. 청동기시대에는 떼거리를 화끈하게(decrypted) 그린다. 으뜸과 버금을 구분하려고도 애를 쓴다. 새로운 시대의 새 예술은 전 시대보다 더 강한 재료와 더 센 표현, 더 크고 높고 세고 나이 든(大上强長) 주제로의 전환을 드러내 보인다.

역사적인 전환에는 희한한 부분도 들어 있다. '알몸갈이' 나경裸耕, '알몸사냥' 나렵裸獵. 〈반구대 암각화〉의 주요 출연진은 하나같이 고추를 세우고 곧추섰다. 〈농경문 청동기〉의 최상위 인물은 남성을 노출한 채 따비

질한다. 전환을 과시하고자 과하게 시위하나? '나경 문화'는 소박하지만 진정을 다한 선사인들의 질박한 세계관의 표현이다.

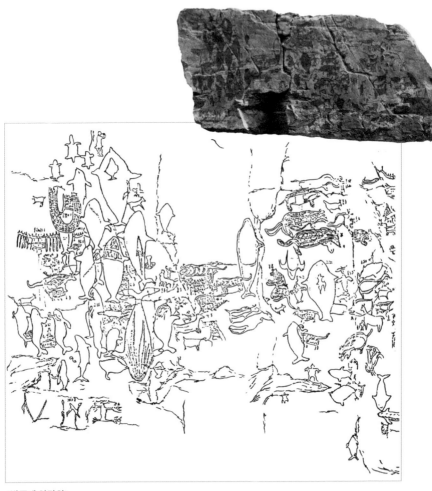

〈반구대 암각화〉
울산 울주군 언양읍 대곡리 산234-1. 신석기시대. 국보. 탁본 사진(위)과 일러스트(아래)
암각화는 너비 8m, 높이 4m의 주 암면과 열 곳의 주변 벽면에 고래, 호랑이, 사슴, 거북이, 멧돼지, 표범 등 동물의 생태와 그 속 선사인들의 생활을 3백여 컷의 이미지에 담았다.

다시 보는 우리 것의 아름다움

청동기의 수렵하는 석기, 반구대 암각화

관할 지자체가 '인류 최초의 포경 기록', '한반도 최초의 미술작품'이라고 홍보하는 〈반구대 암각화〉는 태화강의 지류인 대곡천에서 '건너각단'으로 불리는 수직 암벽에 있다. 울주 선사인들은 처마처럼 윗부분이 튀어나와 벽화를 보호해주는 천연암벽의 중앙에 높이 4m, 길이 10m 정도의 병풍 같은 도벽을 잡아 3백여 컷이 넘는 이미지를 새겼다. 물짐승과 뭍짐승들이 무리를 지어 살면서 짝짓기하고 새끼 낳고 기르는 생태가 있고, 사람들이 그 속에 들어와 사냥하며 도모하는 생계가 같이 있다. 이만한 규모와 내용이라면 역사를 읽는 선사시대의 타임캡슐이자 예술을 보는 선사시대 특화 뮤지엄이라고 할 만하다. 가마득한 바위 절벽이라 더 절박하게 몸을 부려야 했던 선사인 화공의 비전과 작업에, 각박한 삶의 여건이라 더 간절하게 몸부림쳤던 선사인 선조들의 꿈과 생업이 겹쳐 있어 더욱 묵직하게 온다.

생태와 형태에 도를 튼 한민족 회화의 시원

건너각단 암각화에 도착하면 사파리 투어를 즐기는 것이 먼저다. 고래와 물개, 거북, 호랑이, 사슴 등 다채로운 물짐승과 들짐승들을 핵심적으로 그려 누가 봐도 누구인지를 바로 알 수 있다. 크레용으로 도화지에 꾹꾹 눌러 그린 아이 그림처럼 새김은 요체적이고 정체적이다. 인간의 키를 아득히 넘는 높이의 단단한 암석에 면 새김과 선 새김으로 주제를 밭일하듯 쓱쓱 해내다니! 선사인의 시원적인 표현 재주에 입이 다물어지지 않는다.

형태만 잘 잡은 게 아니다. 생태에도 도를 텄다. 줄무늬로 표현된 호랑이, 굵은 점으로 표현된 표범, 위아래를 겹쳐 짝짓기하는 너구리, 몸통에 반점이 점점이 찍힌 우수리사슴……. 고래로 모아 보면 더욱 그렇다. 등에서 두 갈래로 물을 뿜는 긴수염고래, 새끼를 등에 업고 다니는 쇠고래, 머리 모양이 뭉툭한 향유고래……. 고래도 다양하고, 다른 만큼 특성도 다다르게 표현했다. 치밀한 관찰, 그리고 생태에 대한 이해가 환경 다큐 감수하는 생물학자 급이다.

대자연의 장관 속에 선사인들이 여기저기 일하러 나온다. '사파리' 본래 뜻대로 사냥을 한다. 물에서는 작살을 고래에게 던져 꽂고 땅에서는 활로 사슴을 크게 겨누는 듯한 사냥하는 모습, 그리고 목책과 그물, 창과 활 같은 사냥하는 도구들이 넓은 공간에 펼쳐져 있다. 특히, 한 배에 어부 10~20명씩 탄 고래잡이배는 실루엣이 눈썹 같다. 앙증맞지만 '한반도 최초의 포경'을 그린 대단한 그림이란다.

암각화 인물 문양

출처: 반구대 암각화
홈페이지

크게 그려진 사람들은
역할이 분명하고
알몸에 성기를
드러냈다. 사지를
활짝 편 인물은
예외로,
가슴이 나와 있어
여성임을 알 수 있다.

다시 보는 우리 것의 아름다움

사냥이 잘 보인다고 주제를 사냥으로 잡으면 반만 맞다. 사냥하는 그림이기보다는 사냥 제의를, 신을 모시는 그림이다. 대자연 속에서 올리는 제의로 신에게 경외를 표하는 한편, 그 믿음으로 풍요를 약속받는 인간과 신의 소통이 〈반구대 암각화〉의 본 목적이다.

크고 세고 높은 '미스터 반구대'

홀로 무엇을 외치는 선지자 같은 사람, 나팔을 부는 사람, 활로 시위하는 사람, 한 손을 입에 대고 염경하는 듯한 사람, 두 팔과 두 다리를 활짝 펼친 사람……. 〈암각화〉에서는 상대적으로 크게 그려진 사람들이 알몸에 마임을 하듯이 남다른 포즈를 취하고 있다.

주 암면 제일 상단을 차지한 남자(앞의 첫 번째 사진 참조)는 무릎을 살짝 굽히고 큰 몸을 구부린 채 두 손을 입에 대고 무언가를 외치고 있다. 그런 자세의 '신통함' 때문인지 그의 앞에는 다른 곳보다 훨씬 많은 고래와 거북이 몰려 있다. 신통력 최강에, 〈암각화〉 전체 등장인물 중에서 최장신(210mm)으로 암각화 출연진의 우두머리를 애써 표시했다. '미스터 반구대'라 부를 만하다.

두 번째 부류는 두 손으로 제 키보다도 더 큰 나팔을 붙잡고 부는 이(200mm), 활과 화살을 들짐승에게 겨누는 남자(182mm), 한 손은 허리에 다른 한 손은 입에 대고 무언가를 외치는 인물(160mm)이다. 이들도 알몸에 남성을 노출했다. 이들 외의 사람들은 크기 120mm 이하로, 성징도 미미하고 역할도 소소하다.

'미스터 반구대'와 크고 작은 이들을 비교하면, 위치와 크기, 그리고 남

성의 표현 여부에 따라 수확하는 사냥감이 차이가 난다. 의도는 그림에서의 크기와 위상, 그리고 위력의 유무로 사회적인 위계와 권력을 재현하는 것이다. 그림에서 커야 사회적으로 세다. '유일한' 예외는 두 팔과 두 다리를 활짝 벌리고 앉아 있는 인물상(205mm)이다. 여성 무당이라 풀이하는데, 복부에 표시된 '둥근 점'이 선사시대에 여성을 표현하는 일반적인 방식이다.

새 시대 청동기의 주제 중 하나가 '남성 굴기'다. 지배의 주체가 자연적인 여성에서 사회적인 남성으로 바뀌고 재료가 자연적인 돌에서 기술적인 동으로 대체된다. 〈암각화〉는 그런 전환의 모뉴먼트이자 프로파간다. 사회적 혁명과 예술적 혁신을 '이중노출' 하고자 하는 미션이, 까마득한 높이의 절벽에 300여 컷의 출연진들이 장예모 감독의 실경공연 같은 스펙터클을 펼치게 했으리라.

청동기의 농경하는 청동, 농경문 청동기

〈농경문 청동기〉는 동판에 농사 모습과 주변 풍경을 억센 선으로 새긴 청동기 대표 문화재다. 한 고미술상이 고물상으로부터 녹슨 채 사들인 것을 국립중앙박물관이 1970년에 28,000원, 금 2.5돈 값에 매입하고 보존 처리한 후 보물로 지정했다. 선사인들의 농경의례를 생생하게 담아 선사시대 사회와 예술 발달 정도를 재는 편년자료 역할을 한다는 취지에서다.

다시 보는 우리 것의 아름다움

〈농경문 청동기〉

동합금, 길이 13.5cm.
초기 철기시대. 보물.
국립중앙박물관 소장/출처

앞면에는 따비질하는
남자와 괭이를 치켜든 인물,
항아리에 무언가 담고 있는
인물이, 뒷면에는 나무와
그 끝에 앉아 있는
새가 새겨져 있다.

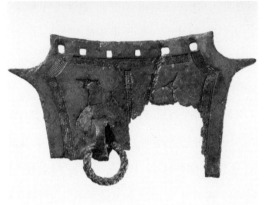

앞면에는 따비질하는 남자와 괭이를 치켜든 인물, 항아리에 무언가 담고 있는 인물이, 뒷면에는 나무와 그 끝에 앉아 있는 새가 새겨져 있다.

모양이 방패처럼 생겼다고 '방패형 동기'라고도 불리는데, 유감스럽게도 방패 아랫부분이 잘려나갔다. 지금 전하는 전체 크기는 가로 12.8cm, 세

로 7.3cm로 손바닥만 하다. 작다고 작게 대접해서는 안 된다. 당시 최첨단 테크놀로지였던 청동기는 작게 쓰는 것이 제대로 쓰는 것이었다. 동기는 제사할 때 사제들이 쓰는 주술적인 의기라 추측되지만, 더 연구해야 할 애매한 것이 많다. 그래도 〈농경문〉이 하고자 하는 이야기에는 애매함과 주저함이 없다.

한 면에는 농사짓는 모습을, 다른 면에는 나무에 새 두 마리가 앉아 있는 모습을 담았다. 당시의 밥줄인 앞면의 농사에 뒷면 신조의 매개와 그로 인한 신의 가호로 풍년을 얻고자 하는 내용이다. 돌보다 단단한 동에 새겼지만, 간절한 의례 과정을 현장에서 중계 방송하는 것처럼 차분하고도 곡진하게 전하는 형식이 정성스럽다.

따비질, 괭이질로 잡는 청동기시대의 미장센

직선 연속무늬로 외곽을 치고 수직으로 좌우 경계를 나눠 밭을 일구고 따비질하는 사람과 괭이를 든 사람, 항아리에 무언가를 담는 사람, 셋을 새겼다. 제한된 공간에 농사짓는 사람을 단순화시켜 반추상적으로 표현하는 솜씨가 얄밉도록 효율적이고 알차다. 따비질하는 이가 제일 크고 위에 그려진 것으로 보아 그가 동기 주인공이다. 동기가 청동기의 대표 유물이니 주인공은 '미스터 브론즈'로 부를 만하다. 그런데 그는 알몸으로 밭일을 열심히 한다. 신에게 풍년을 요구하는 알몸 스트리킹, '알몸갈이'를 하는 중이다. 미스터 브론즈 바로 아래 사람은 괭이를 잡고 내려치는 자세를 취하고 있다. 그리고 또 한 사람이 항아리에 무언가를 담고 있다. 〈농경문〉 뒷면에는 나무에 새 두 마리가 앉아 있는데, 솟대 신앙의 원

다시 보는 우리 것의 아름다움

형을 담았다. 고구려 신화에서 주몽의 어머니 유화는 비둘기를 통해 씨앗을 주몽에게 전해두었다. 뒷면 새는 신과 인간 사이에서 풍요를 매개해주는 신조이다. 〈반구대 암각화〉가 수렵의 풍요를 기원하는 제의를 중계했다면, 〈농경문 청동기〉는 농사의 풍요를 기원하는 의례를 재현한다고 볼 수 있다.

알몸갈이 하는 '미스터 농경문'

주인공 '미스터 청동기'는 알몸에 성기를 드러낸 채 머리에 긴 새 깃을 꽂고 따비질을 한다. 과장된 폼이 일상이 아니라 제사祭司의 치장과 연기다. 유물 파손으로 다른 두 사람은 성징을 읽을 수 없지만, 항아리 든 인물이 머리에 깃을 꽂은 치장이나 쟁기 든 이의 내려칠 듯한 연기 자세 역시 제사의 치장과 연기로 볼 수 있다. 억센 선으로 간략하게 표현한 인물 드로잉으로 보나 의례적인 치장과 연기로 보나 그들도 '미스터 브론즈'와 같은 맥락의 출연을 하고 있을 것이다.

세 인물은 당시 사회의 가장 중요한 행사인 농경의례를 협연 중인 남자 무장들이다. 그들이 보여주는 농경 도구나 기술은 꽤 발달한 농경 정주시대를 다큐처럼 옮겨온다. 그때는 성에 따른 사회적 역할이 나누어지기 시작했다. 세 남자의 연기는 풍요를 가져다주는 신앙적 세리머니에다 자신들이 획득한 새로운 사회적 헤게모니를 겹쳐놓고 그것을 정당화한다.

일부 결실에도 불구하고 〈농경문〉의 이야기는 이렇게 완성할 수 있다. 신조인 '솟대'가 있는 신의 성역 '소도'에서 제정일치의 부족장들이 모여 풍년을 청한다. 이때 제의의 테마는 나경이다. 반구대 남자들이 한 것처

럼, 〈농경문〉의 세 남자가 알몸으로 치성을 올리니, 신조를 통해 풍요의
가호가 내린다. 세리머니와 헤게모니 다 성공이다.

온몸으로 세상살이, 알몸갈이

신에게 예를 갖추어 풍성한 수확이나 사냥을 기원하는 나경과 나렵은
범 대륙적인 선사시대의 문화소(cultureme)다. 일본 규슈에서는 남자 제
주가 벌거벗고 춤을 추며 산신에게 들짐승의 사냥을 허가하도록 청하는
풍속이 있다. 인도와 네팔에서는 요즘도 여성들이 알몸으로 밭갈이해 비
를 오게 하는 '기우제형 나경 의례'를 벌인다. 세계를 경영하는 신에게 존
경과 순응의 표시로 신락의 가무를 바치고 대가로 원활한 농사와 수렵을
얻는 것이 나경과 나렵의 원초적인 뜻이다.

우리나라에도 있었다. 조선 중기의 문인 유희춘(1513~1577)은 이북 지
방에서 행해지던 알몸갈이를 '나경'이라는 이름으로 생생히 증언했다. 나
경의 '폐지'를 주장하는 내용인데, 우리나라에서 행해졌던 나경을 증언해
주는 귀한 자료로 유지되고 있다.

매년 입춘날 아침에 읍을 관장하는 토관土官이 사람을 시켜 관문官
門 길 위에 목우를 몰아 땅을 갈고 씨를 뿌리는 가색稼穡의 모습을 재
현해 한해 풍년을 점치고 곡식이 잘 되기를 기원한다. 그런데 밭을 갈
고 씨를 뿌리는 사람에게는 반드시 알몸으로 추위를 무릅쓰게 한다.
(『미암집眉巖集』, 입춘나경의立春裸耕議)

다시 보는 우리 것의 아름다움

기원학적으로 치면, 나경과 나렵은 모계사회의 유제라고 한다. 모계사회에서 부계사회로 넘어가면서 나경과 나렵도 적지 않게 바뀐다. '풍요의 여신'이 은근하게 했던 것과는 다르게 남신은 제의 속에 남성을 과감하게 제시한다. 이때 표현된 성은 자연의 것이 아니라 사회화된 성이다. 자연적인 여신의 우주적인 성이 이념적인 남성의 사회적인 성으로 대치된 것이다. 대치된 성은 이념화·미학화되어 사회 구성원들이 가부장적인 가치와 질서를 따르게 만든다.

결: 배태성 대 배타성

새로운 시대는 새로운 표현을 만들고 새 예술은 새 시대정신을 캠페인한다. 토기와 돌을 주로 쓰면서 관계적인 혈족사회를 이끄는 모계사회에서 돌과 동을 재료로 하며 위계적인 부족사회를 운영하는 부계사회로 넘어간다. 예술도 유柔에서 강强으로 간다. 선을 빳빳하게 세우고 표현과 내용에서 힘을 주고 용을 쓰는 명시의 예술형식이 득세한다. 부드럽고 포용적인 모계사회의 암시적 예술로부터의 대전환이다. 여에서 남으로의 전환을 강력하게 메시지화하는 형상으로 새로운 예술은 강건한 표현을 통해 강력한 힘을 과시한다. 그런 과시의 추구가 독특한 알몸 초상까지 만들어냈다. 같이 품고 배려하는 지니어스 로사이genius loci(지모地母)에서 독점하고 배타적인 지니어스genius(천출天出)로 옮아감의 초상이다.

生 메멘토 모리

영혼의 영원한 집, 돌무덤과 독무덤

'메멘토 모리memento mori!' 인생의 정점에서 외쳤던 종점의 예고였다. 로마 시대에 개선장군이 시가행진할 때 노예 한 명이 행렬 맨 뒤를 따르면서 외쳤다. '죽는다는 것을 기억하라!'

고대 이전에는 죽음이 삶보다 더 큰 관심사였다. 일생보다 영생을 더 중시했다. 양택 짓는 것보다 음택 짓는 것에 공력을 더 기울였다. 우리에게는 죽음이 끝이지만, 그들에게 죽음은 영원한 삶을 사는 새로운 시작이었다. 옛사람들은 죽음이 영원을 여는 문이고 무덤은 영원히 사는 집이라는 계세繼世사상을 갖고 있었다.

'사자들의 서신'이라는 무덤은 메멘토 모리의 공간적 구현이다. 무덤은 죽음을 거울삼아 당대 세계관을 비추어보는 '무디움(무덤+뮤지엄)'이라 할 만하다. 고고학자들은 무덤을 인류 최고의 발명품이라고도 한다.

청동기시대 이전의 자연스럽고 은근하게 만든(encrypted) 무덤은 남은 것이 드물다. 인공적이고 과시적으로 만든(decrypted) 청동기 이후 것은 좀 남아 있다. 청동기시대의 무덤은 고인돌과 옹관묘가 대표적이다. 두 무덤을 통해 죽음을 맞이하는 방식과 함께 죽음이 헤게모니화하는 통과의례의 양상을 살펴볼 수 있다.

다시 보는 우리 것의 아름다움

암굴, 툼이자 움

청동기시대에는 딱딱한 돌이나 돌 수준의 흙인 옹관에다 사자를 모셨다. 부드러운 나무침대보다 딱딱한 돌침대를 더 선호했나? 우리 신화 한 조각은 그 이유를 우의로 보여준다.

늙도록 자식이 없어 산천에 자식을 빌던 해부루가 어느 날 말을 타고 가는데 그 말이 큰 돌을 보고는 눈물을 흘린다. 이상하게 여겨 해부루가 그 돌을 굴리게 하니 금빛 개구리 모양을 한 어린아이가 나온다.

금와왕의 탄생 신화인데 무덤을 설명하는 자료로 써도 될까? 한국학의 멘토 고 김열규는 단군신화에서 햇빛도 들지 않는 바위굴에서 곰이 죽고 웅녀가 탄생하는 것을 들어 '암굴은 무덤이자 모태'라고 했다. 선사인들은 넋이 뼛속에 들어 생전에는 몸에 살다가 죽으면 뼈를 모신 암굴巖窟에서 산다고 믿었다. 선사인들은 '넋-뼈-돌'의 관계를 받들면서 암굴을 툼tomb이자 움womb으로 여기며 살았다. 그들에게는 암굴이 탄생의 자궁이자 영생의 보궁이었다. 이런 사상은 탄생 공간에 죽음을 넣어 환생을 꾀하는 원초적 알레고리의 매장방식을 만든다.

탄생과 재생을 하나의 공간으로 삼는 것은 세계문화의 보편적인 양상이지만, 단단한 돌방을 선호하는 것은 우리 문화의 한 특성이다. 무용총 같은 돌방무덤, 황남대총 같은 적석목관분, 인조 돌로 지은 무령왕릉 같은 삼국시대 고분에 이르기까지, 돌이 영혼의 영원한 집이 되는 문화를

살아왔다. 원형은 선사시대의 돌무덤 '고인돌'이다. 작게는 수십 킬로그램, 크게는 수백 킬로그램 나가는 덮개돌을 덮고 굄돌 두서너 개를 고여서 돌집을 지었다.

우리나라는 '고인돌의 왕국'이다. 전 세계 고인돌의 절반 정도인 4만여 개가 있어서 고인돌 세계 최다 보유국이다. 2000년에는 고창과 화순, 강화, 세 곳 고인돌이 함께 유네스코 세계문화유산으로 등재되었다. 하나로 묶기에는 넓은 지역이지만 세 고장 고인돌은 선사인들의 간절한 염원을 '돌직구'적으로 나타내는 표현에서는 하나같다.

건축적 형태가 강조되는 탁자식과 조경적 양식과 함께 가는 바둑판식, 토목적 구조를 중시한 개석식 등 세 가지가 고인돌의 대표적인 유형이다.

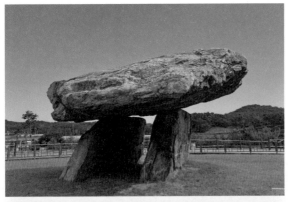

강화 부근리 고인돌

출처: 국가문화유산포털

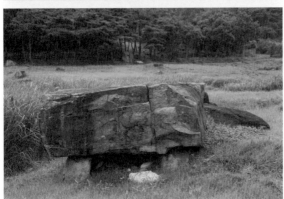

고창 고인돌 2241호

출처: 공유마당

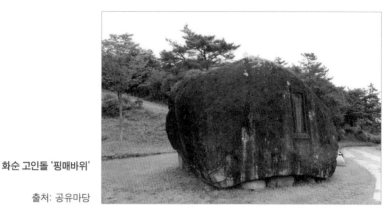

화순 고인돌 '핑매바위'

출처: 공유마당

돌방을 세우거나 올리는 방식에 차이가 있다 보니 교과서에서는 탁자식, 바둑판식, 개석식 등으로 가르쳤다. 탁자식은 주검과 무덤의 모뉴먼트적 성격을 강조해 건물처럼 '건축적'으로 지었고, 개석식은 노터치를 강조하듯 무덤을 자연물처럼 '토목적'으로 지었다. 중간 격인 바둑판식은 자연 반 인공 반의 정원장식처럼 '조경적'으로 세웠다.

강화 부근리/탁자식/세우다

고인돌 하면 강화 부근리 지석묘를 주로 꼽는다. 사진 효과가 좋고 찾아가기 쉬워서 그럴까? 부근리 지석묘는 손질한 판석을 세우고 주검을 그 안에 모신 다음 그 위에 지붕 같은 덮개돌을 올렸다. 건축하는 구조다. 세우고 올리는 엮음 방식은 무덤방이 지상에 있음을 말한다. 바둑판식이나 덮개식 고인돌처럼 덮는 형식은 사자를 지하에 둔다. 탁자식은 상대적으로 드높이는 형식을 취해 모뉴먼트처럼 높이로 주검과 무덤의 초

월성을 강조한다.

우리나라의 주된 석재인 화강암을 써서 전체 높이는 2.6m 나가게 잡았다. 벽이자 기둥으로 높이를 받치는 굄돌은 서쪽 것이 길이 4.5m, 너비 1.4m, 두께 0.6m, 동쪽 것이 길이 4.6m, 너비 1.4m, 두께 0.8m다. 덮개돌은 우리나라 고인돌 상판 중에서 가장 큰 급에 속한다. 길이 6.5m, 너비 5.2m, 두께 1.2m이고, 무게는 50여 톤이다. 부근리 고인돌은 세움으로 치면 국내 최대 규모에 속하고 건축적인 모양이 잘 잡혀서 사진이나 방송에 많이 출연하는 스타 고인돌이다.

고창 죽림리/바둑판식/올리다

부근리 것이 '양택'적인 세움으로 높이를 강조했다면, 고창 대표 고인돌 중의 하나인 2241호 고인돌은 '음택'적인 깊이를 존중하는 형식이다. 땅을 파서 지하에 돌방을 만들어 주검을 모시고 그 위에 육중한 돌로 덮었다. 벽(세움)보다 무게(누름)로 덮어서 벗기지 못한다는 메시지를 형태로 잡은 듯하다. 그래서 여기 굄돌은 짧고 강한 다리를 가졌고 덮개돌은 덮개가 아니라 누름돌처럼 역할을 하며 묵직하게 '노터치!'를 외치는 듯하다. 상징으로 보면 바둑판식이 암굴의 모티브에 더 가깝다.

고창에는 군내에만 185개 무리에 1,600여 기의 고인돌이 있어 밀집도에서는 세계 최고다. 힘깨나 쓰는 이들이 몰려 살았나? 만경평야 같은 옥토를 차지한 청동기시대의 유력가문이 공동고분을 연이어서 지어 양뿐만 아니라 다양성에서도 세계적인 고인돌 군을 이루었다. 바둑판식이 흔하지만, 탁자식과 덮개식, 그 중간 형식들도 많다.

화순 핑매바위/덮개식/덮다

청동기 유물이 많이 나오는 '선사의 고향'인 화순에는 '핑매바위'가 있다. 덮개식 고인돌의 독보적인 본보기인 데다가 화순 사람들과 일체화된 삶을 사는 돌이라 대표 고인돌로 꼽힌다. 이 고인돌에는 아예 굄돌이 없다. 길이 7m, 높이 4m, 무게 280t의 거대한 덮개돌 하나가 다다.

돌방을 땅속에 만들고는 거대한 덮개돌로 매개 없이, 육중하게 덮어버렸다. 벗길 생각은 아예 하지를 말라는 식이다. 땅 위에 노출된 덮개돌이 전부여서 고인돌의 형태는 가장 자연에 가깝다. 짓기의 형태도 앞의 두 건축적인 경우와 달리 토목적이다.

핑매바위는 울산바위 같은 설화도 품었다. 운주사에서 천불천탑을 모은다고 해서 마고할미가 치마에 이 바위를 싸서 갔다. 무게가 있고 크기도 꽤 나가서 힘들게 나아가는데, 도중에 끝났다는 소식이 온다. 할미가 빈정이 상해 돌을 발로 차버렸다. 그때부터 사람들이 '핑매' 바위라 불렀다. '팔매질-하다'의 지역말이 '핑매-쏘다'다. 고인돌 스케일은 글로벌, 스토리는 로컬인데, '글로컬'로 오래 살아남아 여러 세상 두루 보여줘 고맙다. 핑매바위에 녹아 있는 글로컬 사랑 덕분에 우리가 돌 보기를 황금같이 할 수 있게 되었으니 할미는 이제 감정 푸셔도 되겠다.

독무덤, 옹관묘

'돌집' 돌무덤과 재료적으로 비슷한 묘제가 옹관묘다. 흙을 돌로 만든

전라남도 나주시 반남고분은 지상에 분구를 쌓고 주검을 넣은 커다란 옹관을 올리고 묻는 매장방식과 국왕급 부장유물을 내보여 고대사의 미스터리라 불린다.

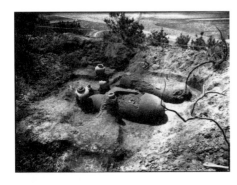

나주 반남고분

전라남도 나주시 반남면
대안리 103 등. 사적.
고분 발굴 유리건판
출처: 국립중앙박물관

나주 반남고분 전경

출처: 국가문화유산포털

'독집' 옹관으로 영혼의 영원한 집을 짓고자 했다. 기호로 보면 고인돌은 부계적 특성이, 옹관은 모계적 속성이 강하다. 그런데 역사로 보면 옹관은 여성적으로도 쓰였고 또 굉장히 남성적으로도 쓰였다.

먼저 굉장히 남성적이고 모뉴먼트적인 반남고분 옹관을 보자. 반남고분은 영산강의 샛강인 삼포강이 자미산을 만나는 반남 대안리와 신촌리, 덕산리 일원에 조성된 고분 40여 기를 일컫는다. 이 고분은 고분 형식이 딴 곳에 없는 것인 데다가 부장품 역시 지역 제작품으로 보기 힘든 것들

이 나와 첫 발굴이 있었던 1910년대 이래로 '고대사의 미스터리'로 취급되었다.

여기 널은 항아리 두 개를 이어 쓴다. 길이가 2~3m 나가서 성인 장사 몸도 거뜬하게 받아들일 수 있다. 최대급 크기 외에 놀라운 게 또 있다. 보통 묘로 쓰는 옹관은 생전에 쓰던 것을 사후에 이어 쓰고 묻는 것도 집이나 근처에 바로 세우는 직치直置나 비슷하게 세우는 사치斜置로 했다. 반남 옹관은 사후용으로 따로 제작했고 매장도 옆으로 누여 놓는 횡치橫置로 했다. 더 희한한 것은 땅에 묻는 게 아니라 분지를 만들어 그 위에 독널을 올리고 흙으로 덮는 형식이다. 이런 분구 형식은 고구려 장군총의 지상묘제를 떠올리게 한다. 부장품도 이슈다. 변방의 고분인데도 불구하고 금동관과 금동신발, 화두대도 같은 국왕 무덤용 껴묻거리가 다수 출토되었다.

이런 경우는 딴 곳에 없다. 분구형 옹관묘를 남다르게 짓고 국왕급 부장품을 넣는 독특한 문화는 4~5세기 나주와 영암 등지의 독자적인 묘제다. 여기의 독널, 옹관은 삼국시대 국왕들의 고분처럼 사회적이고 남성적인 지배를 공간적으로 강력하게 표현한다. 죽음을 미화하고 그 죽음으로 헤게모니를 강화하니 여기 옹관은 'tomb=womb'이 아니라 'tomb=bomb'이 더 어울리겠다.

먼저 반남고분으로 남성적인 옹관의 속성을 잡았다. '독무덤의 정통'을 아껴두기 위해서, 시기가 좀 뒤집히는 혼돈을 감수하면서 반남고분을 먼저 봤고, 이제 부여 송국리형 토기로 간다. 'tomb=womb' 그대로의 청동기 토기다. 우리 선조들은 태어날 때는 태항아리, 먹고 쌀 때는 오지와

송국리 토기
흙, 청동기시대. 국립중앙박물관 소장/출처
부여 초촌면 송국리 주거지와 주변 금강유역에서 출토되었다. 짧게 밖으로 벌어지는
목과 통통한 몸체, 짧고 좁은 바닥의 흐름이 인체를 연상시킨다.

똥독, 죽어서는 옹관과 함께 산다. 송국리형 토기가 그렇게 살아왔다.

청동기시대 무늬 없는 토기의 대표인 송국리형 토기는 높이가 20~50cm이고, 최대 지름이 동체 중앙에 있어 한껏 부푼 난형을 띤다. 그릇 입구 부위가 바닥보다 넓어 전체적으로 볼륨의 중심이 동체 상부에 있다. 상후하박의 후덕한 볼륨감은 아이 밴 여인의 배 같기도 하고 여인의 뒷모습 같기도 하다. 옹관으로 쓸 때는 생전에 쓰던 것을 이어 쓴다고 했다. 반남고분처럼 봉분을 모뉴먼트 공간으로 새로 짓지 않고 살던 곳이나 그 주위에 살듯이 묻었다.

모든 길은 항아리를 추억한다/해묵은 항아리에 세상 한 짐 풀면/해가 뜨고 별 흐르고 비가 내리는 동안 흙이 되고 길이 되고 […] 내가 가득 찬 항아리다 (정끝별, 「옹관」 부분)

　　　　　　　　　　　　　　　　　다시 보는 우리 것의 아름다움

모태를 닮은 독에다 죽음을 묻는 것은 삶을 준 어머니, 지모신에게 죽음을 지키고 키워달라는 기원의 표현이다.

20~50cm. 어른을 담기에는 토기 크기가 너무 작다는 지적이 있다 보니까 송국리 옹관이 어린이용이라고도 한다. 어른 것이 맞다. 작은 옹관이지만, 뼈를 모시는 세골장제로 보면 충분히 크다. '넋-뼈-돌' 유비의 고인돌처럼, 송국리형 독무덤은 살을 다 보낸 다음 영혼의 거처인 뼈만 추려 영원한 집 옹관에다 매장했다. 이런 세골장제는 우리뿐 아니라 세계 곳곳에서 어렵지 않게 확인할 수 있다. 작지만 충분히 크다. 송국리형 토기는 툼과 움의 기능과 상징을 잘 버무려 영혼이 들어가서 아늑하고 넓고, 또 생활역세권에서 잘사는 영원한 집을 지었다.

결: 맥박, 제 무덤 파는 삽질 소리

옛 선사인들에게 뼈는 영혼의 거처였다. 뼈를 다이아몬드처럼 단단하게 모신 돌무덤과 독무덤은 영원한 집으로 의식되어 지어졌다.

죽어야 산다. 사멸의 툼이 생성의 움이다. 죽음을 잃은 세상은 삶을 잃은 세상이기도 하다. 요즘은 날로 발달한 의학 덕분에 몸의 죽음에만 신경을 쓰는데, 영혼의 죽음도 경계해야 한다. 메멘토 모리! 죽음으로 살자. '맥박은 무덤 파는 삽질 소리!' 맥박으로 죽음을 다시 지어야, 잘 사는 삶을 지을 수 있다.

神 하늘에서 땅으로의 비행기표

청동검, 청동거울과 청동방울

청동은 구린내를 피워가면서 인간이 만든 최초의 쇠붙이다. 날쇠들이 영원한 돌에서 영구한 쇠를 빼냈고, 날쇠의 시대는 신의 내세에서 인간의 현세를 빼냈다. 청동 덕분에 세상이 천상에서 지상으로, 신의 손에서 인간의 손으로 옮겨오기 시작했다.

쇠뿔도 단김에 빼랬지만, 청동기가 나온 그때 세계 곳곳에서 신들이 공수부대 낙하하듯이 대거 하강했다. 우리만 쳐도 단군왕검과 해모수가 있다. 약간 늦게 수로와 주몽, 혁거세의 강신도 있다. 선사와 역사의 차이는 있지만, 이들의 등장은 천신 강신이라는 문화소로 묶어보면 잘 보이는 게 많다. 이들의 강신은 하늘에서 땅으로 내려오는 비행의 기표를 신화나 상징 기물에다 새기는 것을 공통으로 한다. 비행기표 대표는 청동검(銅劍)과 청동거울(銅鏡), 청동방울(銅鈴) 삼보다.

청동기시대의 비행기표로 치면 지상으로 내려온 천손들이, 하늘의 뜻을 잘 '듣고(耳)' '말해주는(口)' 큰 인물(壬)인 '성(聖=耳+口+壬)'이 되어, 동銅을 기반으로 새 나라를 다스린다. 하강 천신들은 하늘의 빛을 보여주는 거울과 하늘의 소리를 들려주는 방울, 하늘의 임자를 예禮하는 검 등 성聖의 동기로 곰과 호랑이를 토템으로 한 부족들을 통합해 왕국을 만들

다시 보는 우리 것의 아름다움

어갔다. 이러한 전환은 단군신화에도 잘 녹아 있다. 신화 속 청동 리터러시를 잘 보면, 청동기시대는 청동기인들이 내세를 넘어 현세를 응시하고 신화와 함께 역사를 살기 시작한다는 전환을 읽을 수 있다.

천부인, 또는 신기삼종

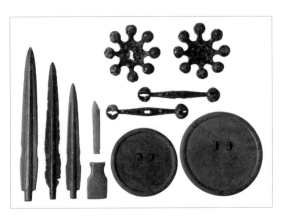

〈화순 대곡리 청동기 일괄〉

동기, 11점. 청동기시대. 국보.
국립광주박물관 소장/출처

전남 화순군 도곡면 대곡리에서
1972년 집 배수로 공사 중에
청동검과 방울, 거울, 도끼,
조각칼 등 청동의기 종합세트가
발굴되었다.

1971년 고인돌의 천국인 화순의 한 촌로가 집 담장 배수로를 정비하다가 철물 10여 점을 파냈다가 엿장수에게 팔았다. 물건들을 괴이하게 여긴 엿장수가 고물상 대신 전남도청에 넘긴 덕분에 화순 청동기는 고물 아니라 보물, 그것도 한반도 청동기를 대표하는 명물이 되었다. 국보 〈전남 화순 대곡리 청동기 일괄〉. 이 유물의 최고 매력은 '일괄'력이다. 세형동검과 청동거울인 세문경, 청동방울인 팔령두와 쌍령구를 '천부삼인'으로 갖춘

데다가 도끼와 청동 손칼까지 곁들였다. 이 실물에 자료 하나를 덧붙이면 청동 리터러시를 잘 읽으면서 일괄의 의미를 새길 수 있다.

> 한 나라 신작 3년인 임술년에 천제天帝가 태자를 보내어 부여왕의 옛도읍에 내려와 놀았는데 이름이 해모수解慕漱였다. 하늘에서 내려오는데 오룡거五龍車 타고 따르는 사람 1백여 인은 모두 흰 고니를 탔다. 채색 구름은 위에 뜨고 음악 소리는 구름 속에서 울렸다. 웅심산熊心山에 머물렀다가 10여 일이 지나서 내려오는데 머리에는 오우관烏羽冠을 쓰고 허리에는 용광검龍光劍을 찼다. (이규보, 『동국이상국집』, 「동명왕편」)

천자 해모수가 하늘에서 땅으로 내려오는 하강 장면을 묘사했다. 채색 구름이 빛나고 음악 소리가 울리는 가운데 용광검을 차고 내려온다. 채색 구름은 빛을 내는 청동거울의 효과이고, 음악 소리는 천상의 소리를 흉내 낸 청동방울의 역할이고, 용광검은 바로 청동검이다.

제의를 올릴 때 하강한 천신족은 거울을 가슴에, 방울을 양손에, 검을 허리춤에 찬다. 그 의식은 거울의 광경光景(light-scape), 방울의 음경音景(sound-scape), 세계수를 상징하는 검의 풍경風景(landscape)을 내보여 지상 토템족과는 천지 차이 나는 신통력을 개시한다. '하늘이 줬다!', '하늘이 내렸다!' 하나같이 하늘을 파는 새 비행기표 덕분에 하강 천신족은 지모신 부족들을 압도한다.

다시 보는 우리 것의 아름다움

천상의 소리를 담다, 청동 팔주령

신과 교신할 때 무당은 한 손에 칼을, 다른 손에 방울을 들고 흔들면서 춤을 춘다. 방울은 천상의 원음을 매개로 하늘의 신비를 주고받는 미디어다. 방울의 구조와 형상, 문양이 소리를 잘 보여주고 잘 들려주면 줄수록 신통력을 더 인정받는다. 청동방울의 최고는 여덟 개로 뻗은 가지 끝에 방울 여덟 개가 달린 '팔주령八珠鈴'이다.

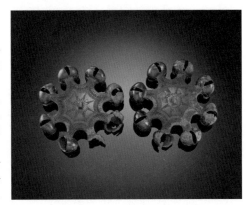

〈전 논산 청동방울 일괄〉
(7점, 국보) 중 팔주령

백동, 길이 128cm, 두께 3.6cm.
청동기시대.
국립중앙박물관 소장/출처

청동방울은 천상의 소리를
지상에 보이고 들리게 하는
역할을 맡은 의기다.

국보인 호암미술관의 〈청동팔주령〉은 천부인의 이야기를 잘 담고 있을 뿐 아니라 문양과 제작 기술이 우리나라 청동기 유물 중 상급으로 평가받는다.

먼저 형태다. 여덟 개의 방울이 모서리가 길게 뻗친 팔각 별 모양의 판 끝에 한 개씩 달려 있다. 농익어 입을 짝 벌린 석류같이 방울들은 절개

공을 네 개씩 벌여 소리의 잉태와 출산을 예비한다. 그 안에 소리의 알맹이인 청동 구슬이 담긴다. '팔령팔곡八嶺八谷'으로 모양을 애써서 부린 것은 기능적이면서도 상징적으로 소리를 잘 낳는 의장을 겨냥해서다.

문양으로 가면 나노급 초정밀 제도가 기다린다. 짧고 가는 선을 빽빽하게 음각해 원에서 삼각, 팔각, 그리고 여덟 개의 방울로 확장되는 문양을 짜냈다. 우주의 중심에서 만방으로 퍼져나가는 원음을 시각화한 의장이다. 우주의 배꼽을 차지한 고리를 원으로 감쌌고 청동기시대의 대표 테크닉인 집선 삼각형 여덟 개를 길쭉하게 방사형으로 깔았으며 그 끝에 소리의 태胎인 방울을 달아 시각이 청각으로 전환되도록 했다.

팔주령처럼 여덟 가지나 방향으로 퍼지는 해나 별 문양은 세계적으로 여럿 있다. 그런데 원에서 삼각, 팔각으로 확장되면서 시각이 청각으로, 빛이 소리로 확장되는 의장은 우리 팔주령의 드문 창의다. 햇빛을 받고 유화가 잉태하여 주몽을 낳은 것처럼, 원광이 원음을 낳아 하늘의 뜻을 전하는 매개로 삼는다. 그런 원음을 가진 이는 천신의 아들이다.

팔주령은 국내에 몇 개 더 전한다. 문양이 살짝 다르게 변주되기도 하지만, 크게 보면 태양에서 발원해서 '빛살'에 실려 인간의 세상에 원음을 전하는 표상 구조를 따른다. 당대의 기술로는 힘겨웠던 문양을 힘껏 펼친 것은, 그 시대가 갈구했던 신에 대한 본풀이가 그만큼 간절했기 때문이다. 방울의 의장은 그런 본풀이의 시청각적인 재현이다.

다시 보는 우리 것의 아름다움

세상의 빛을 열다, 청동거울

청동거울은 동그란 모양과 반짝거리는 빛으로 하늘을 더욱 직접적으로 보여준다. 종교나 고대 이전 언술의 기본은 신비神祕(decrypted)다. 인간이 아는 것보다 알지 못하는 것을 훨씬 중하게 받들었다. 하늘을 개시하는 미디어인 거울은, 보여주기 위한 것인지 안 보여주기 위한 것인지가 헷갈릴 정도로 흐릿했다. 못 만들어서 그럴 수 있지만, 신비의 언술을 받들어 안 보이게 만든 탓도 있다. 청동거울은 사물을 얼마나 또렷하게 비추느냐가 아니라, 흐릿한 신의 세계를 얼마나 신비롭게 옮기느냐에 따라 가치를 평가받는다. 청동거울의 백미는 숭실대에 소장된 국보 141호 〈정문경〉이다. 옛 교과서나 문화재 해설에서는 〈다뉴세문경〉으로 불렀다.

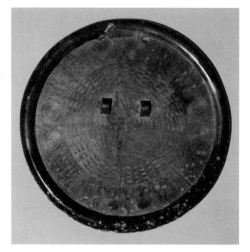

〈고운무늬거울〉

청동, 지름 21.2cm. 청동기시대. 국보.
숭실대학교 한국기독교박물관 소장/출처

0.05mm의 나노급 선으로
원과 삼각형의 기하학적
무늬를 21.2cm의 원 안에 빼곡히 채워
한반도 출토 청동기 중에서
문양이 가장 정교한 것으로 평가된다.
청동거울은 햇빛을 시각화하는 의기다.

〈정문경〉은 동그란 원으로 먼저 태양을 그린다. 기하학적인 체계도 없고 컴퍼스도 없던 시절에 지름 21.2cm의 원을 한 치의 일그러짐도 없이 어떻게 이렇게 만월로 띄웠을까?

거울 면은 아무런 문양이나 장치도 없이 가득 비웠다. 신을 모시는 공간이기 때문이다. 동의 윤기가 반지르르하게 도는 이 거울 면으로 의례 중에 햇빛이나 달빛을 반사해 제의에 신이 왕림하셨음을 내보였다.

무늬로 가득 찬 뒤편은 두툼하게 둔덕을 이룬 바깥 테두리 안으로 내구, 중구, 외구, 세 구역을 나뉘었다. 구마다 기하학적 문양을 무수히 새기고 상하좌우로 교차시켜 세밀함의 끝판을 보여준다. 내구에는 끈을 매는 고리인 뉴가 거울의 중앙에서 아래로 조금 쳐져 두 개 달려 있고, 외구에는 열 개 내외의 동심원 묶음이 두 개씩 짝을 지어 사방으로 균등하게 배치되어 있다. 문양에서도 '원'이 우선이다. 크게 구역을 나누는 경계와 동심으로 잡는 중심의 역할을 원이 한다. 그리고 '삼각형'이 간다. 삼각형이 원에 '틈입'하면서 원환들을 정교하게 등분한다. 구마다 위아래, 좌우로 교차하는 방식으로 수많은 삼각형이 쌍을 이루거나 좌우로, 상하로 자신의 분신을 만들고 퍼뜨린다. 삼각형 천국이다. 눈으로 외형률의 낭송미를 즐기는 기하의 천국이다.

청동거울은 세계적으로 많지만, 이렇게 정치한 문양을 가진 경우는 드물다. 실측에 의하면, 지름 21.2cm의 이 거울에는 0.22mm 간격, 0.7mm 굵기의 직선 1만 3,000여 개와 동심원 100여 개가 '주조'되었다고 한다. 〈정문경〉을 현대기술로 재현하는 시도가 몇 차례 있었는데, 성공하지 못했다고 한다. 전문가들은 CAD 프로그램으로도 제도하기 힘든

다시 보는 우리 것의 아름다움

문양이라고 한다. 어떻게 이렇게 반듯한 원을 만들었을까? 어떻게 머리
카락보다 가는 선들을 촘촘하게 모아 이렇게 정교한 삼각형들을 만들었
을까?

답은 '어떻게?'에서보다 '왜?'에서 찾아야 할 것 같다. 풍요 속의 현대인
들은 '할 수 있나, 없나?' 하는 능위能爲를 따져 인간적인 차원에 갇히지
만, 선사인들은 '해야 하느냐, 마느냐?'의 당위當爲로 해 초인간적인 차원
을 갖춘다. 신을 만나야 했고 하늘을 보아야만 했다. 태양을 향한 강인한
의지가 초나노 기술을 이끌어냈다.

청동방울에서 보았다. 원은 태양을, 집선 삼각형은 태양의 화살, '빛
살'─빗살무늬토기처럼 머리 빗는 빗의 살 '빗살'은 재고되어야 한다─을
그렸다. 그 빛이 잉태되어 방울에서 소리를 낳았다. 청동거울에서도 원이
태양, 집선의 삼각형이 빛살을 나타낸다. 태양과 햇살을 그린 문양이 거울
에서는 실제 빛으로 개시된다. 제의 때 거울 면으로 진짜 빛을 반사했다.
선사인들의 삶은 그만큼 하늘을 강력하게 지향해야 살 수가 있었다. 국립
광주박물관에 후한대의 청동거울 1점이 있는데, 무늬 면 외구에 '견일지
광 천하대명見日之光 天下大明'이라는 명문이 있다. '일광日光(태양과 빛살)이
나타나니 천하가 대명하다.' 청동거울 만듦의 당위일 것이다. 동경은 빛을
들춰냄으로써 우주의 원리를 개시하고 그런 거울을 가진 이가 우주 원리
를 구현하는 천자임을 선언하는 역할을 한다.

무기가 아니라 예기, 청동검

첨단 디지털 시대에도 대통령은 장군들에게 삼정검을 준다. 칼이 곧 힘이고, 힘이 곧 권력인 탓에, 청동검이 표현하는 권위에 대해서는 긴말이 필요하지 않다.

그런데 신화로 본다면 긴말이 좀 필요하다. 칼로 보기 힘든 부분이 많기 때문이다. 우리 청동기시대의 대표 검인 비파형 동검만 보라. 찌르고 베는 데 쓰기에는 너무 거추장스러운 장식이 많다. 의미와 상징 과잉이라서 단칼에 벨 수가 없다. 이충무공 칼에 새겨진 '한번 휘둘러 쓸어버리니 피가 강산을 물들인다(一揮掃蕩 血染山河)'의 휘두름이나 핏기를 선사시대 청동검에서 찾는다면 좀 머쓱해진다. 비파형 동검 다음에 온 세형 동검도

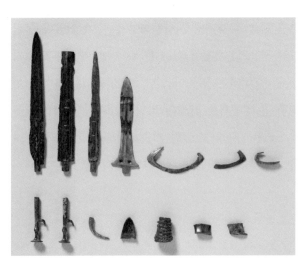

〈대구 비산동 청동기 일괄〉

청동. 초기철기. 국보.
국립중앙박물관 소장/출처

청동검은 싸우는
무기가 아니라
신을 모시는 의기다.

다시 보는 우리 것의 아름다움

마찬가지다. 세형 동검은 부딪히면 쉬 깨어진다. 성분 자체가 그렇게 잡혀 무기를 의도했다고 보기 힘들다.

결론적으로 말하면, 청동검은 칼이 아니다. 신을 부르고 머물게 하는 공간으로서의 검이다. 신물이다. 여수 오림동 고인돌에는 검을 모시는 독특한 의례 장면이 암각화로 그려져 있다. 남녀 제사가 검을 중앙에 두고 치성을 올리는데, 검은 사람보다 세 배 정도 크고 자루가 하늘, 끝이 땅에 사람처럼 섰다. 신격으로서의 검이라는 얘기다. 검은 신을 모시는 세리머니의 예기가 먼저였다. 힘을 담는 헤게모니로서의 무기는 신화가 역사로 대체된 이후에 왔다.

단군신화에서는 환웅이 천부인을 거느리고 하강했다. 해모수는 오우관을 쓰고 용광검을 허리에 차고 내려왔다. 용광검은 청동거울과 청동방울에서 강조했던 '빛살'의 검이다. 제정일치의 선사시대 무장들은 청동검과 거울, 방울, 도끼, 새기개를 껴묻거리로 함께 묻었다. 박물관에 가면 청동검이 가득하게 쌓여 있을 정도다. 신에 절대적으로 의탁해야 했던 시절에 신비를 주고받아야 했던 일들이 많아 그만큼 많은 신통神通의 검을 만들고 모셨다. 검의 지향은 신통력이었지 살상력이 아니다. 세리머니/헤게모니, 신통력/살상력을 말장난처럼 반복하고 있다. 본질이 기능으로, 화이트가 블랙으로, 기질이 기능으로 크게 바뀌었는데도, 별 상관없이 사는 세태라 자꾸 긁어본다.

결: 하늘의 가호에 대한 아득한 기억

청동방울과 거울, 검은 신성족이 되기 위해 만들고 사용한 신품이었다. 천부인 상징체계는 부족 사이에서 지배와 피지배의 위계를 짜가던 때의 발명품이다. 하늘을 파는 이들이 곰이나 호랑이, 거석의 영혼을 따르는 토템 부족을 정복하는 과정에서 자신을 천신족으로 선민화하고 증표로 청동 레갈리아Regalia를 내밀었다.

청동기문화를 등에 업는 신성족은 천자의 세계관으로 지모신의 세계관을 철폐하면서 대대적인 혁신 캠페인을 펼쳤다. 태양이 강화되는 만큼 천부인의 문양은 더 늘어나고 정치체계는 점점 더 큰 단위로 통합되었다. 청동 삼기는 그런 전환의 아득한 기술이다.

다시 보는 우리 것의 아름다움

뜻하다! 삼국시대

날자, 날자, 한 번 더 날자꾸나!
세발 태양새야!

고구려 삼족오: 진피리 7호분 금동장식과 오회분 4호묘 벽화

조선시대에는 국새의 상징으로 거북이와 용을, 해방 이후에는 봉황과 용, 거북을 써왔다. 국새 상징에 대한 시비가 일어나면, 봉황과 용(龍鳳) 대신에 삼족오로 해야 한다는 주장이 반복된다. 독립국 고구려의 독자적인 상징 삼족오가 있는데 왜 예속의 상징인 중국 용봉을 쓰냐며 개선을 요구한다. 삼족오가 뜨면, 또 한편에서는 검고 흉조인 까마귀가 국격에 맞느냐고 반대해 논란이 시끌벅적하게 일어난다.

월드컵 한일전이 열렸을 때는 축구 전쟁 말고 삼족오 논쟁도 치러야 했다. 우리나라 축구대표팀의 엠블럼은 호랑이, 일본 것은 삼족오 야타가라스やたがらす, 우리나라 응원단 붉은악마의 심벌은 치우천왕, 일본 응원단 울트라 니폰의 심벌은 야타가라스. 운동장에서 일본 문양들을 본 누가 '일본이 우리 상징 삼족오를 도둑질했다'고 외쳤다. 붉은악마뿐만 아니라 언론도 일본이 문화를 침탈했다고 공분을 터뜨렸다.

봉황이냐, 삼족오냐? 전용이냐, 도용이냐? 삼족오 시늉에 대한 시비만 있고 삼족오의 삶과 죽음에는 관심이 없다. 그러니 봉황이든 삼족오든, 우리 것이든 일본 것이든, 죽어 사는 것이지, 살아 사는 삶이 되지 못한

다시 보는 우리 것의 아름다움

다. '누구 것이냐?'는 중요한 문제이지만, '누구의 것이 힘이 세냐?'도 중요하다. '살아 있느냐, 죽었느냐?'가 중요하다.

소유냐, 존재냐? 문화를 살필 때는 소유보다 존재를 물을 때 더 문화답다. 외향적 분노는 내성적 결핍의 분풀이로 생길 때가 많다. 삼족오 논란은 삼족오가 우리 안에 잘 살지 못하는 결핍의 분풀이일 수 있다. 분풀이 아니라 본풀이 할 때 문화답다. 삼족오의 본풀이는 태양 까마귀의 유래와 갈래가 어떻게 되고, 변천 내력이 어떤지를 살피면서 좋아하고 아파하는 속풀이다. 화풀이 말고 속풀이로 본풀이를 제대로 하면 살아 오르는 문화가 된다.

한민족 최고의 삼족오, 진파리 7호분 금동장식

세계적으로 검은 새는 태양의 정령이자 신조神鳥이다. 대표로 동양에서는 마왕퇴 벽화馬王堆 帛畫의 양오陽烏, 서양에선 〈아폴론의 술잔〉의 태양새를 꼽을 수 있다. 검정을 흉하다고 하지만, 영혼의 세계에서는 검정을 '현묘玄妙'하다고 추앙하며, 검은 제비와 까마귀를 현조玄鳥, 양오로 반긴다.

고구려 삼족오는 세계 태양 까마귀와 같이, 또 따로 난다. 형식이 다르다. 중국 태양 까마귀 양오는 세 발과 두 발을 오간다. 우리 삼족오는 양의 만수 삼三을 고정하며 요건을 엄정하게 고수한다. 서식지도 다르다. 신화에서 태어나는 건 공통적이지만, 우리 삼족오는 현실에서도 나래를 힘

차게 펼친다. 남다른 생명력과 생활력을 갖춰 신조이자 국조, 왕조로 살
면서 고구려의 비상을 이끌었다.

〈금동맞뚫음장식〉
진파리 7호 고분. 길이 22cm. 5~6세기. 북한 국보
삼족오를 중심으로 봉황과 용이 함께 하는 기백에 넘치는 문양을
정교하고 힘차게 새겼다.

　　고구려 대표 삼족오를 만나보자. 북한명 〈해뚫음금동무늬장식(日像透彫
金銅裝飾)〉, 우리 이름 〈금동맞뚫음장식(金銅透彫裝飾板)〉. 고구려의 기상과
함께 시각적으로 활기차고 품격 높은 고구려 금속공예의 진수를 담고 있
다. 평양 진파리 7호분에서 출토되어 북한 국보 제8호로 등재되었다. 너비

　　　　　　　　　　　　　　　　　　다시 보는 우리 것의 아름다움

22.8cm, 높이 15cm의 청동 바탕에 금을 입히고 뚫기로 풀과 꽃, 불꽃, 봉황, 용 같은 길상무늬를 새기면서 삼족오를 한가운데에 잡았다.

위치만 삼족오 중심이 아니라 문양 배치도 그렇다. 튼실한 꾸밈새를 보자. 바닥에는 두터운 테를 깔았고 그 옆과 위로 테를 굵게 돌려 사이클 선수 헬멧 같은 프로파일을 전체 모양으로 잡았다. 테 안으로는 풀꽃 초화무늬와 불꽃 화염무늬 같은 길상 문양을 바탕으로 깔았고 그 중심에 삼족오를, 그 좌우와 위로 용과 봉황 '용봉'을 배치했다. 주연이 삼족오, 조연이 용봉이다.

주부가 확실한지 더 들어가보자. 시계 인덱스처럼 열두 개의 원점이 들어 있는 이중의 원 안에서 삼족오가 힘차게 나래를 펼치고 있다. 이중 원은 삼족오의 거처, 태양이다. 그 좌우로 용 두 마리가 용트림하는 폼을 잡았다. 봉황 한 마리가 이들 위로 날개를 활짝 펼치며 온몸을 곤추세웠다. 신수 하나로도 우주가 활짝 열리는데, 셋이나 출연하는 엄청난 스케일을 펼치다니! 삼족오와 용봉의 비상에 감응해 온 우주가 영기와 서운을 화면 가득 피운다. 고구려가 힘센 정치를 했다며 문화까지 거친 것으로 잡는 이가 있다. 문양을 잘 봐야 한다. 신수 셋이 일으키는 상스러운 '기세'와 올오버의 장엄한 '세기'를 한꺼번에 누리는 고구려 최고급 이미지다. 섬세함의 극치라는 '아라베스크' 못지않게 평면성과 장식성을 본격으로 부렸다. 게다가 해방이다. 바탕을 뚫고 선을 풀어놓아 서사의 라인이 살아 숨 쉬듯 흐른다. 〈금동맞뚫음장식〉은 기세와 기품을 아우르는 고구려 표현의 한 경지라고 할 만하다.

이 장식의 용도는 아직 확실하지 않다. 왕관 장식이거나 베개의 마구리

꾸밈새라고 추측해왔다. 요즘은 주로 후자 쪽으로 본다. 어느 쪽으로 잡히든, 단심으로 표현된 위풍당당한 삼족오의 위엄은 신화와 실화를 함께 산 세 발 태양 까마귀의 특성과 고구려 문화의 기품을 잘 보여준다.

오회묘 4호분(중국 전국중 점문물보호단위) 고임돌 제일 윗돌의 삼족오

태양 안의 삼족오를 용을 타고 퉁소를 부는 천신과 봉황을 타고 피리를 부는 천신이 호위한다.

오회묘 4호분 고임돌 두번째 돌의 삼족오와 두꺼비

두 손을 머리 위로 들어 삼족오와 두꺼비가 들어 있는 해와 달을 든 신들이 서로 맞고 있다.

다시 보는 우리 것의 아름다움

오회분 4호묘, 삼족오 그림의 대표

고구려 삼족오처럼 당당한 삼족오는 다른 나라에서 찾아보기 힘들다. 용봉에 주눅 들지 않는 당당한 삼족오가 각저총과 무용총, 쌍영총, 오회분 4, 5호묘, 안악 1, 3호분, 진파리 1, 4호분 같은 고구려 고분에 무더기로 산다. 고구려 벽화고분은 삼족오의 비오톱이다. 벽화고분 속 삼족오는 주로 널방 천장에 해 속 삼족오, 달 속 두꺼비의 쌍으로 그려진다. 두꺼비 대신 토끼가 나오거나 두꺼비와 토끼(섬토蟾兔)와 함께 나오기도 하지만, 해 까마귀(현오玄鳥) 삼족오는 한결같은 모습으로 나온다.

삼족오 생김새는 진파리 7호분 장식에서 잘 보았다. 그의 생김의 내력을 살펴보고자 하는데, 오회분 4호묘가 좋은 사례다. 중국 집안 지린에 있는 오회분 4호묘는 도교적인 이상을 만다라적인 공간으로 표현해 6세기 고구려 벽화의 대표로 꼽힌다. 벽에는 사신, 천장에는 신선과 신수, 길상문양이 가득한데, 삼족오 사는 천장을 보자. 맨 꼭대기 천장 덮개돌에는 오색 용이 날고, 그 바로 밑 고임돌에는 해와 달을 포함한 천신 9위가, 그 아래 고임돌에는 해신과 달신을 포함한 문명신 8위가 그려져 있다. 삼족오는 위층 해 속에 한 번, 아래층 해신의 지물持物인 해 속에 다시 한번 나온다.

먼저 최고위 삼족오는 최고층인 고임돌 위층 동쪽 정중앙에 있다. 주황과 검정으로 원의 윤곽을 잡아 해를 띄우고 그 안에 날개를 펼치고 길게 울고 있는 삼족오를 기상 좋게 새겼다. 삼족오 좌우로는 용을 타고 퉁소를 부는 천신과 봉황을 타고 피리를 부는 천신이 호위한다. 삼족오 맞은

편에는 달 안에 사지를 쫙 편 두꺼비가 좌우 호위 신과 함께 있다.

두 번째 삼족오는 바로 아래 고임돌에 있다. 사람의 머리에 용의 몸(人首龍身)을 한 해 신과 달 신이 북쪽 모서리의 서로 다른 돌에서 마주 본다. 해 신은 두 손을 머리 위로 들어 삼족오가 들어 있는 황색의 둥근 해를 받들고 있다. 맞은편에는 붉은 입술에 긴 머리카락을 휘날리는 달 신이 머리 위로 두꺼비가 들어 있는 달을 받들고 있다. 해 신과 달 신은 서로를 향해 비상하는 자세를 취해 화면의 역동성을 한층 더한다. 위층과 달리, 이 층의 삼족오와 두꺼비는 기호처럼 정령화되어 당찬 기상을 가디언인 인수용신에게 대신 맡겼다.

오회분 4호묘는 삼족오의 서식환경을 살필 수 있다는 점이 흥미롭다. 서양에서는 태양의 신조가 주로 홀로 나온다. 동양의 삼족오는 해와 달, 동과 서, 현오와 섬토의 맥락 속에서 서식한다. 서식지는 유사하지만 동양도 양태에서는 또 다르다. 중국의 현오가 신화로 초월해 땅으로 잘 내려오지 않지만, 천신 9위, 문명신 8위와 함께 하강한 고구려 삼족오는 하늘과 땅, 명계 삼계를 오가면서 정치와 사회, 문화로 두루 산다. 오회분 벽화는 신조이자 왕조, 국조를 함께 잘사는 고구려 삼족오의 생태 다큐이고, '집방' 같다.

가우리의 상징, 해 까마귀

고구려 세 발 태양 까마귀는 죽은 신화 속의 허상이 아니라 현실 속의

실상으로 살았다. 고구려인의 살 힘이기도 했다. 현실계와 초현실계를 함께 사는 삼족오를 다른 곳에서는 보기 쉽지 않다.

삼족오, 더 넓게 잡아 새 토템은, 고지대에 사는 사람들의 공통문화다. 강과 평야를 기반으로 한 중화 문명은 물을 중시해 뱀과 용 토템을 받들었다. 동이족은 산을 바탕으로 불을 받들며 새(鳥) 토템을 숭상했다. 나일 강의 이집트가 파라오의 왕관에 태양과 뱀을 새기고, 잉카의 마추픽추는 콘도르를 신성시하는 것을 연상해보라. 상고시대부터 뱀과 용을 받들었던 중국은 주변 부족을 통합해가면서 정령까지 흡수해나간다. 중국이 주변 영토를 통합하니까 용봉이 삼족오나 다른 상징을 통솔한다. 태양새의 동양 사례 대표로 든 '마왕퇴 백화'도 한족의 예하가 된 고산족 묘족의 유적이다. 용봉의 예하가 될 때만 그나마 명맥을 유지할 수 있다.

그런데 고구려 삼족오는 중화 용봉의 지배에 끝까지 굴하지 않았다. 그래서였을까? 수와 당은 세계 최대 규모의 인원과 물량을 동원하며 세 차례나 고구려를 쳐들어왔다. 전쟁의 이유는 수없이 많겠지만, 전쟁의 이미지는 하나로 잡을 수 있다. 용봉 대 삼족오. 삼족오로 보면 고구려는 태양의 후손으로 세계의 중심이었다. 진파리 7호분 금동장식에서 봤던 것처럼, 나래를 활짝 펴고 당차게 비상하는 태양 까마귀는 용봉의 예하일 수 없다. 중화의 변방일 수 없다. 독립운동가이자 사학자, 이두 전문가인 단재 신채호 선생은 한자 '고구려'를 '가우리'의 이두 표시로 보았다. 가우리는 '가운데'의 우리 옛말로, 한자로 쓰면 '중원'이나 '중국'으로 세계 중심을 뜻한단다. 그럼, 삼족오는 '가우리' 고구려의 시각적 표현이다. 그래서 고구려 세 발 태양 까마귀는 그렇게 중국 양조와 다르다. 또 그렇게 많이

고구려 벽화고분 삼족오와 일러스트

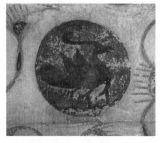

각저총 널방 천장

 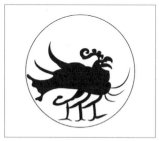

쌍영총 널방 천장

진파리 7호분 장식

오회분 4호묘 고임돌

다시 보는 우리 것의 아름다움

고구려 고분에 산다.

　'가우리=삼족오'의 표상 체제는 백제나 신라 것과 비교하면 더 잘 보인다. 중국 예하에 들어간 나라들은 자기 아바타를 용봉 아래에 두어야 한다고 했는데, 백제와 신라도 마찬가지였다. 두 나라의 문화에서는 삼족오를 찾아보기가 힘들다. 두 나라는 중국의 용봉을 따랐다. 삼국 각축기에 백제와 신라는 중국의 힘을 빌려야 했다. 중국 우산 아래 들어가려면 중국 상징을 따라야 했다. 고구려는 힘이 있었고 자기 정체가 있었다. 명확하게 가우리를 의식했고 세 발 해까마귀를 의도했다. 그런 주체성과 독립성은 패권적인 중국의 견제를 피할 수 없다. 중국은 용봉 옥새를 꼭꼭 찍은 외교문서를 꼬박꼬박 보내면서 예를 갖추라 했다. '가우리 삼족오를 접으라!'는 격하의 요구였다.

　삼족오는 힘든 것을 힘껏 넘고자 한 고구려의 뜻이 담긴 그림이다. 변방, 예하로 피하는 손쉬운 문화보다는 중심, 자존으로 힘들지만 힘껏 나는 자기 문화를 고심했던 고구려의 얼이고 꼴이었다. 그런 삼족오는, 국새의 손잡이나 축구대표 엠블럼의 장식을 갖고 시늉만 하는 나라 사람들보다는 훨씬 얼이 있고 꼴이 있는 나라 사람들의 친구였다.

추락하는 것은 날개가 있다? 세발 태양새의 추락

　고구려 패망 이후 가우리 삼족오는 급속도로 사라진다. 민족의 상징으로서의 삼족오는 거의 폐족 되다시피 하고 장식문양인 '일상문'으로 겨

우 이어진다. 고려시대에는 삼족오와 토끼를 각각 한 개씩 새긴 표주박형 상감청자가 있다. 대각국사 의천이 왕으로부터 하사받은 가사 〈삼보명자수가사〉(순천 선암사 소장)에는 삼족오와 토끼가 들어 있는 해와 달 문양이 있다. 조선시대 승려 금란가사에도 일광과 월광을 뜻하도록 삼족오와 토끼를 새겼다. 고구려 삼족오가 넋, 아이덴티티로 중후했다면, 이후로는 꼴, 이미지로 경쾌해진다. 장식이 강해지고 서사는 약해진다. 시각화의 흐름이 그렇게 가지만, 가우리 삼족오의 정신을 생각하면 애달프다.

중국의 강력한 패권적인 견제와 그것만큼 무서운, 피휘避諱 같은 자기검열 탓에 삼족오는 우리 문화의 뒷전으로 밀려난다. '격하'는 매우 치밀하고도 비정하게 진행된다. 세발 태양새를 흉조로 몰아가기까지 한다. 죽음과 불행의 전조를 안겨주는 흉조. 민족적 웅지를 간직한 '백신'이 미신적 차원의 '흑신'으로 격하되고 퇴화하는 긴 여정이 있었다. '추락하는 것은 날개가 있다.' 까막까치의 지혜와 예언 능력에서 좋은 것은 까치에게 돌리고 길조로 만들었다. 나쁜 것은 까마귀에게 귀속시켜 흉조로 만들었다.

단지 까마귀의 격하 때문에 서러울까? 태양으로 빛났고 중심으로 우뚝 섰던 엄청난 세상 하나가 부수어지고 무너진 것이 서럽다. 쓸쓸한 폐허조차 찾는 이 없이 세상은 도도히 흘러감이 서럽다.

다시 보는 우리 것의 아름다움

결: 날자 날자 날자

삼족오는 세계 중심의 본풀이였다. 흉조? 아니다. 흑은 유현, 백은 태양으로 상생할 수 있는 문화를, '검다=흉하다, 재수 없다'로 반토막 내는 상쟁의 문화로 오그라뜨리지 마라. 분풀이 아니라 본풀이이며, 반이 아니라 배의 에너지를 나누는 길조 삼족오였다. 우리 넋이고 얼이고 꼴이었다.

삼족오 논란에서 우리가 해야 할 일은 삼족오를 잃어버렸다는 사실을 확인하는 일이다. 그리고 그 상실의 상처를 핥아야 한다. 그걸 하지 않아 두 번씩 당했다. 연오랑 세오녀가 갔고 삼족오가 갔다. 단순히 기호가 간 게 아니다. 본이 갔고 넋이 갔다. 해법은 연오랑 세오녀의 이야기에 잘 나온다. '세초細綃'를 엮어 하늘에 제사를 올려 해와 달이 다시 밝아졌다고 했다. 우리도 제대로 본풀이를 하면 된다. 분풀이가 아니라 본풀이를 제대로 하는 것이 문화다.

너무나 문화적인 백제

칠지도와 서산마애삼존불, 백제금동대향로

'너무나 정치적인' 고구려, '너무나 문화적인' 백제, '정치+문화적인' 신라. 적잖은 역사서를 지은 시인 김정환은 고대 삼국을 다르게 보았다. 고구려 광개토대왕 비는 거대한 힘 덩어리의 표현이고, 바둑왕 백제 개로는 문화에 빠져 정치적으로 패망했다 한다. 신라왕 진평은 천사옥대로 귀족을 낮추고 백성을 높이는 신화+실화로 통일의 기초를 닦았단다. 고구려의 호동과 낙랑은 정치에 문화가 깔려 죽고 신라의 설씨녀와 가실은 거칠지만 정치도 살리고 문화도 이룬다. 선화와 서동은 신라에서는 서동요로 정치+문화가 병존하지만, 백제에서는 미륵사의 문화로 독존한다. 시인의 역사는, 햇빛으로 쓰는 역사와 달빛으로 쓰는 신화를 함께 봐 보는 눈을 넓혀준다.

통념은 백제는 문약하다, 문약해 나라가 망했다고 보곤 한다. 백제는 정치나 사회보다 문화가 상대적으로 발달한 측면이 있다 보니 그렇게 이미지를 잡곤 한다. 백제의 미가 양을 넘어 질과 격을 지향한 것은 맞다. 어떨 때는 미가 사회 속으로 들어가기보다는 아름다움 자체로 따로 서기도 했다. 그렇다고 문화 때문에 백제의 정치가 문약하다는 건 비약이다. 문화는 강성(hard)보다 연성(soft), 여건(condition)보다는 여망(ambition)

을 좀 더 받드는 인간 영역이다. 문화로 연부역강한 나라의 사례는 차고 넘친다.

아름다움의 관점으로 보아야 백제 최성기의 〈칠지도〉, 백제 중흥기의 〈서산마애삼존불〉, 백제 최후기의 〈백제금동대향로〉 같은 백제 문화를 온전히 본다. 백제적인 아름다움이어야 너무나 문화적인 백제의 진면을 제대로 본다.

한반도의 이그드라실, 백제 칠지도

역사상 가장 진기한 칼로 꼽히는 〈칠지도〉는 백제가 4세기에 철로 만들어 일본에 전한 양날 칼로, 1953년 한 신궁에 소장되어 있던 중 일본 국보로 등재되었다. 칼은 좌우로 세 개씩 칼날을 나뭇가지처럼 뻗어 본줄기와 합쳐서 일곱 가지다. 칼몸 양쪽에는 금으로 60자 남짓 되는 한자를 상감했는데, 이 명문의 해석과 칼의 전래를 두고 일본은 억지 논쟁을 일으킨다. 백제가 만들어 일본에 선물로 준 칠지도를, 일본은 백제 왕자가 일본 천황에게 진상했다고 우긴다. 그들의 떼를 바로잡고자 쓰는 말씨 하나, 글자 한 자가 아깝다. 작품 〈칠지도〉에 집중해보자.

〈칠지도〉는 백제 최강성기인 13대 근초고왕 때의 작품이다. 근초고왕은 백제 최고 정복 군주다. 마한과 대방을 병합하고 371년에는 고구려를 쳐들어가 고국원왕을 전사시키고 평양성을 차지했다. 중국 요서와 산둥, 그리고 일본 규수에까지 세력을 뻗치는 한편, 학자 아직기와 왕인을 파

〈칠지도〉

철, 전체 길이 74.9cm, 칼몸 665cm. 5세기. 일본 국보. 일본 이소노카미 신궁(石上神宮) 소장
백제 최성기를 기념해 제작된 의례용 칼로 우주의 중심에서 일곱 가지로 뻗는 세계수를 나타냈다.

**일본 규슈국립박물관
고대일본과 백제의 교류전 포스터(2015)**

〈칠지도〉를 "전설의 국보 칼"로 선전한다.

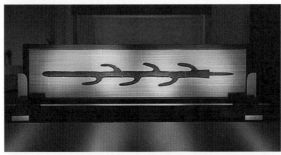

**일본 도쿄국립박물관
전시 모습(2020)**

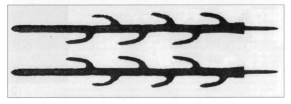

〈칠지도〉 앞과 뒤

출처: 이소노카미 신궁

다시 보는 우리 것의 아름다움

견해 일본에 학문을 전했다. 〈칠지도〉는 백제가 최고 성기를 맞는 시간의 매듭으로 피어났다. 광대토대왕비가 고구려 최대 영토기의 모뉴먼트이듯, 〈칠지도〉는 최성기 백제가 세계의 중심임을 내보이고자 낸 기념물이다. 그냥 칼이 아니다.

곧게 뻗은 기둥에서 엄정한 균제 속에 가지를 좌우로 세 개씩 냈다. 칠지, 일곱은 세계의 배꼽을 천명하는 장치다. 유태인의 신물인 '메노라 Menorah'는 일곱 가지의 촛대이고 신라 왕관 세움 장식도 일곱 가지이다. 일곱을 가진 이가 세계를 갖는다는 믿음을 표현한 문화는 세계 곳곳에 있다. 그런 맥락에서 백제의 칠지, 일곱으로 뻗은 나무는 하늘과 땅을 잇는 신목, 세계수다. '칠지'의 기호는 고구려 주몽과 유리 사이의 수수께끼인 '일곱 고개 일곱 골짜기에 있는 돌 위의 소나무(七嶺七谷 石上之松)'와도 연결된다. 칠령칠곡의 소나무는 세계 중심에서 피는 우주수다. 백제가 일본에 준 〈칠지도〉가 보관된 곳 이름이 '이소노카미 신궁(いそのかみじんぐう)', '석상石上'을 일어로 음차했다. 유리왕의 등극 코드인 '석상지송'과도 겹치다니 우연일까? 석상지송石上之松과 칠지七支, 이소노카미(いそのかみ, 石上)는 똑같이 '세계의 중심'을 표방한다.

세계의 주인에 대한 거대한 내력담을 다루지만, 〈칠지도〉는 매우 정제된 형태를 갖추었다. 이 역시 너무나 문화적인 백제 문화의 특성이다. 넘치거나 모자람 없이 길이 74.9cm 일곱 가지의 갖춤 자체로 내보이고자 하는 전부를 다 갖추었다. 덧붙이기보다는 덜어내는 공예 특유의 단련 덕분에 만듦새의 순정한 아름다움이 극대화되었다. 요즘 만들기처럼 주물로 뜨고 간 것이 아니라 쇠붙이를 수백만 번 두드려서 소나무로 피워냈

다. 금생목金生木이라 할 만한 연금술의 경지인데, 백제가 하늘과 통하는 세계수 보유국임을 대내외에 천명하기 위해 당시 최고 수준의 공력을 기울였다.

칼 몸 앞뒤로는 금 상감으로 61자의 명문을 새겼다. '일찍이 세상에 없는 것을 일백 번 두드려 만들어 일본 왕에게 전하니 영구히 보존하라.' 명문의 의장 역시 경건하다. 칼몸 앞뒤에다 귀인 모시듯 한 자 한 자 정성껏 배치하고 새겼다. 글자 모양은 제의의 형식을 잘 보여주는 전서篆書로 즈려밟고 가듯 새겼다. 이 기술과 정성은 고려 상감청자나 입사 금속공예품의 세공을 수백 년 앞서간 듯하다.

〈칠지도〉는 세계 중심을 시위하는 위세품이다. 백제 최강성기의 넘치는 힘을 새기기 위해 당시 최고의 테크놀로지와 문화를 기울여 〈칠지도〉의 명문대로 '세상에 없었던 칼을 만들었다.' 시위품이라서 〈칠지도〉는 기세 못지않게 기품을 중시했다. 상징과 꾸밈을 중심으로 만들어 '너무나 문화적인' 〈칠지도〉이다 보니, 눈먼 사람들은 '칼이냐, 나무냐?'의 변죽만 건다. 세계의 중심과 그 이야기인 본향과 본풀이의 진상은 보지 못한다.

'백제의 미소', 서산마애삼존불

〈서산마애삼존불〉은 중국 남조와 부여를 잇는 교통의 요지 태안반도 서산 운산면에 있다. 야산에 풍찬노숙하지만, 불상은 스펙터클을 자랑한다. 본존은 서고 협시는 앉는 이색적인 삼존 구성, 시차에 따라 변하는

⟨서산 용현리 마애여래삼존상⟩
돌. 백제 후기. 국보. 출처: 국가문화유산포털
활짝 핀 미소와 고부조의 상체 묘사로 돋보이는 본존과 홀로 앉아 있는 왼쪽 반가사유상, 그 둘의 튀는
포즈에도 살짝 미소를 지으며 정자세를 한 보살입상 삼구의 구성이 이채롭다.

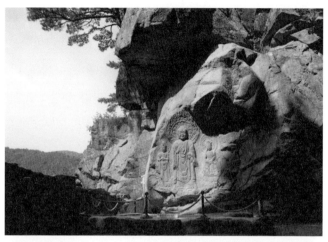

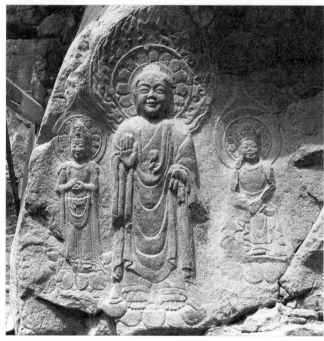

근경

디스플레이 기술, 노천 조각임에도 쾌척한 로댕급 표현 재주 등을 과감하게 투자한 성과다. 마애불 중의 최고 마애불이며 국보다.

불상은 중간에 본존과 좌우에 협시보살 1구씩 삼존 구성을 갖추었다. 왼편은 앉고 오른편은 서서 협시脇侍하는 비대칭이 이채롭지만, 먼저 볼 것은 본존불이다. 자애롭고 온화한 미소가 역대급이다. 미술품 중 가장 환하고 아름답다 해서 '백제의 미소'로 불린다. 마애불, 더 나아가서 불상을 통틀어 비교하더라도 얼굴과 몸이 이만큼 원만하고 잘생긴 경우는 보기 쉽지 않다. 저부조의 몸체와 환조에 가까운 고부조의 얼굴은, '돌 속에서 꺼낼 뿐'이라는 로댕의 조각을 선도하듯이, 돌을 열고 이 땅에 오신 부처를 뵙는 듯하다. 속되게도 잘생겼지만 거룩하게도 잘생겼다. 생기와 기품을 다 잘 살렸다.

본존 왼쪽에는 반가사유상이 앉아 있다. 본존이 서 계시는데 보조가 앉아 있는 위계의 파격이 낯설지만, 덕분에 주로 독존하는 반가사유상이 트리오로 공존하는 맛을 본다. 우측 협시는 반듯한 자세로 정면을 향하고 두 팔을 가슴에 모아 보주를 정성껏 받들고 있다. 어지르는 이 있으면 정리하는 이 있다는 말이 딱 맞다.

천연암벽, 그것도 멀리 떨어진 산속의, 야물기로 소문 난 화강암에 이렇게 환하고 부드럽고 능청스럽게 부처를 모신 이들은 어떤 이일까? 돌을 파고 깎는 깊이와 높이까지 계산해 일기에 따른 불상 보호와 해의 위치에 따라 변주되는 디스플레이 효과까지 꾀한 걸 보면, '참 잘 새겼다!'는 말이 절로 나온다. 멀리 외떨어진 산속에서 노숙하는 불을 너무 잘 만들었다는 사실은 너무 문화적인 백제의 또 하나의 측면이다.

다시 보는 우리 것의 아름다움

마애불 하면 주로 경주 남산을 많이 찾는다. 경주 남산에는 수백 구의 마애불이 있다. 골짜기 여기저기에 서고 앉고 누운 다채로운 모습과, 거장에서 초짜까지 만든 실력의 폭넓은 스펙트럼을 보여주는 다양한 불상들이 있다. 남산의 천불천탑은, 헤게모니를 위한 수도 경주 안 국찰과 귀족 원찰의 탑상과 다르게, 백성들의 대항-헤게모니를 겨냥했다. 누구에게나 오고 어떻게든 하는 민불의 관계처럼, 남산 불상들은 참여와 도전을 질과 격보다 중시해서 양이 많고 야성이 넘친다.

서산 마애불은 따로 거룩하게 있다. 남산 마애불의 야성보다, 경주 시내 탑상 같은 전형성과 독존, 형식적 엄정성과 수월성을 더 쳤다. 남산의 마애불이 多(즉일卽一)의 공존적 미술로 세상을 나누고자 하다면, 서산의 마애불은 일一(즉다卽多)의 독존적 미술로 예술을 나누고자 한다. 백제 예술은 질을 위해서 양을, 개체를 위해 관계를 초월하기도 하는 부분이 있다. 그래서 문화적인, 너무 문화적인 백제라고 할 수 있다.

금속공예의 최고 걸작, 백제금동대향로

〈백제금동대향로〉는 백제 멸망과 함께 1,400여 년간 부여 폐사지에 묻혀 있다가 1993년 공사 중에 우연히 발굴되었다. 행인지 불행인지 매장 덕분에 손을 탈 틈이 없어 보존상태가 원형에 가깝다. 금동으로 높이 61.8cm, 무게 11.8kg 나가게 만든 규모는 향로로서는 초대형이고, 향로의 내용과 형식도 '무령왕릉 발굴에 비견될 만하다'라는 평을 들을 만큼

〈백제금동대향로〉
높이 61.8 cm. 6~7세기. 국보. 국립부여박물관 소장/출처
용이 트림으로 떠받치고 봉황이 비상으로 들어 올리는 신선들의 낙원 박산을
표현했다. 중국이나 일본 향로를 압도하는 크기와 화려하고도 정교한 문양이
유례없는 스케일과 디테일을 자랑한다.

다시 보는 우리 것의 아름다움

초특급이다. 발굴되자마자 '한국 공예사의 백미'로 꼽혔고, '백제금동대향로'라는 이름으로 국보가 되었다.

향로는 기능으로 크게 몸통과 뚜껑 두 부분이고, 형상으로는 몸통을 용~연못, 뚜껑을 산山~봉황, 네 부분으로 나눈다. 맨 아래 받침은 역동적이고 힘찬 용의 트림을 의장했다. 바닥에서 하늘을 향해 몸을 곧추세우고 용은 다음 주제인 연蓮의 줄기를 입에 물었다. 그 줄기 위로 연꽃이 활짝 피어 향로의 몸통을 틀었다. 몸통은 연꽃이 활짝 핀 연못 형상이고, 일체 세상을 품은 연화장세계를 상징한다. 기능적으로는 몸통 안쪽에서 향이 연기로 발원한다.

뚜껑은 산이 중중첩첩 이어져 도교로는 박산, 불교로는 수미산을 이룬다. 뚜껑에서 연기가 환류하면서 더 커져 세상 밖으로 나갈 준비를 한다. 뚜껑 꼭대기에 봉황이 나래를 펴고 꼬리를 치켜든 채 비상하려 한다. 향의 연기가 봉황의 가슴에서 분출되는 기능을 더욱 극화한 형상이다. 연기가 나가는 배연구는 산꼭대기에 열 개 더 있는데, 이미지로는 봉황 가슴을 서기 배출의 상징으로 삼은 듯하다.

뚜껑에서 받침까지 빼곡한 문양을 모두 합치면 100여 개나 된다. 문양의 디자인이나 제련의 기술도 놀랍다. 향로의 대표로 거론되는 중국 박산향로는 뭉뚱그려진 덩어리에다가 거죽으로 어룽진 산을 모양냈는데, 대향로는 문양과 부조가 하나하나 입체적으로 피어난다. 차원이 다른 비경이고 수준이 다른 절창이다.

문양과 부조는 뚜껑에 제일 많다. 5방 5층으로 20여 개의 산을 겸재 정선의 금강산을 입체로 바꾼 듯이 뚜껑을 빼곡하게 채웠다. 그 사이로

나무와 폭포, 계곡 같은 산수문, 호랑이와 멧돼지, 사슴, 코끼리, 원숭이, 신수 등 동물문, 산책하고 참선하고 수렵 낚시하는 십여 명의 인물문이 함께한다. 가장 도드라진 문양은 제일 위쪽 오악五嶽이다. 산 정상에서 선인 한 명씩 다섯 명이 제각각 악기를 연주하고 신조 다섯 마리가 그들을 지키고 있다. 〈아폴론의 신주헌작〉에서 리라를 치는 아폴론을 그의 태양 까마귀가 지켜보는 것이 연상된다. 여기가 이상향이자 궁극의 세상이라는, 향로판 신세계교향곡을 연주하는 문양이다.

연화가 가득 핀 몸통은 여덟 개씩 3단으로 연꽃잎을 꽉 차게 둘렀고 20여 개의 꽃잎마다 물고기와 시조, 신수를 새겼고 연판 사이에도 동물상과 인물상을 새겼다. '연기화생'의 주제로 뚜껑의 문양에 화응을 잘하고 있다.

문양의 절정이자 주제는 용봉이다. 진파리고분의 고구려 삼족오와 견줄 만한 정도로 센 백제 봉황의 포스이고, 사신총의 청룡 저리 가라 할 정도로 용력 넘치는 용의 세勢와 기技다. 게다가 조각이다. 입체적으로 살아오른다. 봉황도 마찬가지다. 이렇게 향으로 분향하는 향로의 기능에다가 본本으로 회향하는 서사의 구조를 내밀하게 새긴 대향로의 창의는 세계 최고급이다.

'너무나 문화적인' 백제는 신라와 고구려는 물론이고 중국과 일본을 까마득하게 앞섰음을 실물로 보여주었다. 향로의 오리지널은 중국 '박산향로'라고 한다. 금동 향로는 스케일에서나 디테일에서나, 서사敍事에서나 형사形寫에서나 조형의 비상을 일으켜 세계적인 새 '오리지널' 백제 대향로를 창출했다.

다시 보는 우리 것의 아름다움

결: 아름다움은 진리!

백제 문화를 얘기할 때, 형식이 유약하고 삶으로부터 유리되었다고 얘기하곤 한다. 또 그런 속성으로 나라가 쉽게 무너질 수밖에 없었다고 단정하기까지 한다. 백제 문화를 실용적 측면으로 보면 유약하고 맥락을 따지자면 백성들의 삶과 유리되어 있다는 지적이 부분적으로 맞을 때가 있다. 하지만 정말 보아야 할 것은 문화의 속성이다. 문화는 다면을 속성으로 한다. 다양성은 문화의 생명이다. 문화는 하나를 놓고 경쟁하는 독존의 삶이 아니라 서로 다른 많은 것들을 포용하는 공존의 가치로 삶을 동반한다. 포용적으로 보면, 고구려는 힘과 양의 문화, 신라는 태도와 질의 문화, 백제는 격의 문화를 지향하는 성향이 있다.

격조의 문화는 우리 전통문화의 중요한 결 중 하나다. 남도 문화는 격조의 문화로서 남다르다. 맛이나 소리나 색이나 향에서 남다른 격으로 길손들을 맞는다. 우리 문화에 격은 더욱 다양하게 이어져야 한다. 죽더라도 지고지순으로 이루는 결정도 있어야 한다. 그래야 삶이 '아름다움이 진리, 그런 진리가 아름다움'이라 읊조릴 수 있다. 너무나 문화적인 백제는 그런 다양성의 선물이다.

 군자는 죽어도 관을 벗지 않는다

황남대총 금관, 신라 김씨 왕들의 세계수

　문화재도 운송이나 통관을 할 때 보험에 들어야 한다. 그럴 때면 문화재의 값이 얼마나 나가는지를 재는 보험평가액이 나온다. 그것들을 모아 보면, 1위 〈금동미륵반가사유상〉 5,000만 달러(약 644억 원), 2위 〈백제금동대향로〉 3,000만 달러(약 387억 원), 3위 〈황남대총 금관〉 1,900만 달러(약 245억 원) 순으로 나온다.

　반가사유상은 예술적으로나 종교적으로나 최고의 경배를 받고 1등이니 자존심을 지켰다. 2등 대향로는 상대적으로 늦게 발굴되어 덜 알려진 점을 고려하면 덜 억울할 것이다. 금으로 만들었고 왕권의 최고 상징인데 금관과 허리띠는 합쳐서 1,900만 달러, 3위라 좀 억울하겠다. 평가기관은 '불의의 사고가 났을 때 교체할 수 있는 대체 금관이 몇 개 더 있는 점을 고려해' 평가했다고 한다. 금관은 세계를 통틀어 10여 개밖에 안 되는데, 여섯 개가 신라 금관이다. 그렇다 보니 창의 가치는 높아도 희소가치는 낮아서 상대적으로 낮게 잡았다는 설명이다.

　그래도 금관은 1등이다. 몇 차례 있었던 박물관 전시품 선호도 조사에서 황남대총 금관은 줄곧 1위를 차지해왔고, 해외 전시에서는 압도적인 주목의 대상이 되어왔다. 금이라는 최고의 '재력'과 관이라는 최고의 '권

력'을 함께 갖춘 금관이라서 그런지 국내외 관람객 모두가 가장 보고 싶어 하는 전시 아이템이다. 인기로 치면, 신라 금관이 최고다.

'금관 최고'는 지금보다 옛날에 더 강력했다. 최고의 기술과 재력으로 만든 최고의 '레갈리아'였다. 어느 시대든 지배 세력은 자신이 누리는 물질과 기술로 자신의 이상을 새기는 일을 열심히 했다. 5~6세기 김씨 마립간들은 세기로 잡은 디테일과 세계를 담는 스케일을 절묘하게 아우른 금관으로 자신들의 위신을 만들었다. 이때부터 신라에서는 마립간이 화백회의를 주재하고 왕위가 세습되기 시작하는 등 왕권이 크게 신장한다.

'성총聖聰의 수풀' 황남대총 금관

국보 〈황남대총 금관〉은 '신라 최대 고분'을 기록한 길이 120m의 황남대총에서 발굴된 '신라 최고 금관'이다. 금관은 신령스러운 숲 문양(landscape)과 금의 휘황찬란한 빛살(lightscape), 금옥의 은은한 음향(soundscape)을 함께 잡은 초현실적인 왕의 위세품이다. '생전용이냐 사후용이냐?'에 대한 논란은 있지만, 신라 김씨 왕들의 위세용 미장센으로 만든 것은 확실하다.

금관은 테와 세움, 드리개 3차원으로 구성된다. 테(臺輪)는 지름이 17cm, 세움은 최고 높이 27.5cm, 드리개(垂飾)는 최고 길이 30.3cm다. 위로 솟는 세움은 나무와 사슴을 새겼다. 앞쪽에 산山자가 쌓인 나무 문양 세 개, 그 뒤쪽에 사슴뿔 문양 한 개씩 두 개를 세웠다. 보는 눈에 따라서는 사슴뿔이 더 나무 같아 보인다고 하지만, 생태적으로나 형태적으로 앞쪽이 나무, 뒤쪽이 사슴뿔이 맞다. 나무는 3단 일곱 가지로 디자인

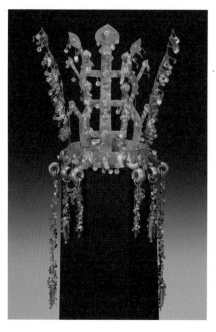

〈황남대총 북분 금관〉

높이 27.5cm, 지름 17cm, 무게 750g.
5~6세기. 국보.
국립중앙박물관 소장/출처

세움으로 나무 세 그루, 사슴뿔 두 개,
드리움으로 좌우 세 개씩 갖춰 하늘과 땅,
하계를 두루 통하는 우주수를 나타냈다.

되었고, 사슴뿔은 다섯 가지를 엇갈린 방향으로 잡았다. 건물로 치면 파사드의 자리를 차지한 나무와 사슴 문양은 관의 위신을 한껏 세우면서 관 쓴 이의 정체를 잡는 역할을 한다.

밑으로 내리는 드리개는 좌우 세 쌍씩 여섯 개를 매달아 길게 늘어뜨린 버드나무 가지나 땅속 깊이 뻗은 나무뿌리 같은 모양이다. 이 수식에 하트 모양의 금 달개와 곡옥을 층층이 달아 생명의 씨앗을 나타냈다. 달개와 곡옥은 조금만 움직여도 은은한 빛이 반사되고 맑고 그윽한 울림이 반향되어 진기함을 더한다. 드리개도 세움 의장과 마찬가지로 백제나 고구려 금관에 없는 신라 고유의 의장이다.

다시 보는 우리 것의 아름다움

이렇게 진기한 발상과 기술, 형상과 서술을 펼치니까 세계 사람들이 신라 금관을 '금관 중의 금관'이라 찬사를 보낸다. 하늘과 땅, 지하·삼계를 다루는 짜임새, 마이다스도 울고 갈 만듦새, 그리고 눈과 귀, 마음과 머리를 다 매료시키는 꾸밈새…… 하나 잘하기도 힘든 걸 셋 다 잘한다. 신라 금관은 K-컬처의 원조다.

하늘과 땅, 땅 밑 3차원을 갖춘 금관의 세계

고구려와 백제, 가야 금관은 입식으로 된 '상上'자 구조다. 신라 금관은 입식에 수식을 추가해 상上과 하下의 합자인 지킬 '잡卡'의 3차원 구조다. 머리를 두른 테가 둔덕을 만들면 나무와 사슴뿔 다섯 개가 위로 서고, 드리개가 좌우로 세 개씩 아래로 내려진다. 이렇게 구성을 다르게 한 것은 남다른 폼을 잡기 위해서가 아니라 왕관 쓴 이의 남다른 내력을 나타내기 위해서다.

나무는 정면 중앙과 그 좌우에 세 그루를 세웠고, 각 그루는 '산山'자를 세 개 쌓아서 일곱 개의 가지를 뻗었다. '일곱'은 앞에서 본 '칠지', 세계수를 떠올린다. 마립간 김씨 설화로 치면, 사내아이가 나온, 금빛 궤짝이 달려 있던 숲, 김알지의 '계림'이 떠오른다. 어디에서, 왜, 어떻게 왔다는 남다른 내력을 풀이하는 세계 본풀이로서의 나무다. 신라 금관은 시베리아 수목 신앙이나 북유럽 이그드라실Yggdrasil로 풀이하면 더 잘 보인다. 시베리아의 자작나무 '백화'는 대지 배꼽에서 솟아나 하늘의 정점인 북극성에 닿아 하늘과 땅, 지하 삼계를 잇는다. 빛처럼 하얀 백화는 신과 만물의 영혼이 깃들어 사는 본향이다. 이그드라실은 '신 중의 신' 오딘

이 '생명의 나무'로 찾아간 물푸레나무로, 아홉 '세계'와 하늘과 땅, 명계의 '차원'을 연결한다. 두 문화는 백화와 이그드라실이라는 나무로 세계의 유래를 구술하고 그것을 보관이나 그림에 새겨 간직한다.

나무에 이어 사슴이 특별 출연한다. 금관 나무 세움 뒤 양쪽으로 사슴뿔이 한 개씩 섰는데, 나무와 사슴이라는 세계수와 세계동물의 관계 역시 세계 보편적이다. 사슴 네 마리가 이그드라실 가지 사이를 돌아다니며 이파리와 꽃봉오리를 따먹는다. 그 덕분에 세계는 회통하고 재생된다. 퉁구스족 샤먼은 신을 대신할 때 사슴뿔 모자를 쓴다. '스키타이'라는 말의 어원은 '사슴'이고, 몽골이나 선비족 중에는 사슴이 자기 조상이라고 믿는 부족이 있다. 적지 않은 유목문화에서 나무와 사슴을 쌍으로 묶어 세계의 기원을 설명한다. 신라 금관에서도 수지樹枝문과 녹각鹿角문은 금관 쓴 이가 세계의 근원에서 온 신성족임을 힘주어 말한다.

드리개 모양은 봄철 강가에서 만나는 물오른 버드나무 줄기처럼 생겼다. 늘씬하고도 실한 드리움을 타고 내리면서 새순들이 층층이 촘촘하게 매달렸다. 봄바람에 낭창낭창하게 춤추는 버드나무 가지를 마이다스가 손을 잘못 대서 황금으로 바꾼 듯하다. 하지만, 상징으로 드리개는 위로 솟은 나뭇가지에 대응하는 나무뿌리로 명계를 연결하는 역할을 한다. 이 뿌리의 의도도 이그드라실로 보면 더 잘 보인다. 금줄 줄기에 심엽형心葉形 달개와, 한 보험회사가 회사 로고 타입으로 삼기도 한 '생명의 씨앗' 곡옥을 매달아 장식과 함께 하계에 대한 서사를 강화했다.

마지막으로 테두리인 대륜이다. 두툼하고 견고한 띠강판 형태의 테가 나무와 사슴을 떠받들고 땅 밑으로 뻗은 뿌리를 떠받치고 있는 이상, 이

역시 단순한 테두리가 아니다. 신이 내리는 둔덕이고, 세계수가 자라는 언덕이다. 주몽과 유리의 '칠령칠곡석상지송七嶺七谷石上之松'의 둔덕이다. 이 둔덕을 진 이가 하늘과 땅, 지하 삼계를 다스리는 세상의 우두머리, 마립'간干(≒khan≒今≒金)'이다.

금관 내력을 밝히는 것은 좋은데 너무 멀리 있는 것 끌어오고 편집증적으로 엮는 것 아니냐고 지적할 수 있다. 금관 유래는 북유럽~스키타이~시베리아~만주로 전파되는 황금·유목문화의 갈래를 따라서 잡는 게 일반적이다. 고구려와 백제에 없는 금관의 등장과 지배 세력으로 갑작스레 부상하는 김씨 집단의 등장이 탈맥락적이라서 현재까지는 황금·유목문화를 금관 유래의 바탕으로 보는 시각이 많다.

신라 금관, 황금 테크놀로지로 무장한 김씨들의 헤게모니

금관은 단순한 위세품이 아니라 정교하게 고안된 헤게모니의 장치다. 희귀한 금으로 신비로운 형상을 만들고 신화를 새겨넣어 신성족의 위신을 잘 세웠다. 신라 금관은 김씨 마립간 시대의 봉분에서 집중적으로 출토되었다. 김씨는 박, 석, 김, 세 개 집단이 협치하던 왕권을 독점하게 되면서 자신들의 신성한 정체성을 강조하는 한편, 여제와도 맞설 수 있는 국가 리더십을 내보여야 했다. 다른 나라들은 개마무사 같은 신종 하드파워의 개발에 열을 올렸지만, 김씨들은 그에 병행해 금관 같은 소프트파워를 구사하는 데에도 마음을 썼다.

김씨들의 연금술은 곡진했다. 그만큼 세계 중심을 곡진하게 그렸다는 얘기일 것이다. 만듦새를 보면 '신은 디테일에 있다!'는 말을 실감할 수 있다.

짜임새가 천지인의 삼재를 품는 거창한 스케일을 내보였다면, 만듦새는 재료와 기법, 표현 효과의 삼재를 두루 갖춘 디테일을 잘 살렸다. 점, 선, 면에 따라 점각과 선조, 투각을 맞갖게 구사했다. 또 '금제'이지만, 연성과 강성, 빛과 모양을 동시에 확보하기 위해 금과 은을 섞어 재료로 썼다. 이들의 금슬에 곡옥의 옥채까지 더해 '금지옥엽'의 본보기를 창출했다. 게다가 앞서 말했듯 형상과 광채, 음향의 삼합이다. 금메달리스트감 김씨들의 금관이다.

덤: 머리에서 발끝까지, 금관/귀·목걸리/요대/신발

금관은 따로가 아니라 요대와 신발, 귀·목걸이와 함께 세트로 간다. 요대腰帶와 식리飾履, 요즘 말로 벨트와 스니커즈도 금으로 진기한 멋을 부렸다.

사자는 금관을 쓰고 귀걸이와 허리띠를 차고 금동신발을 신고 하계로 간다.
세계 중심에서 내려온 내력을 담아 하계에서도 계속 금빛 헤게모니를 떨치고자 한다.

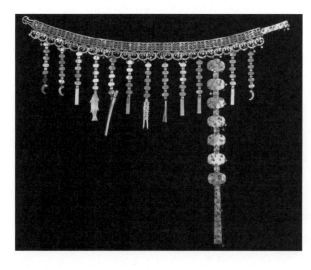

황남대총 북분 금제 허리띠

길이 120cm,
띠드리개 13개,
최장 길이 77.5cm.
국보.
국립중앙박물관 소장/출처

다시 보는 우리 것의 아름다움

경주 부부총 금귀걸이
한 쌍, 길이 8.7cm. 국보.
국립중앙박물관 소장/출처

금동신발
너비 9.9cm, 길이 30.3, 31.5cm,
높이 6.0, 6.5cm. 국립중앙박물관 소장/출처

국보 〈황금대총 요대〉는 왕의 겉옷 위에 두르는 외관 장식 겸 허리띠로 신라 요대의 전형을 잘 보여준다. 사각형 순금판(純板) 28장을 옆으로 이어 120cm 나가는 허리띠를 엮고 거기에 펜던트처럼 드리개 열세 개를 달아서 휘감고 휘두르는 금의 요동을 시각화한다. 드리개 문양도 이채롭다. 물고기와 곡옥, 구슬 같은 장식과 함께 미니 칼, 침통, 숫돌, 집게, 약주머니 같은 연장들이 달려 있다. 왕의 것으로 보기에는 생뚱맞은 이것들은 초원 유목민들이 지금도 허리에 차는 연장들이다. 김씨의 금 문화가 북방 유목민들로부터 유입되었다는 주장이 다시 떠오른다. 300cm가 넘는 신발은 위는 신사화처럼 생겼고 바닥에는 축구화 스파이크보다 더 크고 많은 금못을 박았다. 실제용이 아니라 의례용이다. 신발은 이승을 떠날 때 신기 위한 것으로 뒤에서 거치적거리면서 잡는 하계의 것들을 즈려밟고 가기 좋다. 금 신발에 도깨비 문양을 강하게 넣거나 연꽃을 유하게 새기는 것도 하계를 겨냥해서다. 어쨌든 신발까지 금이니까 신라

김씨 마립간들은 머리끝에서 발끝까지 황금 인간으로 치장한 후에 잠자리에 든다.

문화비평가 마셜 맥루한H. M. Mcluhan은 미디어는 신체의 연장이라 했다. 신라 금관의 주인들은 화려한 황금 테크놀로지로 머리끝에서 발끝까지를 성장해 요즘 테크놀로지 전사 이상으로 자기 신체를 연장시켰다. 그런 신체의 연장을 통해 우주의 원리와 질서를 듣고(耳) 보고 이 땅에 말해주는(口) 우두머리(王)가 되는 성(聖)의 능력을 내보이고자 했다. 신라 김씨의 연장은 신성한 능력자로서의 금 치장이었다.

다시 보는 우리 것의 아름다움

외떨어진, 그러나 잘 떨어진 신라 문화, 토우

삶과 사랑을 담은 고대 신라의 타임캡슐

　우리 문화 중에서 신라 토우처럼 황홀하게 왔다가 황망하게 간 문화가 있을까 싶다. 신라 토우만큼 원초적인 의식과 원형적인 형식을 함께 내보인 예술이 있을까? 신라 토우만큼 파격의 예술과 충격의 세계가 함께 산 문화가 있을까? 워낙 강렬하게 왔다 가니, 오감 그 자체가 남았을 뿐이다.

　토우는 5~6세기의 신라인들이 무덤 부장품으로 넣는 그릇에 붙인 5~6cm 크기의 흙 인형이다. 토우는 존재 자체가 매혹이다. 맨손으로 찰흙을 조몰락거리다가 쓰윽 꼴을 잡고 슬쩍 금을 그었을 뿐인데, 피카소 저리 가라 하는 표현 세상이 열린다. 묘사된 세상도 파격이다. 검지만 한 크기의 토우로 꾸민 세상이 어마어마하게 넓고 크고 높다. 현세이면서도 내세이고 실화이면서도 신화이며 죽음이면서도 삶인 세상을 그려낸다. 그런 넓고 큰 세상을 채우기 위해 다양한 사람과 동물, 신, 그리고 일상과 이상이 차별 없이 두루 등장한다.

　토우의 파격은 일상의 성性과 이상의 성聖을 천연덕스럽게 아우르는 데서 절정을 이룬다. 5~6세기에 5~6cm 크기로 만든 토우는 고대 신라 사람들의 삶과 죽음, 사랑과 열정, 지혜를 농축시킨 타임캡슐로 재조명받아 마땅한 문화다. 이런 예술이 고구려와 백제, 가야에는 없다. 외국에서도

찾기 힘들다. 신라 고유의 토착 예술형식이다. 언젠가 여건이 되면 신라토우박물관 하나 만들었으면 좋겠다.

토우, '동물의 왕국'을 찍다

신라 토우 속 동물들을 보다 보면 동물원에 와 있는 착각이 들 정도로 대상의 핵심을 정확하게 포착해내는 데 놀란다. 쫑긋하게 세운 귀와 헐떡이는 긴 혀, 개다. 장대한 등줄기와 힘 좋게 돌출한 주둥이, 멧돼지다. 긴 뿔에 긴 목, 사슴이다. 형상이, 함축적인 형용사같이, 그 동물을 그대로 딱 그린다. 둥근 반점을 찍은 표범, 줄무늬가 으르렁거리는 호랑이, 둥글넓적한 덩어리의 거북 같은 백수들이 캐리커처처럼 입체로 거듭난다. 도구나 기법을 사용하기보다는 직관으로 손가락을 꾹꾹 눌러 대상의 특성만 강조하는 표현법을 따랐는데도 기가 막히게 대상을 그답게 그린다.

〈대장 원숭이〉와 여러 동물들

신라 토우 속 동물들을 보다 보면 동물원에 온 착각이 들 정도로 대상의 핵심을 정확하게 포착해내는 데 놀란다.

출처: 국립중앙박물관

다시 보는 우리 것의 아름다움

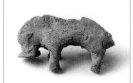
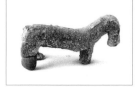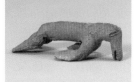

　더욱 놀라운 것은 소재의 무궁무진함이다. 개와 닭, 멧돼지, 말, 소, 호랑이같이 우리 주변에 사는 것들, 용과 개미핥기, 원숭이, 표범처럼 멀리 사는 것들, 메기와 게, 자라, 거북, 불가사리처럼 잘 봐야 보이는 것들까지, 출연진의 박진감과 다채로움에 보는 입이 벌어질 지경이다.

　동물을 이렇게 열심히 만든 이유를 학계에서는 제물 차원이라고 한다. 신에게 양식과 안전을 구하는 매개로 쓴다는 것이다. 그럴 것이다. 그런데 그게 다일까? 이렇게 귀엽고 살아 있는 것처럼 표현한 동물들이 단지 종교적 목적으로만 나왔을까? 세상을 보고 느끼고 즐기는 현세적인 태도를 보지 않으면, 동물 토우들의 '생생지락'을 설명하기 쉽지 않다.

　개미핥기와 표범, 원숭이, 물소 같은 우리 땅에 살지 않는 동물들이 여럿 나온다. 이들도 그들 특성 그대로 나왔다. 용이나 봉황 같은 신수들이야 본래 없는 것이니까 상상대로 하면 되지만, 멀쩡하게 있어서 마음대로 상상하면 안 되는 이역의 동물은 어떻게 그렸을까? 토우 중에는 터번

을 두른 아랍인이 있다. 괘릉을 호위하는 무인석도 아랍인으로 신라인들의 국제교류를 보여주는 자료로 곧잘 얘기된다. 신라인은 현실 세계뿐만 아니라 상상의 세계, 그리고 저기 멀리 떨어진 이역의 세계까지 포괄해서 살았다. 다양한 차원과 소재를 자랑하는 토우는, 다양한 차원의 세상을 껴안고 넓게 산 신라인들의 현세적인 삶의 태도를 보여주는 자료이기도 하다.

국립중앙박물관의 〈대장 원숭이〉는 동물 토우의 대표쯤 된다. 이분은, 나무를 타거나 기어가거나 머리를 들어 망을 보고 있는 다른 원숭이 토우들과 비교하면, 기세가 워낙 당당해 천생 '밀림의 왕자'다. 왕관을 쓴 것처럼 머리털을 꾸몄고 건장한 신체는 허리에서 잘록하게 들고 나 체격이 도드라진다. 누가 봐도 위엄 넘치는 대장 원숭이인데, 얼굴에서는 반전된다. 눈은 콕 찍어 시늉만 했지만, 콧구멍 위주로 표현한 들창코, 입을 적당히 벌려 두툼하게 튀어나온 입술 같은 표현은 아이들이 원숭이 흉내낼 때 하는 표정 그대로다.

단순하지만 요점적인 표현으로 재미까지 전하니, 토우가 아이들 장난이거나 여인들의 소일거리로 만들어졌다는 분석이 있다. 표현 수준으로 따지면 전문가, 또는 전문계급의 솜씨다. 이렇게 무심한 듯 동물의 생태와 형태를 본질적으로 표현하려면 상당 수준의 안목과 재주를 갖추어야 한다.

인간극장

국립중앙박물관의 〈웃는 노인〉은 토우 대표작이자 우리 미술에서 웃는 얼굴의 최고작으로 꼽힌다. 쭉 찢어진 눈과 불룩 튀어나온 광대뼈, 삐

다시 보는 우리 것의 아름다움

<웃는 노인>

쭉 찢어진 눈과 불룩 튀어나온 광대뼈,
삐뚤어진 코, 웃음이 막 피기 시작한 입으로,
웃는 얼굴의 특징을 극대화했다.
우리 미술에서 웃는 얼굴의 최고작으로 꼽힌다.

출처: 국립중앙박물관

뚤어진 코, 웃음이 막 피기 시작한 입으로 웃는 얼굴의 특징을 극대화했다. 꾸밈이나 가식 없이 맨 웃음의 순간을 이렇게 알토란으로 포착해내다니! 그저 놀랍고 고맙다. 뾰족한 도구로 쓱쓱 그은 음선이 콧수염과 귀가 된다. 이러한 꾸밈새는 삶에 달관해 허허로운 노년의 특성뿐만 아니라 세부보다는 전체의 인상을 더 치는 토우의 예술적 특성까지 잘 보여준다. 이 작품 만든 도공을, 미술사학자 김원룡은 '조각가로서도 일류급 명인'이라고 격찬했다. 이 인물상에다 <출산 중인 여인>과 <주검 앞의 여인>을 묶으면 토우 인물상 베스트3를 뽑고, 인간극장 한 편도 거뜬히 찍는다.

　<출산 중인 여인>은 '이렇게 사실적으로 출산을 그린 미술이 또 있을까?' 묻고 싶을 정도로 출중한 표현을 자랑한다. 과감하고도 단도직입적인 표현 주제 탓에 보는 이들이 당황하기도 하지만, 끝은 한없는 통감, 그

〈출산하는 여인〉

눈과 입을 활짝 벌려 통고를 토해내는
듯 만들었다. 산고의 주제인데도 죄송하게
박수와 웃음이 절로 난다.

출처: 국립중앙박물관

리고 웃음이다. '정말 잘 만들었다!' 공감하고 웃지 않을 수 없다. 최고의
'출산지경出産之景' 아닐까? 젖가슴은 여성을, 불룩 튀어나온 배는 임신을
나타내고, 둥글게 벌어진 성기와 파손되었지만 배를 움켜쥐었을 손은 산
통을 잘 보여준다. 토우는 보통 뾰족한 도구로 쓱쓱 그어 찢어진 눈과 다
문 입으로 하는데, 여기서는 눈과 입을 활짝 벌려 통고를 토해내듯 했다.
산고의 주제인데도 죄송하게 박수와 웃음이 절로 난다.

〈주검 앞의 여인〉

주검 앞에서 슬퍼하는 여인. 슬픔으로 꺾인
상체의 포즈, 가는 이와 보내는 이의 간격
등을 한 덩어리 속에 단순하지만 강렬하게
담아 사별의 슬픔을 작품의 모든 것으로
표현한다.

출처: 국립중앙박물관

다시 보는 우리 것의 아름다움

〈출산 중인 여인〉이 웃음을 짓게 한다면, 〈주검 앞의 여인〉은 한없는 슬픔을 자아낸다. 한국판 피에타상이라 할까? 작품은 출산지경보다 더 추상화되어 죽어 누운 이와 그 곁에 주저앉아 슬퍼하는 사람을 그렸다. 죽은 이의 얼굴은 천 같은 것으로 덮였고 사별을 견디지 못한 여인은 상체를 주검 쪽으로 숙여 흐느끼고 있다. 덩어리 위주의 묘사라서 반추상적이지만 단도직입적인 표현방식은 여전하다. 주검과 슬퍼하는 인물을 한 덩어리로 버무리고 세부 묘사는 거의 방치한다. 하지만, 슬픔으로 꺾인 상체의 포즈, 가는 이와 보내는 이의 간격 등 단순하지만 강렬한 구성은 사별의 슬픔을 작품의 모든 것으로 담는 데 모자람이 없다.

카마수트라

토우에서 성과 성애 표현은 에로티시즘의 극단이라고 할 만큼 파격적이다. 혜원 신윤복이나 에곤 실레 저리 가라 할 정도다. 성性이고 성聖이다. 5~6세기에 이렇게 성을 파격적으로 표현한 것에 놀라고 또 그런 토우를

카마수트라

남성, 여성 개별은 말할 것도 없고,
남녀의 사랑도 과감하고
그런 사랑을 담은 표현내용과 형식 역시
과감해 말이 필요 없을 지경이다.

출처: 국립중앙박물관

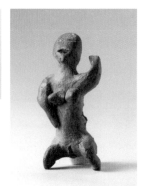

사자 껴묻거리로 묻는다는 사실에 또 놀란다.

토우의 성은 남성이나 여성 할 것 없이 성을 구분할 수 있는 부분만 선택해 과장한다. 기마 토우의 점잖은 개마무사나 사냥꾼을 제외하고는 남자들은 대체로 쭉 찢어진 눈과 입, 뚝 튀어나온 광대뼈와 큼직한 코에다 팔만 한 성기를 기호처럼 몸에 단다. 이들은 과시형 '남성'을 거느리고 노동하거나 놀거나 우두커니 서 있다. 여자들도 같은 맥락에서 만들어진다. 세부는 흙덩어리이지만 웃는 듯한 얼굴에, 크게 과장된 젖가슴과 성기 등으로 성숙한 여인을 잘 나타낸다.

성애 표현은 더 적극적이다. 남녀가 이미 일체가 되어 합환의 정을 나누는 토우, 몸보다 더 굳건하고 크게 그린 팔로 서로 껴안아 원초적인 사랑을 그린 토우……. 그런 것이 있는데 국보가 되다니, 또 놀라게 된다. 계림로 30호분에서 출토된 국보 〈토우장식긴목항아리(土偶裝飾長頸壺)〉의 사랑 이야기다. 19금이라 내용은 줄인다. 하지만, 마음을 열면 장경호의 사

다시 보는 우리 것의 아름다움

랑이 단순한 섹스가 아니라 성性이고 성聖, 생식이자 생명임을 안다.

성 표현에 대한 미술사의 해석은 다산을 희구하는 염원 행위다. 과장 된 성 표현으로 다산을 기원한 〈빌렌도르프의 비너스〉처럼, 종족 번성과 번영을 기원하는 주술로 토우에 성을 달고 무덤에 넣는다고 풀이한다. 미 술사가 고 김원룡은 '페니스의 과장과 노출은 분명히 사내, 수컷, 양물 등 수정자로서의 힘, 정력, 생산력 등의 상징이며 단순한 에로티시즘이 아닐 것'이라 했다. 단순히 주술이나 신앙으로만 보기에는 토우의 성이 너무 솔 직하고 직설적이다. 종교적인 관점 외에 인간적인 관심도 한번 살펴봐야 한다.

너무나 현세적인 토우

흙에서 나와 흙으로 돌아가는 원초적인 질료와 원초적 사랑의 테마 때 문일까? 토우의 매력은 초현대적이다. 죽은 공간에 초현대적으로도 생생 한 시간을 집어넣었다니, 어떤 의도일까? 죽어서도 산 것처럼 생생하게 죽어 살아라! 살 때의 시공간과 죽고 난 후의 시공간을 따로 구별해서 사 는 시대의 내세관과 달리, 토우 문화의 주체들은 현세를 내세로 이어 쓰 는 초 현세적인 세계관을 살았다. 토우의 초현세적인 '계세사상'은 뱀이 허물 벗고 새 삶을 살고 개구리가 동면했다가 깨어나는 것과 같이 죽음 은 죽었다가 다시 산다고 믿는다. 그렇게 많은 현세적인 껴묻거리를 무덤 에 묻는 이유다.

국보 〈토우장식긴목항아리〉의 다른 짝을 보자. 위에서 '19금'한 것과 두 점을 묶어 국보로 지정했는데, 내용은 약간 다르다. 비교의 필요상 앞

⟨토우장식장경호⟩

계림로 30호분 출토, 높이 각 34cm(좌), 노동동 11호분 출토, 높이 40.5cm(우). 국보. 국립경주박물관 소장/출처

성性이고 성聖, 생식이자 생명인 사랑을 달았다. 노인과 뱀의 매칭은 재생과 장생을 희구하며, 동물의 왕국이 아니라 신들의 천국을 표현한다. 재생을 소망하는 상징의 이중 울타리다.

다시 보는 우리 것의 아름다움

의 것을 살짝 가져오면, 뱀이 개구리 뒷다리를 물고 임신한 여인이 금琴을 타고 남녀가 성행위를 벌인다. 지금 얘기하는 항아리에는 개구리 뒷다리를 문 뱀 사이에 한 손으로는 지팡이를 짚고 다른 손으로 자기 성기를 들어 올린 남성이 있다. 이 주제는 이제 쉽다. 사자와 그 후손의 근력과 권력이 창대하기를 바라는 문양이다.

자주, 많이 등장하는 뱀과 개구리는 되살아나기의 주문이다. 뱀은 죽음의 신이다. 여기에서처럼 개구리 뒷다리를 물고 있거나 지팡이를 짚은 사람을 따르는 뱀의 모습은 토우 여러 군데에 나온다. 뱀은 겨울에 들어갔다가 봄에 다시 나온다. 뱀이 죽었지만 되살아나는 재생 염원의 표상으로 죽음의 신이 될 수밖에 없다. 박혁거세의 마지막도 '죽음의 신' 뱀의 간섭 아래 정리되었고, 많은 신화와 설화에서도 뱀은 재생을 주관하는 신격이다.

토우 항아리에서 지팡이와 성기를 든 노인이 뱀과 나란히 있는 것은 삶과 죽음, 인격과 신격, 현세와 내세의 순환이 지속되기를 바라는 염원을 표현한다. 개구리도 같은 맥락이다. 개구리는 올챙이에서 성체로 탈피하고 동면했다가 봄에 되살아난다. 낳는 알은 은하수만큼 많아 다산의 염원까지 받아낸다. 뱀이 개구리를 물고 있는 건 동물의 왕국이 아니라 신들의 천국을 표현한다. 재생을 소망하는 상징의 이중 울타리다. 죽음의 신 뱀으로 되살리고 보증보험 개구리로 또 재생한다. 거기에 장생의 거북, 먹거리로 오리나 물고기 같은 것이 추가되면 영생과 풍요가 반복해서 거듭 보장된다. 뱀과 개구리 듀오는 요즘 사람 눈에는 상극이나, 현세를 이어 더 화려하고 초현세적인 내세를 살았던 우리 선조들에게는 상생에 영

생의 아이콘이었다. 보이는 대로가 아니라 보이지 않는 것까지를 볼 때 진짜를 본다. 토우는 진짜 봄의 예술이다.

결: 토우, 전도 없고 후도 없다

토우는 고대 신라의 타임캡슐이다. 자신과 자기 세계를 어떻게 파악하고 살았나를 잘 보여준다. 고구려 화공이 벽화로 그렇게 했다. 현세에서 누리는 가무와 수렵, 행렬, 접대가 내세에서도 이어지라고 무덤 궁전에 수렵도와 무용도, 씨름 그림, 행렬도 같은 고분벽화를 그렸다. 신라 토우 장인도 신라인들이 꿈꾼 세상을 토우로 재현해 죽은 이가 내세에서도 현세를 누리도록 꾸몄다. 그래서 토우와 고구려 벽화는 되돌아보기 아주 좋은 신화와 역사 공간이 된다.

무궁무진한 토우의 세계는 아직도 충분히 연구되지 않고 있다. 토우의 미스터리에 가장 진지하고 진보적으로 접근한 것이 1997년 국립경주박물관에서 열린 '신라토우'전이었다. 그 외의 많은 토우 연구는 토우보다 연구를 살리는 쪽으로 갔다. 토우는 겉치레 되고 속풀이 되지 않고 있다. 속을 제대로 풀어서 우리 삶의 저력, 우리 문화의 매력을 세계와 함께 나누어야 한다. 그럴 가치와 자격을 충분히 가진 신라 토우다.

차안에서 피안으로 오르는 계단, 불탑

한국 고전 탑3: 정림사 탑, 감은사 탑, 불국사 탑

누각 같은 한·중·일 탑은 계통을 고루형으로 함께 잡을 수 있지만, 한국은 석탑, 중국은 전탑, 일본은 목탑으로 제각각 세계 최고다. 부처를 모시는 진심에서는 하나같지만, 나라마다 하나같지 않은 탑을 세웠다. 불이 다다르는 곳마다 다 다른 탑을 세워 천불천탑을 이룬다. 이러한 탑의 다양성을 설명하기 좋은 말이 '수처작주 입처개진隨處作主 立處皆眞', 즉 '가는 곳마다 주인 되니 선 자리가 다 참되다'이다. 불교계 '어록의 왕'으로 꼽히는 임제 선사의 명언 중 하나로 해탈의 주체성을 강조하는 말이다. 여러 나라 불탑의 다양성을 아울러 보기에도 좋은 말이다.

'법수는 동쪽으로 흐른다(法水東流).'

탑은 부처의 몸을 모시기 위한 장치이니까 오리지널은 인도의 스투파다. 인도 스투파는 땅을 반듯하게 잡은 기단을 '알'을 뜻하는 '안다'라는 돔으로 덮고 맨 위에 차양용 양산 '차트라'를 씌운다. 산치대탑이 인도 오리지널 탑 대표다.

스투파는 중국으로 가서 하늘 높이 솟아오르는 탑파塔婆가 된다. 신선사상의 영향으로 고루와 잔도가 유행했던 당시 중국은 땅을 덮는 형식의 스투파를 고루형 탑으로 바꾸어 받아들였다. 목조기술로 고층 고루를 창

안했는데, 건조한 대륙이다 보니 불이 잦고 화재에 목조건축이 쉽게 훼손된다. 그래서 목탑을 전탑으로 바꾼다. 황룡사 9층탑이 벤치마킹했던 영녕사 9층 목탑은 없어진 탑의 대표, 분황사 탑이 참조한 서안 대안탑은 남아 있는 탑의 대표다.

중국의 중개를 착실히 받아 우리도 처음에는 목탑으로 했다. 고구려 금강사(청암리 사지)와 신라 황룡사처럼 목탑으로 시작했으나, 중국처럼 화재를 의식해 재료를 전환한다. 그런데 돌이다. 옹골찬 반도라서 야물기로 소문난 화강암이 지천으로 널렸는데, 그걸 딱딱하다고 피하지 않고 단단하게 오래간다고 탑의 재료로 선택한다. 미륵사 탑과 정림사 탑이 초기 대표탑이다.

섬나라 일본은 흙이 벽돌 만들기에 적합하지 않고 화산석은 석재로 가치가 떨어진다. 지진도 잦고 해서 나무를 적극적으로 쓴다. 호류지 오중탑이 대표적이다.

이렇게 다다르는 곳마다 다 다르니 세계의 탑은 동이불화를 넘어 화이부동을 이룬다. 탑토불이塔土不二로 디자인하니까 중국은 전탑의 나라, 한국은 석탑의 나라, 일본은 목탑의 나라를 각각 타이틀로 갖게 되었다.

가장 단단하고 아름다운 성취, 석탑

우리는 할 수 있는 것을 넘어서 해야 하는 것으로 사는 문화를 택해왔다. 가야금이나 거문고를 만들 때, 좋은 땅에서 자라서 재질이 무르고 문

양이 부드러운 오동보다는 돌밭 같은 데서 살아 재질이 억세고 무늬가 촘촘한 오동인 '석상오동'을 택한단다. 신고간난을 이겨낸 소재일수록 소리가 깊고 울림이 맑고 멀리 간단다. 딴 나라의 탑이 흙과 나무로 갈 때, 우리 탑은 돌로 가서 돌탑의 고유함과 함께, 딱딱한 숙명을 온유한 순명으로 결정해내는 문화까지 일군다.

정림사 탑

미륵사 탑과 함께 우리나라 석탑을 연 시원양식으로 꼽히지만, 미륵사 탑은 돌로 목탑을, 정림사 탑은 돌로 석탑을 짓기 시작한 점이 다르다.

정림사 탑은 용모로 치면 우리나라 탑 중에서 가장 훤칠한 탑, 용례로 치면 가장 시원적인 석탑으로 꼽힌다. 정림사는 공주에서 부여로 수도를 옮겨 중흥을 다짐하던 6세기 백제의 호국사찰이자 대표사찰이었다. 당나라 소정방이 자신의 파병 전적을 남기는 만행을 저지를 정도로 백제의 배후였는데, 지금은 탑과 석불좌상만 남아 황량하다. 그래도 작은 위안이 있다. 정림사 탑은 한국 석탑의 원조로 아직도 건재하다. 부처의 무덤 스투파가 동진하면서 전탑과 목탑을 거쳐 우리나라에 와서는 돌탑으로 전환되는 법수동류의 진면을 보여준다.

정림사 탑은 좁고 낮은 1층의 기단 위에 에베레스트보다 더 가파르게 치솟은 5층 탑신을 세웠다. 우리나라 석탑은 주로 2중 기단 위에 안정감과 상승감을 동시에 취해 체감률을 높게 잡는다. 정림사 탑은 체감률을 낮게 잡고 기단 대비 높이를 강조해 훤칠하면서도 호리호리하다.

정림사 탑은 자기 이전 도입기의 목탑 형식을 혁신해, 돌로 돌탑을 짓

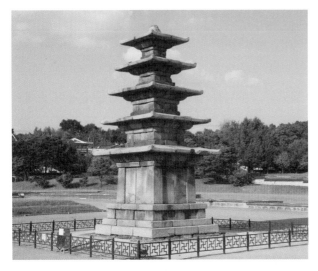

〈부여 정림사지 오층석탑〉

화강암, 높이 8.33m.
6세기. 국보.
출처: 국가문화유산포털

미륵사 탑과 함께
우리나라 석탑을 연
시원양식으로 꼽히지만,
미륵사 탑은 돌로 목탑을,
정림사 탑은 돌로 석탑을
짓기 시작한 점이 다르다.

는 신기원을 이루었다. 흔히 미륵사와 정림사의 탑을 우리나라 돌탑의 기원으로 꼽는다. 엄밀히 구분하면, 미륵사 탑은 돌로 목탑을 지어 모조 성향이 강하고 정림사 탑은 돌로 돌탑을 지어 창조의 경향이 강하다. 미륵사 석탑은 현재 남아 있는 것이 6층까지 높이 14.6m인데, 층층이 고루 형식을 취했고 돌을 나무처럼 부린 부재를 1,627매나 사용했다. 구조나 형식이 목탑이고자 한 것이다. 정림사는 패스트 팔로어 대신 퍼스트 무버를 택했다. 높이는 다 합쳐서 8.33m, 사용된 부재는 149매다. 높이를 대폭 줄이고 부재와 구성을 돌에 맞게 간략화했지만, 없어 보이기는커녕 훨씬 더 있어 보이는 석탑의 강단 있는 형식미를 창출해 한국 석탑의 연착륙을 이끌었다.

물론 목탑 흔적이 적지 않다. 각 층 모퉁이 기둥의 민흘림과 살짝 들린

다시 보는 우리 것의 아름다움

지붕돌받침의 반전, 낙수면의 내림마루 등이 그러하다. 이들의 존재는 목조를 석조로 바꾸어가는 우리 석탑의 최초기 혁신을 살펴보는 좋은 사료 역할을 한다.

감은사 탑

한국형 석탑 양식의 시작은 정림사 탑이고 완성은 감은사 탑이라고 한다. 백제 정림사 탑이 훤칠한 키에 늘씬한 몸매로 여성적인 미를 풍긴다면, 신라 감은사 탑은 강단 있고 장중한 괴체감으로 남성적인 미를 자랑한다. 감은사 탑은 법수가 미칠 수 있는 가장 먼 땅끝에서 마지막 불꽃처럼 한민족 탑의 트레이드마크가 된 삼층탑을 활짝 피워냈다.

감은사는 삼국을 통일한 신라 문무왕의 은혜를 기리고 국태민안을 빌고자 동해를 바라보는 높은 대지에 세운 호국사찰이다. 통일을 이룬 새 왕국의 새 기상을 담기 위해서 성안 사찰이 아니라 성 밖 사찰로 전진기지처럼 지었고, 사찰 아이콘인 탑도 3층 쌍탑 형식을 새로 창안해 특화했다.

단층 기단에 오층탑을 세운 정림사 탑의 구조와 달리, 감은사는 2중의 기단 위에 3층의 몸돌을 올렸다. 기단은 육중한 삼층탑 전체를 넉넉하게 품어낼 요량으로 높고 넓게, 이중으로 잡았다. 높고 넓은 이중기단은 탑의 높이를 강화하는 한편, 사람들이 올라타서 도는 목탑의 탑돌이를 탑 밖으로 떼어내 목탑과 차별화했다. 형태에서도 목탑 모조와의 절연을 확실히 했다.

탑 몸돌은 층마다 높이와 너비가 확실히 줄어드는 체감을 따른다. 그런데도 탑 앞에서 서면, 탑과 함께 장중하게 내려앉으면서도 거연히 솟아오

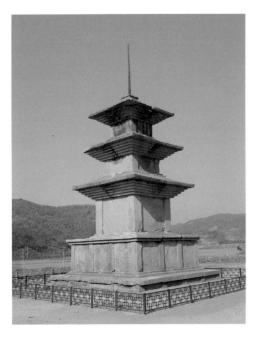

〈경주 감은사지 동·서 삼층석탑〉

화강암.
2기 각 높이 13.4m.
7세기. 국보.
출처: 국가문화유산포털

묵직한 육중미와 거연한 상승미를
동시에 품은 삼층 쌍탑으로
한국 석탑 양식을 완성했다.

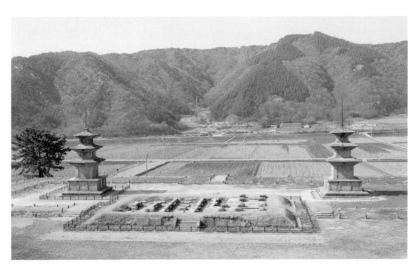

　　　　　　　다시 보는 우리 것의 아름다움

르는 경이를 맛본다. 지면 폭과 공중 높이의 비례를 절묘하게 찾아내 장중함과 상승감의 숨 가쁜 '밀당'을 엮어내기 때문이다. 하늘로 치솟은 정림사 탑이 기립한 부처라면, 땅과 하늘을 불이不二로 품는 감은사 탑은 좌정한 부처다. 불이는 구조적이기까지 하다. 성속뿐만 아니라 무게와 높이, 질료와 형상을 아우른다. 기술적이기도 하다. 돌이 부여한 자연적인 거침과 육중함, 석공이 부리는 인공적인 유연과 공교함을 절합하는 묘를 잘 부렸다. 이런 회통으로 감은사 탑은 걸림돌이었던 돌을 디딤돌로 바꾸어 차안此岸에서 피안彼岸으로 오르는 정진의 계단으로 한국형 석탑을 완성한다.

목탑의 여운은 남아 있다. 지붕 모양의 옥개석과 배흘림 식 기둥, 다층의 복합적 구조 등에서 목탑 방식이 살짝 남았지만, 대담한 간략화를 통해 돌 자체의 합목적성을 대폭 강화했다. 층수를 3층으로 과감하게 줄여 목탑의 매력인 다층에 대한 미련을 잘라버렸고, 석재 수도 82매로 줄여 정림사 탑의 5분의 3 정도만 쓰면서 돌의 정합적 구성을 강화했다.

감은사 삼층탑은 성속/주제, 높이와 무게/구조, 강유/형식의 균형을 잘 잡아 세계 불탑의 흐름에 일익을 담당하면서도 우리 고유의 석탑 양식을 완성했다. 이후 삼층탑은 거의 다 감은사 탑을 따른다.

불국사 탑

문화재 탐방 인기로 치면 감은사 탑보다 불국사 탑, 불국사에서도 석가탑보다 다보탑이라 한다. 세속은 순위를 매겨야 직성이 풀릴지 모르겠지만, 신의 세계에서는 하나같이 다 좋다. 국어 교과서 5-1의 설명을 보자.

다보탑과 석가탑은 공통점이 있습니다. 두 탑은 모두 통일신라 시대에 만든 탑으로서 불국사 대웅전 앞뜰에 나란히 서 있습니다. 또 두 탑은 그 가치를 인정받아 국보로 지정되었습니다. 두 탑의 모습은 매우 다릅니다. 다보탑은 장식이 많고 화려합니다. 십자 모양의 받침 주변에 돌계단을 만들고 그 위에 사각·팔각·원 모양의 돌을 쌓아올렸습니다. 반면에 석가탑은 단순하면서도 세련된 멋이 있습니다. 사각 평면 받침 위에 돌을 삼 층으로 쌓아올려 매우 균형 있는 모습을 자랑합니다. 다보탑과 석가탑은 서로 다른 모습으로 각각 아름답습니다. 두 탑은 우리 조상의 뛰어난 솜씨와 예술성을 보여줍니다.

둘은 쌍탑인데 왜 형태가 다르고, 왜 석가탑과 다보탑이라 불릴까? 불경은 현세불인 석가가 설법하면 과거불인 다보여래가 보탑으로 솟아올라 불佛과 그의 법法이 진리임을 증명한다고 한다. 신라는 삼국통일이 현세에 이룩된 불국임을 내보이고자 불국사를 통일 모뉴먼트로 지었다. 그리고 현세의 주불인 석가여래가 오고 그를 증명하는 다보여래가 뒤따름을 탑에다 투영했다. 보통은 대웅전 앞 쌍탑이 판박이인데, 석가탑은 석가여래, 다보탑은 다보여래의 형상으로 따로 지었다.

석가탑은 감은사 탑의 연장에서 더 나아가 석탑 원숙미를 강화했다. 몸돌을 올리고 모서리를 잡는 돌 부림은, 나무냐 돌이냐의 구분을 뛰어넘을 정도로, 천연스럽다. 아무런 장식도 없이 기하학적 비례만으로 깔끔하고도 장중한 시각적 묵언을 엮어내는 점은 최고다. 감은사에서 시작되고 석가탑에서 정점을 찍은 우리 석탑의 매력이다. 단순명쾌하고도 거룩한

다시 보는 우리 것의 아름다움

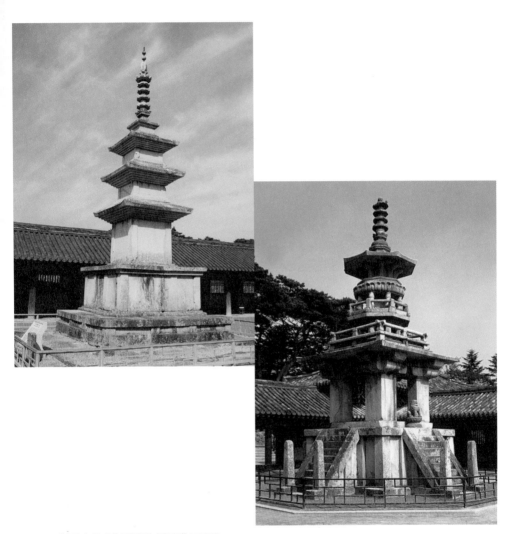

〈불국사 석가탑〉(왼쪽)과 〈다보탑〉(오른쪽)
화강암, 각 높이 10.75m, 10.29m. 8세기. 국보. 출처: 국가문화유산포털
석가탑은 일반형, 다보탑은 특수형으로 우리나라 석탑을 대표하며 쌍탑을 이룬다. 법화경으로 삼국 쟁
패를 통합한 통일신라의 새 국가경영 정신을 표현했다.

추상적 묵언의 미를 극대화했다.

석가탑이 추상의 묵언으로 부처의 진면을 보여준다면, 눈을 휘둥그레하게 하는 다보탑은 다언으로 불佛의 다면을 보여준다. '보탑'으로 솟아올라 에스코트하겠다고 한 다보여래의 서원대로 현란하고 화려한 멋을 부렸다.

다보탑을 줄여서 말하면, 사각에서 팔각, 원으로 나아가는, 땅에서 하늘로 올라가는 구조를 형상화했다. 제1단 기단은 사면에 여덟 개의 계단을 놓았다. 제2단은 몸돌 1층으로 단면이 사각인데 각 코너와 중앙에 사각기둥을 다섯 개 세워 사방이 트이게 했다. 기단 계단과 맞닿는 1층 사면에는 사자 네 마리가 경계를 서게 했다. 제3단 몸돌 2층은 다시 3층으로 구분된다. 맨 아래층은 사각 난간 안에 팔각 몸돌을 놓고 감실로 삼았다. 중간층은 팔각 난간 안으로 대나무 마디 모양 기둥 여덟 개를 세우고 위층의 연꽃 받침대를 떠받친다. 맨 위층은 난간 대신 연꽃 받침대를 놓고 그 위에 꽃술 모양의 기둥 여덟 개를 세워서 지붕인 8각 옥개석을 받친다. 그 위는 탑의 상투 격인 상륜이 맨 꼭대기로 있다. 4와 8이 이렇게 많은 것은, 고통 소멸과 해탈을 위한 부처 설법의 집약인 사성제 팔정도四聖諦 八正道를 강조해서다.

다보탑의 형식적 특징은 목탑이자 석탑, 사각이자 팔각, 원, 구상이자 추상을 두루 품어 탑의 모든 것, 세상의 모든 것이 다 있게 했다는 점이다. 이 다언이 다보탑의 매력으로 석가탑의 묵언과 멋진 대비를 이룬다. 다보탑은 목건축의 돌 구조로 4각 3층의 정형적인 석탑 양식에 파격을 일으켜 통일신라 이형異形 석탑의 새 경지를 열었다.

다시 보는 우리 것의 아름다움

결: 돌로 다이아몬드 탑을 만든 석공들

탑의 오리지널은 인도이지만, 그것을 수처작주 입처개진 한 오리지널리티는 전탑의 중국, 석탑의 한국, 목탑의 일본에 제각각 있다.

석탑은 우리가 최고로 만들었다. 우리 탑의 원전성은 돌직구 같은 강단에 있다. 배배 꼬거나 겉멋 부림이 없이 할 말, 해야 할 일만 직설로 내놓는다. 그런 태도가 이 땅에서 가장 흔한 재료인 화강암으로 이 땅의 가장 큰 관심사인 중력과 높이의 대면을 긴장감 있게 옮겨왔다. 안팎, 나남, 성속, 기예를 혜화하는 디자인을 창출했다. 그래서 우리 석탑은 범종, 불상과 함께 한국적 창의를 가장 거룩하게 잘 드러낸 문화재라는 평가를 듣는다.

| 相 | 그리워 그리는 임이시여! |

삼화령 아기부처, 미륵반가사유상, 석굴암 본존불

부처 사후 반천 년 동안 불상을 빚지 않았다. '천불천탑'이라 하지만, 처음에 불상은 없었다. 탑만 있었다. 부처의 고향 인도에서는 화장이 지배적인 장제였다. 육체를 살라 영혼의 해방을 꾀하는 가치관을 살아서 육신의 상을 받들지 않았다. 가상에 집착하지 말고 법의 실상을 보라는 것이 불교의 가르침이기도 했다. 미치도록 뵙고 싶지만, 불상시대 부처가 예외적으로 허용한, 부처 사리 넣은 탑에 대한 공양으로 임의 부재에 대한 절망을 달래야 했다. 부처 사후 5백여 년의 초인적 절제의 시기를 '무불상시대'라고 부른다.

그리워(慕) 그릴(畵) 수밖에 없다. 또 다른 5백 년을 맞으니, 가상에 매달리지 말라는 '말발'이 다하고 '상발'을 찾는다. 불탑을 도입한 지 5백여 년이 지나자 탑의 핵심인 진신을 나누는 것도 한계에 다다른다. 대체 아이템을 고민하는 상황에서, 그리울 때 그리는 강력한 현실문화를 접한다. 알렉산더대왕의 동방원정을 타고 온 서양 헬레니즘 조각이 자극원이었다. 울고 싶은데 뺨 때려주는 격으로, 살아 있는 듯한 그리스 조각은 부처를 그리워 그리도록 인도 불자들의 눈을 때렸다.

탑에서 상으로 대전환이다. 탑은 건축적이고 추상적이다. 만든 뜻을 알

기가 쉽지 않다. 상은 조각적이고 구상적이다. 딱 보면 안다. 『삼국유사』에서 탑돌이 하는 '김현감호'의 주인공인 귀족 김현은 호랑이 도움으로 높은 벼슬을 얻는다. 같은 책에서 불상 앞에서 염불하는 '욱면비 염불서승'의 주인공 여종 욱면은 법당 염불로 서방정토로 승천한다. 탑에서 상으로의 전환은 민중의 폭발적인 호응을 얻는다. 이 분위기에서 불교가 소승에서 대승으로, 지역에서 세계로 확장되었다.

그리울 때 참으라 했던 것이 탑의 시대라면, 그리울 때 그리자고 하는 것이 불상의 시대다. 대중은 상에 의지하고 상은 대중에 의거해 나라마다 천불 만불을 모시는 불상의 시대를 연다. 우리도 열광적으로 불상시대를 맞이한다. 고대 불상 대표 3점으로 불상시대를 되돌아가보자. 〈삼화령 석미륵삼존불상〉과 〈금동미륵보살반가사유상〉, 〈석굴암 본존 석가여래좌상〉, 이 3점은 불격이 각각 소년과 청년, 성인의 다른 3세대의 특성을 반영해 불상시대의 성장을 압축해준다.

경주 남산 장창곡 석조미륵여래삼존상

불상시대 초기 작품인 〈남산 장창곡 미륵삼존상〉은 불교미술의 토착화가 한창이던 7세기 신라 조각의 특성을 잘 보여준다. 삼존 형식이나 의좌상의 고식이 미술사의 대상이 될 정도로 불상은 노익장을 펼친다. 그런데 사람들은 '삼화령 아기부처'라 부른다. 사랑받는 것으로 치면, 불상 중최고라서 '아이돌 부처'라 해도 될 것이다. 불당 안이 아니라 노천에 설치

되는 작품형식이 편안하고, 세상을 구원하러 직접 하생하는 미륵을 모신 주제가 고마운 데다가 아이돌 공연하는 듯한 친근한 작풍까지 있어 널리 사랑받는다.

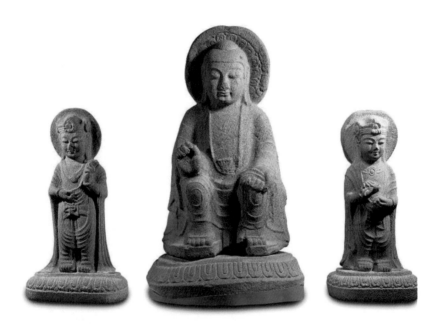

〈경주 남산 장창곡 석조미륵여래삼존상〉
화강암, 3구, 본존 높이 162cm, 협시 높이 90.8cm, 100cm. 7세기. 보물.
소재: 국립경주박물관, 출처: 국가문화유산포털/국립중앙박물관 유리건판
의좌상 최고 불상임에도 불구, 천진난만한 어린아이의 표정과 자세로 널리 사랑받아 '아기부처'라 불린다.

다시 보는 우리 것의 아름다움

'아기부처'라는 애칭에 담겨 있듯이, 삼존불은 불심과 동심의 조화를 극대화한 표현을 특징으로 한다. 중학생쯤으로 보이는 10대가 본존으로 의자에 앉았고 초등학생 같은 아이들이 좌우 협시로 섰다. 어리다, 귀엽다? 동심이 중요하지만, 불심도 양보하지 않는다.

본존은 나발과 육계를 드러낸 맨머리에 원만하고 자비로운 얼굴을 했다. 두 눈을 아래로 지그시 내리깔고 선정에 들어갔다. 수인은 여래의 일반적인 포즈인 시무외·여원인을 약간 바꾸어 취했다. 본존 지물인 의자는 역사이기도 하다. 의자에 앉아 있는 불상은 처음이라서, 삼존상은 우리 불교 역사상 최고最古의 의좌상이 된다.

본존 좌우에는 청소년 협시들이 섰다. 아직 발육 중이라서 그럴까? 거의 4등신으로 얼굴과 상·하체를 잡았다. 그래도 보관을 폼 잡아 쓰고 천의를 너울거리게 걸치는 등 불의 위엄대로 지물을 다 갖추었다. 엄숙해지려고 애를 써도 앳된 얼굴에서 피어나는 해맑은 미소를 가릴 수 없다. 보는 쪽으로 치면 왼쪽 협시는 '꽃을 든 남자'처럼 연꽃을 지물로 한 점도 다정스럽게 온다. 애들이 뭘 안다고! 애들이 뭘 한다고! 부처를 아이로 잡고 아이가 그린 것처럼 표현하니, 선정미가 떨어진다고 걱정하는 시각이 있다. 여기 아기부처는 천연스러운 법열의 표현으로 더없이 좋은 경우를 잘 잡아준다.

그리고 아이처럼 하는 불상이 트렌드였다는 사실도 유념할 필요가 있다. 4등신의 어린아이를 어린이들의 그림처럼 그리는 천진난만한 불상은 6~7세기 중국에서부터 유행했고 우리나라는 7세기부터 신라가 즐겨 만들었다.

미륵 삼존이 간직한 승려 세 명과의 인연도 기릴 만하다. 생의 스님은 남산에 묻혀 있던 삼존을 꺼내 삼화령에 봉안했다. 충담사는 삼존에 차를 3월 3일과 9월 9일에 공양했다. 생의 스님은 삼존의 크리에이터, 충담사는 삼존의 프로모터쯤 되는데, 이들을 『삼국유사』에 유심히 새긴 이가 일연 선사다. 지금은 불상에 세 선현이 끼어 있지만, 세 선현이, 그리고 그들의 시대가 미륵 삼존을 끼고 나온 이유를 밝혀 삼존의 맥락을 넓혀주는 날도 기다려본다.

반가사유상

석굴암 본존불과 함께 우리나라 최고의 불상, 최고의 조각을 다투는 국립중앙박물관 〈금동미륵보살반가사유상〉은 언제나 VVIP급 의전을 누린다. 박물관이 독립된 방을 제공하고 조각가와 건축가들이 법고창신의 전시환경을 헌정한다. 최고 대접을 받는 문화재다.

대좌에 앉아 머리를 숙여 얼굴을 손에 괸 채 인간의 생로병사를 사유하고 있는 태자 싯다르타의 모습을 담았다. 두 불상은 늘 쌍으로 전시되고 이야기되지만, 따로따로 만들어졌다. 국가지정문화재에 번호가 달려 있을 때 두 불상은 각각 국보 제78호, 국보 제83호로 구분했는데, 아직 대체할 만한 구분이 나오지 않아서 그렇게 부르곤 한다.

국보 제83호는 높이 93.5cm로 금동 반가사유상 중에서는 국내에서 제일 크다. 쌍둥이로 취급받는 78호보다도 13.5cm 크다. 머리에 쓴 관의

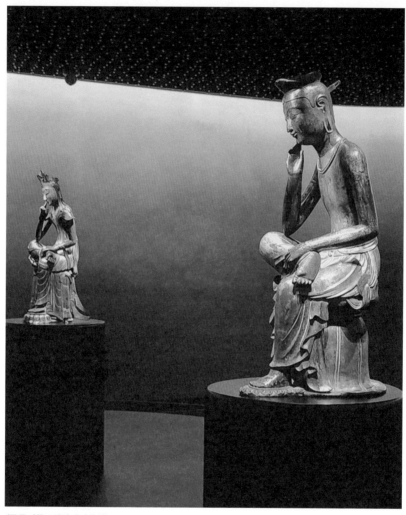

〈금동미륵보살반가사유상〉

청동, 높이 각 93.5cm, 80cm. 6세기 후반~7세기 전반. 국보. 국립중앙박물관 소장/출처

대좌에 앉아 머리를 숙여 얼굴을 손에 괸 채 인간의 생로병사를 사유하고 있는 태자 싯다르타의 모습을 담았다. 완성도에서는 삼산형을, 불상 전래도에서는 보관형을 각각 더 치지만, 둘은 따로 또 같이의 형제불처럼 성불한다.

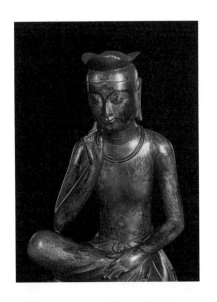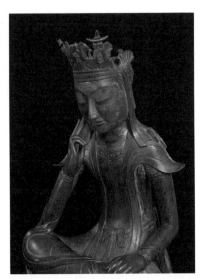

앞과 좌우로 아치 같은 원호 세 개가 산처럼 솟아서 돌아 '삼산 반가사유 상'이라 불린다. 83호(왼쪽 사진)는 상대적으로 꾸밈이 더 순화되고 정제되어 78호보다 더 진전된 양식의 작품으로 평가된다. 굳이 하나를 꼽으라면 미학적으로는 83호가 더 낫다 하는 사람이 많다.

상은 왼발 무릎 위에 오른 다리를 걸쳐 올리는 반가부좌를 했다. 연꽃한 송이 청아하게 피어나듯 생각에 잠긴 모습을 절묘하게 포착했다. 표정을 보면 더욱 그렇다. 원만한 만월형 얼굴에 이목구비가 또렷한 차안의 미남인데, 반개한 눈과 입가에 보일 듯 말 듯한 미소는 피안을 연다. 법열의 순간을 담은 미소는 성속과 내외, 진가의 경계를 녹아내리게 한다.

옷차림과 갖춤새도 격조가 넘친다. 상체는 목에 걸친 두 줄 목걸이만 두드러지게 하고 다른 장식은 없었다. 하체는 치맛자락이 얇게 표현되어

다시 보는 우리 것의 아름다움

육체적인 구조와 굴곡이 사실적으로 잘 드러난다. 상체와 하체, 나아가 피안과 차안이 상대적이고 상관적으로 풍성하게 어울린다. 여기에 손과 발의 미묘한 보디랭귀지는 살짝 긴장을, 유려한 옷주름과 율동적인 허리 띠 같은 갖춤은 이완을 씨와 날로 엮어 조각의 제스처를 더욱 풍부하게 한다. 이렇게 윤택하고 정제된 83호의 표현은 우리가 지금껏 가본 사유상 의 최고 경지다.

〈보관형 반가사유상〉은 사유하는 포즈와 법열의 표정을 주제로 한 점 에서 83호와 쌍둥이다. 83호보다 약간 작지만, 형상이 자체 완결되고 주 제가 무한 확장되어 늘 커지고 높아지는 존재력을 펼친다.

78호는 83호와 거의 비슷하게 간다. 곧고 당당하고 늘씬한 상체와 골 곡지고 살집 있는 하체의 조화나 얼굴 표정은 같이 간다. 옷차림과 갖춤 새에서는 힘을 살짝 더 줘 차이를 의도했다. 천의가 양어깨를 감싸고 새 의 깃털처럼 치켜 올라갔다가 가슴 쪽으로 흘려내려 왼쪽 다리에서 교차 한 다음, 양 무릎을 지나 두 발까지 감고 내린다. 치마인 상의는 다소 두 툼해 보이지만 U자형 주름 패턴은 능수능란한 흘러내림을 자랑한다.

많이 다른 부분이 보관이다. 보관은 78호와 83호 둘을 구분하는 인식 표처럼 쓰인다. 낮고 추상화된 83호와 비교하면, 78호 보관은 화려하다. 해가 높이 뜨고 초승달이 솟아오르면서 훨씬 강한 장식 욕구를 내보인 다. 78호 보관이 사산계 페르시아 것이란 점도 유의할 부분이다. 아니 잘 봐야 한다. 83호에는 없는 불상 태동 과정을 담고 있다.

알렉산더 동방원정으로 그리스 조각이 페르시아를 거쳐 인도에 가면서 불교에서도 불상시대가 열린다. 이 전파과정에서 페르시아 보관도 묻어간

다. 인도 조각이 시작될 때 페르시아와 가까운 북쪽은 페르시아 보관과 복식을 이어 쓰는 한편, 상대적으로 더운 날씨를 반영해 옷을 얇게 바꾼다. 더 더운 인도 남쪽으로 내려가면 불상 보관은 더욱 단순화되고 상체는 아예 탈의하는 양식으로 인도화한다. 78호 '보관'은 그런 전파의 화석으로, 불교 조각이 시작된 북방 간다라에서 불상을 완성한 남방 미투라로 가는 여정을 새기고 있다. 좀 더 화려한 78호와 좀 더 순화된 83호의 동행은, 화이불치의 다보탑과 검이불루의 석가탑, 대중 속으로 들어간 원효와 불법 속을 판 의상의 동반과 함께 봐도 좋다.

석굴암 본존불

석굴암은 토함산 중턱에 화강암으로 인조석굴을 지은 후 높이 5m의 여래를 중심에 놓고 보살과 제자, 신중 등 권속 39위가 호위하도록 한 석굴사원이다. 건축적으로는 인조석굴이, 예술적으로는 전체 40위의 공간 설치가 압권이라는 찬사를 듣지만, 조각적으로는 본존상이 최고다. 불상의 최고, 한국 전통 조각의 최고를 놓고 늘 1, 2위를 다툰다.

상은 불교 궁극의 가르침인 깨달음을 모뉴먼트화하기 위해 부처가 정각 순간에 취했던 자세와 표정, 갖춤을 영구히 새겼다. 본존 앉은키 3.26m와 대좌 높이 1.6m를 합치면, 불교에서 중히 받드는 열여섯 자(16×30cm=4.8m) 장육존상이 된다.

크기를 강조한 장육존이라서 크지만, 암굴 안에서 만나면 훨씬 더 크

다시 보는 우리 것의 아름다움

〈석굴암 본존불〉

화강암, 본존 앉은키 3.26m, 대좌 높이 1.6m. 8세기. 국보. 출처: 국가문화유산포털

시각적 사실주의와 종교적 이상주의를 결합한 '형상+이상'으로 거대하고 거룩하고 거실한 것과 하나로 융합하는 데 성공했다. 본존불을 포함해 모두 40구의 불상들이 암굴사원에서 일대 집회 중인 석굴암은 한국판 판테온이자 고대 조각박물관이다. 국보이자 유네스코 세계문화유산이다.

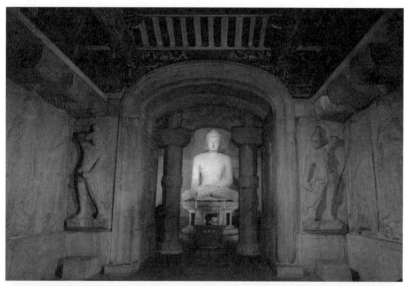

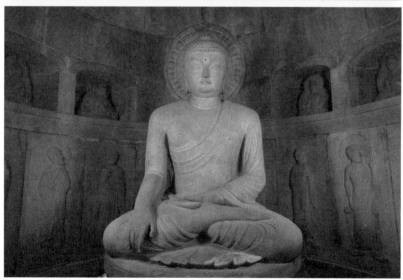

게 온다. 매우 큰데 자연스럽고 또 이상적이란 점에서 또 놀란다. 사실주의와 이상주의는 대립적인 개념일 수 있는데, 석굴암 본존불은 '이상주의적 사실주의'의 본보기라고 한다. 어떻게 거대한 것이 거룩하고 거실한 것과 하나가 될 수 있나? 이 질문도 본존불을 즐기는 묘미를 만들어준다. 본존불은 우리 불교사의 최고 걸작 중 하나로 꼽는데, 그렇게 잡는 이들은 눈이 혹하도록 형을 잘 부리는 자질, 마음과 정신을 극진하게 끄는 '사실+이상'의 자세를 높이 치곤 한다. '자리를 만드는 것은 자질이 아니라 자세다(attitude, not aptitude, makes altitude).' 이 경구로 보면, 사실적 이상주의의 자세가 본존불의 자리, 위상에 큰 역할을 했다. 명상이라는 비가시와 깊이를 형상이라는 가시와 높이로 이렇게 명징하게 드러내다니! 묘수는 '이상+사실'이었다. 본존이 인체라는 형상에서는 자연스럽게 가다가 부처의 특상特相에서는 이념대로 가 현상적 생동감과 진상적 실체감을 함께 붙잡았다. 신라적인 '이상+사실' 덕분에 거대하면서 거룩하고 거실한 불상의 새 전형을 창출할 수 있었다.

　형상으로 살피면, 본존불은 불상의 보디랭귀지를 일신했다. 몸을 부리는 자세와 표정, 손발 포즈와 갖춤에서 본존은 석굴암 이후의 불상들이 열렬히 따라가는 새 전형이 되었다. 등줄기를 곧게 하고 목도 바로 세우고 머리만 살짝 숙여 인도 전통의 요가 자세를 따랐다. 그 바탕은 결가부좌다. 발바닥이 반대 다리 허벅지 위에서 하늘을 보게 서로 꼬아 매듭처럼 엮어 앞뒤 좌우 넘어지지 않는다. 안정적이지만 쉽지 않은 자세에서 반개한 눈으로 세상을, 그리고 나를 차분히 성찰한다. 불룩한 육계와 촘촘한 나발의 머리와 만월형 얼굴이 경외로운 부처를 이룬다면, 이목구비는 자

　　　　　　　다시 보는 우리 것의 아름다움

애롭고도 지혜로운 부처를 이룬다. 긴 아미의 눈썹, 그 사이의 신비한 백호, 늘씬하게 구릉진 코, 작고 도톰한 입, 길게 늘어진 귀……. 반개한 눈과 입가에 아주 살짝 맴도는 웃음은 부처의 인자함과 위엄을 묘하게 더 높인다. 왼손은 선정인과 오른손은 항마촉지인의 수인을 취했다. 왼손은 선정 수도할 때, 오른손은 정각을 방해하는 마왕 무리를 굴복시킬 때의 모양대로 잡았다. 몸 이외의 옷차림이나 갖춤은 아주 단출하다. 우측 어깨를 드러낸 우견편단의 법의를 걸쳤는데, 옷 주름의 간략한 표현이 상 전체의 고요하고도 단순한 조형성을 강조해준다.

석굴암이 눈으로만 보는 조각상이 아니라 그 안에 들어가 머물며 온몸으로 교감하는 공간조형으로 진화했다는 점도 각별하다. 조각에서 설치로, 참관적 대상에서 참여적 관계로 나아가면서 석굴암은 미의 체험을 대폭 확장했다. 으뜸 본존불, 미당 서정주가 '그리움으로 여기 섰노라'라고 노래한 십일면관음보살상을 포함한 40구의 불상들이 중중무진의 한국판 판테온을 만들어냈다. 창의의 쾌거다.

결: 가상은 가라, 진상은 남고

그리움으로 여기 섰노라.
조수潮水와 같은 그리움으로.
[…]
오! 생겨났으면, 생겨났으면,

나보다도 더 '나'를 사랑하는 이
천년을 천년을 사랑하는 이
새로 햇볕에 생겨났으면.

새로 햇볕에 생겨 나와서
어둠 속에 날 가게 했으면,
사랑한다고…… 사랑한다고……
이 한마디 말 님께 아뢰고
나도 인제는 바다에 돌아갔으면!

허나, 나는 여기 섰노라.
앉아 계시는 석가釋迦의 곁에
허리에 쬐끄만 향낭香囊을 차고,

이 싸늘한 바위 속에서
날이 날마다 들이쉬고 내쉬는
푸른 숨결은
아, 아직도 내 것이로다.
(서정주, 「석굴암 관세음의 노래」)

　'나보다도 더 나를 사랑하는 이'를 '조수 같은 그리움'으로 그린 상이다.
가상이자 진상이다. 진상은 가고 가상이 남았다. 이데올로기가 가고 이미

지는 남았다. 아니, 가상이 가고 진상이 남았나?

　치열했던 삶은 연기처럼 사라져갔고 그런 삶 속에서 품었던 그리움은 그림으로 남아 있다. 상을 상으로만 볼 때 가짜의 삶, 인위의 아름다움을 보게 된다. 가상으로 진상을 열고자 했던 삶 속의 염원과 기도를 볼 때 우리는 선조들의 삶의 진상을 바로 볼 수 있다.

 따로 또 같이

'아방가르디스트' 원효의 무애,
'타이포그래퍼' 의상의 화엄일승법계도

　원효와 의상은 도반이자 라이벌로 읽혀왔다. 둘 다 성인이자 위인이지만, 도를 구하는 방법과 사랑, 교화의 방편에서 뚜렷한 차이를 보였다. 그러다 보니 사람들은 누가 더 고수인지 싸움 붙이는 재미에 빠져서 둘의

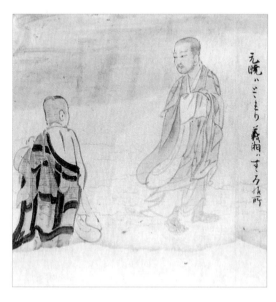

《화엄종조사회전華嚴宗祖師繪傳》
의상회 제2단

종이에 채색. 13세기.
일본 국보.
교토 고잔지高山寺 소장/출처

당나라로 유학을 가던 두 사람은
한밤중에 아무것도 모른 채 무덤에서
해골에 든 물을 마시고 길을 나눈다.
둘이 간 기나긴 길이 다르지만,
길게 보면 붙이다.

다시 보는 우리 것의 아름다움

차이가 연 세계의 확장을 즐기지 못한다.

의상은 입어유법入於有法의 모범이, 원효는 출어무법出於無法의 파격이 특출났다. 의상은 청정 비구로 화엄 교학의 체계를 세웠고, 원효는 승속을 넘나드는 거사행으로 민중불교의 바탕을 깔았다. 둘은 성직자이면서 크리에이터였다. 원효는 퍼포머이고, 의상은 타이포그래퍼. 불법의 그물코마저도 거침없이 드나드는 바람이고자 했던 원효는 성속의 벽을 허무는 '무애 프로젝트'를 히트시켰다. 원효는 삶과 예술을 일치시키는 전위예술의 원조다. 세상만사를 품는 불법의 그물코를 만들고자 했던 의상은 타이포그래피의 원전인 〈법계도〉를 만들었다. 의상은 존재의 근원을 개시하는 도인圖印의 원조다.

'무애 프로젝트'와 〈법계도〉는 두 고승의 우연한 창작물이 아니다. 부업으로서의 작업도 아니다. 두 사람은 종교적 구도와 삶의 실천을 미적으로 조직했다. 미로 덕을 완성하고 덕으로 미의 뿌리를 내리는 총체로서의 선미善美를 지향했다. 그들의 구도가 거룩하면서도 아름다운 이유다.

최초, 최고의 아방가르디스트 원효

그리스 철학자 디오게네스는 대낮에 호롱불을 들고 저자를 헤집고 다니며 "사람을 찾는다"라고 외쳤다. 원효는 저잣거리를 무대 삼아 노래를 부르고 춤을 추며 사람을 모았다. 둘 다 본연의 처소인 강당과 불당을 떠나 기행을 일삼는 기인으로 얘기된다. 원효의 기행은 요석궁에서의 파계

이후에 막행막사로 하는 음주가무라는 오해도 받는다.

거리 만행은 디오게네스와 원효가 펼치는 구도의 본격이었다. 거리는 도를 구하는 무대였고 만행은 도를 통하는 연희였다. 특히 원효 만행의 가무인 '무애가'와 '무애무'는 한국 최초기의 아방가르드라 불러도 손색없는 '예술'이었다. 원효의 무애를 소개하는 가장 오래된 기록은 원효의 동향 후배인 일연이 쓴 『삼국유사』의 '원효는 얽매이지 않았다(元曉不羈)'이다. 이 기록은 '원효가 광대들이 박을 가지고 노는 것을 본떠 도구를 만들고 무애라 불렀다. 이를 갖고 천촌만락을 돌아다니면서 노래하고 춤추며 널리 교화를 펼쳤다. 그 덕에 오두막집의 더벅머리 아이들까지도 모두 부처의 이름을 알게 되었고 염불을 부르게 되었다.'라고 전한다.

신문으로 쳐서 일연의 무애가 사회면이라면 고려시대 이인로의 무애는 문화면이다. 『파한집』은 춤을 중심으로 무애를 복원했는데, 따라가면 이렇다. '공연자가 조롱박을 두드리며 앞뒤로 왔다 갔다 하면서 두 소매를 크게 휘젓고 다리를 들었다 놓았다 한다. 그럴 때는 목을 자라처럼 움츠리고 등을 매미처럼 굽혔다 폈다 했다. 춤추는 중에는 작사·작곡한 게송을 부르고 염송을 랩으로 했다.' 『파한집』의 무애는 병신춤이나 각설이타령의 원본 같다. 두 춤 모두 몸을 움츠리고 손을 휘젓거나 바가지를 두드리며 앞뒤로 나오고 들어가고 한다. 무애춤이 틀을 잡은 대로다. 사회가 규정하는 '비천한' 삶의 조건을 한 번 더 '비웃고' '비하함'으로써 주어진 비천함을 해소한다. '그로테스크 미학'의 일종이다. 원효의 무애행은 세상의 온갖 걸림에 의도적으로 발을 올려 그것을 디딤으로 전환하는 깨침의 본을 일찍이 잡았다.

다시 보는 우리 것의 아름다움

원효가 활동하던 시기는 삼국 전쟁 때다. 계급의 굴레와 전쟁의 멍에를 진 민초들의 피폐해진 마음을 감싸기 위해 원효는 거리로 자신을 던졌다. 당시 불교는 사람들을 불러들이는 '교학적' 귀족불교였다. 원효는 삶 속에 거처를 트는 민중불교를 택했다. 조롱박 '무애'를 두드리면서 힘들게 사는 민중들에게 곡기(무애차)를 나누어주고 춤(무애무)으로 웃음과 치유를 전하는 한편, 노래(무애가)로 부처의 가르침을 전하는 가무악 종합 퍼포먼스를 펼쳤다.

〈화엄종조사회전〉 원효회 제3단
종이에 채색. 13세기. 일본 국보. 교토 고잔지 소장/출처
원효의 무애 프로젝트. 원효는 저잣거리를 무대 삼아 노래를 부르고 춤을 추며 사람을 모았다.

부처가 어루만져야 할 사람이 있다면 그곳이 더럽고 비속하거나 자신의 명예에 흠이 되더라도 구애됨이 없이 뛰어가 춤추고 노래했다. 저잣거리나 여염집, 술집……. 공간 자체가 원효를 이단으로 만들 만한 곳인데도 거리낌 없이 들어가 무애행을 펼쳤다.

던짐의 되던짐, 무애만가풍舞壺萬街風

원효의 행적비인 〈고선사 서당화상비〉는 원효가 '근심하고 슬퍼하면서 손을 크게 저어 춤을 추었다'고 했다. 어깨죽지가 빠질 정도로 절실하고도 절박하게 손을 휘저어 춤추었다는 전언도 있다. 온몸을 노 삼아 저어 가고자 한 곳은 근원적인 깨달음, 무애다. '일체 걸릴 것이 없는 이는 한 길로 삶과 죽음의 번뇌를 벗어난다(一切無碍人 一道出生死).' 무애는 『화엄경』의 요체다. 원효가 괴짜 중, 파계승이라는 소리를 듣는 것을 감수하면서도 거리에서 민초들을 만나려 했던 이유가 이 진리를 나누려는 절박함 때문이다.

젊어서는 안에서 머물며 부처의 도를 닦아 상구보리上求菩提를 한다. 나이 들어서는 밖으로 나가 중생을 교화하고 구제하는 하화중생下化衆生을 펼친다. 그런 생애 실천이, '사람이 부처다!'를 실현하는 대승의 큰길이고 원효가 직접 걸은 자기 인생길이어야 했다. 그래야 길에서 만나는 사람 빠뜨리지 않고 모두를 절차탁마하는 도반으로 삼아 큰길의 끝, 해탈에 도달할 수 있다.

다시 보는 우리 것의 아름다움

무애행의 문화 전통이 원효 이전에 이미 있었다는 사실도 유의할 부분이다. 술에 취해 삼태기를 걸치고 가무하며 세상을 휘돌아다녔던 혜공 대사의 해탈가무, 저잣거리에서 발우를 두들기며 "대안大安, 대안!"을 외치며 춤추었던 대안 대사의 퍼포먼스가 앞서서 있었다. 선례가 있다고 해서 무애가무의 오리지널리티가 손상되지 않는다. 해프닝이나 퍼포먼스에서는 관객들과 어떻게 만나고 무엇을 나누느냐 하는 '상황'이 더 중요하다.

원효는 무애 춤과 노래로 장삼이사와 어울렸고 그들은 '일체무애인 일도출생사'라는 무애를 노래했다. 성공한 퍼포먼스다. 민중을 겨냥한 원효 퍼포먼스의 대성공을 두려워해 원효를 파계승으로 만드는 요석궁 프로젝트가 기획되었다는 해석도 있다. 어쨌든 원효의 무애 퍼포먼스는 만법귀일의 진리를 만행귀진의 실천으로 민초들과 공유한 역사상 최고의 퍼포먼스 중 하나였다.

초현대·초완벽 '타이포그래피', 의상의 법계도

원효의 무애 퍼포먼스가 상황적이고 즉흥적이며 참여적이라면, 한국 최초의 타이포그래피라 할 만한 의상의 '법계도'는 과학적이고 체계적이며 심미적이었다. 〈법계도〉는 길(hodos)의 학(logy)의 정수, 그것도 역사를 통틀어 한국 최고의 호돌로지hodology 디자인일 것이다. '법계도'는 더할 것도 없고 뺄 것도 없는, 완벽에 완벽을 기한 화엄의 사상과 형상으로 편집 디자인의 경지를 처음, 최고조로 열었다.

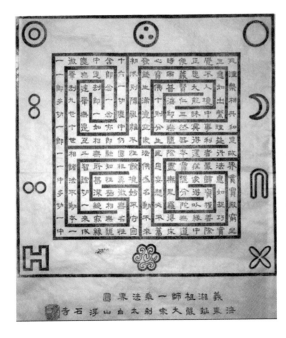

〈화엄일승법계도〉

의상이 화엄을 공부하고
깨친 바를 압축한
7언 30구 210자의 글을
만卍 자 도형으로 디자인한
글 그림. 법에서 시작해
53번 꺾이면서 불에 이르는
54변 도형이다.

부석사 보급판

　'법계도'는 정식 명칭이 '화엄일승법계도華嚴一乘法界圖'로, 의상이 화엄
사상을 공부하고 깨친 바를 압축한 7언 30구 210자의 글을 만卍 자 도
형으로 디자인했다. 깨달음의 정수인 화엄사상을 우리 것으로 소화하고,
그것을 말로 노래한 법게송, 다시 그것을 그림으로 개시한 〈법계도〉를 연
이어 만듦으로서 의상은 화엄의 트리플악셀을 이루었다.

　〈법계도〉 내용은 백문이 불여일견이다. 의상은 백 마디 문장을 한 장의
그림으로 대신했다. 사정이 아무리 다르고 곡절이 아무리 많은 세상이라
하더라도 '법法'은 곡절을 통해 '불佛'을 이룬다는 큰 뜻을 그림으로 한눈
에 보게 했다. 직관의 뜻 그림, '의도意圖'인 것이다. 분석하고 헤아리는 머

　　　　　　　　　　　　　　다시 보는 우리 것의 아름다움

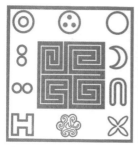

만자와 십바라밀로 한 도인 디자인 게송으로 한 글 흐름 디자인 현대미술가 양주혜 작 〈공·0·空〉
출처: juhaeyang.net

리를 넘어 느끼고 깨치는 마음으로 법이 되고 불이 되자 한다.

크게 보면 〈법계도〉는 바둑판의 그물처럼 가로 15행, 세로 14행으로 법성게 210자를 깔아 화엄의 그물을 만들었다. 당나라로 유학을 떠났던 의상이 하루는 꿈에 신인이 나타나 의상에게 깨달은 바를 저술하여 사람들에게 베풀라고 했다. 끙끙 앓으며 숙제하는데, 꿈에 선재동자가 나타나 총명약을 주고, 또 꿈에 청의동자가 나타나 비결을 전했다. 마침내 의상은 대승장 열 권을 지었고 스승이 수정을 권유하자 다시 고쳐 완성했다. 그리고 둘이 함께 불전에 나아가 불에 사르며 "부처님의 뜻에 맞는 글자는 타지 않게 해주소서" 하고 서원한다. 210자가 타지 않고 남았다. 의상은 남은 글자를 연결해서 7언 30구 210자의 게송을 완성했다. 진흙 속의 사금 거르듯이 생각과 말을 거르고 걸러 얻은 화엄 정수를 그림으로 부렸으니, 얼마나 짧고 얼마나 풍요로울까?

1, 2, 3, 4, 7, 10~30, 14, 15, 53~54, 210

하나(1). 게송과 도인 모두 '한' 길로만 간다. 곡절하지만, 화엄의 외길, 큰길을 굳건하게 지킨다.

둘(2). 〈법계도〉는 '법法'과 '불佛' 두 글자가 이끈다. 길은 중앙의 '법法' 자에서 시작해 53번 꺾였다가 다시 한가운데로 와서 '불佛' 자로 끝난다.

셋(3). 〈법계도〉는 백지의 물질세계, 검은 글자의 번뇌무명 인간들의 세계, 붉은 줄의 도로 관통하는 지혜의 세계의 3차원으로 세상이 이뤄졌다 한다.

넷(4). 〈법계도〉는 4면 4각으로 되어 있어, 깨닫기 위해 닦고 행해야 할 사섭四攝과 사무량四無量을 나타낸다.

일곱(7). 반시 210자는 일곱 자씩 30구로 되었다. 석가모니는 태어나자마자 '천상천하유아독존!'을 외치면서 사방으로 일곱 걸음씩 걸었다.

열(10), 서른(30). 중앙 사각 도형을 둘러싸고 열 개의 아이콘이 십바라밀十波羅蜜을 깨치고 행하라 한다. 탑돌이 할 때 오른쪽으로 세 바퀴 돌며 기도하는데, '3귀의三歸依×10바라밀=게송 30구'를 얻는다.

열넷(14), 열다섯(15). 〈법계도〉는 세로 14행, 가로 15행으로 우주만상을 담아내는 그물을 엮었다.

쉰셋(53), 쉰넷(54). 도인은 법에서 불까지 모두 53번 꺾이는 54변의 도형이다. 이는 53인의 성현을 54번 만나는 선재동자의 구도를 상징했다.

이백열(210). 아미타불은 수도할 때 보았던 210억 불국을 보았다. 게송 210자 하나하나가 불국토 억만 개를 압축해 전체 불국토의 장엄함을 전

다시 보는 우리 것의 아름다움

하면서 보는 이를 구도의 길로 이끈다.

일연은 삼국유사에서 '솥의 국맛을 알려면 한 숟가락만 떠먹어도 능히 알 수 있다'며 의상의 210자를 기렸다. 〈법계도〉는 짧고 강하다. 법에서 불로 나아감이 수십 번 곡절하지만, 오로지 한 길로 나아간다. 의상은 직접 "간단한 반시를 만들어 이름에 집착하는 무리들로 하여금 그 이름마저 없는 참된 근원으로 돌아가게 하기 위해서다"라고 밝혔다.

결: 엄정하거나 자유롭거나 불이

두 사람이 한 사랑도 대조적이다. 승려였지만, 두 사람 다 영화 같은 러브스토리를 가지고 있다. 의상은 더 큰 사랑을 위해 사람을 멀리하는 순애純愛를 택했고, 원효는 사람을 위해 사랑도 불사하는 인애仁愛까지 보였다. 두 사람의 사랑에 대해서는, 『자전거여행』에서 한 소설가 김훈의 절창이 깊이 울린다.

선묘는 처녀고 요석은 과부다. 의상은 여자로부터 도망치고 외면하지만 원효는 밤중에 제 발로 애인집을 찾아간다. [⋯] 원효는 살아 있는 여자의 몸에서 아들을 낳았고 의상은 죽은 여자의 넋 위에 절을 지었다. 살아 있는 여자의 몸에서 아들도 낳고 절도 지을 수 없는 모양이다. 높은 스님들도 이 두 가지 사업을 한꺼번에 해내지는 못했다.

원효와 의상은 나이 차이가 있지만 친구였고 도반이었다. 당시 불법의 본고장 당나라로 가기 위해 두 번씩이나 함께 도모하다가 해골바가지에 담긴 물을 나눠 마시고 서로 가는 길을 나누었다. 원효는 사람들의 가슴에 불법의 씨앗을 뿌렸고, 의상은 이 땅에 불법의 체계를 세웠다. 원효 덕분에 무지렁이 민초들도 성불할 수 있는 기반을 갖췄다. 『삼국유사』에 나오는 하인 욱면의 성불은 원효의 민중불교가 없었다면 불가능했을 것이다. 의상은 10대 화엄사찰을 짓고 제자 3천 명을 길러 이 땅에 불법을 전할 수 있는 시스템을 짰다. 화엄의 진리가 언제 어디서든 물 흐르듯이 전교되는 불법의 그물을 전국적으로 엮었다. 원효는 자유로이 했고, 의상은 정밀하게 했다. 원효는 불법을 두루 통하게 넓혔고, 의상은 불법을 정밀하게 통하도록 깊이를 더했다. 둘은 불이不二로 이 땅의 불교의 폭과 깊이를 더한 시대의 동반이었다.

원효이고 싶다. 의상이고 싶다. 낮에는 의상 밤에는 원효, 홀로는 의상 더불어는 원효이고 싶다. 방이면 의상이고 광장이면 원효이고 싶다. 의상과 원효는 대립이 아니다. 삶의 상황에 따라 곡절하는 삶의 모습일 뿐이다. 의상과 원효는, 깨닫고 행함은, 성과 속은 불이다.

다시 보는 우리 것의 아름다움

智 예술과 과학의 기꺼운 동행

석굴암과 성덕대왕신종

우리의 옛 아름다움은 참이었고(眞) 참되고(善) 참했다(美). 생명의 온전한 구현이고자 했다. 햇빛도 들지 않는 암굴 안에서 일 년 내내 뽀송뽀송하게 거룩한 신라의 석굴암이나 세상에서 가장 아름다운 볼륨을 몸과 소리로 다 가진 〈성덕대왕신종〉을 보라. 예술과 기술이 뭉쳐 있던 원래 뜻 그대로의 '테크네'로 보는 이의 넋을 훔쳐 갈 정도다.

우리 옛 아름다움은 우주의 신비를 참되고 선하며 아름답게 드러내고자 했다. '진'은 생명의 원리原理에 충실하게, '선'은 생명의 순리順理에 성실하게, '미'는 생명의 문리文理에 견실하게 참여했다. '진선미'의 정립이 우리 삶의 원초적인 욕구였다.

그런 진선미의 관계가 절단났다. '분할통치'의 근대에 와서다. 사람과 물건, 시·공간 모두 조각내는 근대. 진은 헛똑똑이의 겉가량에 빠지고, 미는 성형하는 겉멋이 대종이고, 선은 착한 척하는 겉시늉이 대부분이라는 지적이 따갑다. 되돌아가야 한다. '어떻게 만들까? 얼마나 살까?' 하는 사물의 질문을 '어떻게 살까? 얼마나 아름다울까?' 하는 사람의 발문으로 되돌려야 한다.

온통으로 진선미, 석굴암

석굴암은 신라 오악 중 동악이자 호국의 진산인 토함산 8부 능선에 깊이 14.8m, 높이 9.3m로 파고들어간, 정확하게는 쌓아올린 인조석굴이다.

과학계는 현대에 와서 봐도 석굴암은 과학기술의 깜짝 놀랄 결정체라며 2016년 재상 김대성을 '과학기술인 명예의 전당'에 헌액했다. 예술계는 본존상을 비롯한 석굴암 불상들이 최고 불상이자 최고의 전통 조각이라고 자부한다. 반면 종교계에서는 '아름답다, 과학적이다' 하는 것은 찻잔만 보고 차 맛은 알지 못하는 것이라며 신앙의 눈으로 보길 탄원한다.

민원 해소 차원이든, 석굴암의 진면을 제대로 보기 위한 차원이든, 진선미 통합의 관점이 필요하다. 실제로 석굴암은 신라시대 최전성기에 종교와 건축, 수리, 기하, 예술이 총체적으로 실현된 최고 걸작이다. 과학과 기술, 공학, 예술, 수학의 머리글자를 딴 요즘 융합창의교육 '스팀STEAM'으로 석굴암을 만나보자.

인조석굴을 창안한 토목·건축공학의 혁신

인도와 중국의 석굴은 석회암이나 사암으로 지은 천연석굴이다. 무른 돌산을 파고 깎아 석굴사원과 탑상을 지었다. 한반도는 화강암 덩어리이다. 화강암은 깎고 파고들어오는 것을 쉬 허용하지 않는다. 통일 신라인들은 파들어가는 음陰 대신 쌓아올리는 양陽의 방식, 그리고 조각을 넘어

다시 보는 우리 것의 아름다움

조각과 건축을 융합하는 '조축彫築(sculp-tecture)'으로 세계 유일의 인조 석굴을 창조했다.

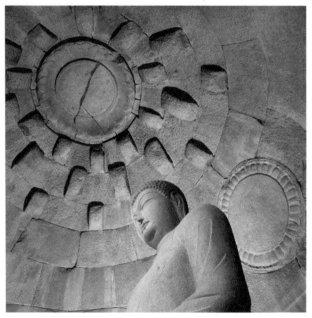

석굴암
8세기. 국보. 유네스코 세계문화유산. 출처: 국가문화유산포털(故 한석홍 기증 사진자료)
석굴암은 토함산 8부 능선에 깊이 14.8m, 높이 9.3m로 '쌓아올린' 인조석굴이다. 인조석굴을 창안한 토목·건축공학의 혁신, 수리 기하로 만드는 놀라운 수학의 세계, 자연 속에서 자연적으로 작동되는 제습, 제온 테크놀로지, 세계가 뚜렷한 걸작 미술품으로 과학관+미술관+판테온의 합을 만들었다.

조축의 핵심은 한반도에 없던 돔dome의 구현이었다. 신라 장인의 창의가 넘치는 '팔뚝돌', 그리고 천우신조라는 천장 '연화개석'이 돔의 솔루션

을 상징한다. 반지름 12자인 돔은 5단으로 위로 갈수록 판석돌을 좁게 쌓아 둥글게 모이도록 만들었다. 허공에 돌을 그냥 쌓으면 아래로 쏟아진다. 3단부터는 판석 사이에 2m 길이의 멍엣돌인 '팔뚝돌'을 빙 둘러가며 비녀 꽂듯이 끼우고, 천장에는 20톤짜리 가장 크고 무거운 덮개돌 '연화개석'을 올렸다. 밑에서 받쳐주는 기둥도 없고 위에서 잡아주는 걸이도 없는 천장 구조에 맞나? 버팀돌인 '팔뚝돌'은 돔의 하중을 산으로 나눠 빼내는 묘책이고, 덮개돌은 무너짐(陰)의 무너짐(陰)으로 떠받치는 태양太陽의 해법이다. 덮개는 수직구조에서는 하중이지만, 아치구조에서는 하중을 전체로 나누는 분배기 역할을 한다. 연화개석이 세 조각 난 천우신조의 신화도 사실은 과학이다. 서양건축에서도 기둥 위의 보가 부러지더라도 하중 분산에 유리함을 알고 그냥 쓴다. 아테네 파르테논 신전이 대표적인데, 우리 선조들은 일찍부터 극약 같은 보약의 고난도 기술을 알았다.

수리 기하로 만드는 놀라운 수학의 세계

석굴암은 엄정한 시각적인 질서를 자랑한다. 입면과 평면 두루 부분과 부분의 관계, 부분과 전체의 위계를 기하와 비례로 정리하는 수학적 바탕이 두텁다. 대표적인 게 원방각(○□△)의 기하와 금강비를 필두로 한 수리의 중중무진이다.

원방각의 기하는 석굴암의 단면과 정면, 입면을 무대 삼아 '태양의 서커스'를 펼치듯 삼각형과 사각형, 육각형, 팔각형, 원 등 다양한 형태와 크

다시 보는 우리 것의 아름다움

일제 강점기의 석굴암 모습

출처: 국립중앙박물관 유리건판

석굴암 수리 기하 분석
정명호,「石佛寺에 관한 몇 가지 管見」,『초우황수영박사고희기념 미술사학논총』, 통문관, 1988

석굴암 수리 기하 분석
강우방,「석굴암에 응용된 조화의 문」,《미술자료》 38호, 국립중앙 박물관, 1987

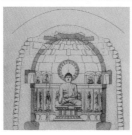

불국사석굴암석굴횡단후면도, 불국사석굴암석굴종단측면도
출처: 국립문화재연구소

기, 조합을 변주시킨다. 주실의 문 12자장를 모듈로 삼아 전실은 폭과 깊이 12자×2=24자, 주실은 반지름 12자로 폭과 깊이 24자, 입면에서는 보조불상 높이 12자, 그 위 돔 천장 높이 12자를 차례로 짓고 일으켰다가 본존불은 높이 12자의 금강비(12자×√2=17자)로 완성했다.

자연 속에서 자연적으로 작동되는 제습·제온 테크놀로지

석굴암은 숨구멍과 대기환류를 이용한 환기시스템과 석굴 바닥을 흐르는 샘물을 활용한 냉각방식으로 자연 속에서, 자연적으로, 자연스럽게 석굴과 석굴 소장품을 보호했다.

토함산은 낮에는 바다에서 불어오는 바람, 그에 딸려 온 구름과 안개를 들였다가 밤에는 바다 쪽으로 토해내는 호흡을 한다. 토함산 이름대로다. 석굴암도 따라서 숨을 쉰다. 낮에는 습기를 돌과 흙에 거르고 청량한 공기만 들인다. 밤에는 석실 안의 덥고 습한 공기를 밖으로 내보낸다. 또 석굴 밑에는 샘이 솟고 물이 흐르는데, 습기가 불상이 있는 벽이나 공중이 아니라 바닥 쪽으로 붙도록 이끄는 장치다. 근대 들어와 콘크리트 외벽을 이중으로 씌우고 강제방식으로 온도와 습기를 다룬다. 스스로 호흡하는 토함산의 천연 제습·제온이 물속 잠수함에서 하는 것처럼 인공호흡과 강제조절로 바뀌었다.

세계가 뚜렷한 걸작 미술품

모두 마흔 분의 불상들이 불국 정토임을 입증하는 집회를 열기 위해 한꺼번에 출현했는데, 하나같이 생생한 형상이 압권이다. 상들은 '리얼'한데 '아이디얼'하다. 사실에 가까운 인체미를 종교적으로 이상화하는 8세기 불교미술 특징인 이상주의적 사실주의의 본보기다.

다시 보는 우리 것의 아름다움

통합의 정신도 두루 넘친다. 2D와 3D, 4D를 아우르는 총체예술은 석굴암 조형예술의 주요정신이기도 하다. 부조식 2D는 회화적 단축으로 간결하고도 강렬하게 인물을 그린다. 입체 3D는 환조적 확장으로 실질과 실감을 잘 잡아낸다. 공간을 주요 미디어로 쓰는 4D는 보는 이를 작품 안에 품으면서 총체적 거주로서의 조형을 체험하게 한다. 현대적 미감으로 보더라도 낱낱이 다 명작이고, 조각과 공간, 조각과 관람객의 관계를 강조하는 설치미술이나 몰입체험예술로 쳐도 걸작이다.

온몸으로 진선미, 성덕대왕신종

〈성덕대왕신종〉은 높이 3.75m, 무게 18.9톤으로 현존하는 고대 종 중에서 최대다. 과학과 예술, 종교에 시서화 문사철까지 두루 갖춰 '세상에서' 가장 아름다운 소리와 형태를 가진 종으로 해외에서도 정평이 나 있다. 신라 경덕왕이 아버지인 성덕왕의 공덕을 기리기 위해 시작했다가 이루지 못하고 아들 혜공왕이 착공 34년 만인 771년 완성해 '성덕대왕신종'으로 헌정했다. 맨 처음 봉덕사에 달았다고 해서 '봉덕사종', 아기를 넣어 종을 칠 때마다 아기가 운다는 전설이 있어 '에밀레종'이라고도 부른다.

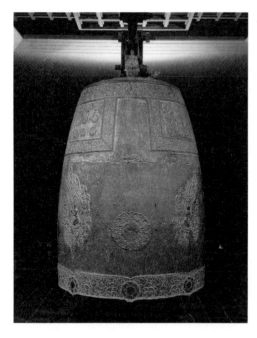

〈성덕대왕신종〉

청동, 높이 366cm, 입지름 227cm,
두께 11~25cm, 무게 18.9톤.
8세기. 국보.
소재: 국립경주박물관 야외.
출처: 국가문화유산포털

세계적인 합금과 주조 기술,
맥놀이까지 포함한 음향 디자인에다가
더없이 풍만한 곡선 흐름과
정교한 문양, 조각을 자랑해
'한국종'이라는 학명을 끌어냈다.

신비한 울림의 미학

〈성덕대왕신종〉은 종계鐘界의 석굴암이다. 창의의 방식과 스케일, 과학
기술과 예술을 활용하는 방식이 석굴암과 견줘보기 좋다.

장중한데도 맑고 길면서도 여운이 깊은 신종 소리의 스케일과 디테일
은 비교할 종이 없다. 육중한 몸의 속울림인 맥놀이는 숨을 쉬는 듯, 맥박
이 뛰는 듯 맥동하는 사운드스케이프의 현묘한 경지를 이룬다. 태산명동
泰山鳴動 하면서도 여음요량餘音繞梁 하는 생동변화가 세상 어디에도 없는

다시 보는 우리 것의 아름다움

울림의 미학을 만든다.

소리의 신비는 우연히 온 게 아니다. 정교하게 설계되었다. 천지인의 음향장치로 디자인되어 소리가 장중하면서도 청량하다. 만파식적 모양의 '음통'은 종 내부에서 따로 노는 소리를 하늘로 빼내고, '종신'은 소리를 배태하고 배출하는 산통을 온몸으로 감당한다. 땅 밑으로 움푹하게 내려앉은 '명동'은 공명으로 화음을 더 풍부하게 한다. 큰 종이 이렇게 웅장하고도 청량한 소리를 내는 것은 천우지조天佑地助의 디자인 덕분인 셈이다. 하늘 향한 음통과 땅속 명동은 다른 나라 종에는 없는 우리 고유의 디자인이다.

종신 내부도 남다르게 깊고 그윽하게 했다. 서양종은 속이 얕고 받아 소리를 품지 못하고 바로 뱉어낸다. 중국과 일본 같은 동양종은 깊이는 있으나 품어주는 힘이 약해 뜨는 소리를 낸다. 반면 우리 종은 깊고 그윽해 수많은 낱소리를 배태하고 키워서 맑고도 장중한 화음으로 배출한다. 영국 종 대표인 세인트 폴 대성당의 그레이트 폴이 음파를 20여 개 만드는데, 신종은 배가 넘는 50여 개를 만든다.

우리 종의 사운드 디자인에서 제일 신비로운 요소가 '맥놀이'다. 음파 50여 개가 시간에 따라 일어나고 어우러지다 소멸한다. 고주파는 굵고 짧게 거쳐가고 저주파는 맑고 길게 살다 간다. 타종 후 센소리는 몇 초 안에 대부분 사라지고, 이후 센소리에 가려져 있던 에밀레종의 은밀한 소리가 제 모습을 갖춘다. 경청할 것은 1초에 168번 떨리는 168Hz, 1초에 64번 떨리는 64Hz, 두 개다. 168Hz는 속으로 보면 168.52Hz, 168.63Hz의 두 가닥 음파가 한 쌍을 이루는데, 둘의 차이인 0.11Hz가

1회 떨리는 9초마다 '에밀레~' 하는 아이 울음소리 같은 맥놀이가 되풀이된다. 68Hz도 64.06Hz, 64.31Hz, 두 가락이 3초 간격으로 '허억허억' 숨 쉬는 것 같은 맥놀이를 한다. 아이 울음과 숨소리의 맥놀이도 의도한 것이겠냐고? 겉으로 보면 신종은 원만한 대칭인데, 속으로는 미묘한 비대칭을 의도했다. 종 두께나 문양에 미묘한 변화를 주고 또 종 내부에 의도적으로 청동 조각을 엇갈리게 덧붙여 진동이 차이 나게 했다. 그러고도 종의 의도는 더 깊고 높은 것까지 향한다.

> 지극한 도리는 형상을 넘어서까지 나아가니 보아도 그 근원을 볼 수 없고, 지대한 소리는 온 천지를 넘나드니 들어도 그 소리를 들을 수 없다. 이러한 까닭에 가설假說을 세워서 세 가지 진여眞如의 깊은 뜻을 보이고 신종을 달아서 일승一乘의 원음圓音을 깨닫게 한다. (신라 성덕대왕신종 종명鐘銘)

'한국종' 명명을 이끌어낸 세계적인 합금·주조 기술

높이가 3.66m, 주둥이 지름이 2.27m, 몸체 두께는 11~25cm이다. 무게는 18.9톤 나간다. 국보이자 최고最古 동종인 상원사 종의 두 배 규모다. 이 규모로 만들려면 흙으로 원형을 세우고 밀랍으로 모형을 만들고 거푸집인 주형을 뜬 후 형틀에 쇳물을 붓고 마지막으로 형틀을 허물어 종을 뽑아내는 어렵고도 복잡한 공정을 거쳐야 한다. 어떻게 해냈을까?

다시 보는 우리 것의 아름다움

성형은 밀랍 주조로 해결했다. 섬세하고 유려한 문양을 새기고 맥놀이를 만드는 두께의 미세한 변주까지 의도해 밀랍 성형을 택했다. 문제는 막대한 양의 밀랍과 쇳물을 조달하는 일, 버티어낼 거푸집, 쇳물을 거푸집에 원샷으로 붓는 일 등 간단치 않다. 그런데 석굴암 방식과 신종 방식은 구조적으로 비슷하다. 석굴암은 인조석굴의 구조를 해결하기 위해 산을 파고들어가서 '전방후원前方後圓'으로 동굴형 보궁을 만들었다. 신종은 땅을 파서 거푸집을 심고 땅 위에서는 쇳물을 끓여 붓고 땅속에서는 쇳물을 받아 주물을 뜨는 '상용하주上熔下鑄'의 해법으로 문제를 풀었다. 석굴암이나 신종이 땅을 보궁 삼아 구조 문제를 풀어낸 점이 공통적인데, '땅심'에 기대는 태도가 우리 문화에 틀로 잡혀 있는 것일까? 지상에 여덟 개의 용광로를 설치하고 서로 연결된 두 개의 관을 통해 쇳물이 균질하게 끓는 상태로 거푸집에 주입되도록 했다. 거푸집은 용광로보다 낮게 설치하기 위해 땅속에 심었다. 용해/지상, 주입/상하, 주물/지하의 3단계 3원이 유기적으로 일체화되는 묘수였는데, 주물과 주형에 대한 신라 장인들의 공학적 이해가 바탕이 되었기에 가능했다.

합금 기술도 독보적이다. 종은 잘 울기도 해야지만 타격에도 잘 견디어야 한다. 강도를 잡는 주석과 연성을 잡는 구리의 비율에 따라 우는 소리와 버티는 정도가 결정되는데, 주석 비율이 14%이면 종의 강도와 향도響度가 최적 상태란다.

용뉴와 음통

비천상

당좌

종신구선대鐘身口線帶 당초문

종신구선대

다시 보는 우리 것의 아름다움

모양은 큰 산, 소리는 큰 용

신종은 추상과 구상을 넘나들면서 미적 원리들을 온몸에 문신했다. 종의 입지름과 천판까지의 높이를 1 대 $\sqrt{2}$의 금강비로 삼아 안정감과 상승감을 동시에 취했다. 곡선의 미려한 흐름은 신종의 또 하나의 자랑이다. 위쪽 종신에서 아래 종구로 내려오면서 점점 풍만해지다가 3분의 2 지점에서 정점을 이루고는, 거기서 한 발 더 내디딜 줄 알았는데 한 호흡 삼키면서 뒤로 물러난다. 절정을 평정으로 꺾는 묘리가 포물선의 원리와 겹쳐 상쾌하다. 우리 종만이 가진 유려한 곡선인데, 한옥 처마선과 한복 소매선, 그리고 버선 섶코에도 신종처럼 살짝 오므리거나 살짝 들어 올린 선의 흐름이 있다. 절정과 평정이 동거하는 우리다운 선 흐름이다.

구상에서 찾자면 으뜸으로 오는 것이 비천상과 당좌일 것이다. 신종의 비천상은 한반도의 비천상을 대표한다고 해도 과언이 아닐 정도로 경건하고도 신실한 아름다움이 돋보인다. 오죽 좋으면 서울의 배꼽에 있는 세종문회회관 주 벽면에 비천상을 차용해 새겼을까. 당좌 역시 마찬가지다. 당좌는 당목으로 때리는 종의 '스위트 스폿'이다. 당좌는 종신이 부풀었다가 오므라드는 정점부에 두 겹의 꽃잎으로 만개한 연꽃을 새겨 당목으로 치면 화심이 떨려서 온 누리에 화분이 나눠지게 했다. 이렇게 멋진 스위트 스폿이 또 있을까? 당목은 고래 모양인데, 종 꼭대기 용뉴의 포뢰와 짝을 이루었다. 용의 셋째 아들인 포뢰는 잘 울고, 특히 고래가 다가오면 큰 소리를 낸다. 신종에서는 종을 매다는 고리 '용뉴'로 불림을 받아 종소리를 힘껏 잘 내고 육중한 종도 용껏 버티는 큰 용이 되었다.

욕망하다! 고려시대

인간적인, 너무나 인간적인

태조 왕건상과 희랑조사상

고려시대가 되면 새 시대의 출발을 알리는 기적처럼 정치 리더 왕의 동상 1점과 종교 리더 승려의 초상 조각 1점이 잇달아 나온다. 고대에는 불상 말고 인물 조각을 찾아볼 수 없다. 특정인물의 상을 만들었다는 얘기는 전하지만, 형식을 갖추고 지속가능한 재료와 기법으로 만든 실물은 찾아볼 수 없다. 초상 조각을 이끈 두 리더는 태조 왕건과 희랑 조사다. 두 사람은 우리나라 초상 조각의 첫 번째 모델이 되는 문화적 동반이면서 나말여초에 변혁과 통일을 추구한 정치적 도반이다.

북한 조선역사박물관이 소장한 북한 국보인 왕건상은 불상의 형식을 빌렸지만 인격을 표현한 우리 겨레 최초의 인물 동상이다. 인격을 다뤘다는 이유로 5백 년간 매장되었다가 다시 발굴되었다. 해인사가 소장한 국보 희랑조사상은 '터럭 하나라도 다르면 다른 사람이 된다—毫不似 便時他人'는 전신사조傳神寫照를 입체적으로 선취한 최고最古이자 최고最高의 초상조각이다. 상은 가슴에 아주 작은 구멍이 나 있는데 그것마저도 최고를 드높이는 상훈이 된다.

에피소드마저도 역사적인 두 조각은 전에 없던 새 양식을 창출한 퍼스트 무버였다. 실제 인물을 실제 크기와 모양으로 새긴 예술적 성취와 신

을 넘어 인간을 지향하는 사회적 진취를 함께 이루었다. 그런 혁신의 동반은 따로 또 같이 길이 기념할 만하다.

불상에서 조상으로, 고려 태조 왕건상

태조 왕건상은 앉은키 138.3cm로 실제 사람 사이즈이고, 주물 기법으로 속을 비우고 겉으로 모양을 잡은 청동 조각이다. 이 동상은 매우 독특한 특징을 갖고 있어서 차분한 접근이 쉽지 않다. 나체상이다. 우리 미술에서 나체상은 매우 드물다. 게다가 이 상은 딴 사람도 아니고 왕을 모자만 쓴 올누드로 표현했다. 벌거숭이 임금님은 들어봤어도, 직접 본 적은 없다. 어쨌든 진상을 봐야 벌거숭이 임금이 된 진상을 제대로 알 수 있다.

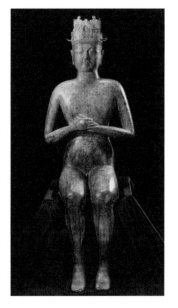

〈고려 태조상〉

동, 높이 138.3cm. 10세기.
북한 국보. 조선중앙역사박물관 소장

불상을 본으로 만들어
불상 표현 코드가 많으나,
착의형 나신 방식은 고구려 이래
전통 조상 전통을 따랐다.
이런 초기 표현을 바탕으로 더 인간적이고
사실적인 희랑조사상으로 나아간다.

초상은 보통 좋을 때를 되살린다. 왕건은 67세까지 살았는데, 동상의 용모와 신체, 자세는 노년이 아니라 장년 때를 담았다. 앉은키가 138.3cm이고 머리끝부터 엉덩이 바닥까지의 앉은키는 84.7cm이다. 이를 선키로 환산하면 160cm이고, 통계로 복원한 옛날 어른 키 평균에 들어간다. 왕건의 등신대 진상으로 제작되었을 것이다.

상은 진전에 모시고 제사 지내기 위해 만든다. 고려시대에는 진전이 사찰에 있었다. 궁궐에 있던 조선시대와 달랐다. 장소적 연관도 있지만, 인물 동상을 만든 경험이 짧다 보니까 상의 자세와 형태는 불상을 많이 따랐다. 삼화령 삼존불처럼 의자에 앉는 교좌상이며 자세 역시 불상 제작 코드를 많이 따랐다.

불상과 다른 모습들도 적지 않다. 정수리에는 상투 모양으로 솟은 육계 대신에 중국 황제관인 통천관을 썼다. 관은 몸과 하나로 주조되었는데, 그만큼 중요하게 인식했다는 얘기일 것이다. 산과 구름 문양을 앞세운 통천관은 진나라 이후 황제 표시로 널리 쓰였다. 황제를 지향했던 태조상도 제후용 원유관이 아니라 천자용 통천관을 썼다. 세로로 내린 줄인 양梁이 스물네 개, 매미가 열두 마리, 해와 달이 8방위로 여덟 개 달려 관모가 소망하는 영구불변한 헤게모니를 나타냈다.

왕건상은 자세나 구성이 의자상인데 의자는 전하지 않는다. 앉음새나 팔과 다리가 꺾인 각도를 보면 고승 초상들에 나오는 교의를 썼을 것으로 추정된다. 본래 불상에서는 앉음이 보리수 아래 불의 좌정을 상징한다. 고승 초상의 교의는 의미가 확장되어 승려의 권위까지 표현한다. 왕건상의 교의는 불의 평정平靜과 왕의 평정平定을 함께 담았을 것이다. 수

다시 보는 우리 것의 아름다움

인을 보면 그렇다. '여원인 시무외인' 같은 불상의 수인과 달리, 공신상의 '공수'를 취했다. 얼굴은 위엄을 애써 지었고 두 손은 엄지를 X 자로 교차시켜 맞잡고 가슴 한복판 명치 부분까지 올린 유교적인 손자세는 교의와 함께 권위를 강화한다.

이처럼 불상이면서도 불상을 넘어선 것은, 왕생의 '불佛'을 넘어 현생의 '왕즉불(轉輪聖王)'까지 의도했기 때문이다. 이전 시대 '불의 형식'을 빌려 '왕의 격식'이라는 새 주제를 표현하다 보니 불상과 비불상의 특징을 혼용하게 되었다. 이렇게 섞이다 보니, 이 동상이 1990년대에 발견되었을 때 북한 문화재 기관이 왕건상이 아니라 불상으로 판정하기도 했다. 섞임이 혼란을 주기도 하지만, 잘 보면 불상에서 동상으로 확장해가는 여정을 함께 얻을 수 있다.

벌거숭이 임금님?

누드nude 얘기로 가보자. 정확하게는 네이키드naked의 문제다. 동상은 젊은 시절의 왕건을 되살렸다고 했는데, 건강한 신체의 볼륨을 잘 살려 성과 속의 경지를 두루 갖췄다. 불상 표현의 코드인 32상의 사자 몸처럼 역삼각형으로 잡은 상체는 어깨가 딱 벌어지고 가슴이 넓고 단단하면서 허리는 잘록하다. 하체 역시 튼실하고 유연하다. 허벅지는 튼튼하고 종아리는 길고도 날씬해 강유를 겸비했다. 특히 허벅지는 팽창감과 견실함을 잘 갖췄다. 그런데 '애개!' 할 정도다. 튼실한 허벅지가 만나는 곳에 있

는 군왕의 남성이 찾아도 한참 찾아야 '아, 달렸구나!' 할 수 있는 크기와 형태다. 거물의 그것이 2cm, 모양도 부끄러운 듯 안으로 숨어 들어갔다. 당당한 체구에 아기고추를 달아 놀림감이 되곤 하는 서양 나체상 다비드상보다 더 작다. 본래 군왕은 남성의 크기도 강조된다. 지증왕은 음경이 1척 5촌이나 돼 배필을 찾느라 고생했고, 경덕왕도 8치나 돼 맞는 부인을 구하느라 애를 썼다. 의자왕도 지증왕만 했다. 남근을 풍요와 다산의 상징으로 숭배하는 문화는 고대 여러 곳에 두루 있다.

그런데 불상에서 남성을 표시하는 것은 다르다. 32상에 부처의 남성과 관련한 조항이 있다. '부처님의 남근이 속에 숨어 밖으로 나타나지 않는 모습', 인도의 표현 코드를 한역해 '음마장상陰馬藏相'이라고 한다. 부처의 음경은 본래 매우 크나 오랜 수행과 절제를 통해 속으로 숨어 들어가 잘 안 보이는데, 필요가 있을 때 그것을 꺼내면 말의 그것처럼 커진단다. 작다고 놀리는 아낙들에게 실제로 꺼내 보여 놀라 자빠지게 했다는 설화도 있다. 왕건상의 남성은 불상의 제작 원리를 따라서 2cm 정도로 잡았다.

임금이 벌거숭이다. 본래 불상은 옷을 입고 있다. 무더운 인도에서도 얇은 옷을 걸치거나 어깨를 드러내는 예는 있지만 온몸이 알몸인 경우는 없다. 알몸 상은 32상 80종호라는 불상 코드에도 나오지 않는다. 왜 알몸일까? 동북아 로컬의 조상彫像 전통을 둘러볼 필요가 있다. 고구려에는 인형을 만들고 옷을 입혀 조상신으로 모시는 풍습이 있었다. 『고려사』에는 주몽 동명왕 신상을 만들고 옷을 입혀 제사를 지냈다는 기록이 나온다. 『고려도경』에도 개성 송악산 성모당에서 모시는 여섯 여신상이 옷을 입히는 나신 양식이었다고 전한다. 이로 보면, 고구려에는 착의형 인형상

　　　　　다시 보는 우리 것의 아름다움

을 활용하는 제례법과 조상 방식이 있었다.

이런 제례 전통이 고려로 이어졌다. 『고려사』는 최충헌이 1203년 집정 후 봉은사 왕건상에 옷을 바쳤고 공양왕 5년에 왕이 논산 개태사 어진전에 제사를 올리면서 옷 한 벌과 옥대 한 점을 바쳤다고 기록했다. 그렇다면 왕건상이 알몸인 것은 마땅히 갖춰 입어야 하는 옷을 입히지 않은 관리 부실 때문이다. 왕건상은 불상과 고려 전통 제례양식인 착의형 조상을 합쳐서 만들었다. 이런 진상의 프로토콜은 몸을 단장하고 의관을 정제한후 손을 맞아야 한다. 북한이 서울 전시를 위해 이 작품을 출품할 때 나체상 전시는 안 된다는 조건을 달았다고 한다. 옷을 입어야 완성되는 조각이니까 당연한 조건이었다.

우리나라 최고最古, 최고最高의 초상조각, 희랑조사상

왕건상은 불상을 본 삼아 인격 조각을 만든 초기 사례여서 사실성의 한계를 갖는다. 희랑조사상은 사실적인 것에 대한 첫 번째 해갈이다. 조사상은 전신사조의 정신을 선구했다.

해인사 성보박물관에 있는 조사상은 해인사 4대 주지였던 희랑 조사가 바닥에 좌정한 모습을 나무와 건칠乾漆을 써서 높이 82cm 크기로 만들었다. 희랑 조사 열반 후인 10세기 중엽에 제작된 것으로 추정되는 최고最古의 초상 조각이다. 초상의 기세와 형상, 디테일도 범상치 않다. 선정삼매에 든 노스님을 실제로 뵙는 듯한 살아 있는 형상 미가 일품이다. 조

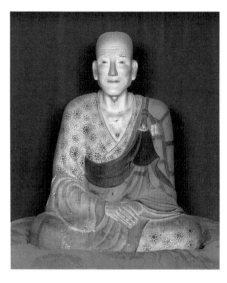

〈합천 해인사 건칠희랑대사좌상〉

목심건칠, 82.4cm, 무릎너비 66.6cm.
10세기. 국보. 소장: 해인사 성보박물관.
출처: 국가문화유산포털

흙 모델링처럼 정교하게 할 수 있는
목칠건심 기법으로 얼굴과 신체, 체격을
사실적으로 표현한 초상조각의 걸작이다.
정치적 동반인 태조 왕건상과 함께
나란히 인격 초상을 연 예술적 동반이라는
점도 흥미롭다.

사상은 최고最古에, 최고最高의 조각임을 인정받아 2020년 보물에서 국
보로 승격되었다. 소장기관인 해인사도 팔만대장경에 버금가는 '성보'로
대접하고 있다.

조각의 모델은 누구?

최고가 연달아 붙는 이 초상조각의 모델은 희랑 조사다. 희랑은 태조
왕건이 누구보다 필요로 했던 우군이었고 존경했던 스승이었다. 왕건이
후삼국의 패권을 놓고 후백제와 싸울 때 희랑은 결정적인 도움을 줘 불
리하던 전세를 뒤집었다. 『해인사 고적』은 '희랑이 용적대군을 보내 고려

군을 도왔다. 후백제 왕자가 갑옷을 입은 신병神兵이 공중에 가득 찬 것을 보고 두려워 항복했다.'고 회상한다. 얼마나 고전했으면 신병 운운했을까? 하이 리스크 하이 리턴이다. 왕건은 통일 후 희랑을 왕사로 삼았고 해인사를 국찰로 지정했다. 희랑 조사가 해인사의 중흥조가 되고 최고의 초상이 헌정되는 배경이 이렇다.

왕건상이 초상조각을 첫 번째로 열었다면, 희랑상은 초상조각을 처음으로 완성했다. 시대와 재료와 양식을 통틀어도 희랑상은 전통예술 최고 걸작으로 평가된다. 사실적인 형상 기술과 노스님 내면의 정신성까지 담아내는 표현이 타의 추종을 불허한다.

전신사조에는 목심건칠 기법이 한몫 거들었다. 처음에는 이 조각이 나무를 깎아 만든 것으로 알았는데, 보존 처리를 위해 X-레이 촬영을 했다가 내부가 복잡해 다시 살펴보게 되었다. 먼저 나무 심으로 틀을 잡고, 그 위에 삼베와 천에 흙을 섞어 씌워 형상을 만들고, 그 위에 옻칠해 완성했다. 기법이 까다로운 탓에 목심건칠로 만든 상은 많지 않다. 흙으로 모델링을 하는 것처럼 세부를 정교하게 잡을 수 있어서 공력을 다하는 작업에 희귀하게 쓰인다. 희랑 조사를 살아 있는 듯한 상으로 뵙는 것도 그런 공력 덕분이다.

조사상은 옷을 빼고는 별도의 지물이나 장식 없이, 좌선 중인 자세 하나로 모든 것을 얘기한다. 가부좌를 하고 두 손은 모아 아랫배에 편안히 두는 좌선의 자세를 취했다. 얼굴은 강하고 몸은 유한 외유내강外柔內剛, 안전신후顔前身後의 인상이다. 등은 곧추세웠으나 고개를 살짝 수그려 몸이 웅크린 듯 보인다. 그리고 앙상하다. 노구의 인상이 뚜렷한데, 평생의

고난과 고행을 감내하느라 윤기와 혈기가 다 빠져버렸을까? 사막의 선인 장처럼 풍요를 가난으로, 교만을 겸손으로 버틴 듯한 골격과 형상의 몸 체다.

얼굴이 몸과 비교하면 상대적으로 길고 큼직하게 묘사되었다. 얼굴을 얼의 골로 받들어 상대적으로 강조한 듯하다. 정수리는 유난히 솟았고, 이마는 머리의 반을 이룰 만큼 매우 높다. 하늘이 높듯 이마가 높고 정 수리가 둥글어야 기운이 잘 돈다는데, 인상적일 만큼 높고 둥글다. 코 도 매우 도드라진다. 마치 성형한 것처럼 콧대가 곧고 바르게 뻗어 전체 상의 강고한 뼈대가 된다. 눈과 입은 크지 않으나 표정을 유하게 풀어준 다. 차분한 눈길과 고요한 눈빛이 이웃집 아저씨를 만난 것 같은, 인자하 고도 이지적인 인상을 만든다. 입은 단정하다. 입가에는 살짝 미소가 인 다. 높고 넓은 이마에 비해 하관은 삼각형으로 갸름한 편이고, 상·하관 을 잇는 귀는 귓불이 두툼하고 위아래의 균형을 잘 잡아 인상을 더욱 부 드럽게 푼다.

얼굴에서는 주름도 한 역할을 한다. 이마에는 삼도처럼 세 줄의 주름이 선연하게 위아래로 터를 잡아 넓은 이마에 긴장을 만들고 하관인 입가 양쪽에는 주름 두 줄씩 크게 파였다. 눈가의 잔주름과 함께 이들은 세상 의 지혜를 온몸으로, 온 삶으로 체득하고 체관한 연륜의 깊이와 선정의 크기를 보여주는 듯하다.

가장 많이 하는 관람 소감은 '살아 있는 노스님을 직접 뵙는 듯하다!' 쯤 될 것이다. 생략할 곳은 과감히 생략하고, 강조할 것은 대담하게 강조 해 선정 삼매에 들어간 노스님의 모습을 실제 스님보다 더 진짜같이 표현

다시 보는 우리 것의 아름다움

했다. 아쉽지만 이제 조사상은 더 볼 수 없다. 천수를 넘기다 보니 작품 보존이 제일 중요한 문제가 된다. 진품은 수장고에 보관하고 복제품을 만들어 대신 전시하고 있다.

결: 그리워 그리다

희랑조사상의 가슴 한가운데에는 조그만 구멍이 하나 뚫려 있다. 가야산 자락의 해인사에는 모기가 많아 승려들의 수행을 번거롭게 한다. 이를 안타깝게 생각한 희랑 조사가 가슴에 구멍을 내고 피를 공양해 가야산 모기들을 모두 불러 모은단다. 격변의 시대를 살면서 엄청난 정치적인 결단을 해야 했던 인물의 상치고는 옆집 아저씨 같은, 허허롭고도 탈속한 느낌이 나는 이유 중의 하나가 이런 인간적인 스토리 덕분일 것이다.

희랑조사상으로 이제 불佛을 넘어 인간으로 나아간다. 사람이 사람을 위하여 사람을 그린다. 처음에는 왕건상이 불상을 빌려 사람을 그렸다. 어색한 부분이 많지만, 왕건상은 최초의 인격 동상을 이룬 퍼스트 무버였다. 그를 이어 최고最古와 최고最高의 사실 조각 희랑조사상이 나왔다. 전신사조의 퍼스트 무버였다. 예술뿐만 아니라 인본주의의 나아감을 각별히 살펴볼 필요가 있는 조각들이다.

場 변죽을 울리다

지방의 거대 석불들: 논산 은진미륵, 파주 용미리 석불, 안동 제비원 석불

'길을 여는 자 흥하고 성을 쌓는 자 망한다(징기스칸).' 중심은 쌓고 지키는 게 일이고, 언저리는 먹고살 것을 찾아 끊임없이 도는 게 삶이다. 도성은 성을 쌓아 축적된 재화를 지키는 데 목숨을 걸고, 변방은 새로운 세상을 열고자 끊임없이 도전한다.

고려는 변방으로 새바람을 일으킨 새로운 나라다. 지방의 힘, 지방의 존재감이 유별났다. 나말여초의 유력자는 대부분 지방 호족이었다. 지방 세력과 지역사회가 고대사회를 해체하고 고려라는 새로운 세상을 재구성하는 주축이었다.

지방의 힘을 잘 보여주는 예가 본관이다. 고려 때 인주 이씨와 파평 윤씨, 충주 유씨, 황주 황보 씨처럼 본관을 외치는 지역 문벌이 잇달아 나타났다. 이들은 경주의 폐쇄적인 골품체제를 벗어나고자 하는 권력의지를 갖고 물질적 기반을 잘 갖춰 역사의 전환을 주도했다.

고려 때부터 자리 잡은 지방특산품은 지방력의 실제적인 물증이다. 고대에는 왕실과 전문장인이 만든 '특권품'이 물산의 대부분이었다. 고려 때와서는 지역호족과 지역기술자가 합작한 '특산품'이 특권품을 대체하면서

다시 보는 우리 것의 아름다움

경제의 덩치를 한층 더 키웠다. 최씨 정권이 집중 투자한 강진과 부안의 청자를 비롯해, 전주와 남원의 종이, 보성의 차, 개성의 인삼 같은 지역특산품이 대표적이다.

지방 문화는 '프린지' 그 자체였다. 고려 개국과 함께 지역의 고유한 특징을 갖추어 출현한 거대 석불의 양상은 특히 그러했다. 엄격한 규율로 통제되는 중앙의 이상적이고 잘생긴 불상과 달랐다. 자유분방하게 만들어져 덜 생겼지만 크고 강력한 존재감의 랜드마크형 불상들이 잇달아 출현해 지방이 참여한 새 시대를 새롭게 그려냈다.

거대 석불, 새 시대의 새 트렌드

신라의 삼화령 미륵삼존불상은 큰 것이 160cm, 통일신라의 석굴암 본존불은 좌대 빼면 326cm였다. 고려의 불상들은 논산 개태사의 석조삼존불입상 4.51m를 시작으로 관촉사 석조미륵보살입상 18.12m, 경기도 파주 용미리 석불 19.85m, 경상도 안동 제비원 석불 12.38m 등으로 거대해진다. 거대화는 새 시대 새 디자인의 반영이다.

출발점이었던 개태사의 삼존석불을 보면 의도를 단적으로 읽을 수 있다. 개태사는 고려 왕실이 논산 황산벌 주변에서 제일 높은 천호산에 지은 개국사찰이다. 황산벌은 군사적 요충지다. 삼국 전쟁 때는 계백과 김유신이, 후삼국 전쟁 때는 왕건과 신검이 최후의 격전을 펼쳤다. 그런 곳에 고려의 헤게모니를 과시하는 불상을 새로 놓았다. 우선 커밍아웃했다.

방 안에 있던 불상이 공공미술처럼 밖으로 나갔다. '퍼블릭'해지니 불상이 크고 강력하게 조성되기 시작한다. 천상을 감동시키는 지극정성의 고대적인 재료와 형상을 넘어서서, 퍼블릭과도 함께하고자 야단법석에서도 잘 보이고 잘 읽히는 크기와 포즈, 지역 재료로 지어졌다.

장육존상인 개태사 삼존석불을 시발로 거대한 석불들이 전국적으로 잇달아 만들어진다. 당진 안국사지 석조여래삼존입상(4.9m), 예산 삽교읍 석조보살입상(5.49m)에서는 장육상과 비슷하게 가다가, 충주 미륵리 석조여래입상(10.6m), 부여 대조사 석조미륵보살상(10m), 안동 제비원 석불(12.38m)에서는 장육상의 두 배가 되었다. 논산 은진미륵(18.12m), 파주 용미리(19.85m)로 가면, 장육상의 배의 배로 간다.

논산 관촉사 석조미륵입상

〈논산 관촉사 석조미륵입상〉은 고려 석불 중에서는 처음으로 2018년 국보로 뽑힐 정도로 고려 전기에 유행한 거대 석불 양식을 잘 보여준다. '은진미륵'으로 더 잘 알려졌다.

황산벌 넓은 벌판이 한눈에 들어오는 반야산 중턱에 높이 18.12m로 서 있으며, 화강암으로 기둥처럼 상을 부려 마치 크게 만든 벅수를 보는 듯하다. 상하 두 부분으로 세운 것처럼 보이나, 땅에 살짝 노출된 암반에 기둥 같은 상체와 하체를 수직으로 세우고 머리 위에 큼직한 이중 보관을 올려 네 부문의 구성을 갖추었다.

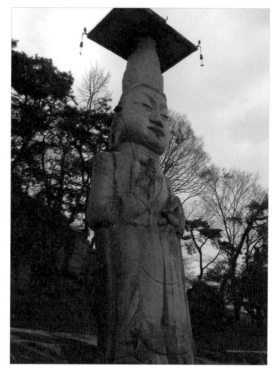

〈논산 관촉사 석조미륵보살입상〉

화강암, 높이 18.12m.
10세기 말~11세기 초. 국보.
개인 촬영

승려 조각장 혜명慧明이 제작한
우리나라 최대 규모의 석불이다.
우아한 이상미理想美를 추구한
통일신라 조각과는 전혀 다르게,
작품 설치 위치(포지션)와 모뉴먼트적
자세(포즈)에 대한 새로운 강조로
대중과 교감하는 새로운 미감을
시도한다.

형상은 인근 논산 연무대에서 경계근무 중인 군인처럼 곧고 흐트러짐 없이 똑바로 얼차려 서 있는 듯하다. 곧게 선 채 두 손을 가슴까지 들어 올려 오른손은 꽃가지를 치켜들었고 왼손은 엄지와 중지를 맞대는 중품하생인을 했다. 왼손의 '꽃을 든 남자', 오른손의 아미타불 손 모양은 이후 유행한 거대 석불의 수인이다.

'얼굴이 반이네!' 은진미륵은 얼굴이 몸만 한 데다가 원시미술처럼 이목구비가 뚜렷하고 손과 발이 굵직하다. 머리에는 이단 보관을 큼직하게

올려놓아 얼굴이 더욱 커졌다. '대두!', '가분수!' 하는 놀림을 들을 정도로 형상보다는 특상을 중시했다. 영국 스톤헨지나 제주 돌하르방처럼, '비례'보다는 '위례'를 받들어 사실적이고 현상적이기보다는 영적이고 본질적인 감응을 겨냥한 것이다. 눈, 코, 입 세부도 그렇다. 이마보다 턱이 넓은 사다리꼴 얼굴에 길게 찢어진 눈, 등이 크고 긴 코, 한 일— 자로 꾹 다문 큰 입, 어깨까지 내려오는 기다란 귀…… 미륵상은 신라의 사실적 조각 전통 대신, 원초적인 힘과 교감 쪽으로 눈을 돌렸다.

몸은 벅수처럼 간략하게 잡았다. 어깨에 몇 가닥 가로무늬로 통견의를 새겼고, 몸 중앙에는 U자형 옷 주름을 간단히 새겼다. 발은 석주 아랫부분이 아니라 기반석에 따로 새겼다. 부조로 새겨 옷보다는 후하게 대접했고, 장정 두어 명이 올라가 씨름 한판 해도 될 만큼 크고 튼실하다. 발도 특상의 하나로 운용해서 그렇다.

이렇게 얼굴과 특상 중심으로 표현한 것은 불상 랜드마크화와 관련이 깊다. 고려 때부터 불상은 사찰과 법 '안에서' 국토와 일상 '밖으로' 걸어나간다. 밖에서도 잘 보이려면 위치를 잘 잡아야 하고 오는 눈길도 잘 붙잡아야 한다. 고대 불상이 생김과 포즈에 신경을 썼다면, 고려 불상은 인상과 포지션을 중시한다. 불상이 거대화, 파사드화하는 형식 전환에 이어 모뉴먼트처럼 의미 전환도 꾀한다. 은진미륵은 개태사 삼존석불과 같은 맥락에서 커밍아웃해 황산벌을 내다본다. 더 가깝게, 더 큰 눈으로. 통일 후 아직 불안정한 정국 탓에 잠재적 위험지역은 이중삼중으로 점검해야 하고, 순민에 대한 위무와 항민에 대한 위압의 표시를 해둬야 했다. 은진미륵이 몸을 한껏 부풀려 포지션과 포즈에 함께 신경을 쓴 이유다.

다시 보는 우리 것의 아름다움

은진미륵은 크게 만드는 게 과제였다. 공사만 37년이 걸렸고 아이들의 모래놀이 설화가 나올 만큼 지난한 과정을 거쳐야 했다. 장육존상의 배의 배에 이르는 높이와 그로 인한 하중을 아무런 지원 장치 없이 수직구조로만 해결해야 했다. 37년, 어떤 이는 헤맨 시간이라 마다하지만, 어떤 이는 개혁한 시간으로 기다린다. 그런 응원 덕에 퍼스트 무버로 해결하니, 이후로는 패스트 팔로어들이 쉽게 간다. 파주 용미리 석불과 안동 제비원 석불이 경기권과 경상권의 새 모뉴먼트로 잇달아 세워진다.

파주 용미리 마애이불입상

〈파주 용미리 마애이불입상〉은 높이 17.4m의 천연 암석에 몸을 새기고 그 위에 높이 2.45m의 갓을 쓴 머리를 조각해 올려 전체 높이가 19.85m 나간다. 고려 석불 중에서 가장 크다. 국가지정문화재 보물로, 주로 '용미리 석불'이라 불린다.

불상이 있는 용미리 장지산 자락은 서울에서 개성으로 나드는 길목으로, 사람과 물자의 왕래가 빈번했던 경기 북부의 교통 요지였다. 은진미륵처럼 국토의 주요 경혈에 세웠던 거대 석불의 맥락에서 제13대 왕 선종 때 세워진 것으로 추정된다.

용머리 석불은 큰 바위 위에 다른 작은 돌 두 개를 머리로 올렸다. 우리나라 불상은 대체로 독존이나 삼존 형식인데, 용미리 것은 쌍두불로 병존을 택했다. 땅에서 우뚝 솟은 큰 바위의 결을 따라 선을 쪼아 몸을

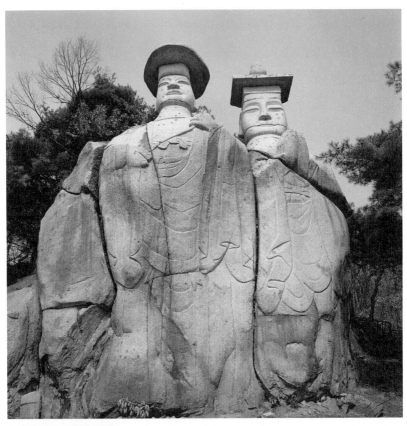

〈파주 용미리 마애이불입상〉
화강암, 높이 19.85m. 고려시대. 보물. 출처: 국가문화유산포털
높이 17.4m의 천연 암석에 몸을 새기고 그 위에 높이 2.45m의 갓을 쓴 머리를 조각해 올려 크기로는
고려 석불 중에서 최대다. '용미리 석불'이라 불린다.

다시 보는 우리 것의 아름다움

새기고 그 위에 갓을 쓴 머리를 한 개씩 올리는 식으로 기술을 절약했다. 재료도 주변에 있는 대로 쓰고 모양도 무리하게 잡지 않았다. 그러다 보니까 신체 비례가 맞지 않는다, 모양이 덜 생겼다, 기형적이다 하는 악평을 듣기도 한다. 정교한 홀마크보다 거룩한 랜드마크를 지향한 거대 석불의 전략은 용미리에서도 같이 갔다. 거대한 체구의 당당한 불상으로 주변을 오가는 이들과 대화하는 관계의 힘을 더욱 의도했다.

랜드마크로 치면 표현이 살뜰하다. 마애 선각과 입체 조각을 결합해 적정기술의 장점을 최대화했다. 초상화의 감필법처럼 몸체는 천연암반에 묻어 쉽게 갔고 특상으로 잡은 얼굴은 보관까지 씌워 입체화해 투자 대비 효율과 성과 대비 효과를 동시에 꾀했다.

쌍두를 보면, 왼쪽 불은 둥근 갓을 썼고 오른쪽 불은 사각 방립을 썼다. 얼굴은 지방 양식대로다. 이마보다 턱이 넓은 사다리꼴 얼굴에 이목구비를 삽화처럼 큼직하게 새겼다. 반개한 눈, 한 일— 자로 꾹 다문 입, 크게 세로로 지르는 코, 길게 늘어난 귀……. 정교한 불상의 불성보다 질박한 장승의 야성을 느낄 수 있다.

몸은 옷 중심으로 천연암반에 선각으로 간소하게 표현했다. 양어깨를 덮는 통견의를 입었다. 중앙은 U자형 파문을 규칙적이고 단정하게, 주변은 자유로운 곡선으로 너울지게 입히면서 가슴 한가운데에 띠 매듭을 묶어 악센트를 주었다. 이러한 강조는 '몸=평면, 머리=입체'의 구성으로 무게가 머리 쪽으로 치우치는 조상의 상후하박을 보완하기 위한 발상일 것이다.

'꽃을 든 남자'와 '의장대 군인' 콘셉트의 자세는 은진미륵을 뒤따른다. 왼쪽 원립 불은 두 손을 가슴께까지 들어 올려 연꽃 줄기를 쥐고 있다.

오른쪽 방립 불은 손을 가슴 높이까지 들어 올려 합장한다.

구전이 원립을 남자, 방립을 여자로 전하니까 아기를 열망하는 사람들이 와서 기도를 많이 하는 것으로도 유명하다. 고려 선종 제3비이자 '당대의 최실세'였던 이자연의 손녀 원신궁주가 여기서 불공을 드려 아들을 얻었다. 이승만 전 대통령의 어머니도 여기서 기도해 이 전 대통령을 낳았다. 이 전 대통령은 불상 부속 암자에 7층석탑과 동자상을 기부해 남겼다.

안동 이천동 마애여래입상

〈이천동 마애여래입상〉은 안동 북쪽 태화산 자락에 높이 9.95m, 너비 7.2m의 자연석을 몸체로 하고 그 위에 2.43m 높이의 머리를 조각해 얹었다. 국가지정문화재 보물이고 '제비원 미륵'으로 더 친숙하다. 옛날에는 영남에서 서울로 갈 때 안동을 거쳐 소백산맥을 넘어간다. 그 길의 교통을 지원하는 국영 숙박시설인 제비원이 옆에 있어서 불상이 그렇게 불린다.

미륵불은 기술 적정화의 노력을 더 발전시켰다. 용미리 석불과 기법을 같이 쓰지만, 크기나 숫자에서는 힘을 더 뺐다. 대신에 장소와 공간을 조형화하는 지혜를 더 부려 완성도를 높였다. 조각으로 올린 머리의 얼굴은 은진미륵보다 더 잘생겼다. 반개한 인자한 긴 눈, 골격과 육덕을 함께 갖춘 코, 미소를 머금은 부드러운 입매, 길고 큰 귀 같은 특상이 잘 살아 귀인답다. 왼손은 가슴까지 들어 엄지와 중지를 맞대고 오른손은 내려서 엄지와 중지를 맞대 중품하생인中品下生印을 지었다.

다시 보는 우리 것의 아름다움

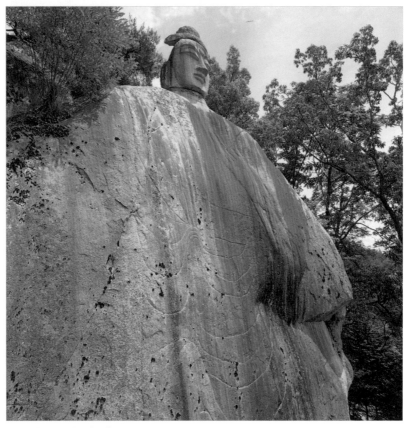

〈안동 이천동 마애여래입상〉
화강암, 높이 12.38m. 고려시대. 보물. 출처: 국가문화유산포털
안동 북쪽 태화산 자락에 높이 9.95m, 너비 7.2m의 자연 암벽을 몸체로 하고 그 위에 2.43m 높이의
머리를 조각해 얹었다. '제비원 미륵'으로 통한다.

수인은 아미타불인데 안동 사람들은 미륵불이라 받들고, 공식 명칭이 '이천동 마애여래입상'인데 안동 사람들은 '제비원 미륵'이라 한다. 헤게모니는 여기가 아미타불의 정토라고 선전하지만, 안티 헤게모니는 자신들을 구원하러 오는 미륵을 기다리며 살겠다고 한다. 거대 석불 대부분의 경우 체제는 아미타로 만들고 민중은 그것을 미륵의 아바타로 바꿔 쓴다. 관촉사 석조입상도 미륵이고, 용미리 이불입상도 미륵부부다. 여기 제비원 아미타불도 제비원 미륵이다. 고대 때부터 세상이 힘들 때면 모시던 미륵하생신앙의 그 미륵이다. 예토에서 온갖 욕 다 보고 사는 '하바리' 중생을 구원하기 위해 56억 7천만 년의 고독을 감내하고도 오시는 미륵 그분. 그냥 '제비원 석불'이어도 괜찮다. 이런 석불들은 들판의 벅수나 장승처럼, 익명으로 밋밋하고 심심하게 서 있더라도 삶의 지척에서 희노애락을 같이하는 반려이면 그것으로 충분하다 한다.

제비원 석불도 얼굴 중심이다. 머리 뒷부분은 많이 훼손되었지만, 앞은 다행히 온전하다. 용미리 석불의 도안적인 얼굴보다 훨씬 잘생겼고 더 자연스럽다. 이마에는 백호가 양각되어 도드라지고 목에는 삼도가 뚜렷하다. 목걸이도 잘 보인다. 머리에는 상투 모양의 육계가 높게 솟았고, 얼굴에는 자비로운 미소가 흐른다. 거대한 불상임에도 전체적인 형태는 천연스럽다. 입가에는 주홍색이 남아 있어 분 바르고 립스틱 칠하고 사람들에게 다가섰다.

몸체 부분은 자연 절벽을 이용했고 간결한 선을 더해 표시했다. 옷은 양어깨를 감싼 통견의이고 몇 개 안 되는 옷 주름은 매우 도식적으로 표현되어 감필 의도를 읽을 수 있다. 정교하게 조각한 머리와 최소한으로

선각한 몸이 대조적이다 보니 적정기술의 취지가 쉽게 온다. 수인은 중품 하생인을 취하면서 왼손은 가슴에, 오른손은 배에 대 꽃을 든 남자의 포 즈와 다르다.

불상이 있는 곳은 연미사다. 절의 창건설화 역시 아련하고도 아리다. 길을 지나다가 남녀가 부딪힌다. 남자가 여인을 희롱한다. 여인이 내칠 겸 내기를 건다. 남자가 이기면 첩이 되어 평생을 모시고 반대로 지면 남자 는 스님이 되어 평생을 예불하자 한다. 게임은 짓기다. 남자는 연미사를 짓고 여인은 이천동 석불을 지어야 하고, 먼저 지은 이가 이긴다. 여인은 큰 바위를 발견하고 머리만 조각하고 얹어서 불상을 완성하고 남자는 절 터를 고르다가 게임오버를 맞는다. 여인은 약속을 지키라는 말을 남기고 사라진다. 남자는 뒤늦게 여인을 희롱한 속俗의 잘못, 그리고 그가 미륵임 을 못 알아본 성聖의 잘못을 반성하면서 불덕을 쌓는 일에 정진한다. 회 개의 덕분인가? 제비원은 크고 잘생긴 소나무가 많아 '성주풀이'의 본향 이다. 주변은 봉정사와 부석사처럼 전국을 대표하는 목조문화재가 여럿 있다.

결: 거대 석불, 자질보다 자세!

고려 전기의 거대 석불은 얼굴처럼 비범해야 할 것은 입체로, 과감하게 '오버'로 잡고, 신체나 의복처럼 평범한 것은 평면으로, 감축해 '언더'로 잡 는다. 그러다 보니 미학적으로 트집 잡히곤 한다. '너무 못 만든 것 아니

냐?' '얼굴이 반!' 신체 비례를 무시하고 대소 균형을 맞추지 못한 열등작이라는 평가가 전문가에게서까지 나오곤 했다.

비례(symmetry)와 위례(asymmetry). 거대 석불은 못 해서 안 한 게 아니라 하지 않고자 해서 안 했다. 세계관이 다르다. 거대 석불로 좋은 고려의 새 트렌드는 죽은 정제보다 산 야성, 가장된 시머트리보다 거칠지만 장쾌한 어시머트리를 추구했다. 고려의 거대 석불들은 석굴암 본존불의 생생하고 균형 잡힌 표현보다 스톤헨지 같은 거대하고 거룩한 상징성과 신비감을 의도했다.

새 술은 새 부대에! 고려는 종착역이 아니라 시발역의 문화를 의도했고, 거대 석불은 그런 고려 문화의 마중물이다. 못생겼지만 잘난, 불균형이지만 형편에 잘 맞는 고려 전기 거대불상들은 제대로, 제멋대로 부린 고려의 새 문화다.

慾 나는 소망한다

사경변상도, 수월관음도, 아미타삼존내영도

고대 신앙의 주체는 불이다. 불자는 그가 가르치고 이끄는 대로 따르는 피동태의 성격이 강했다. 고려시대에 접어들면, '나'가 왕생의 능동을 시도한다. 고려시대부터 본격적으로 유행했던 천수경의 「여래십대발원문」은 부처에게 바라는 소원 열 가지를 '나는 원합니다(願我)'로 하나씩 열어간다. 고려시대에는 '나'가 이끄는 공덕신앙이 불사의 중심을 이루기 시작한다.

주체의 변화다. 왕생을 허여하는 부처에서 선지식을 구해 왕생하는 불자로 불교의 중심이 넓어진다. 물론 불의 허락을 전제로 하지만, '피투彼投'적인 불격 중심에서 '기투企投'적인 인격 중심으로 신앙이 확장되는 것이 고려 불교의 한 특징이다.

주제도 바뀐다. '금욕'에서 '의욕'으로. 현세에서 부정되고 억압되던 '하지 마!'의 삶이 선지식을 찾고 닦아 내세를 준비하는 '하고자 함!'의 삶으로 확대된다. 이러한 변화를 잘 보여주는 것이 사경변상도와 수월관음도, 아미타불화다. 셋 다 세 번 절하고 한 번 붓을 잡는 극도의 정중함과 정교함으로 만든 고려의 총력 문화다.

사경변상도

『대보적경 권제32』는 감물을 입힌 한지에 대보적경을 금물로 쓰고 일
러스트를 은물로 그린 불경으로, 폭 29.2cm, 길이 841cm의 두루마리 형
식을 취했다. 유출 경로는 불분명하나 일본 중요문화재로 등록되어 현재
교토국립박물관이 관리 중이다.

〈대보적경 제32권 사경변상도〉
감지에 금물 글씨, 은물 그림. 1006년. 일본 중요문화재. 교토국립박물관 소재/출처
현존하는 고려 것 중 가장 오래된 사경변상도다. 변상도는 세 보살이 연화족좌蓮花足座에서 산화공양
散花供養하는 모습을 담았다. 금자 글씨 끝에는 발원자 천추태후와 김치양의 이름이 함께 나온다.

다시 보는 우리 것의 아름다움

이 사경은 여러 특징을 갖고 있어 사경 중의 사경으로 꼽힌다. 발원문에 따르면, 이 사경은 1006년 제작되었다. 지금껏 전하는 금은자 사경 중에서 가장 이른 시기의 것이다. 희소가치가 높은 고려 전기 것인 데다가 최고본이고, 그림과 글씨 모두 고려적인 세밀가귀의 특성을 잘 보여줘 귀한 대접을 받는다.

고려 대보적경은 당唐 승려 보리류지菩提流志가 편집한 대승경전 묶음 49종 120권을 필사한 것인데 다 유실되고 현재 권제32만 전한다. 사경은 표지 앞과 뒤에 그림 한 점씩 두 점이 있고 여기에 글이 두루마리로 붙어 있다. 표지 앞면은 은과 아교를 섞은 은물로 보상화당초문을 가득 그렸고, 표지 뒷면은 역시 은물로 보살 세 분이 꽃을 공중에 뿌리는 산화공양을 그렸다. 경문은 1행에 16~17자씩 힘차고 반듯하게 나아가며 대승의 불법을 밝힌다. 글씨는 고려시대 때 유행한 구양순체 풍이다. 최성삭崔成朔이 세 번 절하고 한 자씩 썼다. 삼배일자는 글 쓰는 형식성과 글 자체의 엄정성을 지극히 강조한 것인데, 의도대로 필서는 한 자 한 자 단정해 예불하는 듯하고 필세는 힘차게 정진해 무명을 깨쳐주는 듯하다.

화가의 이름은 안 나온다. 글씨는 금을 개어 썼고 그림은 은을 개어 그렸다. 그래도 그림이 더 귀하다. 고려 전기의 그림은 남아 있는 것이 손가락으로 셀 정도다. 특히 변상의 주역인 속지 그림이 귀하다. 하늘과 땅을 넘나들며 두루 핀 꽃과 구름을 배경으로 세 명의 보살이 연화족좌에 서서 꽃을 뿌려 산화공양을 받치고 있다. 그림 형식이 부처의 말씀을 좇는 정중함으로 넘친다. 중앙의 보살은 정면상으로 오른손으로는 화반을 가슴께 높이로 받쳐 들고 왼손으로 꽃가지를 들고 있다. 좌우 두 보살은 측

면상으로 역시 화반과 꽃가지를 들고 화면을 나눠 장식한다. 보살은 체구가 상당히 부풀어 올랐고 얼굴도 오동통해 고려 귀부인 초상을 보는 듯하다. 고려불화 전기의 특징이다. 화면 상단에는 꽃비가 내리는 가운데 악기들이 떠다니고 하단에는 다채로운 초화문이 피어나 〈월리를 찾아서〉처럼 여기저기를 찾는 재미를 더한다.

에피소드 또한 흥미롭다. 사경은 천추태후와 그의 연인이자 외척, 권신이었던 김치양 두 사람이 함께 만들었다. 여러 매체에서 음탕함과 권력 추구의 끝판왕으로 묘사하는 커플이다. 목종 때 최고 권력을 주무르던 두 사람이 무엇 때문에 최고最古이자 최고最高의 금은자 사경을 만들었을까?

'총화 24년(1006) 7월에 왕태후 황보씨와 대중대부 김치양이 한마음으로 발원하여 금자대장경을 만듭니다.' 사경 발원문 일부다. 시주자 천추태후 황보씨는 태조 왕건의 손녀로 사촌이자 고려 다섯 번째 왕이 된 경종에게 시집을 가 헌애왕후가 되었다. 이내 경종이 죽고 이어 즉위한 성종 역시 일찍 죽고 아들이 목종으로 즉위하자 모후 천후태후가 된다. 나이 어린 아들의 통치를 뒷받침하고자 태후는 외척 김치양과 애정과 애국을 함께하는 계책을 쓴다. 유학자들은 이 둘의 연합을 있을 수 없는 여인의 음탕이자 척족의 참정이라고 강력 비난해왔다.

사경을 만든 시점 전후의 역사를 보면 사경을 만든 이유를 짐작할 수 있다. 997년 목종이 즉위하고, 1003년 두 사람은 연인으로 아들을 낳는다. 1006년 사경을 만들고, 1009년 천추태후는 귀양을 가고 두 사람의 아들은 사사된다. 새천년의 3, 6, 9년 흐름을 보면 아들의 대권을 기원하

는 공덕신앙으로서의 사경일 가능성이 높다. 두 사람은 당시 권력 계승 1순위였고 뒷날 현종이 된 대량군 순詢을 승려로 만들어 내쫓았고 당시 왕이었던 목종까지 제거하려다 발각되기도 했다. 사경 제작 언저리에서 많은 일이 일어났다.

수월관음도

지금껏 전하는 고려회화는 160점쯤 되고 그중 40여 점이 수월관음도다. 장르로 치면 최다다. 그만큼 많이 찾고 소장하고자 했다. 수월관음도는 고려회화가 애쓴 화이불치의 형식미를 잘 보여주는 한편, 귀족들이 즐긴 라이프스타일의 단면도 엿보게 해준다.

고대의 불화와 달리 수월관음 출연진은 왕생보다 현생 관점으로 캐스팅된다. 후덕한 체구에 인자로운 용모를 갖춰 고려 귀부인을 보는 듯한 관음보살과 고려 때 크게 유행한 동자·동녀 상의 귀여운 선재동자가 나와서 앞 시대와는 사뭇 다른 현세적인 미장센을 연출한다.

수월관음도는 불도를 깨닫는 방법을 담은 화엄경 입법계품을 알기 쉽고 보기 좋게 요약한 그림 종류다. 53 선지식을 찾는 구도 여행에 나선 선재동자가 28번째 여정으로 인도 남쪽 바닷가의 보타락가산에서 관음보살의 설법을 듣는 장면을 그렸다.

이번에 보는 가가미신사(鏡神社) 소장 수월관음도는 수월관음 중의 '수월'이다. 1310년(충선왕 2년) 작품이라서 기록상으로는 현존하는 고려불

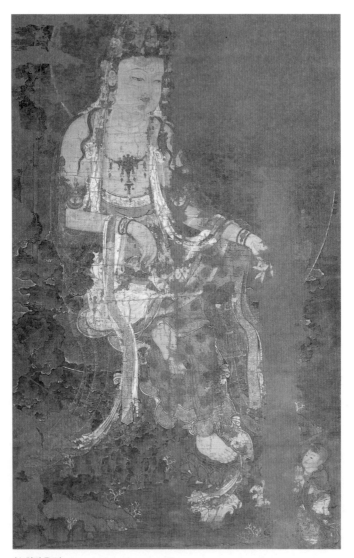

〈수월관음도〉
비단에 채색, 254.2×419.52cm. 1310년. 일본 중요문화재. 일본 가가미진자 소장.
출처: 대고려국보전 도록
1310년 충선왕의 총애를 받던 숙창원비 김씨가 발원한 수월관음도로 이음 없이 2미
터를 훌쩍 넘게 나간 통비단에 정교한 필선과 화사한 색채로 수월관음 중의 수월을
그려냈다.

화 중 '최고最古'다. '최대'의 수월관음도이기도 하다. 폭 254.2cm, 높이 419.5cm인 작품은 바탕 비단이 이음 없이 한 장으로 되어 있고 그 위를 천연 채색으로 화상을 빈틈없이 채웠다. 작품을 측량했던 19세기 초 기록이 있는데, 그때는 270×500cm로 더 컸다. 베틀로 짜는 비단의 폭에 한계가 있는데, 이음 없이 이렇게 큰 비단을 어떻게 만들었을까?

이 작품은 기량상으로도 '최고最高' 작품으로 꼽힌다. 작품은 화상이 세밀하고 색감이 풍부하며 질감이 부드러워 귀한 이를 만나는 듯하다. 최고급 표현으로 최고 위상의 불화를 의식해서 그려서 그럴 것이다. 그림 내용은 정형에 충실하다. 화려하게 장식된 바위 위에 관음보살이 반가부좌로 앉아서 설법한다. 관음 뒤로 대나무 두 그루가 서 있고 앞쪽 정병에는 버드나무 가지가 꽂혀 있다. 정병과 파랑새, 달과 버드나무는 수월관음을 나타내는 기물들이다. 오른쪽 아래에는 선재동자가 있다. 위에 크게 앉은 관음과 짝인 선재는 대각, 대조를 이루어 화면 서사를 보다 명료하고 풍성하게 만든다. 츨연진 뒤편으로는 암굴과 나무숲, 맑은 계곡, 산호 등이 바닷가 배경을 이루어 관음이 사는 보타락가산을 나타낸다.

주인공은 단연 관음이다. 짙은 기암절벽을 배경으로 얇은 사라를 걸친 관음이 풍만한 신체와 자애로운 표정으로 진언을 전파하고 있다. 관음의 풍요로움은 공양자 선재뿐만 아니라 관람자인 우리 눈과 마음까지 환하게 여는 듯하다. 고려 귀부인이 몸소 전해주는 듯한 인격의 후덕함과 보살이 영적으로 전하는 불격의 대덕함을 다 갖춘 풍요다. 성속의 덕을 함께 추구하는 것이, 고려 귀족들이 수월관음을 애써 찾고 그린 이유일 것이다.

그림에는 '1310년(충선왕 2년) 왕비 숙비가 왕실화가인 김우문 등 8인을 시켜 그렸다'는 화기가 달려 있다가 지금은 없어졌다. 숙비가 누구인가? '고려의 양귀비'라 할 만큼 미모가 뛰어났던 여인이다. 꽃의 벌 떼처럼 왕 두 명, 진사 한 명이 차례차례 남편으로 온다. 남편 왕은 충렬왕과 충선왕이다. 그녀의 미색을 높이 평가한 뒷날의 충선왕은, 아버지 충렬왕의 이목을 붙들고자 진사에게 시집갔다가 홀몸이 된 숙비를 진상한다. 얼마 안 가서 충렬왕이 죽자 충선왕이 왕위에 올라 김씨를 자기 여인으로 삼고 숙비라 한다. 그런데, 충선왕에게는 원나라 계국대장공주를 비롯해 부인만 여덟 명이 있다. 사랑의 경쟁이 전쟁일 수밖에 없다. 숙비와 최고 경쟁자 순비 허씨는 한 연회에서 옷을 다섯 번이나 갈아입으며 왕의 눈을 붙잡는 경쟁을 불사했다. 왕의 여자 중의 여자가 되려면 부인 여덟 명과 경쟁하고 여덟 명 밖으로도 눈을 돌리는 왕을 붙잡기 위해 전쟁해야 한다.

　　김씨가 충선왕비가 된 것은 1308년, 수월관음도가 그려진 것은 1310년. 왕비 3년 차에 공양으로 수월관음도를 그렸다. 미의 경쟁을 오래 잘 버텨내고 '일등'임에도 불구하고 후사가 없자 왕자를 염원하는 마음으로 자신을 투사한 수월관음을 선재동자와 짝으로 표현했을 것이다. 왕의 총애를 최고로 받던 시절이라 당대 최고의 화가들을 불러들여 최고급 그림 불사를 펼쳤을 것이다.

　　　　　　　　　　　다시 보는 우리 것의 아름다움

아미타불화

왕생을 주제로 한 불화 중에서 최후의 보증수표 역할을 하는 것이 '아미타불화'다. 서방정토를 주재하며 극락과 지옥을 결정하는 부처이니까 가장 많이 외는 염불이 나무아미타불이고, 고려시대 가장 많이 그려진 불화 중 두 번째가 아미타불화다.

리움의 〈아미타삼존도阿彌陀三尊圖〉는 그중 최고급이다. 비단 위에 천연 채색으로 그린 가로 51cm, 세로 110cm의 족자 그림으로, 죽은 이를 극락에서 맞아들이는 아미타불과 두 도우미 관음보살과 지장보살을 그렸다. 아미타삼존도의 전형성과 독자성을 고루 갖춘 데다가 그림의 격이 뛰어나 아미타불화의 대표로 꼽힌다.

불화에서 아미타불은 보통 단독이거나 삼존으로 모시고, 삼존의 경우는 아미타불이 중앙에 자리 잡고 왼쪽에 세지보살, 오른쪽에 관음보살이 협시로 선다. 삼존도는 루틴을 깼다. 세지보살 대신 지장보살이 출연했고 관음보살은 똑바로 선 다른 두 불상과 달리 몸을 앞으로 구부렸다. 그 때문에 한가운데 있어야 할 주존 아미타불이 오른쪽으로 살짝 밀렸다. 이런 구성과 포즈의 파격은 다른 아미타불화에서 보기 쉽지 않다.

아미타불은 극락왕생할 사람을 바라보며 중심을 잡고 있고, 왼쪽 지장보살은 오른손에 구슬을 들고 서서 광명으로 팍팍 밀어줄 자세로 섰다. 자비를 보증하는 관음보살은 오른편에 함께했다. 왕생의 합주이지만, 각자의 연주는 약간씩 다르다.

먼저, 아미타불은 머리에서 뻗어나온 빛으로 두 손을 모으고 무릎을

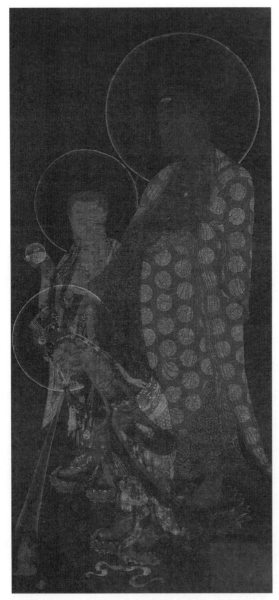

〈아미타삼존도〉

비단에 채색, 51×110cm.
14세기. 국보.
삼성미술관 리움 소장/출처

금가루를 활용한 화려한 채색과
세련된 선묘를 통한 형용 표현이
고급지다.
허리를 구부린 관음보살과
그로 인해 중심에서 살짝 뒤로
몰린 아미타불, 그리고
세지보살 대신 출연한
지장보살의 구성도 이채롭다.

다시 보는 우리 것의 아름다움

끓은 왕생자를 감싼다. 그가 극락왕생의 길로 빛을 내며 광속으로 인도됨을 보여주는데, 이 보증이 그림의 제일 큰 뜻이다. 이어서 지장보살이 내영來迎의 제1 도우미 역을 한다. 죽음의 어둠을 뚫는 광명을 제공하는 세지보살을 대신한 지장보살이다. 그는 지옥에 떨어진 이까지도 성불시키겠다는 서원을 세우고 정진 중인 구원의 아이콘이다. 혹시나 잘못되지 않을까 하고 불안한 이에게 이보다 더한 왕생의 보험이 없을 것이다. 마지막으로 관음보살은 대열에서 한 발 앞으로 나와서 허리를 굽혀 왕생자가 탈 금련화를 내민다. 관음보살이 마련한, 차안에서 피안으로의 교통편이다. 이렇게 왕생을 주재하는 아미타불에 새로운 맥락의 지장보살, 새로운 배치의 관음보살을 묶다 보니, 그림 전통의 균형이 살짝 깨어져도 더 새롭고 군건한 왕생의 균형이 만들어진다.

선과 색의 화면 경영도 유심히 볼 부분이다. 한 붓 한 붓 정성스럽게 나아가지만 머뭇거리거나 꺼림이 없이 신과 사람, 연꽃과 구름 등을 힘차고도 정확하게 그렸다. 높은 명도로 색채는 밝고 풍부하고 금가루를 아교에 개어 그리는 금물의 융통은 화면 곳곳에 형형한 색감과 함께 생기를 더한다. 금물은 비단 올보다 가는 선을 세 겹 포개어 당초문이나 삼각형 같은 보조문양을 새기는데, 빛을 받는 색광 효과와 함께 불사에 기울인 정성을 잘 보여준다.

이 그림은 이병철 전 삼성그룹 회장이 '007작전'을 통해 일본에서 우리나라로 되찾아온 이야기로도 유명하다. 1979년 일본 나라의 야마토분카칸(大和文華館)은 '고려불화전'을 열면서 경매를 진행한다고 발표했다. 그런데, 한국인은 경매 참여 불가란다. 일본에 있는 우리 문화재의 경우 불법

유출 시비가 자주 일어나는데 이를 의식했던 모양이다. 호암은 비밀리에 외국인 비선을 내세워 숨 막히는 경매 레이스 끝에 낙찰받아 국내에 반입했고 5년 후 국보로 지정되었다.

결: 발심의 시대를 맞다

욕망을 부정하는 고대였다. 그런 시대는 '금욕'의 상을 만들었다. 좀 늦은 시기이지만 법주사의 〈희견보살상〉, 일명 '소신공양상'이 그 보기이다. 중세에 오면 이 상 대신 '수월관음'이 대세를 이룬다. 모나리자의 미소와 견줘도 손색이 없을 만큼 밝고 아름답다. '미스 고려'라고 부를 정도로 수월관음의 이미지는 현생의 '의욕'까지 잘 담아냈다.

고려 사회는 고대의 금욕을 의욕으로 넓혀 살기 시작한다. 잘 살아서 잘 죽는 것, 현생을 극락정토 왕생의 도약대로 삼기 시작하면서 현생과 왕생의 순환적인 관계를 짜낸다.

금욕을 의욕으로 능동화하는 삶의 새 기운은, 신에서 사람으로의 '인본화', 저세상뿐만 아니라 이 세상도 긍정하는 '세속화', 삶의 부질없음의 있음을 헤아리는 '일상화'를 일궈낸다. 세속의 시각에서는 삶의 진화이고 중세적 전환이라 할 수 있다. '왕생 3총사'인 사경변상도와 수월관음도, 아미타불화는 그런 맥락 속에서 온다. 셋은 고려인들이 총력을 기울여 왕생으로 그린 현생의 풍경이다.

다시 보는 우리 것의 아름다움

이거 물건이네!

고려청자, 나전칠기, 입사동기, 천하명품 3종 세트

'내셔널' 신라에서 '글로벌' 고려로의 확장에는 '대식국' 아라비아 상인들이 부분적으로 역할을 했다. 그들은 직접 벽란도까지 와서 물건을 사가 글로벌로 팔았다. 산지를 설명할 때 고려를 '꼬레'라고 혀 짧게 말했지만, 사고파는 눈은 전혀 짧지 않았다. 메이드 인 코리아의 명품을 미리 알아봤다. '슈크란~!'

그렇지만 엄밀히 따지면 코리아의 인因은 'K컬처의 원류' 고려 물산이었다. 대식국 상인들을 통해 새로운 글로벌 스탠더드를 새롭게 제시했던 고려의 명품들이 코리아 붐의 직접적인 인因이고 국제 교류는 간접적인 연緣이었다.

어떤 물건이냐? 고려한지와 고려인삼, 동기, 고려청자, 나전칠기⋯⋯. 고려 수작들이다. 재료야 물산이 풍부했던 중국을 따라갈 수 있나? 주어진 한계를 받아들이고 그 속성을 극대화하는 '재료+과학기술+미학'의 공교한 수공이 고려 특산품의 부가가치를 한껏 고양했다. 인삼은 A지만 고려인삼은 특A가 된다. 청자는 좋은 것이지만, 고려청자는 천하제일이다. 똑같은 종이도 고려지는 중국 문인들이 갖고 싶어 목을 매는 머스트-해브였다. 믿을 만한 상품후기를 하나 보자.

고려지는 비단을 만드는 누에고치실로 만들어 색깔도 비단과 같고, 질기기도 비단과 같다. 글, 그림에 사용하면 먹의 번짐이 아주 좋다. 중국에는 이런 종이가 없다. (송나라 문인 진원룡)

물건으로 '고려 중의 고려'를 골라보라면, 망설임 없이 상감청자와 나전칠기, 입사동기, 세 가지가 나온다. 이 셋은 최첨단 테크놀로지와 최고 미학을 융합한 핸드메이드 특산품으로 당대뿐만 아니라 지금까지도 전 세계 컬렉터들의 수집벽을 자극하고 있다.

이들은 자연스러운 형태와 깊고 맑은 색채에다가 귀하고 화려한 문양을 자랑하는 점을 공통으로 한다. 이들이 유행했던 12세기 후반에서 13세기 후반까지 고려에서는 감입 기술이 유행했다. 청자나 칠기, 동기와 같이 그 자체로 이미 장르가 된 기술에다가 다른 재료로 문양을 심는 감입 기술을 덧붙여 세계적으로 보기 힘든 '세밀가귀'의 삼보를 창출했다.

'청자 중의 청자' 상감청자/운학문매병

중국 송宋 나라 학자 태평노인은 『수중금』에서 천하제일의 명품 28개를 뽑았다. 단계 벼루(端硯)와 건주 차建州茶, 사천 면(蜀綿), 정주 백자(定磁), 절강 칠기(浙漆), 오 종이(吳紙), 진 청동(秦銅) 등과 함께 고려청자가 들어 있다. 백자는 중국 정주 것이 있는데, 청자는 원조 월주 것은 없고 고려청자가 들어 있다. 이는 고려청자가 이미 당시부터 세계 최고로 평가되었음을 말해준다. 후대에 와서도 그렇다. 영국 도자평론가인 윌리엄 B. 허니William B Honey는 『중국과 극동의 도자기』(1945)에서 고려청자가

다시 보는 우리 것의 아름다움

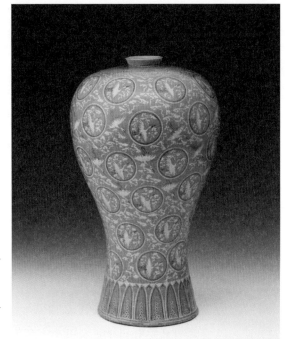

〈청자상감운학문매병〉

상감청자,
높이 42.1cm,
입지름 6.2cm,
밑지름 17cm.
12세기 후반.
국보. 간송미술관 소장/출처

풍만하고도 곡률
좋은 기형과 은은한 비색,
빼곡하게 채워
더 넓고 푸른 창공을 만든
운학문의 삼절이
상감청자의 절정을 보여준다.

'세계 도자기 중에서 가장 우아하고 진실하며 도자기가 가지는 모든 장점을 구비'하고 있다고 했다.

〈청자상감운학문매병〉은 간송 전형필 선생의 소장품이자 국보로, 청자 중의 청자로 꼽힌다. 볼륨과 고혹적인 선의 흐름을 갖춘 기형에, 천연 보옥의 그것 같은 깊고 그윽한 때깔과 윤기에, 아라베스크풍 저리 가라 하는 서기 넘치는 문양까지 갖춰 形·색色·문文의 삼절이다.

기형이 먼저 눈을 잡아당긴다. 몸매가 매병 최고의 S라인이다. 입 밑의

어깨부터 가슴까지가 터질 듯 풍만했다가 허리쯤에서 잘록하고 다리 쪽으로 내려가면 다시 벌어진다. 리드미컬한 흐름은 풍만함과 날씬함, 안정감과 경쾌함을 롤러코스터 타듯 넘나드는 기형을 선사한다.

몸체는 미술사상 최고의 운학문으로 그득하다. 흰 구름이 만천滿天하고 수많은 학이 비천飛天하는 '극희만천極喜滿天'의 장관이다. 흑백으로 상감한 이중 원문 안에는 하늘로 날아오르는 학 46마리를, 원 밖에는 땅으로 내려앉는 학 23마리, 모두 69마리를 새겼다. 여백에 서기 넘치는 구름을 채웠는데, 끝을 헤아릴 수 없이 깊은 천공이 열린다. 공교한 운학의 배치는 사방연속무늬 효과를 내 좁고 단조로운 그릇을 깊고 넓은 하늘로 시원하게 확장하는 역할을 잘한다. 보조문양으로 테두리 치는 문양의 대종인 여의두문대와 연판문대가 각각 위 구연부와 아래 저부에 둘러졌다.

유약도 단정하기 그지없다. 은은한 광택이 도는 담회청색의 맑은 유가 전면에 고르게 씌워졌으며, 미세한 유빙열이 온 몸통을 고루 뒤덮어 유리질화의 효과를 잘 낸다. 유약을 말할 때 고려는 학이 비상하는 창공의 맑고 깊음, 중국은 물오리 노는 연못의 탁하고 수선함이라고 비교한다. 유발색과 유리질화를 운용하는 기술의 격차가 그만큼 컸다.

그런데 우리 청자의 남다름에는 자질보다 자세의 차이가 크게 작용한다. 청자는 형과 색이 눈을 혹하게 하나 문양이 눈에 잘 안 들어온다. 문양을 살리면 색이 또 죽는다. 우리 도공들은 우산 파는 자식과 부채 파는 자식을 함께 둔 부모처럼 둘 다 살리고자 고심한다. 중국 도공은 한쪽을 선택해버린다. 중국 청자가 탁한 연못의 오리 보는 듯하다고 하는 이유다. 고려 장인은 맑은 가을 하늘의 운학을 보듯 바탕도 살고 문양도 사

는 상생을 고안한다. 인그레이빙, 상감이다. 한번 구운 바탕에 다른 흙을 문양으로 심어 넣고 유약을 발라 구워내 형과 색, 문, 다 살려낸다. 이런 태도에 대해 이규보는 '영롱한 빛과 무늬의 오묘함은 하늘에서 빌린 조화'라고 했다. 그는 청자의 산실 최고 중 하나인 전북 부안에서 관직 생활을 하며 청자를 제대로 봤다. 고려청자는 동서고금의 문화자원이다.

청동입사/포류수금문정병

상감으로 청자가 한 차례 더 도약했다. 정문경과 〈성덕대왕신종〉에서 봤던 '전통의 기술' 청동은 입사로 또 한 차례 '세기의 기술'로 더 비상한다. 국립중앙박물관의 〈청동입사포류수금문정병〉을 보자. 이 정병은 형태로 치면 정병 중의 정병, 문양으로 치면 입사 중의 입사로 평가된다. 곡선 흐름이 유려하고 그릇 양감이 잘 살아서 기형이 그만인 데다가 나노급 은실로 박아 넣은 입사 문양은 '신은 디테일에 산다!'를 말하는 듯하다. 세기 넘치는 3D의 공예 바탕에 문기 넘치는 2D의 회화를 새겨 넣는, 청동 주조와 감입의 기술융합이 독보적인 덕분이다.

정병 규격은 높이 37.5cm, 큰 쪽 지름 12.9cm이다. 이름이 병이지만 물을 넣고 따르는 병구와 주구가 있어서 기능은 주전자 같다. 병구는 어깨에 마개를 단 채 짧게 붙었고, 주구는 위 머리 쪽에 가늘고 길게 달려 물을 따르기 좋게 했다. 몸통과 주구는 둥근 중간 마디로 서로 구분하는 의장을 취했다. 전체적인 볼륨 중심이 아래쪽에 있어 형태가 안정감 있다. 앞의 운학문 상감청자에서 보듯 유려한 곡선은 눈맛을 알싸하게 하는 시대 취향을 따랐다.

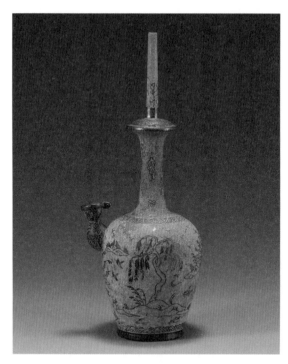

〈청동은입사포류수금문 정병〉

청동에 은입사,
높이 37.5cm.
12세기. 국보.
국립중앙박물관 소장/출처

청동의 푸른 색조와
은입사된 물가 풍경의
서정적 문양,
안정감 있으면서도
유려한 곡선미로 정병과
금속공예의 걸작으로
꼽힌다.

다시 보는 우리 것의 아름다움

고려 입사정병은 몇 점 전하지만 이 정병이 간직한 형·색·문의 앙상블을 따라오는 것은 없다. 문양은 몸체 앞뒤로 새겼는데, 김홍도의 〈소림명월도〉처럼 성기어서 오히려 더욱 가득한 시정을 전한다. 몸체 전면을 돌아가면서 둔덕진 언덕이 물가로 펼쳐지고 앞뒤 중앙에는 버드나무 한 그루씩 섰다. 그 좌우로는 갈대와 물풀들이 어우러진다. 그 사이로 오리들이 물질하고 기러기 같은 새들이 하늘을 오르내린다. 포류수금 사이로 어부인지, 도인인지 한가롭게 낚시를 하거나 배를 탄다.

허심虛心하기에 참 좋은 작풍이다. 그렇다고 마냥 한가한 작품은 아니다. 한적한 물오리의 바지런한 발길질처럼, 그림 풍을 이루는 입사 기술은 정치하고도 정열적이다. 붓으로 그린 것이 아니라 끌과 망치로 파고 두들겨 0.5mm 정도의 은실을 새겨 넣어 만들었다는 점에서 더욱 그렇다. 이렇게 세심한 기와 허심한 풍의 흔쾌한 동반이다 보니, 〈청동입사포류수금문정병〉은 고려시대 금속공예의 최고 작품으로 꼽히며 국보로 등재되었다.

정병이 은근히 많으니 정병 문화도 좀 알 필요가 있다. 정병은 본래 물병이었다. 열기가 높아서 물이 자주 먹히는 인도에서 수행하는 승려가 마실 물을 담던 용기였는데, 관음보살 신앙이 유행하면서 구제 도구로 역할이 확장되었다. 『청관세음경』에는 맑은 물이 들어 있고 버드나무가 꽂힌 정병을 공양받은 관음보살이 병 걸린 이들을 모두 낫게 해주었다는 내용이 있다. 관음보살의 구제신앙이 유행하면서 정병과 버드나무와 선재동자가 세트로 등장하는 수월관음도와 청자 그리고 청동입사로 만든 정병이 인기를 끌었다. 사람들이 정병을 애용하다 보니까 쓰임도 넓어졌다. 불교 의기가 생활용기로 확장되는 한편, 도교와 유교 사상까지 스며들어서 정

병 포류수금문은 세속을 멀리하고 은일을 즐기는 '청담'의 풍류로도 유행한다.

나전칠기/염주합

상감 3종의 마지막으로 나전칠기다. 그런데 상감이나 감입 기술을 이야기하려면 나전칠기, 입사동기, 상감청자 순으로 가야 맞다. 친숙한 것부터 이야기하다 보니 이렇게 되었지만, 기술적으로는 나전칠기, 청동입사, 상감청자 순서다.

〈나전국화당초문팔각합〉

나전칠기, 높이 8.0cm, 폭 16.4cm.
14~15세기.
삼성미술관 리움 소장/출처

깊은 바다가 영롱한 진주를 품은 듯
칠기가 나전의 깊고 형형한 색채와 문양을
품었다. 빛에 호응하는 은은한 광채까지
갖춰 세밀가귀라는 표현을 실감케 한다.

고려 예술을 표현하는 사자성어가 되어버린 '세밀가귀'도 나전칠기에서 비롯되었다. 1123년 고려 사신으로 왔던 송나라의 서긍徐兢이 자신의 견문풍물기『선화봉사고려도경宣和奉使高麗圖經』에서 '고려의 나전 솜씨는 세

다시 보는 우리 것의 아름다움

밀하여 귀한 대접을 받을 만하다(螺鈿之工 細密可貴)'고 했다.

나전칠기는 나무와 천, 조개껍질, 거북 등껍질 같은 이질적인 재료를 합쳐 써야 하고 온갖 공교를 다 부려야 만들 수 있다. 까다롭고 어려운 여건 탓에 나전칠기는 적게 만들고 적게 전해진다. 전체 통틀어도 고려 나전칠기는 십수 점밖에 안 되고, 대부분은 외국에 흩어져 있다. 디아스포라의 상징이 되다 보니 나전칠기는 곧잘 문화재 환국운동의 이미지로 쓰이기도 한다.

리움 소장 〈나전국화당초문팔각합〉이다. 칠기와 나전 감입이 기술적으로 융합하고 이산과 환국이 역사적으로 융화하는 나전칠기의 형편을 압축하는 문화재다. 해외 유출 문화재 대부분처럼 언제, 어떻게 유출됐는지 모른 채 일본에 있는 것을 리움이 2015년 환국시켰다. 제작 시기는 고려 후기로 추정되어 앞의 두 상감기법과 시기 차이가 있지만, 나전칠기가 국내에 거의 없고 작품이 워낙 뛰어나 나전칠기의 대표로 잡을 만하다.

나전의 특기인 치밀하게 새겨 넣은 무늬와 환상적인 빛깔이 특히 뛰어나다. 흑칠한 팔각형 합 바탕에 나전과 금속선으로 국화와 당초 무늬를 빼곡히 새겨 넣어 정려한 광경을 연출한다. 여기에 눈빛을 주면 은은하게, 불빛을 주면 휘황찬란하게 광채를 더해 황홀경까지 만든다. 고려장인의 정교한 의장과 정성스러운 수작의 경지가 선사하는 황홀함이다.

나전칠기의 명성은 고려시대부터 국제적으로 자자했다. 국제적인 요청도 많았다. 1272년(원종 13년) 원나라 쿠빌라이 칸 황제는 황후를 위해 대장경을 담기 위한 나전칠기 상자를 콕 찍어서 보내라고 했다. 이보다 앞서 1080년 문종은 송나라 신종에게 나전수레 한 대를 보냈다. 나전칠기

는 불가의 경함이나 염주합, 향갑, 화장구인 모자합과 유병 같은 작은 기물들에 주로 쓴다. 워낙 까다롭고 정교한 공력이 요구되어 크기가 제한될 수밖에 없다. 그런데 수레다. 문종의 나전수레는 신라 경덕왕이 당나라 대종에게 선물했던 가산假山 만불산과 함께 1, 2위를 겨룰 최고의 외교 의례품이었을 것이다. 만불산은 인공의 공력에 기반을 두지만, 나전수레는 구하기 힘든 금칠과 전복, 조개, 거북껍질 같은 천연소재를 쓰는 천연+인공의 공력이라 조건이 더 열악했다. 그런데도 고려 장인들은 해낸다. 칠로 만드는 심오한 깊이와 나전으로 짜는 오색찬란한 표면의 조화로 용기의 형, 칠기의 색, 나전의 문양의 삼정을 이루었다. 당시의 명품족 원 황후가 콕 찍어 갖고 싶어 할 수밖에 없는 명품을 메이드 인 코리아로 그때부터 만들었다.

결: 물건의 시대

시대가 새로운 물건을 만들고 물건이 새로운 시대를 만드는, 물건의 시대, 소유의 시대가 왔다. 망자의 부장품을 만들었던 종교적 사회구조가 산자의 소장품을 자랑하는 문화 경제적 사회구조로 바뀜에 따라 물건의 의미와 가치와 역할이 크게 바뀌었다. 신라 계림로 30호 무덤 출토 〈토우장식 장경호〉와 고려 인종묘 출토 〈청자참외모양병〉을 비교해보라. 사자의 열락을 위해 어둠 속으로 들어갔던 장경호와 산 자의 향유를 위해 삶 속에서 살다가 함께 죽은 청자. 기리거나 껴묻는 의례용품이 살아서 누리

다시 보는 우리 것의 아름다움

고 생활용품으로 거듭났다. 머스트 해브의 명품으로 거듭났다.

시대를 대표하는 물건이 바뀌니 물건의 시대도 바뀐다. 물건을 통해 사람과 삶이 보다 윤택해지고 그런 세상을 즐기며 사는 시대를 맞는다. 나전칠기와 청동입사, 상감청자는 세계적인 고려의 명품 삼보이면서 또 한편으로는 세속화된 중세의 본격적인 전개를 보여주는 고려시대의 시보時報이다.

知 통하였느냐?

고려 지식 정보 큐레이션의 견본, 고려대장경

고려대장경은 '대장경 중의 대장'이자 우리 중세를 대표하는 지식정보 체계라는 평을 듣는다. 이 장경을 설명하는 정보의 백의 백은 '부처님의 신통력 빌어서 국난 극복을 위해 만들었다'라고 한다. 통념은 '본'을 부처의 가호를 얻기 위한 지극정성으로 잡는다. 그러니 고려 크리에이터들이 지식정보 구축을 위해 기울였던 세계 수준의 체계성과 정확성, 예술성은 '말'로 밀릴 수밖에 없다.

통념의 피해는 일제 강점기 때 톡톡히 봤다. 일본 불교학자들은 우리 인식을 근거로 세계 최고 수준의 지식체계인 고려대장경을 '미신의 결과'라고 깎아내렸다. 불교연구가 도키와 다이조(常盤大定)가 대표적이다. '외적 격퇴의 기원은 미신적 분자가 혼입된 것'이라는 비판으로 고려대장경의 많은 성과를 왜곡했다.

지금은 어떤가? 국보에다 세계문화유산으로 등재된 현대에 와서도 대장경을 바라보는 시각은 크게 바뀌지 않았다. 기적을 불러일으킨 불사를 드높이고, 믿음의 지식정보 큐레이션을 덜 잡는다. 신통력을 제1, 지식정보체계 구축을 제2로 잡는 통념이 여전한 것이다. 그런데, 믿어야 기적이 일어난다. 금구옥설金口玉說이 제1이고 기적은 제2다. 기적만 믿는 것은

참된 믿음이 아니다. 이젠 제대로 믿어야 한다.

대장경 사업을 시작하면서 널리 알린 글에 그렇게 나와 있다고? 맞다. 고려 최고 지식인 이규보가 왕과 신하를 대신해서 지은 「대장각판군신기고문大藏刻板君臣祈告文」에 나온다. '거란 침입 때 큰 서원을 세워 초조대장경을 찍으니 외적이 물러났던 것처럼 재조도 몽골을 물리치게 해달라.' 그런데 그 앞에는 '몽골이 대장경을 태워버렸고, 금구옥설은 어떤 경우든 훼손되면 다시 만들어야 한다'는 믿음이 먼저 나온다. 이 부분을 쉬 지나치는데, 이 믿음에 이어 그것의 선과로 외적 격퇴, 왕후와 왕자의 만수무강, 국운 만세를 기원했다. 군신기고문의 전체 다섯 단락을 정독하면, 고려는 몽골이 훼손한 부처의 금구옥설을 회복하기 위해서 대장경을 만들었다. 당대 최고의 믿을 바였던 금구옥설, 즉 지식정보체계의 재건이 제1이고 그 가피로 얻는 신통력은 제2다.

이렇게 봐야 하는 이유가 또 있다. 고려를 쳐들어온 거란이나 몽골 모두 불교국가였고 대장경을 만드는 일을 국가사업으로 잡았다. 침략받는 고려만 부처께 발원하고 방어하는 것이 아니라 침략하는 외적들도 발원하고 쳐들어왔다. 그럼, 부처는 어느 편을 들어야 하나? 당시는 국제화 시대를 맞아 각 나라들이 영토와 무역 경쟁 말고도 누가 더 많고 더 좋은 불설佛說을 갖느냐 하는 지식정보 경쟁을 펼쳤다. 971년 북송이 첫 테이프를 끊은 이래 각 나라들이 최고 대장경을 만드는 데 뛰어든 배경에는 이러한 다각적인 국제경쟁이 깔려 있다.

다르게 보자. 대장경을 신통력을 넘어 정보력, 기적보다 기획의 맥락에서 보자. 지식정보의 믿음을 향한 고려인들의 노력을 먼저 살펴보면 그

믿음을 보시고 기적을 베풀어준 큰 뜻을 절로 알게 된다.

고려 최고의 지식정보 큐레이션, 고려대장경

현존하는 세계 최고(最古·最高) 대장경판으로 평가받는 '고려대장경'은, 고려 현종 때 새긴 최초의 대장경이 1232년 몽골 침입으로 불타 없어지자 고종 때 다시 만들었다. 고려시대는 불설이 불국佛國 세상의 근거이자 경국經國, 호국護國의 기반이었다. 이게 훼손되었다면 다시 새겨 나라의 근간을 되세워야 한다. 성심성의로 이 마땅한 공덕을 쌓으면 외적을 물리치는 선과를 얻을 것이라고 기대도 했다. 그래서 몽골이 온 나라를 분탕질해대는 전란의 와중에서 국가 차원에서 대역사를 일으켰다. 1236년 임시 중앙관서인 대장도감을 설치한 것을 시작으로 강화와 남해 두 곳에서 10여 년에 걸쳐서 5천만 여자, 8만여 경판을 새기는 출판의 대역사를 써나갔다.

이때 조성된 경판은 현재 해인사 장경판전인 법보전과 수다라장에 보관되고 있다. 경판은 평균으로 잡으면 가로 70cm, 세로 24cm, 두께 2.6~4cm, 무게 3~4kg이며, 글자는 한 줄에 14자, 한 면에 23줄을 앞뒤로 새겼다. 전체 글자 수를 쳐보면, 한 줄 글자(14)×한 면 줄 수(23)×경판 총수(81,258)×앞뒤(2)=52,330,152자다. 그런데, 경판 수는 다르게 잡히기도 한다. 일제 강점기에 처음 81,258장으로 집계되어 쭉 그렇게 잡혀오다가 금세기에 재조사해 81,352장으로 최종 집계했다. 차이가 94장이

다시 보는 우리 것의 아름다움

현존하는 고려대장경은 첫 번째 경전 『대반야바라밀다경』 600권부터 마지막 경전 『일체경음의』 10권까지 불경 1,500여 종 6,500여 권, 5천만 자, 8만 1천여 경판으로 불설을 총람했다. 최우, 정안, 이규보, 일연 선사, 수기 대사, 5인의 지식정보 큐레이션으로 최고의 대장경을 만들었다.

장경판전에 거치 중인
대장경판들

대장경 목판

고려대장경 『대반야바라밀다경』 권제10(인출본)

대장목록(인출본)

나 되는데, 일제 강점기에 훼손된 것을 보완하거나 내용상 추가 제작한 경판이 있었다. 94장을 팔만대장경과 따로 보느냐 같이 보느냐에 따라 경판수가 최종 확정되는데, 아직은 잠정 81,258장이다.

새긴 내용은 기록하고 기억해야 할 주요 불설이다. 제작 당시까지 고려에 들어온 한역 불경 전반을 놓고 중요도와 체계성, 진위를 따지고 엄선해 불경 총람으로 만든 것이다. 첫 번째 경전『대반야바라밀다경』600권부터 마지막 경전『일체경음의』10권까지 불경 1,500여 종 6,500여 권으로 집계된다. 5천만 자가 넘는 글자가 오탈자 없이 정확한 데다가 한 장인이 한 번에 새긴 것처럼 일관되게 정려함을 자랑해 전 세계적으로 가장 아름답고 완성도가 높은 대장경이라는 평가를 얻고 있다.

왜 만들었는가?

고려 왕과 신하들은「군신기고문」에서 대장경 망실을 반성했다. '지혜와 식견이 어둡고 얕아 오랑캐를 미리 방어할 계책을 세우지 못하고 불승佛乘을 보호할 힘이 없어서 큰 보배를 상실하는 재화災禍를 겪게 되었다.' 당시 세계의 근거가 되었던 '불승' 대장경은, 불국으로 가는 신앙의 수레이자 평시의 경국과 전시의 호국을 다 싣는 국정 마차를 겸했다. 이 두 종류의 수레가 나라마다 경쟁적으로 대장경 조성에 뛰어든 동기다.

송이 971년 동아시아 최초로 대장경 조판에 착수한 것을 시작으로 요의 거란장, 금의 조성장, 원의 보령장, 명의 영락장·가흥장, 청의 청장에

이르기까지 동아시아의 거의 모든 왕조는 대장경 조성사업에 거국적으로 뛰어들었다. 불국의 대장경이 경국과 호국을 위한 지식정보 인프라가 되니까, 각 나라는 대장경 '소유' 경쟁뿐만 아니라 '소장' 경쟁까지 펼친다. 거의 모든 나라가 대장경 제작에 뛰어들었으니, '금구옥설, 누가 더 정확하냐, 누가 더 정교하냐, 누가 더 정려하냐?'의 경쟁이 대장경 잘 만들기의 근본 배경이 된 것이다.

고려는 동북아 지식정보 허브를 작심하고 전란 중에도 10여 년을 투자해 진선미 톱의 대장경을 만들었다. 현상적이고 일시적인 전란과 근본적이고 영구적인 불설을 견주어보면 '왜?'는 좀 더 잘 잡힐 것이다. 금구옥설이 제1의 당위였다.

어떻게 만들었나?

고려대장경은 고려 지식정보 큐레이션의 결정으로 왔다. 1237년 이규보가 「군신기고문」으로 작업을 신고하고 한 세대 후인 1268년 일연 선사가 완공을 보고하는 '대장경낙성회'를 주재했다. 고려 최고 '지식인'들이 협업해 지식정보 구축의 대장정을 이루어낸 것이다.

당시 실질적인 최고 권력자였던 최우('최이'로 개명)와 그의 처남 정안이 사업 예산을 절반씩 분담하면서 프로듀서 역할을 했다. 최고 문신 이규보가 정책기획을, 논산 개태사의 승통 수기 대사가 교정·출판 감독을 맡았다. 『삼국유사』의 일연 선사가 남해 분사도감의 판각에 참여했고 완성

후 낙성회를 주관했다. 이들 5인이 대장경의 기획과 실행, 보급을 공동으로 책임졌다.

이들 다섯 명은 서로 '아는 사이'다. 인척과 지인 관계지만, 지식정보체계가 얼마나 중요한지를 제대로 알고 협력한 지식정보 큐레이터들이다. 최우는 『고려대장경』뿐만 아니라 우리나라 최초의 금속활자 인쇄본인 『상정예문』, 『남명법천선사게송증도가』 등의 출판사업을 직접 이끌며 고려 지식정보체계 구축의 정책 기반이 되었다. 그의 처남인 정안은 대장경 조판사업 예산 일부를 맡는 한편, 남해 분사도감을 감독하면서 일연 선사를 직접 초치했다. 이규보와 일연 선사 두 사람은 자주와 문화, 그리고 백성을 중시하는 경세관을 함께 받든 이들이었다. 이규보가 「동명왕편」으로 운을 떼면 일연 선사가 『삼국유사』로 운자를 밟았다. 이규보가 대장경의 시작을 일연 선사가 대장경의 완성을 가치화했다. 유불 양대 산맥이 '자주·문화·민초'를 기반으로 고려의 지식정보체계를 구축하는 데 협력했다. 특별히 차출된 수기 대사는 대장경의 교감과 출판 작업을 총괄 감독하고 팔만대장경 교감서인 『고려국신조대장교정별록』 30권을 직접 짓는 등 대장경 제작 실무를 총괄했다. 미국 UCLA 로버트 버스웰Robert Buswell 교수는 수기 대사를 '문헌비평의 아버지'로 꼽히는 에라스무스보다 더 뛰어난 문헌비평의 선구자라고 했다. 수기는 이규보의 처가 친척이자 학문적 동반이다. 이규보가 대장경 사업을 맡았으니 수기의 참여는 자동이었다.

이들 크리에이터 5인방은 그때까지 세상에 나온 불전들을 모아 연구하고 편집·판각·교감·출판·보급하면서 세계에서 가장 정확·정교·정려한 대장경을 함께 만들었다.

대장경의 와우!

대장경을 좀 다른 눈으로 봤으니, 우리가 아는 대장경의 경이를 즐겨보자. 세계 최강 몽골과의 전쟁 중에 세계 최고의 대장경을 만들었다. 고려 초조대장경과 송판 대장경, 그리고 거란판 대장경 3개 판본의 체계와 텍스트를 꼼꼼히 비교해 글자의 착오와 문장의 오탈, 번역의 이상 등을 교정하였다. 불경 목록집인 『개원록』으로 경명과 역자명, 권수, 함차의 맞고 틀림까지 따졌다. 크게 말하면, 대장경 글자는 정확하고 문장은 정연하며 체계는 정교한 최고의 대장경이다. 작게 잡아도 놀랍다. 크기 1.5cm의 글씨 5,200여만 자가 한결같이 방정한 구양순체로 되어 있다. 서예 최고 거장 추사 김정희는 '사람이 쓴 것이 아니다. 선인이 쓴 것.'이라며 찬평했다.

대장경을 지속가능하게 하는 공학기술 역시 와우로 잘 알려져 있다. 나무로 된 인쇄판이 8백 년 가까이 되어도 썩지 않고 뒤틀리거나 갈라지지 않고 잘 보존되고 있다. 3백여 년 전 이중환은 『택지리』에서 '수백 년 세월이 지났어도 판이 새로 새긴 듯하다'고 했다. 새것처럼 지속가능한 경판의 비밀은 고려의 경판 기술과 조선의 판전 공학의 합작에 있다.

먼저 고려의 경판기술이다. 나전칠기를 만들었던 고려다. 경판 자체가 방균·방습을 웬만큼 해결하도록 했다. 대장경 판재는 산벚나무와 돌배나무, 후박나무, 거제수나무 같은 재질이 단단하면서도 세포 크기가 고른 나무를 썼다. 판재는 바닷물에 3년 동안 담갔다가 꺼내서 그늘에 말리고는 다시 큰 가마솥에 넣어 찌고 말린다. 마지막은 옻칠로 바탕을 칠해 벌레나 습기가 들어가지 못하게 했다. 판이 뒤틀리거나 갈라질 것을 막고자

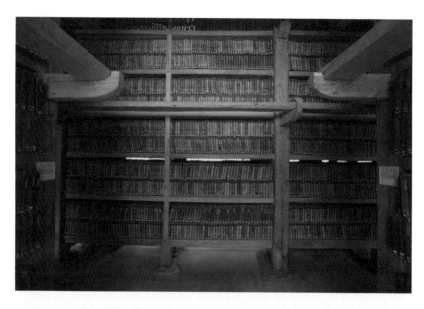

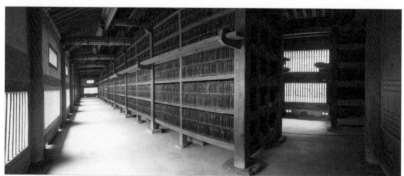

합천 해인사 장경판전
4채, 목조. 15세기. 국보. 출처: 국가문화유산포털
세계 유일의 대장경판 보관용 건물로, 자연조건을 이용한 과학적인 환기와 제습, 살균 방식을 지금도 그대로 이어 쓰고 있다. 유네스코 세계문화유산이다.

다시 보는 우리 것의 아름다움

경판 옆면에 마구리를 설치하고 네 모퉁이에 동판을 부착했다. 이후 판각은 3배1자라는 극도의 '의례'적 과정을 거쳐 금구옥설의 수장 자체가 지속가능하게 했다.

수장품에 이어 수장고를 보자. 판전은 경판을 보존하는 과학적 지혜의 응집체이다. 먼저 오름을 섰다. 해인사 가장 높은 곳에 단까지 올려 서남향으로 판전을 지었다. 태양 고도와 일조량, 차양 길이와 각도를 검토해 오름이 직사광선은 피하면서도 살균·제습하는 적정 광량을 확보하도록 설계했다. 바람 맞는 구조도 독특하다. 판전은 벽 위아래로 살창을 두었는데, 바람을 맞는 방향을 따라 큰 살창을 두었다. 낮에는 산 아래에서 위로 골바람이 부는데, 건물 남쪽은 아래쪽 살창이 더 커서 차갑고 서늘한 바람을 들이고 덥고 섭한 바람을 위쪽 살창으로 내보낸다. 밤에는 반대로 산바람이 분다. 건물 북면은 위쪽 살창이 더 크다. 판전 안 바닥은 횟가루와 숯, 소금을 깊게 층층이 깔아 공기가 습할 때는 습기를 빨아들이고, 공기가 바싹 건조할 때는 습기를 토해내 습기를 일정하게 유지하도록 했다. 경판 역시 낱개의 경판들이 좌우 위아래로 틈을 가져 숨을 쉬게 했는데, 이를 위해 메주를 매달듯이 공중에 매다는 5단의 판가 거치 구조를 택했다.

석굴암은 '숨 쉬는 집', 장경판전은 '바람 맞는 집'을 지어 수장의 핵심 관리요소인 습기와 온도를 자율적이고 유기적으로 조절했다. 두 공간만 봐도 문사철文史哲뿐만 아니라 과기공科技工에도 두루 밝았던 우리 겨레의 슬기를 단적으로 알아본다.

결: 세계적인 지식정보 강국의 바탕

고려대장경은 대장경을 만들 때면 늘 모본이 될 정도로 정연한 분류와 체계, 정확한 글자와 문장을 자랑한다. 세계 최고最高, 현존 최고最古 대장경이라는 평가도 뒤따른다.

오바마 전 미국 대통령은 재임할 때 우리 교육 시스템을 자주 칭찬했다. 과열된 교육열이 따로 있어 머쓱하기도 했지만, 우리가 지식정보체계에서 앞섰던 것은 사실이다. 지식정보에 대한 의지가 있었고, 이를 실현한 기술과 체계를 갖추고 있었기에 세계 최초의 목판, 세계 최고의 대장경, 세계 최초의 금속활자 같은 진기록을 만들 수 있었다. 그런 지식강국, 출판강국의 바탕에서 세종대왕의 훈민정음 발명이라는 대사건이 뒤따랐다. 지식체계와 출판강국의 든든한 바탕이라서 대장경은 더욱 아끼고 자랑할 만한 세계문화유산이다.

다시 보는 우리 것의 아름다움

技 살어리 살어리랏다, 그 집에 살어리랏다

최순우의 부석사 무량수전과 유홍준의 수덕사 대웅전

이번에는 건축이다. 지금껏 보는 예술인 시각문화재를 다루어왔는데, 한옥으로 사는 예술인 생활문화재를 살펴보고자 한다. 이게 가능하려면 고려 중기쯤 되어야 한다. 관념적인 내세관이 현세적 세계관으로, 허장성세가 실사구시로 바뀌는 전환이 어느 정도 이루어져야 가능하다. 중세의 세계관이 무르익어감에 따라 보는 의례품에서 사는 생활품으로 관심이 넓어진다.

'말하는 건축가' 고 정기용은 대학에서 미술을 공부했다가 파리로 유학을 가면서 건축과 도시계획으로 전공을 바꿨다. 왜 그렇게 했냐고 여쭸던 적이 있다. "미술은 그저 바라보기만 할 뿐이지만, 건축은 들어가서 살 수 있으니까……." '보는 예술'보다 '사는 예술'이 더 간절했단다.

그런 간절함의 시대가 역사에서도 그렇게 왔다. 고려불화와 상감청자, 나전칠기 같은 시각예술이 극성기를 펼치고 있을 때 필요미와 간결미로 힘과 격조를 잘 보여주는 삶의 예술이 온다. 12~14세기에 만나는 고려 목조건축을 말한다. 나란히 국보 타이틀을 보유한 예산 수덕사 대웅전, 영주 부석사 무량수전, 안동 봉정사 극락전 등이 있다. 이들은 '우리나라에서 제일 오래된 목조건축은?' 하면 나오는 건물들이다.

영남 신라권의 부석사 무량수전과 충청 백제권의 수덕사 대웅전, 두 사찰을 문턱 닳도록 드나들면서 그들의 진짜 멋을 드러낸 선도자들이 있다. 그들을 멘토 삼아 유람하면 한옥 여행이 한층 더 알차고 재미있다. 부석사는 『무량수전 배홀림기둥에 기대서서』의 최순우, 수덕사는 『나의 문화유산 답사기』의 유홍준과 함께 가면 최고다. 부석사 무량수전 배홀림기둥이 최순우 덕분에 국민 기둥이 되었다면, 수덕사 꽃밭은 유홍준 때문에 국민 꽃밭이 되었다.

부석사 무량수전

부석사는 태백산맥과 소백산맥의 분기점으로 고대 삼국이 서로 차지하기 위해 각축을 벌였던 격전지였던 경북 영주 봉황산 기슭에 문무왕 명을 받아 의상 대사가 676년에 지었다.

자연과 건축의 조화를 극대화해 '대한민국 사찰 대표'로 꼽힌다. 산기슭을 깎은 수직면에 석축단을 튼실하게 세우고 맨 아래 3단에는 불국을 여는 문을 설치했고 중간 3단에는 범종각과 요사채를 지었다. 제일 위 3단에는 안양루와 무량수전, 선묘각 같은 사찰의 절정들을 배치했다. 뭐니 뭐니 해도 부석사의 백미는 경관미다. 태백산과 소백산을 지나는 백두대간의 자연미에 한번 뿅 가고, 그에 동조된 부드럽고도 우아한 무량수전의 건축미에 또 한 번 넘어진다.

이 사찰 주 전각인 무량수전은 정면 5칸, 측면 3칸, 바닥면적 216.1m^2

다시 보는 우리 것의 아름다움

영주 부석사 무량수전
앞 5칸 옆 3칸, 팔작지붕. 고려시대 중기. 국보. 개인 촬영
안동 봉정사 극락전과 함께 가장 오래된 건물이자 불국사, 소수서원 등과 함께 가장 아름다운 건축으로 꼽히는 사찰 대표이자 한옥 대표다.

의 단층 팔작집으로, 건축가나 미술사가들이 '한국 최고의 목조건축', '한국전통건축의 백미'로 꼽는다. 이렇게 되기까지는 최순우의『무량수전 배흘림기둥에 기대서서』가 큰 역할을 했다. 최순우가 이끄는 무량수전 감상법은 '앞으로, 뒤로'다. 무량수전을 앞에 두면 인간이 만드는 인위의 공교한 아름다움을 만끽하고 그것을 뒤로하면 산 넘어 겹겹이 아득하게 출렁이는 태·소백산 능선 바다가 만드는 장관을 포끽할 수 있다고 했다.

그런 안목을 떠받쳐주는 부재가 바로 배흘림기둥이다. 앞으로 볼 때는 눈과 마음을 가득 채워주는 잘 빠진 버팀목, 뒤로 볼 때는 그것에 기대어 소백산의 능선 바다를 와유하는 삿대 목이 된다. 배흘림기둥은, 교과서에도 실리고 베스트셀러『무량수전 배흘림기둥에 기대서서』란 글 때문에, 부석사에 가보지 않았어도 이 기둥을 알지 못하는 사람은 없는 국민 기둥이 되었다.

최순우는 부석사 무량수전을 우리 민족이 보존해온 목조건축 중에서는 가장 아름다운 건물이라고 단언한다. 그가 꼽는 무량수전의 우선적인 매력은 절제와 절묘의 상쾌함으로 여는 지체 높은 미의 덕이다. 필요한 뼈대로만 짓고 군더더기나 꾸밈을 없앤 절제가 만드는 무위의 아름다움, 그리고 비례와 균형, 선율 같은 인위의 아름다움을 버무림으로써 그 어느 나라 어떤 민족도 갖지 못한 품격 높은 아름다움을 창조했다는 것이다.

기둥 높이와 굵기, 사뿐히 고개를 뜬 지붕 추녀의 곡선과 그 기둥이 주는 조화, 간결하면서도 역학적이며 기능에 충실한 주심포의 아름다

움, 이것은 꼭 갖출 것만 갖춘 필요미이며, 문창살 하나 문지방 하나에
도 나타나 있는 비례의 상쾌함이 이를 데가 없다.

이렇게 차원 높은 아름다움이다 보니 최순우는 '멀찍이서 바라봐도 가
까이서 쓰다듬어봐도 무량수전은 의젓하고도 너그러운 자태이며 근시안
적인 신경질이나 거드름이 없다'라며 좋아한다. '시각'의 합리성이나 인위
적 재능을 중시하는 서구미학과 달리 최순우가 여는 우리 미학의 길은
'담담하다, 욕심 없다, 자연스럽다'와 같이 인위를 자제하는 삶의 아름다
움을 중시한다.

최순우가 꼽는 부석사 매력의 또 하나는 가람 배치에 담긴 스케일이다.
우리 건축은 건물 요소를 배치할 때 자연과 건축, 안과 밖, 채움과 비움,
사람과 사물 같은 대립적인 것들의 화합에 신경을 쓴다. 그런 안목을 참
뼈대로 세우니 자연이 인연에 흔쾌하게 참가하고 인연이 자연에 겸허하게
참여한다. '무량수전 앞 안양문에 올라앉아 먼 산을 바라보면 산 뒤에 또
산, 그 뒤에 또 산마루, 눈길이 가는 데까지 그림보다 더 곱게 겹쳐진 능
선들이 모두 이 무량수전을 향해 마련된 것처럼 펼쳐진다.' 이런 조화는
자연스러운 디자인을 아는 높은 안목으로 가능했다고 설명한다.

이 대자연 속에 이렇게 아늑하고도 눈맛이 시원한 시야를 터줄 줄
아는 한국인, 높지도 얕지도 않은 이 자리를 점지해서 자연의 아름다
움을 한층 그윽하게 빛내주고 부처님의 믿음을 더욱 숭엄한 아름다움
으로 이끌어줄 수 있었던 뛰어난 안목의 소유자, 그 한국인……

최순우는 그 사람을 의상 대사로 지목했지만, 그를 대표 삼아 '스케일 큰 겨레' 한민족의 안목을 내세우고자 했을 것이다.

순리의 아름다움도 최순우가 꼽은 부석사의 매력 중 하나다. 최순우는 자연스러우면서도 자유로운 미의식을 우리 미의 주요한 특성으로 꼽으며 부석사 석축을 보기로 내세웠다. 석축의 선은 무량수전에서 바라보는 해파나 운해 같은 산 능선의 선율을 정교한 계산으로 잘 잡았다고 했다. 특히 하지 않은 듯 대범하면서도 공교해 보이도록 계산한 것은 높은 차원의 솜씨라고 칭찬을 아끼지 않는다.

수덕사 대웅전

수덕사는 반도 남쪽의 뱃길과 육로를 잇는 교통의 요충지 내포의 덕숭산 남쪽 기슭에 599년 법왕이 지명 대사를 통해 창건한 호국사찰이다. 본전이자 우리가 찾아온 대웅전은 건립연대가 확실한 것으로는 최고最古 한옥이다. 1937년 건물을 해체 수리하던 중 대들보에서 고려 충렬왕 34년(1308)에 지었다는 묵서명이 나왔다.

건축미로 따지면, '주심포 맞배지붕의 아름다움을 대표하는 건축'이다, '단층'이고 '맞배지붕'이며, 지붕과 기둥을 잇는 공포가 드물게 '주심포 양식'이라 소박 강건한 건축미가 남다르다. 건축사로 따지면, '백제의 건축 유풍을 간직한 마지막 건물'이다. 건축 구조와 구성, 그리고 세부적으로 건축 부재의 운영에서 강하고 조직적인 신라나 고구려 건축과 달리 부드

예산 수덕사 대웅전

앞 3칸 옆 4칸, 맞배지붕. 1308년. 국보. 출처: 국가문화유산포털

백제 건축의 유풍을 간직한 우리나라 최고 목조건축 중 하나로, 단순 간결한 건물 구조와 형태의 고격미, 특히 정직하게 구조와 기능을 다 노출하는 측면관으로 인기를 누린다.

럽고 자유로운 백제풍을 보여준다.

　멘토 유홍준은 '수덕사 대웅전은 단순하고 간결한 구조 속에서 정숙하고 단아한 아름다움을 조형적 이상으로 삼는다'고 이끈다. 대웅전은 지붕의 기본인 '맞배지붕'에, 장식 없이 구조로만 공포를 잡은 '주심포' 형식을 취해 건물 구조와 형태를 간결하게 잡았다. 있어야 할 것들은 실하게 있고 없어도 되는 것은 허비하지 않은 고격한 미를 기본으로 삼는다는 것이 멘토의 도움말이다.

　　수덕사 대웅전의 저 간결미와 필요미가 연출한 정숙한 아름다움에 깊은 마음의 감동을 받게 될 것이다. 그것은 마치도 가벼운 밑화장만 한 중년의 미인을 만났을 때 느끼는 감정 같은 것이다.

　화려하고 요란한 것으로 맹목된 이들이 괄목하도록 이끄는 멘토의 공간이 있다. 대웅전 우측 꽃밭이다. 최순우가 무량수전 배흘림기둥으로 '부석사=최고의 한옥'을 즐기는 '안목'을 세운다면, 유홍준은 대웅전 우측 꽃밭으로 '수덕사=최고의 프로파일'을 누리는 '옥전'을 일군다. 그의 옥전에 서면, 파사드가 아니라 프로파일, 측면관으로 알게 되는 한옥 아름다움의 한 경지를 밟게 된다.

　　기둥과 들보가 속으로 감춰지지 않고 겉으로 드러난 것이 현대건축, 서구 건축에 익숙한 사람들에게는 기술상의 미완성, 마감의 불성실로 비칠지도 모를 일이다. 그러나 튼튼한 부재의 정직한 드러냄이야말

　　　　　　　　　　다시 보는 우리 것의 아름다움

로 이 집이 천년이 가도 끄떡없음을 자랑하는 견실성의 핵심 요소라고 나는 생각하고 있다. 더욱이 가로 세로의 면분할이 가지런한 가운데 넓고 좁은 리듬이 들어가 있고 둥근 나무와 편편하게 다듬는 나무가 엇갈리면서 이루어낸 변주는 우리의 눈맛을 더없이 상큼하게 열어준다.

최순우가 무량수전 정면에서 한옥으로 누리는 센티멘털의 멋을 힘차게 펼친다면, 유홍준은 수덕사 대웅전 측면에서 한옥 펀더멘털의 힘을 멋있게 펼친다. 대웅전은 구조가 정직하게 노출되어 기능이 투명하게 수행되고 그런 구조와 기능이 형상으로 꾸밈없이 잡혀 제대로 제 꼴값 함을 멘토의 인도로 잘 알게 된다.

구조·기능·형상을 아우르는 총체미는 대웅전 건축에 두루 스며 있다. 벽과 문만 봐도 그렇다. 그가 안내하는 '대웅전 벽면은 아무런 수식 없이 흰색과 노란색 단장으로 저 조용한 아름다움이 돋보인다. 그것은 그림을 그리지 않음으로써 그린 것보다 더 큰 그림 효과를 얻어낸 것이다.' 문과 문살 역시 '이 분야의 최고라는 세평을 얻는 내소사의 것보다 바둑 단수로 4단 정도 높다.' 내소사 문살의 화려함보다 대웅전 문살의 단정함이 훨씬 격조 높은 아름다움이란다.

멘토가 마지막으로 안내하는 곳은 대웅전 '안'이다. 대부분은 힘들게 와서 겉시늉을 하고 가는데, 속풀이도 투어의 고갱이다. 천장은 서까래가 모두 드러난 연등천장이고, 바닥은 원래 전돌을 깔았으나 지금은 우물마루로 바뀌었다. 아무 가릴 것 없이 다 노출된 서까래의 구조와 리듬을 즐

기다 보면, 부재들이 다 노출된 측면관이 다시 떠오르고, 그러면 그들은 내장內臟의 외장外裝으로의 혁신이라고 자랑하는 퐁피두센터가 대웅전의 한참 후배임을 알게 해준다. '내부로 들어가면 모든 건축부재들이 시원스럽게 노출되어 서로가 유기적으로 연계되어 있는 것이 한눈에 들어온다. 복잡한 결구의 공교로운 재주부림 같은 것이 없다. 모든 들보와 창방이 쭉쭉 뻗어 있을 따름이다. 그래서 최완수 씨는 수덕사 탐방기를 쓰면서 "마치 왕대밭에 들어선 듯 청신한 기운이 전내에 가득하다"는 탁견을 말하였던 것이다.'

결: 우리 건축사엔 양식 진전이 없다?

서양건축은 기둥 하나만으로도 도리안식, 이오니안식, 콜린트식 등 줄줄이 나오고, 건물 꼴로는 로마네스크, 고딕, 바로크, 로코코, 아르누보, 모더니즘 등 잇달아 나온다. 서양건축은 형태적이고 양식이 유행으로 명멸하는데, 하나같이 다른 것을 추구하고 만들어낸다.

우리 건축은 한결같다. 서양이 중시하는 개별적인 것을 지양한다. 공간과 시간과 인간의 조화, 문文/질質, 표表/의意, 음/양의 혜화같이 총체를 지향한다. 형태에 집착하지 않고 구조에 우직하게 매달린다. 그러다 보니, 우리 건축사에는 양식 진전이 없다고 자조하는 시각이 있다. 자잘하면 잘 보이지만, 큰 것은 잘 안 보인다. 잘 볼 일이지 자조할 일은 아니다.

서양건축은 자기가 보고 싶고 보여주고 싶은 것, 시視에 초점을 맞춘다.

　　　　　　　　　다시 보는 우리 것의 아름다움

우리 건축은 보고 드러내야 하는 것, 견見에 정성을 기울인다. 시視는 자기이고 물건이며 '견見'은 우리이고 사건이다. 서양건축이 짓는 시대와 짓는 사람의 욕망을 다르게 드러내느라 하나같이 개체의 것을 강조한다면, 우리 건축은 시대와 사람이 바뀌더라도 인간과 자연의 근원적이고 총체적인 관계를 한결같이 추구한다. 그런데 큰 것을 추구하는 것은 이쪽이나 저쪽이나 다 같다.

반려하다

삶을 기껍게 동행하는 고려시대의 완물들

소동파의 친구이자 시서화 삼절인 미불米芾(1051~1107)은 물物에 빠진 '마니아', '벽癖'의 원조이다. 서화학 박사에 발탁되고도 관직에 나가지 않고 매일 돌을 어루만지고 시서화를 매만지는 일에 빠져 살았다. 좋은 수석을 만나면 너무 좋아서 의관을 갖춰 절을 하고 형이라 불렀다. 사람들은 미불을 어리석다고 '미치米痴', 돌았다고 '미전米顚'이라 했다.

머리로 알고 입으로 하는 문리文理는 관념적인 리얼리티reality로 흐르는 경우가 있다. 그럴 때는 몸과 마음으로 알고 행하는 물리物理, 실물적인 코포리얼리티corporeality로 보완해야 한다. 미불의 완물득지는 완물의 물리로 삶의 문리를 보충하는 예화다.

12세기쯤 되면 고려도 물건을 제대로 만난다. 청자와 나전, 고려지, 붓같은 종목은 국내외 인기를 끌었던 적하목록이고, 향로와 베개, 연적, 거울, 주전자, 병 같은 일상용품은 고려 지배계급의 소장목록이다. 물의 시대로 넘어가면 물이 인물과 동물을 새롭게 그리기도 한다. 고려 장인들은 동자와 동녀의 인물, 사자와 기린, 용, 원숭이, 원앙, 거북 같은 동물을 캐릭터화한다. 요즘 사람들은 이를 캐릭터 산업이라 하고, 그때 사람들은 '맑은 놀이(청완淸玩)'라고 즐긴다. 완물은 믿고 추앙하는 내세적인 세계에

서 보고 즐기는 현세적인 세상으로 삶의 반경이 확대됨을 말해주는 물증이다.

어린이 캐릭터 청자

오사카 시립 동양도자미술관이 소장한 높이 11cm의 〈청자동녀연적〉이다. 해맑은 표정과 단정한 자세로 동녀가 정병을 받쳐서 들고 있다. 머리 위에 장식된 연 봉오리에 물 넣은 주입구의 뚜껑이 있고 정병을 물 따르

〈청자동녀연적〉

높이 11cm. 12세기.
일본 구舊 중요미술품.
오사카 시립 동양도자미술관 소장

동자와 동녀 연적 한 점씩
오사카 도자미술관에 소장되어 있다.
이역만리 외떨어져 있지만
형상이나 기법, 주제가 우리 가족같이 살갑다.

는 주출구로 고안한 발상이 재미있다. 동녀의 눈동자는 철채를 찍어 생기를 더했고 몸체와 병에는 꽃문양을 섬세하게 음각하고 투명하고 은은한 비색을 유약으로 발랐다. 앙증맞은 소품이지만, 상형청자의 정교한 형태와 섬세한 문양, 싱그러운 비색 청자유의 조화가 고려적인 미감을 잘 드러낸다.

동자연적도 동녀연적과 세트로 착각할 만큼 비슷한 태態와 투套를 보여준다. 눈과 상투를 철채로 악센트화했고, 몸통과 새는 섬세하게 음각을 더해 귀티 나게 했다. 동자연적은 바닥으로 물을 넣고 양팔로 안은 새의 주둥이로 물을 따른다. 역시 작지만 형이나 문, 색이 아름답고 조용하고 부드러운 가품이다. 이 작품은 좋은 시 한 수 겹쳐보면 더 잘 보인다.

푸른 옷 입은 한 동자 고운 살결 백옥 같구나.
허리 굽실거리는 모습 공손하고 얼굴과 눈매도 청수淸秀하구나.
종일토록 게으른 태도 없어 물병 들고 벼룻물 공급하네.
내 원래 풍월 읊기 좋아하여 날마다 천수千首의 시 지었노라.
벼루 마르매 게으른 종 부르면 게으른 종 거짓 귀먹은 체하였네.
천 번 불러도 대답이 없어 목이 쉰 뒤에야 그만두었지.
네가 옆에 있어준 뒤로는 내 벼루에 물 마르지 않았다오.
네 은혜 무엇으로 갚을꼬 삼가 간직하여 깨지 않으려 하노라.
幺麽一靑童　緻玉作肌理
曲膝貌甚恭　分明眉目鼻
競日無倦容　提瓶供滴水

다시 보는 우리 것의 아름다움

我本好吟哦　作詩日千紙
硯涸呼倦僕　倦僕佯聾耳
千喚猶不應　喉嗄乃始已
自汝在傍邊　使我硯日泚
何以報爾恩　愼持無碎棄

(이규보, 『동국이상국집』, 권제13 고율시 「안중삼영 녹자연적자」)

그 옛날에 어린이 캐릭터가 등장한 이유로 충분하다. '천 번 불러도 대답 없는' 살아 있는 종보다 천수를 해도 '물 마르지 않'게 해주는 충심과 언제나 '옆에 있어'주는 반려의 물건이 더 낫다. 살아서 그렇게 해주면 얼마나 더 좋을까. 살아 있으면 산 만큼 그는 변심하고 그로 변고를 겪게 된다. 변하지 않는 게 더 낫다. 살아 있지 않더라도 한결같은 '기호'로 살며 주인을 영원히 동반하는 것, 완물을 택했던 이유다.

동물 캐릭터 청자

고려시대 사람들의 반려동물은 용과 사자, 기린, 원숭이, 오리, 거북이 등 상상에서 실상에 이르기까지 다종다양하다. 용과 사자, 기린은 불교적인 서수瑞獸로 상상계의 가디언이다. 용은 처음부터 상상계에서 살았고 사자와 기린은 실제 동물계에 살지만, 불교 사역을 위해 멀리 출장을 오다 보니 속성은 비슷하되 형상은 다르게 바뀌었다. 원숭이와 오리, 원앙,

〈청자상감기린형뚜껑향로〉

높이 20cm. 12세기. 국보.
간송미술관 소장/출처

은은한 비색과
정중동정의 상형,
격조 있는 문양 등
3요소를 다 갖춘 최고급
'상감+상형' 청자다.

거북은 실제 동물계의 모습과 속성이 그대로 잘 산다.

국보 〈청자상감기린형뚜껑향로〉다. 12세기 청자 최전성기에 만들어진 높이 20cm의 청자다. 은은한 비취색 광택과 정중동 동중정의 상형, 격조 있는 문양 등 3요소를 다 갖춘 최고급 '상감+상형' 청자다. 간송 전형필 선생이 직접 일본으로 날아가 기와집 400채 값을 치르고 되사온 개츠비 컬렉션 중 하나다.

불로 향을 지피는 몸체와 향연을 뽑아내는 뚜껑, 두 부분으로 되어 있다. 뚜껑 위에는 기린이 꿇어앉아 있고 몸체 아래로는 수면형獸面形 다리 세 개가 떠받친다.

메인은 뚜껑일까, 몸체일까? 불로 보면 몸체가 중요하다. 원통형 몸체 윗부분은 넓게 바깥쪽으로 벌어졌고 불을 담는 화사火舍 부위는 전체적으로 구름무늬를 가늘게 음각해 향연을 예고하는 역할을 한다. 동물 얼굴

다시 보는 우리 것의 아름다움

모양의 다리는 벽사의 의미로 의기나 생활용기에 자주 나온다. 향로 뚜껑은 구성으로 치면 몸보다 단출하다. 뚜껑 한복판에는 기린이 뒤를 돌아보고 앉아 있고 그 자리에 번개무늬를 돌려가며 음각한 게 전부다. 그런데 기린의 상형이 예사롭지 않다. 기린은 뚜껑에 달린 장식일까? 기린이 사는 거처인 향로가 딸린 것일까? 뚜껑 꼭지의 기능과 서수의 상징으로 기린의 모양이 워낙 잘 잡혀 우문이 나온다.

기린의 형세는 작지만 위력적이다. 기린은 꿇어앉아 고개를 뒤로 돌리면서 치켜들었다. 이런 정중동은 작고 귀여운 형상에 당당한 기세와 위력을 갖추는 한편, 시선과 공기의 흐름을 역으로 크게 한번 돌려 눈과 코가 가닿는 공간 전체를 작품화한다. 향로의 모양뿐만 아니라 향 연기의 모양까지 의장에 담은 섬세함이 작고도 큰 기린의 불타는 마음일 것이다.

기능으로 치면 향로 의장의 백미는 기린 입이다. 향로 뚜껑을 열고 몸통에 향을 넣고 불을 지핀 후 닫으면 연기가 속으로 올라오다가 뚫린 기린의 입으로 분출된다. 뒤로 돌린 고개를 타고 시각적으로나 연기의 흐름으로나 반전을 일으키며 대류를 만든다. 작지만 기와집 수백 채와 바꾸어야 할 걸작이다.

청완의 대표인 연적에 원숭이 모자가 산다. 사랑이 절절 넘치는 모자상이자 발상과 형상, 유색이 단연 발군인 국보 〈청자상감모자원숭이형연적〉이다.

연적은 서로 품고 안은 어미와 새끼 원숭이를 형상화하였다. 어미는 쪼그려 앉은 채 두 팔로 새끼를 받쳐 안았고, 새끼는 왼팔을 뻗어 어미의 가슴에 대고 오른손은 어미의 얼굴에 갖다 대고 있다. 어떤 이는 어미를

〈청자상감모자원숭이형연적〉

높이 9.8cm, 몸통 지름 6cm.
12세기. 국보.
간송미술관 소장/출처

발상과 형상, 광채가 발군인
상감청자의 걸작이자
자애가 넘치는 어머니의 모습,
사랑이 넘치는
모자 모습의 대표로 꼽힌다.

밀치면서 보채는 아이를 달래는 모습이라고 하고 어떤 이는 서로를 어루
만지면서 품는 모자라고 한다. 보는 각도에 따라 이것도 맞고 저것도 맞
다. 어느 경우라 하더라도 모자 사이의 따듯한 사랑은 달리 보지는 못할
것이다.

 아무리 사랑하더라도 연적이 해야 할 일, 물 넣고 따르기는 등한시하
지 않는다. 어미 원숭이의 머리 위에는 지름 1.0cm 정도의 물을 넣는 구
멍이, 새끼 원숭이의 머리에는 지름 0.3cm의 물 따르는 구멍이 각각 뚫렸
다. 어미의 머리로 넣고 아이의 머리로 따르는 의장이다. 엄마에게서 아이
에게로 넘어가는 물을 상상하면 그 어떤 먹도 풀어주는 물이면서 그 어

다시 보는 우리 것의 아름다움

떤 생명도 길러주는 사랑임을 알 수 있다. 모자의 의장이 물 저 너머를 의도하는 듯하다.

넘어가기를 바라는 것이 하나 더 있다. 원숭이의 한자 '후猴'와 제후의 한자 '후候'가 발음이 같다. 원숭이 두 마리가 있으면 '배배봉후輩輩封侯'를 뜻한다. 높은 지위가 윗대에서 아랫대까지 넘어가서 이어지는 것을 바라는 길상의 의미이다. 이 의미가 선비의 서재에 배배봉후의 연적을 놓은 이유일 것이다.

표현도 효율적으로 했다. 어미 원숭이의 얼굴은 이목구비를 간략하면서도 실감나게 옮겨왔고 아이도 그 전체 형태감이 꼭 그답게 요약되었다. 다른 상형청자의 동물상과 마찬가지로 유독 손가락과 발가락은 칼로 조각하여 도드라지게 하였다. 어미의 눈과 코, 새끼의 눈은 철채로 검게 칠해 생기를 더했다. 잔잔한 기포가 있는 맑은 비색의 유약을 전체적으로 균일하게 시유해 그윽함과 은은함이 좋다.

원숭이 연적과 묶어보는 작품이 간송미술관 소장품이자 국보인 〈청자 오리형연적〉이다. 원숭이 연적의 조형성과 쌍벽을 이룬다. 높이 8cm, 너비 12.5cm의 크기로, 물 위에 뜬 오리가 연꽃 줄기를 물고 있는 모양을 잡았다. 연잎과 봉오리는 오리의 등에 자연스럽게 붙어 있다. 물은 오리 등의 연잎으로 장식된 부분에 있는 구멍으로 넣는데, 연꽃 봉오리 모양의 작은 마개를 꽂아서 덮고 있다. 물을 따르는 부리는 오리주둥이 오른편에 붙어 있다.

간송미술관은 '이 연적은 오리의 깃털까지도 매우 사실적으로 표현하는 정교한 기법을 보여주고 있으며, 알맞은 크기와 세련된 조각기법, 그리

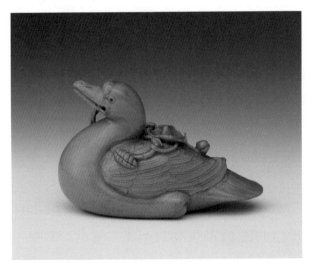

〈청자오리모양연적〉

높이 8cm, 너비 12.5cm.
12세기. 국보.
간송미술관 소장/출처

원숭이 연적의 조형성과
쌍벽을 이룬다.
오리 등에 연꽃으로 장식된
구멍으로 물을 넣고
오리주둥이 오른쪽으로
물을 따른다.

고 비색翡色의 은은함을 통해 고려 귀족 사회의 일면을 엿볼 수 있는 훌륭한 작품'이라고 평가한다.

마지막으로 볼 작품은 보물로 지정된 고려 중기의 〈청자쌍사자형베개〉다. 높이는 10.5cm, 길이 21.8cm, 너비 8.2cm 나간다. 사각형의 대 위에 암수 사자가 서로 꼬리를 맞댄 채 쭈그리고 앉아서 머리로 판을 받치고 있는 형태를 취했다.

인도에서 신라로 들어온 사자는 현실계 동물인데 여기서는 이상화된 서수 역할을 해 현실계+상상계의 하이브리드다. 처소가 베개인데 사자에게 불침번을 세운다? 잠든 주인을 잘 지키라는 것인가, 주인을 잠으로 잘 지키라는 것인가? 비몽사몽의 소임이라는 편이 낫겠다.

다시 보는 우리 것의 아름다움

〈청자쌍사자형베개〉

높이 10.5cm,
길이 21.8cm,
너비 8.2cm.
고려시대. 보물.
삼성미술관 리움 소장/출처

사각형의 대 위에
암수 사자가 서로
꼬리를 맞댄 채
쭈그리고 앉아서
머리로 판을 받치고
사람 보고 베고 누워
자라 한다.

고려시대와 조선시대는 말할 것도 없고 중국에서도 베개를 옹기나 청자, 나무 같은 딱딱한 것으로 만든 경우가 많다. 아무리 부드럽게 곡선으로 돌리고 인체공학적 디자인을 도입했다 하더라도 소재가 딱딱한데 잘 잘 수 있을까 싶다. 비몽사몽과 연관지어 생각하면 이해가 된다. 소재는 딱딱해서 잠을 못 자게 하고 기능은 머리를 편안하게 받들어 잠을 자게 하는 것, 청자 두침은 길게 자는 잠이 아니라 짧고 굵게 자는 오수용이다. 안방의 침구가 아니라 서재의 문방 청완이란 말이다.

중국의 목침은 동자가 두 손으로 받치고 있거나 동물 한 마리가 밑받침하는 경우가 많다. 쌍사자 베개는 보기 쉽지 않다. 역발상의 주제와 그들을 쌍으로 잡음으로써 베개 구조와 형태의 안정감까지 취하는 성과에

이르기까지 우리 상형청자는 창의성이 남다르다.

상형청자는 기술적으로도 재조명해야 할 부분이 많다. 도자기는 통상 물레를 써서 만든다. 고려인들이 사랑한 청완들은 물레로 돌려 만들 수 없다. 어떻게 했을까? 이 질문의 답이 국제적으로 이미 우수한 고려청자의 절대 우위를 만든 바탕이다. 상형 상감청자는 도예와 조각의 융합기술이다. 물레를 쓰지 않고 소조로 형을 만든다. 초벌로 구운 뒤 속을 파내고 겉의 두께로만 형체를 잡은 뒤 굽고, 다시 상감하고 시유한 뒤 또 구워 만든다. 고려 장인들은 월주의 청자를 고려청자로, 기형과 유약 중심의 순청자를 문양이 독보적인 상감청자로, 상감청자에 입체성을 더한 상형 상감청자로 쉼 없이 뛰어넘는다.

결: 석물도 완물이다

살아서는 삶을 흥겹게 동반하고 죽어서는 사후를 기껍게 반려하는 것이 완물의 사명이다. 양택에서는 동자와 동물 같은 완물이 같이 살았다면, 음택에서는 석물이 더불어 산다. 고려 후기에 이르면 음택인 능묘는 문인과 무인 인물상, 호랑이와 양의 동물상을 아우르는 석물이 유행하고 이를 동력 삼아 우리 식 전통묘제를 완성한다. 여유가 나면 세계문화유산 조선왕릉을 둘러보면서 죽음을 동행하는 우리 석물의 전통도 살펴보면 좋다.

風 호로자식을 위하여

경천사지 석탑과 고려 후기의 외래풍 문화재들

국립국어원은 우리 사회에 새로 들어온 외래어나 낯선 용어를 알기 쉽게 잡는 '다듬은 말' 정책을 운영한다. 메타버스 → 가상세계, 펫코노미 → 반려동물산업, 텀블러 → 통컵……. 유입어 말고 반대로 조사하고 기록해야 할 말이 있다. 사멸어다. 없어진 낱말, 없어져야 할 단어에 관한 관심이 필요하다. 사라져가는 것을 기억해야 회귀하는 삶이 표류하지 않을 것이고, 꼭 사라져야 할 말들을 채록해야 사멸이 유보되지 않을 것이다.

사라져야 할 말은 주로 편견에서 나와 증오와 차별을 심화시키는 말이다. '호로胡虜자식'이 있다. 중국에 공녀로 끌려갔다 돌아온 여인이 낳은 자식을 낮잡는 말로 지금도 욕으로 살아 있다. 지켜야 할 책임을 다하지 못한 국가와 체제가 개체의 문제를 부각해 자기 문제를 덮는다는 의심을 받는데도 여전히 쓴다. 이런 말의 재단에 걸리면, 서양의 주홍 글씨처럼 존재가 절단나기도 한다.

호로자식 취급받는 문화재도 있다. 고려시대를 대표하면서도 양식이 이질적이라는 얘기를 듣는 〈경천사지 십층석탑〉과 38.5cm의 〈금동관음보살좌상〉같이 원 간섭기에 만들어진 문화들이 그렇다. 문화재마저 호로라

니. 문화는 다르게 보기다. 여전히 멸시받는 문화재를 제대로 봄으로써 우리의 사시를 제대로 고민해보자.

가장 장식적인 한국 석탑, 경천사 십층석탑

고려 왕실 사찰인 개성 경천사에 1348년(충목왕 4년) 신축된 십층석탑은 여러모로 기존 탑과 달랐다. 엄정한 내재율의 삼층 사각 신라 탑이나 눈맛 당기는 외형률의 다층다각 고려 초기 탑과 달리, 중국 목조 고루를 돌로 옮긴 듯한 구조와 형태로 튀었다. 또 탑 전체를 빼곡히 채운 화려한 장식의 볼품이 역대급이라는 평을 들었다. '이 절에 13층의 석탑이 있는데, 12회상을 새겨 인물이 살아 있는 듯하고 형용이 또렷또렷하여 천하에 둘도 없이 정묘하게 만들었다.' 조선시대 공공지리정보인 『신증동국여지승람』이 볼품은 잘 봤지만, 층수에서는 10층을 13층으로 헷갈렸다. 그 정도로 기존 탑과 다른 것들이 많았다.

경천사 탑은 구조와 형태, 수식에서 처음 보는 것들이 많다 보니 어떤 땐 트기, 또 어떤 땐 섞기라는 냉대와 환대를 함께 받는다. 용산에 국립박물관이 준비될 때 경천사 탑이 받았던 관심의 교차가 그러했다. 처음 용산 박물관은 경천사 탑을 재조명할 문화자원으로 평가하여 탑을 신축박물관의 중앙에 놓기로 계획했다. 그런데 중간에 트기 시비가 제기되었다. '원나라의 양식을 대표하는 이 석조물을 과연 한국의 대표박물관, 대표 자리에 둘 수 있을까라는 의문이 제기될 수 있다.' '건축물의 모양이

〈개성 경천사지 십층석탑〉

대리석, 높이 13.5m. 1348년.
국보. 국립중앙박물관 소장/출처

안으로 말을 삼키는 묵언 형식의
기존 탑과 달리, 조각과 건축을
넘나드는 현란한 구성,
발끝부터 머리 꼭대기까지
빼곡하게 채운 다채로운 문양 등으로
볼거리와 얘깃거리들이 넘친다.
하도 다르니까,
우리 탑이 아닌 것으로까지
취급당할 정도다.

[…] 국보로 손색이 없다. […] 그러나 이 탑의 역사적 배경은 그다지 유쾌하고 아름다운 것은 아니다.' 분위기가 냉대 쪽으로 흘러서 처음 위치보다 뒤쪽으로 약간 치우쳐 박물관의 중심을 피하게 되었다.

우선 시각적인 것들이 '남'스럽다. 우리 재래의 탑은 모양이 단순하고 형언이 차분해 묵언수행하는 듯한데, 외풍을 탄 경천사 탑은 첫눈에 봐도 몸체가 호화롭고 몸부림이 현란해 야단법석을 치르는 듯하다. 거친 자연환경과 원시종교의 영향으로 표현이 강한 불교문화를 일군 티베트불교와 그 영향을 받은 원 불교의 영향이다. 층급이 우선 그렇다. 우리보다 훨씬 많다. 기단은 3층, 몸돌은 10층으로 높이 치솟는다. 주변 높은 산악에 묻히지 않으려고 애써야 하는 티베트 불탑의 유풍일까? 치솟아 오르려고 일단 아니라 이단 로켓을 쓰는 것처럼 층급과 프레임에 힘을 줘 다원화한다. 단출하게 쓰는 우리와 달리 복합적이다.

평면으로 보면, 기단과 1~3층 저층부는 중앙이 머리를 내미는 사방두출四方斗出의 '버금 아亞' 자형이고, 4~10층은 사각 '에운담 몸口' 자형으로 복합 구성되었다. 입면으로 치면, 기단에서 3층까지는 체감을 강조해 안정감을 취하고 그 위 4~10층은 체감 없이 그대로 치솟아 높이를 강조했다. 또 3층까지는 중앙이 돌출되어 3중 입체형으로 잡고, 4~10층은 한 면만 부조형으로 잡았다. 대신에 난간석과 탑신석, 옥개석의 입체성을 잘 갖춰, 전체로는 위아래로 목조건축을 전사한 것 같은 통일감 속에 있다.

문양은 더 세다. 우리 탑은 안 그리듯 소략하게 문양을 쓴다. 여기는 형상을 조각적으로 빼곡하게 썼다. 우리 전통 탑의 태도가 묵언이라면 경천사 탑의 취향은 다언, 심하게는 수다라고도 하겠다. 시각 중심부인 1~4층

다시 보는 우리 것의 아름다움

탑신부에는 부처의 법회 장면 16회상이 있고, 5~10층까지는 선정인이나 합장을 한 불이 좌정했다. 기단부에는 불법을 수호하는 존재들이나 길상인 사자와 용, 나한, 연꽃이 있다. 탑신부의 회상 장면마다 회상명을 옥개석 현판에 새겼고, 기단부 경호영역에는 『서유기』의 장면까지 넣어 구법과 호불의 의지를 잘 읽히게 한다. 층층의 문양은 불교 존상이나 구법 여정의 위계를 표현하는 것이기도 하다.

탑 재료도 혁신되었다. 경천사 탑은 우리나라 최초의 대리석 석탑으로, 조선시대 원각사 탑으로 이어지는 '백탑' 대리석탑의 원조가 되었다. 화강암으로도 석굴암 불상들을 부리는데 훨씬 무른 대리석으로 무엇을 못 할까? 만다라를 보는 듯한 화려한 구성과 형언을 대리석에 입체적으로 마음껏 깎아 기존 탑과 많이 다른 외형을 잡았다.

그래도 '우리'스럽다. 전체를 통섭하는 목탑 양식은 티베트 불탑에 없다. 듬성듬성 쌓아 올린 그쪽 탑과 달리, 경천사 탑은 미륵사 탑보다 더 정교하게 목탑을 석조로 전사했다. 옥개석을 보라. 하나하나 직접 올린 것 같은 기와의 정교함이 돋보인다. 한옥 기둥과 공포, 난간과 현판까지 고려 한옥의 모습을 생생하게 옮겼다. 만다라 같다는 조각 역시 평면 만다라와 비교할 수 없는 입체성을 자랑한다. 돌로 목조건축의 정교한 장식을 잘 부린 것은, 본래 잘 부리는 세밀가귀의 표현 특기를 부리기 훨씬 더 좋아진 대리석에다 쏟았기 때문이다. 구조적인 부분도 고려적이다. 입면에서는 무게(안정)와 높이(상승), 평면에서는 복합(亞)과 단출(口), 그런 입면과 평면의 흔쾌한 동거, 건축과 조각과 공예의 동행 같은 융합은 고려다운 창의다.

기황후의 측근 부원세력이 돈을 대고 원 장인들이 참여해 만들었기에 탑은 외풍 논란을 피할 수 없지만, 경천사 탑은 아와 피아의 화쟁이라서 안팎으로 더 잘 보아야 할 것이 많은 문화재다.

라마와 고려의 상하동거, 마곡사 오층석탑

아와 피아의 화쟁은 투쟁의 단계를 넘어야 가닿는다. 문화에서는 특히 그렇다. 공주 마곡사로 가면 아와 피아가 어중간하게 화해한 화쟁을 볼 수 있다. 마곡사 오층탑을 말하는데, 이 탑도 호로 끼를 의식당하는 원풍이 있다. 문화재 설명은 다음과 같다.

> 1984년 11월 30일 보물 제799호로 지정되었다. 높이 약 8.7m. 정전正殿인 대광보전大光寶殿 앞에 있는 석탑으로 다보탑이라고도 한다. 2층 기단基壇의 지대석地臺石으로 되어 있고, 초층의 탑신塔身 정면에는 자물쇠를 모각模刻하였으며, 2층의 탑신 사면에는 사방불四方佛을 1구씩 조각하였다. 탑신은 위로 올라갈수록 체감률이 낮아서 세장細長해지고, 옥개屋蓋는 편평하며 얇고, 처마의 곡선은 네 귀에서 반전되어, 고려 석탑의 특색을 보이고 있으나, 탑 꼭대기에는 금동제金銅製 상륜相輪이 있어 그 세밀한 조각과 더불어 라마탑 형식을 하고 있다.

탑 위에 탑을 올려놓는 구조가 이 탑의 특징이다. 고려의 복식에 원의

다시 보는 우리 것의 아름다움

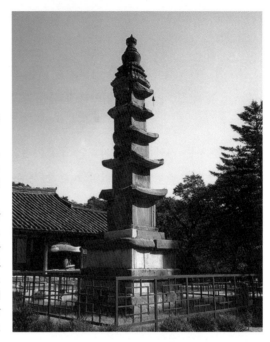

〈공주 마곡사 오층석탑〉

높이 약 8.7m.
13세기 말~14세기. 보물.
출처: 국가문화유산포털

탑 위에 탑을 올려놓은 듯한
구조가 독특하다.
2층 기단 위에 5층 탑 몸돌을
길쭉하게 올린 후 머리장식으로
라마 양식의 풍마동을 올렸다.
풍마동은 '고대 중국 최대의
라마탑' 먀오잉사백탑
(妙應寺白塔, 아래 사진)을 닮았다.

관식을 더한 것 같다고 할까. 기단과 몸은 고려 탑이고 상륜은 라마 탑을 올려놓은 하이브리드 형상이다.

마곡사 탑은 여느 탑처럼 기단, 탑신부, 상륜의 3단 구조를 갖추면서 8.7m의 높이로 '치솟았다'. 기단과 탑신은 우리 재래의 탑 재료인 화강암을 썼다.

탑을 받치는 기단은 재래식 2단 구조이지만 땅을 깊숙이 받치는 전통 양식과 달리 공중으로 올라타 높이를 강조했다. 탑신도 높이를 중시했다. 우리 탑은 층수가 많아질수록 높이를 줄이는 체감률을 강화해 탑의 안정감을 중시한다. 마곡사 탑은 체감률을 거의 쓰지 않아 꺽다리처럼 가늘고 높이 치솟았다. 지붕돌의 처마가 좁고 처마 네 귀의 반전을 심하게 주어 수평성보다는 수직성을 훨씬 강조한다. 땅에 차분히 앉는 고려 전기와 달리, 세장한 형태로 높이 치솟는 고려 후기 탑의 유행과 맥을 같이한다.

보는 이의 눈길이 잘 가닿는 2층 탑신에는 사방불을 돌아가면서 새겨 '의미'의 중심이 되게 했다. 그런데, '흥미'의 중심은 탑의 머리다. 마곡사 탑 상륜은 이전 탑에서 보지 못한 '풍마동風磨銅'이다. 청동 주물에 금박을 한 높이 1.8m의 풍마동은 원이 베이징에 지은 '고대 중국 최대의 라마탑' 먀오잉사 백탑(妙應寺 白塔)을 닮았다. 높이 51m를 1.8m로 축소한 것을 빼면 형태와 구조는 비슷하다. 어쨌든 풍마동은 한반도에서 라마탑 양식을 제일 먼저, 그리고 가장 충실하게 추종한 실례이다. 라마에서 원으로, 원에서 고려로 옮겨오는 여정도 잘 보여준다. 3단으로 설계된 아亞자형 기단은 튼실하고, 연잎을 조각한 탑신 받침은 정교하다. 그릇을 엎어 놓은 모양의 탑신이 시각과 상징의 중심을 이루고, 그 위에 조성된 원뿔형

의 보륜은 땅에서 하늘로의 오름을 만들고, 짧은 원통형 보개는 우산 역할을 한다. 제일 꼭대기로 풍마동의 상륜 격인 보주는 호리병 모양을 했다.

뚜렷한 외래 물증으로 국적 논란에 시달리기도 하지만, 탑은 청동탑과 석탑, 고려와 원 문화가 동거하는 보기다. 거칠지만 솔직한 동거 모습은 서로 다른 문화가 만날 때의 초기 양상이다. 마음이 합쳐지고 신체가 합쳐져 새로운 공동체를 형식과 내용으로 만들어야 하는데, 서툴러서 초기에는 우선 몸만 접붙인다. 그러다 내용을 합치고, 그다음에 형식과 내용의 하이브리드를 이룬다. 마곡사 탑을 단계 삼아 경천사 탑이 더 진보된 문화 접목을 이룬다.

라마불상+고려불상, 38.5cm 금동관음보살좌상

이 시기에 오면 불상도 탑처럼 한번 튄다. 우리가 만든 적이 없는 이색적인 조상 양상들이 재래의 불상 양식에 겹친다. 국립중앙박물관 소장품인 높이 38.5cm의 〈금동관음보살좌상〉을 보자. '쩍벌', 정식으로는 '유희좌'의 리얼한 포즈, 온몸 가득한 화려한 치레, 그리고 산 사람을 대하는 듯한 육감적이고 사실적인 표현……. 전에 볼 수 없었던 표현들이다. 이런 좌상을 '불상계의 경천사 탑'이라 부를 수도 있겠다. 원 간섭기에 라마불교의 영향을 받아 우리 땅에서 새롭게 빚어진 불상이다.

그래서일까? 고려시대 최고의 범상치 않은 불상 중 하나이면서도 대접은 범상하다. 국보나 보물의 명예는 차치하더라도 고유한 이름도 없다. 일

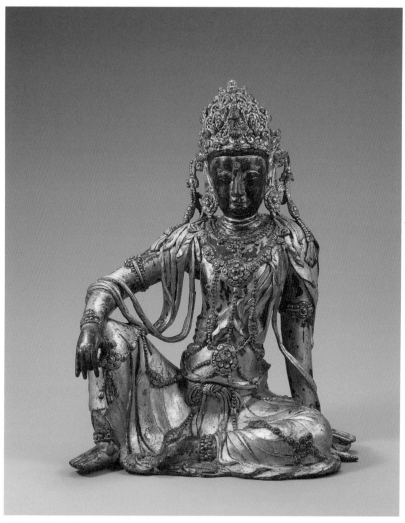

⟨금동관음보살좌상⟩

높이 38.5cm. 고려 후기. 국립중앙박물관 소장/출처

'쩍벌', 정식으로는 '윤왕좌'의 리얼한 포즈, 온몸 가득한 화려한 치레, 그리고 산 사람을 대하는 듯한 육감적이고 사실적인 표현 등이 전에 볼 수 없었던 표현들이다.

다시 보는 우리 것의 아름다움

반명사 '금동관음보살좌상'으로 불린다. 금동관음보살좌상은 많다. 그래서 이 상은 언급할 때 학계에서는 '38.5cm 금동관음보살좌상'이라고 부른다. 호로자식의 색안경을 쓰지 않았다면 대접이 이랬을까 싶다.

불상의 자세는 전륜성왕이 취하는 법열法悅의 포즈라서 윤왕좌, 영어로는 royal ease라 한다. 단정하고 엄숙한 불상들의 자세와 달리, 희롱하며 노는 듯한 편안함이 있어 '유희좌'라고도 한다. 오른발을 세우고 그 위에 오른손을 걸친 다음, 왼손을 뒤로 빼서 몸을 받치고 왼발은 바닥에 편하게 뉘었고 몸은 왼손 덕분에 뒤로 편안하게 젖혔다.

머리에는 큼직한 보관을 썼다. 커다란 원형 귀걸이, 구슬로 화려하게 장식한 목걸이와 팔찌, 가슴 장식을 온몸에 덮었다. 화려하고도 정교한 치장으로 장엄한 존재임을 나타낸 것이다.

신체와 용모도 잘 빠졌고 잘생겼다. 전통의 보름달 형 얼굴과 달리, 하관이 갸름한 계란형에 이목구비를 뚜렷이 했다. 전래의 영적인 도상과 달리, 38.5cm의 얼굴은 산 사람의 그것처럼 생동감과 친근함이 두드러진다. 상체는 마곡사 오층석탑처럼 세장형이나 신체의 골격과 살집이 부피감과 실재감을 잘 담아 더욱 살아 있는 듯하다. 골격은 튼실하고 살집은 야무지게 잘 잡혀 몸 전체가 그리스 조각의 미소년이나 TV의 머슬퀸처럼 육감이 잘 산다. 이런 몸짱 불상은 종교적인 위엄과 관능적인 매력을 양면으로 보여준다. 우리보다 세속화에 더 매진했던 원풍 덕분에 만나보는 불상의 신풍이다.

결: 섞여야 건강하다, 섞여야 아름답다

역사적인 '투쟁'은 정신을 강하게 하고 문화적인 '화쟁'은 정신을 유하게 한다.

음양과 강유는 세상을 경영하는 기본요소이다. 다른 것을 같게 만들기보다는 다른 것을 함께하게 만드는 것이 경영 중의 경영이다. 획일성보다 다양성, 동질성보다 이질성이 세상을 더 풍요롭게 만드는 경영의 자원이다.

호로자식을 생각하는 이유가 화이부동의 '더불어 삶'을 희망하기 때문이다. 개체와 사회의 지속 가능한 삶을 위해서는, '섞였느냐, 안 섞였느냐?'의 구분보다 '투쟁이냐 화쟁이냐?'의 선택이 훨씬 중요하다. 순수와 불순의 구분으로 차이를 차별하는 '축출의 시대'를 끝내고, 화이부동으로 더불어 사는 다양성의 '축복의 시대'를 열어야 한다.

다시 보는 우리 것의 아름다움

제왕의 그림, 제왕의 사발

외래문화는 고려의 구체제를 해체하고 조선이라는 새 왕조를 여는 데에도 한몫한다. 고려 말 통치자들은 원의 수도 연경에 독서당인 만권당萬卷堂을 세워 자신들의 권력 유지를 위한 지식정보 허브로 써먹는다. 그런데, 신흥사부들은 거기서 묻어 들어온 성리학과 경세학으로 구체제에 대한 비판을 키운다.

원풍의 문화에 깊숙이 몸담았던 두 왕의 꿈을 견줘보면서 호로를 위한 변명과 고려에 관한 이야기를 마무리하려 한다. 공민왕이 그린 것으로 전하는 〈천산대렵도天山大獵圖〉와 조선 태조의 대권 염원을 담은 〈이성계 발원 사리장엄구李成桂 發願 舍利莊嚴具〉. 공민왕 것은 변발에 호복을 하고 말을 타고 있고, 이성계 것은 사리기가 라마탑의 형식을 그대로 따라갔다. 둘 다 원나라 문화를 통해 자기의 정체와 꿈을 드러냈지만, 하나는 지는 문화, 하나는 뜨는 문화로 결과는 달랐다.

우리나라 최고最古 순수회화, 〈천산대렵도〉

크기가 A4 조금 안 되는 〈천산대렵도〉는 신선이 산다는 중국 곤륜산의 한 자락인 천산에서 하는 사냥 모습을 비단에 채색으로 그린 소품이다. 본래 작품은 옆으로 긴 두루마리 그림이었는데, 작게 조각난 소품 서너 점이 전한다.

공민왕 전칭작 〈천산대렵도〉

◀엽기도獵騎圖
25.0×22.2cm 1점,

◀출렵도出獵圖
25.0×21.0cm 1점,
합 2점. 비단에 채색.
14세기.
국립중앙박물관 소장/출처

▼
공민왕 전칭작 한창려 선생상

국립중앙박물관 유리건판

당나라 문인을 그렸다. 그의 문집 『창려선생집』은 고문의 전형으로 애독되었다.

그림이 많이 상했다. 산 아래 구릉에서 활 통을 메고 말을 타고 달리는 기마 인물 두 명과 잡목 정도만 볼 수 있다. 그래도 이 작품은 역대 군왕 중 최고로 그림을 잘 그렸다는 공민왕의 전칭작이며 벽화와 불화를 빼면 전하는 그림이 거의 없는 고려시대의 작품이어서 늘 관심을 크게 받는다.

잘 그린 그림이다. 약진하는 말과 호연지기를 펼치는 기마 인물이 대자연과 어우러지는 모습을 정묘한 붓질과 짙고 강한 채색으로 잘 그렸다. 가늘지만 꼿꼿한 필치로 태를 잡고 색을 섬세하게 채워 평면과 입체감을 함께 취하는 솜씨가 남다르다. 달리는 말을 탄 인물의 흔들림 없는 자세나 사람과 말의 달리는 기세로 주제를 잡는 실력도 예사롭지 않다. '연실과 같이 섬세한 그림이 참으로 천인의 필치였다(畵如藕絲 眞天人之筆也, 이덕무).' 〈천산대렵도〉는 워낙 유명해 허목과 이하곤, 이덕무 같은 조선시대 문인들이 보고 상찬을 아끼지 않았다.

그런데 잘 안 보이는 그림에서 그나마 잘 보이는 인물은 호복에 변발이다. 원이 가져오고 부원 세력들이 유행시킨 원나라 패션이다. 그림도 원에서 유행한 원체풍이다. 구륵의 채색으로 눈의 요기를 중시하는 경향을 따랐다. 반원 개혁을 기치로 내세웠던 공민왕의 정체성과 원풍의 그림이 맞게 물려 돌아가나?

〈천산대렵도〉는 솜씨 좋은 고려시대의 그림이지만, 시대정신을 담은 좋은 그림인지는 잘 모르겠다. 공민왕과 그의 정치세력은 고려 말기에 횡행했던 부패와 모순의 근원을 원나라로의 예속에 있다고 보고 반원을 외치며 개혁을 추구했다. 그러나 문화적으로는 그 안에 머물렀다. 적어도 이 그림으로 보면 그의 생활양식과 문화양식은 원 안에 안주했다.

의식을 잡고 양식을 놓아야 했던 때에 반대로 양식을 잡고 의식을 놓아버렸으니 어찌할 수 있겠는가. 고려가 의지하고자 했던 마지막 탈출구가 닫힐 수밖에 없었다.

이성계 발원 사리장엄구(보물 1925호)

1932년 10월 금강산 월출봉에서 산불 저지선 공사를 하던 인부들이 석함 하나를 발견한다. 안에는 잘생긴 라마탑 모양의 사리기를 비롯해서 10여 점의 사리갖춤이 들어 있었다. 높이 1,580m 고산에 이런 귀한 것을 묻었다는 사실에 처음 놀랐고, 사리기에서 이성계와 부인 강씨가 지지세력과 함께 미륵하생을 발원하며 만들었다는 명문이 나와 더 놀랐다.

금강산 사리장엄구는 사리를 담는 사리 내외기와 향을 담는 발鉢과 합盒, 향로 등이 세트를 이루었다. 재료로 구분하면 은기 3점, 동기 1점, 백자 5점 등이다. 사리장엄구의 핵심인 사리기는, 돌로 된 외부 석함을 빼고도, 무려 5겹의 외호를 받는다. 사리구 전체는 빼도 빼도 계속 나오는 러시아 목제인형 마트로시카 같은 겹겹이의 구조였다.

사리를 직접 담는 것은 가늘고 긴 원통형 유리봉이다. 봉은 위아래를 귀금속으로 잡아 중간에 유리가 끼어 그 안에 사리를 담도록 했다. 유리봉은 다시 봉째로 그릇에 내장되는데, 이 사리내기가 가장 정성을 들여 만든 장엄구로 라마탑 형태를 취했다. 내기는 앞에서 본 마곡사 오층석탑 상륜부의 풍마동 모양이다. 라마탑형 내기는 다시 팔각당형 사리 외기에 들어간다. 금과 은, 동으로 만든 내기와 외기 모두 바깥 면에는 보초 서는 듯한 불 입상을 정교하게 새겼다. 외기는 다시 청동발과 백자합에 넣고

다시 보는 우리 것의 아름다움

**〈금강산 출토
이성계 발원 사리장엄구
일괄〉**

1390~1년. 보물.
국립중앙박물관 소장/출처

1932년 금강산 월출봉에서
산불방재공사 중 석함 하나를
수습했다.
은제도금라마탑형사리기와
은제도금팔각당형사리기,
청동발鉢, 백자대발大鉢 4개 등
10점으로 이뤄진
이성계 발원 사리장엄구가
들어 있었다.

마지막으로 석함에 넣고 막아서 월출봉 꼭대기에 묻었다.

　처음 산에서 장엄구를 파냈을 때 '심봤다!' 했을 것 같다. 고려의 놀라운 공예 기술을 보여줄 뿐 아니라 놀랄 만한 역사 서술도 함께 있는 역대

급 사료 발굴이었기 때문이다. 예술사료는 얘기해왔으니까 역사사료로 가 보자. 석함 안에는 누가, 왜, 어떻게 사리구를 만들고 금강산 꼭대기에 심었는지, 그리고 제작 장인은 누구인지를 밝혀주는 명문이 들어 있었다. 가장 눈길을 끈 글자는 '이성계'여서 발굴 후 이름이 〈이성계 발원 사리 장엄구〉가 되었다. 사리구에는 모두 다섯 곳에 다섯 개의 명문이 있는데, 요약하면 고려를 넘어 조선을 열고자 하는 열망의 글 새김이었다.

다섯 곳은 라마탑형 내기의 안쪽 원통과 팔당형 외기의 안쪽 팔각통, 청동발 구연부, 백자합 내면, 또 다른 백자합 외부다. 백자합처럼 면이 글쓰기 좋은 데는 발원의 종합적이고 일반적인 정보를, 은기처럼 기록 공간이 적은 데는 고위급 특정 정보를 적었다. '문하시중 이성계가 시중을 따르는 관료, 귀족 부인 1만여 명과 함께 홍무 23~4년(1390~1)에 미륵이 하생하기를 발원한다.' 발원 시기가 조선 개국 직전이고 동참자 1만여 명 중에는 새 수도 한양을 짓는 데 큰 역할을 했던 박자청 등도 끼어 있다. 정황으로 보면 이성계와 지지 세력은 불사와 불구를 빌려, 대권을 염원하는 행사를 민족의 영산 금강산에서 벌이고 기념하는 신표로 이 사리갖춤을 만들어 남겼다.

어쨌든 장엄구에서도 원풍을 지나칠 수 없다. 라마탑형 사리기는 고려 후기에 사리장엄구로 쓰였는데, 주로 바깥 용기로 쓰였다. 이성계 사리갖춤은 그걸 뒤집었다. 사리를 직접 보관하는 사리 내기가 라마탑형이고 그것을 팔각당형 외기, 청동발鉢, 백자발 등이 겹겹이 외호하는 구조를 취했다. 사리갖춤에서는 라마탑형 내기가 서열 1위라는 얘기다. 내기는 의장도 정교하게 부려 정성을 다했고 명문도 이성계 부부 이름만 또렷이 크

게 새겼다. 예술적으로 원풍=신풍, 정치적으로 이풍=신풍을 의식했나? 여러모로 사리장엄구의 의장은 튄다. 신라의 사리구 성장 관습에다가 당시의 글로벌 스탠더드인 원나라 라마양식을 가미해 최대한 화려하게 만들고 아주 높은 자리에 묻었다. 그만큼 혁명에 대한 야망이 크고 높았다는 말일까?

사리갖춤은 공예적으로 잘 만들었다. 양식과 의식을 다 잡았다. 손만 홀로 움직인 공민왕과 달리, 이성계는 사람들과 함께 뜻을 모아 움직였다. 재래식을 새롭게 자극하는 글로벌 스타일을 개인적 취향으로 좁게 쓴 공민왕과 달리, 이성계는 그 양식과 그 양식으로 선동한 의식을 1만 명의 지지자와 함께 개국 캠페인에 사용했다.

결: 문화, 폐관, 또는 개관!

같은 원나라풍을 인용했지만 하나는 홀로 예술로 끝나고 하나는 1만여 명과 함께한 문화로 시작한다는 점에서 문화예술의 구조와 스케일의 차이를 보여준다. 〈천산대렵도〉의 '예술로'는 닫히는 고려의 문이고, 〈이성계 발원 사리장엄구〉의 '문화로'는 열리는 조선의 문이라면 과할까?

문화는 열림이다. 열리지 못하는 문화는 폐관이다.

생생生生하다! 조선시대

조선의 골격을 짓다

한양도성과 설계자 삼봉 정도전

 동서양 할 것 없이 성곽은 도시의 핵심 요소다. 한자문화권에서는 도시를 성시城市라 한다. 알파벳문화권에서도 burg(성)가 들어가야 될성부른 도시가 된다. 고려 개성開城, 조선 경성京城, 영국 에든버러Edinburgh, 독일 함부르크Hamburg, 남아공 요하네스버그Johannesburg, 러시아 상트페테르부르크Saint Petersburg······. 성곽을 가진 도시가 지금도 최고 도시가 된다.

 우리나라 성곽 수는 1,650개, 만주 쪽 고구려 것까지 합치면 2천여 개로 추정된다. 조선 전기의 문신 양성지가 '우리나라는 성곽의 나라'라 할 만했다. 등급이나 크기로 치나 성곽 중 국내 최고는 한양도성이다. 한양도성은 서울의 내사산인 북악산과 낙산, 남산, 인왕산의 능선을 이어지어 산세와 성세를 일체화했다. 그 안에는 좌묘우사 전조후시左廟右社 前朝後市의 공간 프로그램과 4대문, 2수문, 2대로의 소통 프로그램까지 두루 갖춰 천도와 인륜이 호응하도록 했다.

 한양도성은 세계적인 도성이다. 세계를 통틀어 최장수 도성이며 잔존길이가 최장인 도성이다. 조선 개국의 핵심으로 1395년에 지었고 세종과 숙종, 순조 때의 중수를 거쳐서, 일제가 의도적으로 훼손한 1910년 이전까

한양도성 백악구간(맨 위), 낙산구간(중간), 남산구간(맨 아래 왼쪽), 인왕구간(맨 아래 오른쪽)
출처: 서울특별시 한양도성 갤러리

치안·군사 목적의 성벽 길은 6백여 년 이야기가 흐르는 역사·유사의 길, 회색 도시에 자연으로 숨통을 틔워주는 그린·에코의 길, 문화예술을 따로 할 필요 없는 답사·순성의 길, 트레킹하고 산책하는 여가·여행의 길로 살아간다.

지, 514년간 도성으로 서울과 함께, 서울로 살았다. 처음 길이 18,627km, 높이 5~8m였고, 지금도 13,370km, 초축의 72%가 보존돼 세계 도성 중 최장 잔존길이를 갖고 있다.

나이와 길이뿐 아니라 창의는 더욱 자랑할 만하다. 자연과 인간이 공존하고 기술과 미학이 공조하며 시간과 공간이 공유하는 한양도성의 건축 프레임이 워낙 튼실하고 창의적이라서 그럴까? 치안·군사 목적의 성벽 길은 6백여 년 이야기가 흐르는 역사·유사의 길, 회색 도시에 자연으로 숨통을 틔워주는 그린·에코의 길, 문화예술을 따로 할 필요 없는 답사·순성의 길, 트레킹하고 산책하는 여가·여행의 길로 시민의 사랑을 받고 있다. 한양도성은 독자적으로 보유되어야 할 서울 최고 도시자산이자 고유하게 보존되어야 할 세계문화유산이다.

한양도성 설계자 겸 공사 총감독, 삼봉 정도전

대단한 한양도성은 '설계'되었다. '조선 개국의 설계자' 삼봉 정도전 (1342~1398)이 한양도성의 설계가 겸 건축 총감독이다.

'불자의 고려'를 넘어 '유자의 조선'으로 왔다. 신자가 아니라 학자의 시대를 맞아 유교적 이상을 창업·창제·창조하는 생각, 궁리의 역행이 전에 없이 권장된다. 조선의 헌법 『조선경국전』, 최초의 우리 문자이자 사용설명서인 '훈민정음', 장영실의 '측우기' 같은 크리에이션을 보라. 궁리역행의 산물이다. 믿고 따르는 타율의 시대를 지나 생각하고 만드는 자율의 시대

다시 보는 우리 것의 아름다움

를 맞아 유자들은 창조와 창제의 궁리역행을 자기 소임으로 받들었다.

정도전은 유자들의 세상을 열고자 각고분투했고 스스로 모델이 되었던 조선 최초의 '유니버설 맨'이다. 개국을 주도하면서 새 왕조의 경세론이자 조선 헌법의 바탕이 된 『조선경국전』을 직접 짓는 한편, 새 수도 이전과 도시계획을 주도했고 도성 건축공사를 총책임졌다.

도시설계와 건축 쪽 이력만 보면, 정도전은 유학 핵심 경전인 『주례』에 따라 '좌묘우사 전조우시'를 배치했다. 『주역』 팔괘의 원리와 질서를 담아 4대문 4소문을 인의예지신으로 짓고, 한성부를 동서남북 중의 5부 52방으로 편제하는 등 도시계획도 했다. 왕이 자나 깨나 신하와 백성을 생각하고 근계하라는 의미에서 사정전, 근정전, 경복궁 등 궁궐 이름을 직접 지었다.

정도전은 수도 서울의 기획자, 설계자, 총감독을 도맡아 했다. 신숙주는 세조 때 정도전의 글을 모아 『삼봉집』을 내면서 '개국 초기를 맞아 큰 정책은 다 선생이 찬정贊政한 것으로서 당시 영웅호걸이 일시에 일어나 구름이 용을 따르듯 하였으나 선생과 더불어 견줄 자가 없었다'라고 했다.

조선 개국의 핵심 프로젝트, 한양도성의 설계

대단한 한양도성도 곡절 세 개를 넘어 어렵게 왔다. 조선의 도성은 처음 계룡산에 지어질 계획이었다. 지금도 계룡시에 신도안면이 있다. 계룡산 남쪽 아래에 있고 풍수지리의 명당으로 꼽히는 그곳에 신도가 1년간

지어졌었다. 유자 신하들의 반대로 계룡산 신도가 번복되니 지금 연세대가 있는 무악이 부상했다. '만세의 터전'이라는 하륜 일파의 천거로 왕이 현장 답사까지 했다. 정도전 일파는 수도 후보지를 간신히 더 밀어서 인왕산을 넘어 한양에 왔는데, '왕의 스승' 무학이 태클을 걸었다. 무학은 불교의 서방정토를 근거로 인왕산을 주산 삼아 새 수도가 동쪽을 보고 앉아야 한다고 했다. 왕십리와 답십리 쪽에 무학의 전설이 있는 곳이 많은데, 그쪽을 신도의 정문으로 삼고자 무학이 많이 다녀서 그렇다고 한다. '불자의 나라를 겨우 닫고 유자의 나라를 막 열었는데……' 정도전은 '성인남면 청천하聖人南面 聽天下'의 유교 명분을 기치로 남향 도시를 더 세차게 밀어붙여서 관철했다.

천도 논쟁을 정리하는 데는 2년 1개월 걸렸으나, 성곽 18,627km를 짓는 공사는 98일 만에 97개 구간으로 나뉘어 완료되었다. 한반도 최장 도성을 초단기간에 지은 셈인데, 막 지었다는 말은 전혀 아니다. 그 반대로 한양도성은 스케일과 디테일을 다 잡은 도시계획과 건축을 성공시켰다. 경기는 이겨놓고 한다고 했는데, 유니버설 맨 정도전은 공사를 성공하는 기획과 설계를 궁리역행 해놓고 일을 벌였다.

정도전은 성만 짓지 않았다. 제도대로 제때 짓는 '성유제 역유시城有制役有時'의 전략으로 성인의 위엄과 인덕을 함께 짓는 '위덕병저威德並著'의 미션을 수행했다. '성인의 나라' 조선의 설계자인 그답게 도성 짓는 '축성築城'이, 천도天道와 지도地道, 인도人道를 하나로 엮는 '천지지운天地之運'의 '위성爲聖' 프로젝트가 되게 했다.

다시 보는 우리 것의 아름다움

비전 '천지지운', 미션 '위덕병저'

경복궁의 임금 침전인 강녕전 좌우에는 연생전과 경성전이라는 소침이 있다. 이 이름도 정도전이 지어 붙였다. 임금이 들고 나고 거하면서 오매불망 '천지지운'을 되뇌라는 요구였다.

> 성인이 하늘을 대신해 만물을 다스릴 때 정령政令과 시위施爲를 하나같이 천지의 운행(天地之運)을 본뜬다. 그래서 동쪽 소침을 연생전延生殿, 서쪽 소침을 경성전慶成殿이라 했다. 천지의 생장과 성숙을 본받아(天地之運) 임금이 정령을 밝힘을 보여주기 위해서다. (『태조실록』 1395월 10월 7일 기사)

가장 안쪽, 가장 내밀한 곳에 대한 요구가 이러했으니 바깥, 크고 공적인 데에서는 어떠했을까? 천지지운은 도성을 설계하고 짓고 운영하는 실제의 '건축지도建築之道'가 되었다. 정도전은 도시설계에서부터 건축과 토목, 도시시설 배치, 건물 네이밍, 색채 디자인에 이르기까지 전방위로 개입해 천지지운의 정신을 '명잠銘箴'처럼 새겨 넣었다.

아무리 '천지지운'이라 하더라도 역사役事는 크게 하면 백성에게 민폐民弊, 작게 하면 조정에 궁폐窮弊가 된다. '위엄과 덕을 함께 잘 엮어야 임금의 도리를 잘 드러내고 하는 모든 일을 이롭게 만든다.' 정도전은 대대待對의 역동을 통해 포지티브의 위엄과 위세를 살리는 한편, 네거티브의 민폐와 궁폐를 피하고자 했다. 위덕병저, 건물과 시설을 짓는 것을 넘어 국가를 위한 위엄과 백성을 위한 위무를 함께하는 것까지 나아갔다.

전략 '성유제 역유시'

'험고險固의 성지城池보다 민심의 성이 국가 안녕에 더 큰 역할을 한다.'

정도전의 말이다. 백성의 노역으로 짓는 도성 건축을 성공시키기 위해서는 성도 살리고 백성도 살려야 한다고 봤다. '성유제 역유시城有制 役有時', 우리말로 '제대로 제때' 공사하는 도성 건축 전략을 수립했다.

'제대로'의 유교 개국자들은 고려 개성이 국도 3분의 1의 제도를 어겼다며 조선의 첫 국도 개성을 고려 것의 3분의 1로 했다. 한양으로 옮겨서는 한성을 길이 10리의 융통으로 9리 제도를 따랐다. 주례의 성곽 제도는 천자가 12리, 왕이 9리, 공후가 7~5리의 방형 크기를 쓰게 했다. 또 '주례고공기周禮考工記'의 지침대로 좌묘우사 전조후시의 핵심 시설과 4대문, 4소문의 주요 관문, 5부 52방의 거주 구역을 짰다.

낙산 초입 야경(위)

출처: 한양도성 갤러리

북정마을(아래)

출처: 대한민국역사박물관

다시 보는 우리 것의 아름다움

'제때', '역유시役有時'는 더욱 엄격하게 강조했다. 정도전은 '백공이 다 때가 있다(百工惟時)', '공사를 제때 하지 않아 의를 해치면 죄가 된다(不時 害義 固爲罪矣)'를 설계와 공사 곳곳에 새겼다. 18,627km의 성곽을 농한기 49일 두 차례에 걸쳐서 공사를 해냈다. '기간을 지켜라! 감독을 둬라!(則 其期限程督)' 정도전의 반복된 잔소리의 결과였다.

제대로 제때의 전략으로 성의 안정과 백성의 안전이라는 두 마리 토끼, 위덕병저威德並著를 다 잡고자 애를 써 성리학자 정도전의 성곽 토목·건축공사는 성공할 수 있었다.

최단기간 최장공사의 역사

비전과 미션, 전략이 잘 잡힌 데다가 공사 프레임도 치밀하게 짜여 공사는 일사천리로 진행되었다. 1395년 9월 '도성축조령'이 내려지고 공사 담당 기관으로 '도성조축도감'이 먼저 세워졌다. 도감에 종1품 판삼사사 정도전을 비롯한 판사·부판사·사·부사·판관·녹사 156명의 관원이 배속되어 공사 프레임을 짰다.

당시 도성 사람이 십만여 명이다. 공사할 사람은 그 두 배, 이십만여 명, 그들을 지원하거나 그들에 빌붙어 먹는 이들은 빼더라도 삼십여만 명. 이들이 다 모여 먹고 자고 싸고 하면서 공사를 해야 한다. 게다가 산을 잇는 도성 구조라서 위험한 난공사가 많아 엄중한 공사관리까지 필요했다. 이런 어려움을 총감독 정도전은 능위能爲의 여건이 아니라 당위當爲의 여

망으로 헤쳐나갔다. 슬로건은 '안전제일 사고예방'이었다. '공사의 계획에 잘못된 점이 없는 다음에 공사를 하라!' 하는 공사 지침까지 세웠다.

재용財用을 잘 분배하고, 널빤지와 기둥을 다듬고, 삼태기와 공이를 헤아리고, 흙의 양을 헤아리고, 멀고 가까움을 따지고, 기지基址를 측정하고, 성의 두께를 헤아리고, 성 아래에 팔 웅덩이를 따져보고, 식량을 준비하고, 유사有司를 배정하고, 공사의 양을 헤아려 기간을 정해야 한다. 공사의 계획에 잘못된 점이 없는 다음에 공사를 하는 것이 옳다. 시기와 제도를 어기고 망령되이 큰 공사를 일으킨다면 백성을 애육愛育하는 의로운 일이라 할 수 있겠는가? (정도전, 『삼봉집』 공전)

사람 키 몇 배나 되는 높이를 전체 둘레 40리가 훨씬 넘도록 지어야 하는 성곽 공사는 한량없는 품수와 날수, 길이를 요구하는 대공사였고 난공사였다. 정도전은 해야 하는 것 하나하나를 설계대로 잡아나갔다. 농한기가 되자 태조 5년(1396) 1월 9일부터 2월 28일까지 1차로 49일, 8월 13일부터 9월 30일까지 2차로 49일, 전국 팔도에서 장정 197,400여 명을 모아 공사를 진행했다. 이 숫자는 전체 성곽 58,200척(≒18,627km)을 600척(≒180m)씩 97개 구간으로 나누고 군현별로 할당한 후 그들이 소집한 지역 장정들을 합친 것이다.

장정들을 모을 때는 지역 입지와 인구를 고려해 작업구역과 인원을 나름대로 배려했다. 작업구간도 기계적인 공평보다 사정을 고려한 공정 쪽으로 관리했다. 예를 들어 인구가 적고 지형이 험한 동북면 함주에서 동

다시 보는 우리 것의 아름다움

원된 10,953명은 백악마루에서 숙정문까지의 험지 9개 구간 5,400자를 맡고, 팔도에서 가장 많은 49,897명이 동원된 경상도는 혜화문에서 숭례문까지 평지 41개 구간을 맡는 식으로 했다. 공사는 봄가을 49일 두 번씩 98일간 97개 전 구간 동시다발로 진행되어 도성 초축初築을 완료했다.

참여한 공사 인력이 1, 2차 합쳐서 197,470여 명이라 했다. 이 숫자는 당시 국토 전체 추정인구 550만여 명의 28%, 여성과 어린이를 빼면, 팔도 장정 상당수가 도성 축조에 참여했음을 말해준다. 공사는 고역이었지만, 전국의 거의 모든 세대주들이 개국 프로젝트에 참여해 천지지운과 위덕병저, 성유제 역유시라는 새 나라 새 기치를 함께 지은 셈이다.

태조 때의 초축은 평지는 토성으로 산지는 석성으로 했고, 세종 때 개축하면서 흙으로 쌓은 구간도 석성으로 바꾸었고, 숙종과 순종 때에도 보수를 위해 성곽이 개축되었다. 이렇게 다른 공사들은 성곽에 서로 다른 돌 패턴을 만들어 성곽 나이테 역할을 하게 한다. 이런 연부역강도 다른 나라 젊은 성에서는 찾아보기 어려운 우리만의 볼거리다.

추신

한양도성은 궁궐과 관청을 먼저 짓고 성곽을 이어 짓는 한편, 5부 52방의 행정구역을 뒤이어 짜는 과정으로 공사가 진행되었다. 그런데 정부나 지자체가 세계문화유산으로 등록하면서 궁궐을 먼저 하고 뒤에 성곽을 따로 추진하면서 도都와 성城이 따로인 것처럼 되어버렸다. 그러다 보니 한양도성을 한양을 에워싼 18,627km의 성곽으로만 좁게 보는 경우가 있다.

도성都城은 도시와 성곽의 합이다. 성만 오려내면 도시와의 풍부한 관계가 절단이 나 무덤덤하고 무뚝뚝한 돌무지만 남는다. 도성이 좋아서 제아무리 40리를 열심히 돌아다닌다 해도 그것으로만 돌 수 없다. 백악구간에서는 중간에 혜화동에서 내려 칼국수를 먹고 숭례문구간에서는 힙한 카페에서 당을 충전하고 남산구간에서는 도시 멍때리는 재미를 빼놓고는 제대로 순성할 수 없다. 안팎이 차단되는 다른 나라의 성곽과 달리 우리 한양도성은 안과 밖, 산수와 성채, 도시와 성곽을 엮으면서 한 몸을 이루는 세계 유일의 역사도시경관이기에, 힙하고 합하고 하면서 돌아야 제맛이다.

　　　　　　　　　　　　　다시 보는 우리 것의 아름다움

한민족 최고의 크리에이터와 크리에이션

세종 이도와 훈민정음

세종 이도의 훈민정음은 한민족 최고의 크리에이션이었다. 훈민정음의 이도는 우리 문화 최고의 크리에이터였다. 동서고금의 평가가 그렇게 나와 있다.

훈민정음 첫 쪽을 보세요. 7줄 세로 글씨들이 있는데 모두 한문 글씨들이고 오직 맨 끝줄 첫째 한 글자가 바로 한글 자음 'ㄱ'입니다. 이 'ㄱ'자 한 글자가 3000년 한자문화의 응축된 힘을 압도해버립니다. 600년 전 이 땅에는 엄청난 지각변동이 일어납니다. 그것은 혁명보다 더 큰 개벽開闢입니다. (디자이너 안상수, 《중앙일보》 2014년 2월 9일 자)

세종대왕의 28개 문자는 '세계 최고 알파벳', '가장 과학적인 문자'로 평가된다. 한글은 처음부터 세가지 특징을 통합하려 했던 초합리적 체계다. 첫째, 한글은 자음과 모음이 한눈에 구별된다. […] 둘째, 글자 모양이 발성 구조를 보여준다. […] 마지막으로, 사각 블록 음절로 합성된다. (재레드 다이아몬드J. Diamond, 「Writing Right」, 『Discover』 1994년 6월호)

방언과 속된 말이 모두 같지 않아서/소리는 있으나 글자가 없어 글
이 통하기 어려웠는데/하루아침에 지으심이 신의 조화 같으셔서/우리
나라 영원토록 어둠을 가셨도다.

方言俚語萬不同 有聲無字書難通 一朝制作侔神工 大東千古開朦朧

(정인지, 『훈민정음』 해례 후서)

디자인된 문자는 없다. 에스페란토 문자처럼 특수한 경우를 제외하면
한글이 유일하다. 과학적이고 민주적이기까지 해서 국내외의 칭찬과 부러
움이 이어진다. 크리에이터 세종 이도와 크리에이션 훈민정음에 관한 한
우리 겨레는 자부해도 된다.

『훈민정음』(해례본)
33장 1책 목판본 앞 2장, 1940년대 복원. 국보. 유네스코 세계기록유산. 간송미술관 소장/출처

대동천고개몽롱大東千古開朦朧(왼쪽)
'우리나라 천고의 어둠을 깨우치셨다.' 집현전 학자들도 훈민정음의 의미를 문자의 천지개벽으로 파악
했다. 훈민정음 혁명을 설명하는 슬로건처럼 된 말이다.

첫 장 어제 서문 부분(오른쪽)
"모두 한문 글씨들이고 오직 맨 끝줄 첫째 한 글자가 바로 한글 자음 'ㄱ'입니다. 이 'ㄱ' 자 한 글자가
3000년 한자문화의 응축된 힘을 압도해버립니다." (디자이너 안상수)

발음 원리를 문자로 담는 인성제자因聲制字의 과학

훈민정음 창제가 혁명을 넘어 개벽이라 했다. 세계 최고의 문자라고도 한다. 우리도 훈민정음이 '굉장히 과학적으로' 만들어졌음을 무엇보다 자부한다. 그런데 훈민정음의 해설을 세부로 읽다 보면, 좀 당혹스러워진다. 해설을 요약하면 이런 식으로 간다.

'자음 뿌리인 ㄱ, ㄴ, ㅁ, ㅅ, ㅇ, 5자는 발음기관의 모양을 따라, 모음 ·, ㅡ, ㅣ, 3자는 동양철학인 천지인 삼재를 따라 만들었다. 파생자로 자음 ㅋㄷㅌㅂㅍㅈㅊㅎ은 바탕자에 획을 더한 '가획'으로, 모음 ㅗㅏㅜㅓㅛ ㅠㅕ은 바탕자를 좌우상로 합친 '합용'으로 만들었다.'

우선 자음과 모음의 기본 원리가 다르다. 또 파생될 때 자음에서는 가획으로, 모음에서는 합병으로 서로 다르다. 또 그것들은 자모 기본 원리와도 다르다. 어떤 것은 만듦의 철학에서 나오고 또 어떤 것은 만드는 테크닉에서 나오는 것처럼 설명한다.

해설대로 하면, 과학적인 제작원리라고 할 수 있는 것은 ㄱ, ㄴ, ㅁ, ㅅ, ㅇ, 자음 5자다. 모음은 동양철학관을 찾아야 하고 파생되는 가획과 합용은 형편으로 설명해야 한다. 분열적이다. 과학적이라고 자부해왔던 훈민정음이라서 분열증이 더 심하게 온다. 병후가 있다 보니 의사가 치유하러 나섰나? 음성 질환 전문의가 '천지인을 상형했다는 모음 바탕자도 발성 원리를 글자로 모양을 잡았다', '합용된 모음 파생자도 소릿길 성도의 모양대로 상형했다!'는 연구논문을 발표했다.

1) /•/는 조음 시 구강 앞부분 공간이 탄환 모습의 둥근 공 모양임을 상형하여 하늘 혹은 태양 모습(天)의 글자로 만든 것이며,

2) /ㅡ/는 조음 시 구강 앞 편평해진 혀와 입천장(경구개) 사이의 공명강 공간이 앞뒤로 편평하게 길게 보여, 땅(地) 모습인 것을 상형한 것이며,

3) /ㅣ/는 조음 시 앞으로 전진하면서 높아진 혀의 뒷공간, 즉 인두공명강이 위아래로 길게 서 있는 사람(人)의 모습과 닮았다고 하여 상형하여 만들어진 글자인 것이다.

4) 기본 삼 중성자(모음, 홀소리) 이외의 중성자들도 기본 삼 중성자의 혼합 형태로 공명강 공간의 모습을 상형하여 만든 것으로 보인다.

(최홍식, 「훈민정음 음성학(II): 초성, 종성(닿소리) 제자해에 대한 음성언어의학적 고찰」, 2022, 《대한후두음성언어의학회지》)

의사는 CT와 비디오 투시조영검사 같은 의료기술을 이용해 발음할 때의 구강과 인후두강을 찍고는, 모음 역시 발음기관의 모양을 본떴다고 발표했다. 그는 후두질환의 명의로 발음기관의 구조와 활동에 대해 빠삭하고 세종대왕기념사업회 이사장도 맡고 있어 한글에 대해서도 환한 이다. 그와 함께 가면, 훈민정음은 온통 과학이다. '발음 원리를 글자에 담는다(因聲制字)'는 정음 제자의 선언대로다. '인성제자'의 원칙 아래에서 조음 방식의 다름을 구별하기 위해 먼저 계열별로 자음 5자, 모음 3자의 바탕 자를 잡았다. 이어서 소리가 더해지는 자음의 예사소리/거센소리/된소리는 더해지는 모양대로 '가획'을, 소리가 합해지는 모음의 초출모음/제출모

음은 합해지는 모양대로 '합성'으로 파생자를 만들었다. 기본자 28자 전체가 제자 원리는 '정음 28자는 소리 나는 모양을 본떠서 만들었다(正音二十八字 各象其形而制之)'는 해례의 표명대로 만들어졌다. 한글은 온통으로 과학이다.

자모 기본자는 28자이지만 간명한 조합 규칙만 지키면 무한지수의 확장자를 쓸 수 있는 점도 훈민정음의 과학성을 드높인다. '자음 같은 자는 나란히 쓴다.' '다른 자음은 3자까지 왼쪽에서 옆으로 붙여 쓴다.' '다른 모음은 3자까지 좌우로, 위아래로 붙여 쓰되 모음조화를 지킨다.' 병서並書 규칙대로 확장하면, 산술적으로 초성자는 5,219자, 중성자는 1,463자, 종성자는 5,220자까지 갈 수 있다. 이를 합자 원칙에 따라 조합하면, 5,219 ×1,463×5,220=39,856,772,340의 음절자가 나올 수 있다. 약 399억 음절자이지만 28자와 서너 개의 코딩만 알면 다 알 수 있는 훈민정음이다.

뜻에서 소리로의 혁명

'뜻은 멀더라도 말에 가까우니 백성이 쓰기 좋았다(指遠言近牖民易).'

한자를 빌려 쓰는 나라는 뜻은 해결되나 소리가 멀다. 그러니 문해文解가 어렵다. 해례에서 집현전 학사들은 '소리는 있으나 글자가 없어 생기는 난통(有聲無字 書難通)'을, 세종 이도는 '불통(與文字 不相流通)'을 당대 최고 문제로 의식했다. 이들은 해법으로 우선순위를 뜻에서 소리로 돌린다. 소리를 먼저하고 뜻을 뒤따르게 하는, 뜻에서 소리로의 혁명을 꾀했다. 해례

한글박물관 훈민정음 설치(맨 위 왼쪽)
간송문화전(DDP, 2017)(맨 위 오른쪽)
제101회 주택복권(1973) (가운데)
타이포잔치2017(문화역서울284)(아래 2컷)

제자해에서는 '뜻은 멀어도 말은 가까워야 문해가 쉽다(指遠言近牖民易)'고
하면서 소리 우선을 확실히 의도했다. 한자문화는 문자의 뜻이 깊으냐 얕

다시 보는 우리 것의 아름다움

으냐를 중시하는데, '어근言近'에 방점을 찍은 세종 이도는 쉬우냐 어렵냐의 '민원'을 중시했다. 소리혁명이 민본혁명이 되는 배경이다. 『훈민정음』해례는 이간易簡의 '이易'와 잡란雜亂의 '색賾'을 명확히 대비시켜 누구나 쉬운 소리글자를 강조했다. 난통과 불통으로 인한 민원이 차자借字의 '잡난'에서 비롯된다고 진단했고 소리를 되찾는 정음으로 문제를 바로잡고자 했다.

한자문화 3천 년 동안 뜻이 그리 중요했는데, 뜻을 버리는 게 쉬울 리 없다. 최만리 같은 유자들의 훈민정음 반대 이유 중 하나가 '뜻없음'이었다. '심오한 뜻의 매개였던 문자를 한낱 내부르짖는 소리로 만들다니!' 음운학자이자 문자학자이기도 했던 세종 이도는 그런 생각을 뒤집었다. '뜻보다 말이 먼저다(指遠言近).' 이 생각에서는, 문자는 사상보다 문해가 우선된다. 뜻은 사상 관련으로 언외, 뇌 안의 문제다. 문자는 음운과 표기에 대한 이슈를 따라야 한다. 이를 의식한 세종 이도는 뜻을 과감하게 잘라버렸다. 뜻글자를 소리글자로, 남의 글자에서 우리 글자로 전환해 무지렁이도 글을 알고 쓰는 시대를 열었다.

모아쓰기의 혁명

글자를 못 알아들어 '뭐라고? 다시' 하면 한자는 그림을 그려야 하고 알파벳은 스펠링을 또박또박 불러줘야 하는데, 한글은 한 번 더 말해주면 된다. 알파벳은 음소로 풀어써서 잘 들리지만 늘어져 한 번에 잡히지 않

고, 한자는 뭉뚱그려져 한눈에 들어오지만 '난가분·난가해'해 한 번에 알아듣기 어렵다. 한글은 음소로 풀었다가 음절로 모아쓰기 때문에 잘 들리고 잘 보인다.

한글 자모가 발음의 원리를 담은 자질문자라는 특성보다 더 과학적이라고 칭찬받는 점이 한글의 모아쓰기다. 소리를 담은 음소들을 만들고 펼치는데, 그것들을 알파벳처럼 늘어놓는 것이 아니라 한자처럼 모아쓴다. 음소문자이면서 음절문자를 겸한 유례없는 경우를 한글이 창안했다. 모아쓰기는 창제 때부터 분명히 의도되었다. '믈읫 짱ㅣ 모로매 어우러아 소리이나니(凡字必合而成音).'

훈민정음은 낱자를 조합해 낱내(音節) 글자를 이루어 소리가 들리고 글이 읽히며 심지어 뜻까지 살짝 보이도록 의도했다. 모아쓰는 우리 글의 최대 장점은 'less is more'이다. 낱자들을 낱내로 모아쓰는 한글 방식은 풀어쓰는 알파벳과 비교해 공간 압축능력이, 한자나 일본어와 비교해 입력속도가 비교를 허락하지 않는다. less is more의 한글 역량은 스마트폰 같은 디지털 사용환경에서 극대화된다. 스마트폰 입력속도를 보라. 파파고로 옮길 때 언어 간 양의 차이를 비교해보라. 모아쓰기의 '침소봉대' 위력은 세계적인 자랑거리다. 그런데도 한글은 못 쓰는 게 없다. 간명한 원리 아래에서의 전환과 확장, 조합이 무한해 어떤 소리도 표현할 수 있다. 정인지가 훈민정음 후서에서 표현한 자부심, "바람소리와 학의 울음, 개의 짖음과 같은 것도 다 능히 쓸 수 있다"는 그냥 피우는 거드름이 아니었다.

다시 보는 우리 것의 아름다움

멋과 이간의 혁명

발음기호가 없는 훈민정음은 정말 쉽다. 바탕자를 알고 간명한 코딩 몇 개만 알면 다 알 수 있다. 유네스코가 0%대의 우리나라 문맹률을 세계 적으로 선전하는데, 훈민정음의 최고 전략 중 하나인 이간易簡 덕분일 것 이다. 이간, 세종 이도는 어제 서문에서 '쉽게 익힘(易習便於日用)'을 창제의 취지로, 정인지는 후서에서 '지혜로운 이는 아침나절에 깨치고 어리석은 이도 열흘 안에 배울 수 있다(智者不終朝而會 愚者可浹旬而學)'며 창제의 효 과로 내세웠다. 우리와 문화 인연이 전혀 없는 이역만리 인도네시아의 짜 이짜이족이 우리 한글을 자기 문자로 잘 쓰고 있는 점을 보면, 한글의 이 습易習과 이용易用의 장점은 더 논할 필요가 없다.

형태미도 끝내준다. 훈민정음은 우리 겨레가 만든 가장 전위적인 형태 의 아름다움을 자랑하는 것 중 하나다. '지면에 누운 조선 목가구' 같다고 할까. 군더더기와 장식 일체를 배제하고 구조와 기능만을 형태로 삼았다.

6백 년 전에 이렇게 현대적인 꼴을 띠고 태어났다는 것, 그렇게 디 자인됐다는 것이 경이롭습니다. […] 세종대왕이라는 인물이 디자인해 낸 것이지요. 그래서 저는 세종대왕을 가장 존경하는 디자이너로 모 시고 싶니다. 그 디자인된 한글이 6백 년 전에 아주 간명한 형태를 가 지고 태어났다는 것은 정말 놀라운 일이지요. 우리 민족에게 처음 던 져진, 강제로 경험하게 해준 최초의 현대, 현대 그 자체예요. (안상수, 《새국어생활》 2007년 봄, 국립국어원)

부러 부려서가 아니라 저절로 그리되는 자질로 600년 전부터 현대적이었다고 한다. 국내외 언어학자들이 한글이 음성부호와 시각적 형태를 일치시킨 가장 진보적인 인류의 자질문자라 한다. 게다가 한글의 자질은 저절로 멋지다. ㅋㅋㅋ ㅠㅠㅠ ㅇㅋ 같은 우리말 이모티콘을 보라. 또 한글 타이포그래피들은 얼마나 멋지게 피어나고 있나. 한글은 디지털시대, 젊은 세대와 더 잘 어울린다. '한글은 미래문자'라는 말이 헛말이 아니다. 미래세대도 혹하는 형태의 미에다 우주적인 철학의 심오함과 기하학적 단순명쾌함을 자랑하니 한민족 최고의 크리에이션이라 해도 될 것이다.

결: 모난 자루에 둥근 구멍

> 말은 있어도 글자가 없어서 중국 한자를 빌려 써왔는데, 이것은 모난 자루를 둥근 구멍에 집어넣는 것처럼 서로 맞지 않는 일이다. 어찌 백성들이 서로 막히지 않고 통하겠는가. […] 글을 배우는 이들은 그 뜻을 깨우치기 어려워 힘들어하고 옥사를 다루는 이들은 그 곡절을 통하기 어려워 힘들어했다.

'모난 자루에 둥근 구멍(方枘圓鑿)'은 간신들과 맞지 않아 멱라수에 투신자살한 초나라 정치인이자 시인 굴원屈原을 추모하는 말이다. 훈민정음을 만든 이들은 해례에서 불통불화의 죽음 같은 고통을 동병상련했다.
'문자'로서 한자는 너무 어렵다. 글자가 감추기 위해 나왔는지 드러내기

다시 보는 우리 것의 아름다움

위해 왔는지 헷갈리는 한자는 비의秘意의 속성이 세계 최고급이다. '문법'
으로서 중국어는 우리와 너무 다르다. 고립어인 중국어는 교착어인 우리
말과 어순이 다르고 우리네 토씨와 접사를 아예 갖고 있지 않다. 이렇게
맞지 않는데도 억지로 맞춰야 하니까 백성들이 '굴원'처럼 문맹의 망망대
해에 빠져 죽는다. 그래서 세종 이도는 불통의 죽을 고통을 '신정伸情'(而
終不得伸其情者多)이라는 조선시대 주요 국정과제로 다루어 소통체계로서
문자를 창제했다.

　보통은 훈민정음 하면 세종대왕의 애민정신을 맨 앞에 내세운다. 그러
다 보니 훈민정음 창제의 과학성과 혁명성, 예술성이 뒷전이 된다. 여기에
서는 세종 이도와 훈민정음의 인본주의를 제일 뒤로 돌렸다. 대신 한국학
의 큰 멘토였던 고 김열규의 말로 세종 이도의 위민정신을 요약한다.

　백성들 스스로 알게 하고 스스로 말하게 하라. 이만한 '계몽의 빛'
이 서문에는 빛나고 있다. 국민의 눈과 귀를 트게 하고, 그 입을 열게
하려는 이념은 어쩌면 한글 창제 그 자체보다 더 높이 평가해야 할지
모른다. 백성으로 하여금 깨어 있게 하고 열려 있게 하고자 한 치자治
者의 뜻을 이 서문보다 더 진하게 담고 있는 문헌이나 기록은 흔하지
않을 것이다. (《경향신문》 1982년 10월 9일 자 5면)

존영한다, 고로 존재한다

태조 이성계 어진, 송시열 초상, 윤두서 자화상

조선은 초상의 나라다. 국가지정문화재로 등록된 초상화는 2023년 6월을 기준으로 국보 5점, 보물 75점, 모두 80점이다. 국보로 지정된 고려 말유학자 안향과 이제현 상을 빼면 나머지는 조선시대 것이다. 조선 왕실에서는 나라에 큰 공을 세운 사람에게 공신상을, 높은 벼슬아치들에게는 기로회 초상을 그려 기념했다. 민간에서도 사당에 조상의 영정을 놓고 제사를 올렸다. 살아서는 조상의 어른으로, 죽어서는 조상신으로 받드는 경신숭조敬神崇祖의 정신으로 초상을 많이 그렸다.

그러나 조선이 처음부터 초상의 나라는 아니다. 군왕 중의 군왕이라는 세종대왕은 어진이 없다. 우리가 보는 것은 현대에 와서 만들었다. 유교의 나라로 새로 출발한 조선은 처음에 초상을 경계했다. 조선시대 초상의 우수함을 설명하는 문장이 되어버린 '일호불사—毫不似'는 사실 초상을 경계하는 말에서 나왔다. 초기 조선은 '털 한 올이라도 닮지 않으면 다른 사람이 된다'는 북송 유학자 정이의 말을 인용해 초상 말고 위패를 쓰자는 캠페인을 적극 펼쳤다. 태종은 솔선수범하여 자신의 어진을 모두 없애라고 했고 세종은 전 왕조의 초상을 묻어버리거나 불태우라고까지 했다. 그래서 조선 전기는 초상의 블랙아웃 시기였다.

부처의 상이 처음에 없다가 사후 5백 년 후부터 열렬히 그려지는 것처럼, 조선에서도 그리워 그릴 수밖에 없다. '경신숭조' 하는 초상의 효용을 인식하고 초상을 적극 도입한다. 숙종 때부터다. 초상은 유자들의 사진 찍기(?)로 크게 유행한다. 제의 용도를 넘어 수기·정교와 기록·기념의 용도로 많이도 찍고 중요하게도 찍는 유행이 조선 후기를 '초상의 나라'로 만들었다.

초상의 나라 조선을 대표하는 초상을 꼽으면, 국조인 태조 이성계의 어진, 최고 거유인 우암 송시열의 영정, 그리고 초상화의 최고 파격인 공재 윤두서의 자화상 3점이 나온다. 이들의 상은 모델과 산 시대, 그린 취지와 기법의 차이를 잘 보여줘 초상의 약사와 다양성을 유람하기 좋다.

우리나라 초상 대표 3점

개조이자 왕자王者 중의 왕자인 이성계의 어진과 유자儒者 중의 유자로 '송자宋子'라고 불렸던 송시열. 두 사람의 초상은 조선시대 정치의 특징이었던 왕권 대 신권의 프레임을 보여주듯 전근대적인 초상의 특성을 대비시킨다. 윤두서의 자화상은 강력한 자기의식을 담아 근대적인 속성을 내보인다.

먼저 이성계 어진과 송시열 영정을 견주어보자. 따로 보면 거물이고 거작의 단락이지만, 엮어보면 조선 전통 초상의 시작과 완성, 그리고 왕권으로 열고 신권으로 신장시킨 유교 정치의 여정을 함께 볼 수 있다. 이성

계 어진은 누가 봐도 위엄 넘치는 군왕의 상이고, 송시열의 영정은 누가 아니래도 지조 넘치는 학자의 상이다.

이성계 어진은 임금이 시무할 때 입던 정복인 곤룡포를 입고 익선관을 쓰고 용상에 정좌한 '정면'상이고 '전신'상이다. 정正 자와 전全 자의 중첩이 정성과 정교를 다잡아 붓질은 형상으로 내면까지 담아내는 '이형사신以形寫神'의 경지를 이루었다. 송시열 초상은 몸을 반쯤 우향우한 반신상이다. 선비들의 평상복인 두루마리 모양의 심의와 복건을 갖추고 두 손을 배 앞쪽으로 모은 공수拱手를 취했다. 붓질과 색채를 절제한 소탈한 수식과 그로 인해 도드라지는 수신의 분위기로 '형신形神'을 잘 갖춰 유자 중의 유자의 면모가 잘 산다.

태조 이성계 어진

태조 이성계(1335~1408)는 고려 변방 영흥에서 지방관의 자손으로 태어나 홍건적과 왜구를 무찌르며 백성들의 우상으로 떠오른 무장이다. 위화도 회군으로 권력을 잡은 뒤 신진사대부와 함께 역성혁명을 일으켜 조선을 세우고 제1대 왕이 되었다.

변방에서 중심으로, 무장에서 왕자로의 극적인 전환을 어떻게 담아낼까? 묘하게도 그의 초상은 사람을 보는데 전국지도를 보는 듯한 느낌마저 전한다. 인물과 공간, 얼굴과 몸, 상체와 하체…… 원만한 전자와 견고한 후자의 조화로운 구성이 인격이면서 국격, 신체이면서도 국토 같은 상을 그려냈다.

상은 정면관을 택했다. 모델의 위용을 나타내기는 좋지만, 작가가 그리

〈조선 태조 어진〉

비단에 채색, 150×218cm.
1872년 이모. 국보.
경기전 어진박물관 소장/출처

임금 시무 정복인 곤룡포를 입고
익선관을 쓰고 용상에 정좌한 정면,
전신상이다.
상을 잡고 문양을 채우는 붓질이
매우 공교롭고 배채 등에 의한
색채는 순하고 정해
대상의 형색을 위엄있고
귀하게 잡았다.

기는 제일 어려운 각도다. '왕의 화가' 어용화사는 조선 왕조의 개조 이성
계를 정체정명으로 힘껏 그렸다. 화면 전반을 뒤에서부터 칠하는 배채背
彩로 정성껏 발랐다. 상을 잡고 문양을 채우는 붓질이 매우 공교롭고 색
채는 순하고 정해 이성계의 형색은 귀티가 넘친다.

익선관을 쓴 얼굴은 엄정하게 그려 관상하기 좋다. 초상 대부분이 얼굴
에 초점을 두고 딴 부분은 힘을 빼는데, 이성계 어진은 몸, 그리고 공간에
이르기까지 공을 기울였다. 인격이 국격, 신체가 국토처럼 연상되는 이유

중 하나다. 몸은 복부에서 공수하는 자세를 취해서 곤룡포 입은 상체는 팔각, 또는 원을 이루고 하체는 사각의 괴체를 만들어 대비를 준다. 상·하체의 '천원지방'식 운용 역시 영토적인 느낌을 주는 요소이다. 옷에서는 트임 사이로 삐져나온 안쪽 옷인 내홍과 철릭의 색감이 대비적이어서 화면에 생기를 더한다.

의자와 카펫에도 정성을 극진하게 기울여 왕은 존재 자체가 다름을 과시하는 듯하다. 전체적으로 얼굴과 복식, 가구 장식과 공간 같은 초상 요소들을 체계적이고 조화롭게 잘 부려 위엄과 질서라는 주제와 시각적 견고함이라는 형식을 대왕급으로 갖췄다.

조선 개조의 상이지만, 그림 형식은 조선 전후기 혼합이다. 옷의 표현이나 바닥 카펫은 극진함을 중시한 조선 초까지의 어진 형식이고, 음영을 써서 얼굴이나 옷을 입체적으로 표현하는 것은 조선 후기 화법이다. 이성계 어진 전용공간인 전주 경기전에 보관하던 어진이 낡자 1872년 화원 박기준과 조중묵, 백은배 등이 옮겨 그렸다. 이모본이지만 원본에 충실해

다시 보는 우리 것의 아름다움

조선 초기 초상화의 기법을 잘 보여주는 데다가 이성계 어진으로는 유일하다는 점이 평가되어 2012년 보물에서 국보로 승격했다.

우암 송시열 초상

조선 중기의 대신이자 주자학의 대가, 노론의 영수인 우암 송시열(1607~1687)은 자타가 공인하는 선비 중의 선비였다. 왜란과 호란 양란의 혼란을 극심하게 겪으면서 조선을 유교적 이상국가로 끌어가고자 강력한 카리스마를 펼쳤다.

평가는 엇갈린다. 예송논쟁을 주도하고 남인 같은 상대를 적대로 몰아

〈송시열 초상〉

비단에 채색, 67.3×89.7cm.
조선 후기. 국보.
국립중앙박물관 소장/출처

좌안7분면左顔七分面의 얼굴에
복건과 유복 차림을 하고
공수 자세를 취한 반신상이다.
붓질과 색채를 절제한 소탈한 수식과
그로 인해 도드라지는 수신의 분위기로
'형신形神'을 잘 갖춰
유자 중의 유자의 면모가 잘 산다.

내모는 등 조선시대 당쟁 폐해의 책임자라는 소리를 듣는다. 주자와 율곡의 뒤를 이어 조선 성리학을 완성해 유자 중의 유자, '송자'라 칭송받는다.

초상은 송시열을 큰 산처럼 그렸다. 이성계 상이 배치와 구성을 공간 경영으로 해 영토형 초상이라고 했는데, 송시열 상은 모진 풍파를 우뚝한 강골로 차오른 산악형 초상이라 할 수 있겠다. 이성계 상이 시각적인 장엄과 위엄을 근간으로 했다면, 그리는 재주와 수식을 절제한 송시열 상은 문기 중심의 풍채와 풍격을 받들었다.

송시열 상은 유자의 공식인 심의에 복건을 쓰고 두 손을 모은 공수 자세를 취했다. 음양오행으로 초상을 운영하는 점도 유도 풍이다. 얼굴은 붓질을 정성껏 세세하게 하지만, 의복은 간략하고도 거칠게 했다. 형상과 여백이 화합하고 화기와 문기가 어우러지는 대대待對가 성리性理와 도리圖理를 함께 꾀한다.

상의 중심은 당연히 얼굴이다. 설악산의 운무 위로 우뚝 솟은 울산바위처럼, 허허롭게 내그은 의복 위로 기골 장대한 얼굴을 잡았다. 얼굴은 종이 뒤에서부터 칠하는 배채로 살렸다. 바탕 위에 무수한 갈색 붓질로 얼굴의 윤곽과 주름살을 잡는 한편, 대상의 특징을 이목구비로 잡아나갔다. 강한 눈매의 눈과 붉은 입술을 묵직하게 잡아 강단 있는 인품을 표현했다. 짙은 눈썹과 돌출한 광대뼈, 깊게 팬 주름은 세파에 더욱 골기 있게 체화된 기품을 나타낸다. 성인이고자 한 유자들이 서로 죽이는 풍진 세상에서 풍운의 일생을 산 송시열. 사약도 마다하지 않고 이념으로 살다 간 그의 골기가 화상의 뼈대가 되고 살이 되었다. 산이 되고 골이 되었

다시 보는 우리 것의 아름다움

다. 그의 초상은 '태산교악泰山喬岳'으로 비유될 법하다.

이성계 상은 정교하고 정치한 표현 기술로 왕자의 위엄을 드높이는 쪽으로 시각표현의 절정을 추구했다. 송시열 상은 탈기교와 탈속의 표현 정신으로 학자의 위엄을 강조하는 방향으로 시각표현의 평정을 추구했다. 하나는 왕자로서, 또 하나는 유자로서 각각 성공적인 표상을 창출하였다.

공재 윤두서 자화상

작가와 모델 모두 윤두서(1668~1715)다. 사실주의 화풍을 선도한 조선 후기의 대표 화가이자 선비화가인 윤두서는 「어부사시사」를 지은 윤선도가 증조부이고 『목민심서』를 지은 정약용이 외손자다.

기호남인을 대표하는 해남 윤씨 집안의 종손으로 벼슬에 올랐지만, 당쟁으로 친형을 잃는 풍파를 겪으면서 벼슬길을 저버렸다. 대신 학문과 예술에 전념해 조선 후기 문예를 혁신하는 사상의 새 흐름을 만들어냈다. 그의 자화상은 그의 혁신 정신을 압축한다.

자화상은 가로 20.5cm, 세로 38.5cm 크기로, 거울에 비친 자기 얼굴을 필선 중심에 옅은 채색으로 그렸다. 소품이지만, 보여주는 이가 보는 이를 압도한다. 윤두서 초상의 눈빛은 기존 초상과 유가 전혀 다른 떨림과 울림을 만들어낸다. 왜, 무엇을 응시하는 것일까? 세상인가, 나인가? 전쟁인가, 평화일까?

힘을 준 눈이 정면을 응시했고 우뚝 솟은 콧대는 그 기운을 높인다. 진한 응시는 관객과, 그리고 최종적으로는 자신과 대면한다. 성격 담은 두툼

〈윤두서 자화상〉

종이에 채색. 20.5×38.5cm.
18세기. 국보. 개인 촬영

거울에 비친 자기 얼굴을
필선 중심의 옅은 채색으로 그렸다.
정면을 응시하는 눈과 눈매,
약간 힘줘 다문 입술,
여리지만 온 머리를 다 버티고 선 수염에서
그리는 인물의 성격과 기개를
잘 읽을 수 있다.

한 입술에 수염을 터럭 한 올 한 올 셀 수 있을 정도로 그렸다. 보면 볼수
록 절묘한 수염이다. 수직의 험한 생존조건을 순한 생장여건으로 삼아 사
는 담쟁이 같기도 하다. 그 기운생동이 화면 윗부분을 차지한 얼굴을 외

다시 보는 우리 것의 아름다움

유내강으로 떠받들었다. 절묘한 화상의 구성이다.

윤두서 상은 과감하게 정면상이다. 이성계 상에서 언급했듯이, 윤두서는 까다로운 정면상에 정면 도전했다. 거울을 보고 자기 얼굴을 그렸다는 것에서 알듯이, 닮고 닮지 않고의 기술적인 측면 못지않게 정체와 응시라는 주제에 마음을 썼다. 눈과 코, 입, 그리고 수염을 특상特相으로 쓰면서 평면성과 표현성을 강화해, 전래의 초상과 전혀 다른 인물화의 근대성을 선취했다.

그런데 목은 안 보이고 귀도 없이 머리만 그렸다. 얼굴만 클로즈업한 구도인데, 전신상이나 좌상, 반신상을 주로 그린 전통 초상화로는 매우 이례적이다. 이를 두고 얼굴까지만 그린 미완성작이다, 얼굴만 그린 실험작이다 하는 주장이 수십 년간 서로 있었다. 국립중앙박물관이 얼마 전 정밀기기를 이용해 조사하면서 옷과 귀의 윤곽선을 확인했다. 안 그린 것이 아니라 그린 선과 색이 시간이 지남에 따라 날아갔다. 일부 훼손이 확인되었지만, 그렇다고 윤두서 초상의 위상은 별로 손상되지 않는다. 그만큼 독보적이고 혁신적인 초상이라는 것이다. 어떠한 치장이나 표정도 하지 않은, 핍진한 묘사가 압권인 안면으로, 윤두서는 자신이 추구한 삶과 시대정신을 내보이는 한편, 초상화의 역사를 새로 만들었다. 그의 친구는 이를 당대에도 감지했다.

6척도 되지 않은 몸으로 사해를 초월한 뜻이 있다. 긴 수염이 나부끼고, 얼굴은 윤택하고 붉다. 바라보는 사람은 그가 선인仙人이나 검사劍士로 의심하지만, 그 순순히 자신을 낮추고 겸양하는 풍모는 대개

행실이 신실한 군자와 비교해도 부끄럽지 않구나.

(이하곤, 『두타초頭陀草』)

다르게 보기, 다르게 살기로 윤두서는 초상과 우리 문화를 새로 했다. 사실주의풍의 회화로 우리 문화를 혁신했고, 우리나라와 일본 지도까지 홀로 그려 우리 문물을 쇄신시켰다. 공재 윤두서로부터 그림은 여기이자 덤에서 삶이자 본으로 길을 걷게 되었다.

결: 고목 아니라 나목!

신을 그리다가 인간을 그리고, 남을 그리다가 나를 그린다. 초상은 신으로부터 인간으로, 외향을 내면으로 확장한 인본주의적 예술 미디어다. 어떤 예술 영역보다 핍진성이 요구되기 때문에 화가의 솜씨도 좋아야 하고 작업시간도 많이 기울여야 한다. 그런데 그렇게 핍진하게 그리는데, 천박한 기술이라고 핍박한다. 3D가 2D로 단축되는 초상의 원리를 몰라서 자기 얼굴이 아니라며 핀잔을 준다. 초상화가는 하대의 대상이기도 했다. 『경국대전』의 화원선발 과목을 보면, 사군자 1등, 산수 2등, 인물과 영모 3등, 화조 4등으로 되어 있다. 선비들의 문인화풍 취미를 받들고 초상화는 낮잡았다.

소설 『나목』은 소설가 박완서가 미군 PX에 근무하면서 초상화를 그려 팔러 온 화가 박수근을 만난 내용을 담았다. 소설 끝부분에서 주인공 이

다시 보는 우리 것의 아름다움

경이 화가 옥희도의 유작전에서 예전에 본 고목 그림을 다시 본다. 새로 보니 나목이다. 고목은 절망으로 말라 죽고, 나목은 헐벗었지만 희망으로 삶을 산다. 고목을 나목으로 재생하는 과정은 뻥기쟁이 초상화가라며 '박씨!'라 하던 하대가 '화가 박수근!'의 존대로 바뀌는 여정이기도 하다.

말하는 이 알지 못하고,
아는 이 말하지 않는다

조선의 진삼절, 몽유도원

작품이 거의 남아 있지 않은 조선 전기의 작품인 데다가 조선 3대 화가 중 한 명의 대표작이라서 그럴까? 옛 그림 중에서 가장 귀한 것 하나를 고르라면 〈몽유도원도〉가 제일 많이 나온다. '죽기 전에 꼭 봐야 할 명화 No. 1', '꼭 되찾아야 할 걸작 제1위'……

그런데 38.7×106.5cm짜리 그림을 조선 최대 거작이라고 받들면서 시서화 합작으로 된 전체 작품 길이가 1,977cm인 것은 덜 본다. 화가 안견이 3일 만에 완성한 그림이라고 놀라워하면서도 문인들과의 합벽合璧을 완성하는 데 3년이나 걸렸다는 사실은 소홀히 한다. 그림이 일류라는 것은 밝히면서도 시서화 삼절이라는 사실은 덜 밝힌다. 위대한 화가가 남긴 최고의 역작이라면서도 문화에서도 '개국'하고자 애썼던 당대 지식인들의 합작, 크리에이티브 커먼즈는 덜 친다. 맹목盲目 아닌가?

이왕 질렀으니 더 물어보자. '안견의 몽유도원도인가, 아니면 안평대군 이용의 몽유도원인가?'

유감스럽게도 〈몽유도원도〉는 우리 소유에 있지 않아 눈 크게 뜨고 보면서 연구하기도 쉽지 않다. 일본 깊숙한 맹지盲地에 수장되어 있다. 맹지

다시 보는 우리 것의 아름다움

〈몽유도원도〉
안견 그림, 비단에 채색, 38.7×106.5cm. 이용 등 21명의 시서 1,871cm 별도. 15세기. 일본 국보. 일본 덴리(天理)대학교 중앙도서관 소장
이도의 '훈민정음'은 조선을 '개몽롱'하기 위해서 집현전 학사들과 함께했고, 아들 안평대군 이용의 〈몽유도원〉은 조선 문화의 '괄목'을 위해 당대 지식인 22명과 콜라보했다.

에 맹목이니, 〈몽유도원〉을 괄목하자는 말이 나올 수밖에 없다.

미리 말하자면, 아버지 세종 이도의 훈민정음은 조선의 문맹을 '개몽롱開朦朧'하기 위해서 집현전 학사들과 함께했고, 아들 안평대군 이용의 〈몽유도원〉은 조선 문화의 '괄목刮目'을 위해 당대 지식인 22명과 콜라보했다. 〈몽유도원〉을 시서화 문화철의 합작으로 다시 넓혀 볼 때 조선시대의 '크리에이티브 커먼즈'가 제대로 보인다.

말면 그림, 펼치면 시서화 문사철

통상 〈몽유도원도〉는 조선 3대 화가인 안견이 이용의 꿈을 전해 듣고 3일 만에 완성한 환상적인 그림으로 이에 감탄한 이용과 명사 21명의 찬사가 발문으로 붙어 있다고 얘기된다. 주主는 그림이다. 꿈을 꾼 당사자이

자 '몽유도원'의 제창자인 이용의 작업 노트인 몽유도원기記는 부副, 공동 작업으로 참여한 명사 21명의 제찬 시문은 종從이라는 들러리로 취급된다. 일부 사전에는 〈몽유도원도〉의 작가가 안견이고 공동작업자 21명과 그들의 찬문撰文은 아예 나오지도 않는다.

이러니 그림 블라인드가 세계 쳐져서 〈몽유도원〉의 의도였던 시서화 문사철을 제대로 볼 수 없다는 불만이 터져 나온다. 디아스포라의 맹지에, 미술의 맹목이 겹쳐 〈몽유도원〉의 괄목을 방해한다고 불평한다. 문학 쪽의 지적은 일찍부터 있었다. 문예합작인데 문학은 묻혀버렸고, 조선 최성기의 문사文事를 이끌었던 문인들의 도원관(觀)도 도원도(圖)를 치장하는 문구로 오그라졌다고 한탄한다. 문단은 화단이 근본적으로 잘못 알고 있다고 지적하기도 한다. '서화합벽'은 따로 또 같이하는 화이부동의 문화형식인데, 동반하는 친구를 동이불화하는 겯꾼 정도로 만들었다고 답답해한다.

21명의 제찬은 화이부동의 합작을 의식했다. 제찬의 제일 마지막 기후記後를 맡은 성삼문은 '아침에 도원도를 보고(朝見圖) 저녁에 도원기를 읽으니(暮讀記) 솔솔 맑은 바람 불어와 양 날개가 생겨나고(習習淸風生兩翅) 학 등을 타고 푸른 하늘에 다시 노닐 수 있네(靑冥鶴背倘再遊)'라고 했다. 참여작가들이 이용의 '도원기(記)'와 안견의 '도원도(圖)'를 함께 읽고 보면서 이용이 제안한 도원행에 동참했음을 분명히 한다. 그들은 〈몽유도원〉의 구조를 첫째 이용의 꿈, 둘째 이용과 안견의 글과 그림, 셋째 글과 그림에 동참하는 21명의 찬평讚評의 관계로 파악했다. 1본本 2병幷 3참參의 '3원 구조'로 본 것이다. 〈몽유도원〉을 두루 펼치면, 몽유 콜라보의 3차원이 제대로 보인다.

다시 보는 우리 것의 아름다움

〈몽유도원도〉의 제찬 시문들

김담 필 찬시

박연과 김종서 필 찬시

성삼문 필 찬시

신숙주 필 찬시

안견이 잘 그린 것은 맞다. 안견은 이용의 꿈을 백문불여일견의 그림으로 재현했다. 조선 최고 화가 중의 한 명이라는 소리를 들을 실력이고 〈몽유도원〉을 이끌어주는 간판 역할을 아주 잘했다. 그렇지만 간판이 다는 아니다. 요즘으로 치면 이용은 〈몽유도원〉의 원작자이자 제작자, 총감독, 큐레이터, 아티스트에다 편찬자이다. 안견은 주역을, 〈몽유도원도〉는 주 장면을 떠맡았다. 전체 프로덕션으로 치면 주역과 주 장면을 맡은 안견은 총감독의 덕을 크게 봤고, 21명의 협연자 덕분에 더욱 살아났다.

조선의 데스노트?

〈몽유도원도〉가 조선의 데스노트였다는 주장도 있다. 역사 다큐나 드라마에서 수양대군과 안평대군을 조선 전기의 대표적인 정적으로 다루면서, 수양대군이 껄끄러운 안평대군 세력을 제거하는 살생부로 안평대군이 만든 〈몽유도원〉을 활용했다고 한다. '계유정난으로 희생된 안평대군 이용과 김종서, 단종 복위운동을 도모하다가 목숨을 잃은 박팽년, 성삼문, 이개 등은 모두 〈몽유도원도〉에 찬시를 올린 사람들입니다. 당시 최고 문인들이 만들어낸 예술품이 그야말로 피비린내를 풍기는 데스노트가 되어버린 셈'[*]이란 식이다.

사료로 바로 가보자. 〈몽유도원〉 참여자 중에서 계유정난 때 죽은 이는 김종서와 이현로, 정난으로 귀양 가서 사사 당한 이용 등 세 명이다. 사육신인 박팽년과 성삼문, 이개, 세 명은 그로부터 3년 후, 세조가 왕이 된 지 2년 후인, 병자사화 때 단종 복위와 왕권 강화 비판을 이유로 죽었다. 백 보 양보해서 이들까지 치더라도 전체 스물세 명 중 여섯 명이다. 깐깐하게 잡으면 세 명이니 13%, 후하게 잡으면 여섯 명이니 26%다. 74%, 열일곱 명 대부분은 세조 때에도 여전히 으뜸 인재로 관직과 수명을 누렸다. 이 정도로 데스노트 운운하는 것은 사실 오류다. 도약하는 문화는 있어도 도륙하는 문화는 없다. 우리가 기리는 문화에서는, 선홍빛 충동으로 생명을 노래하지, 핏빛 죽음을 선동하는 문화는 문화이기 쉽지 않다.

[*] '몽유도원도, 조선의 데스노트가 된 전설의 그림', KBS 〈천상의 컬렉션〉 2016년 11월 27일 방송.

다시 보는 우리 것의 아름다움

작당이라는 오해를 부른 아집이나 아회도 다르게 봐야 한다. 조선시대에는 좋은 때가 되거나 좋은 일이 있으면 모여 시를 짓고 가야금을 타고 차와 술을 마시며 시문을 짓는 시회나 화회, 계회를 즐겼다. 이용 때의 〈비해당소상팔경시첩〉(1442, 보물)과 〈임강완월도권〉(1447), 후대의 김홍도 작 〈송석원시사야연도〉 같은 작품은 사진이 없던 시절에 아집의 기념사진이다. 아집은 조선시대의 감각 있는 이들이 선망했던 라이프스타일 파티로 작당과 무관하다.

보는 면面이 아니라 사는 장場

한 베스트셀러가 전통 서화를 볼 때는 '오른쪽 위에서 왼쪽 아래로 쓰다듬듯이 감상하라'는 독법을 내세워 히트시켰다. '우상좌하右上左下'의 원칙이란다. 국립현대박물관과 국립중앙박물관은 관람하는 방향이 다르다. '국현'은 왼쪽에서 오른쪽으로, '중박'은 오른쪽에서 왼쪽으로 가며 관람한다. 작품 끝에 달리는 캡션도 국현은 오른쪽, 중박은 왼쪽에 있다. 동양과 서양의 글, 그림의 방향이 다르기 때문이다. 방향이 다른 건 세계관이 달라서다.

우상좌하를 외치니, 보는 쪽으로 치면 왼쪽 아래에서 오른쪽 위로 나아가는 〈몽유도원도〉는 예외라고 선언해야 한다. 이 '우상좌하'의 독법도 맹목의 한 부분을 만든다. 결론적으로 말하면, 전통 서화의 양지에는 우상좌하가 없다. 〈몽유도원〉은 예외가 아니라 정례의 규칙을 따랐다.

우리 전통은 남면南面하고 '좌상우하左上右下'하는 것을 정위正位로 삼았다. 북을 등지고 남쪽을 향하고 좌(左, 東)에서 뜨고 우(右, 西)로 지는 해를 맞을 때 가장 큰 양을 맞는다. 그래서 왼쪽이 오른쪽보다 높고(左上右下) 위가 아래보다 먼저이며(高上低下) 앞이 뒤보다 우선하는(前上後下) 공간 질서가 잡혔다. 여기서 유의할 점은, '좌우'는 보는 쪽이 아니라 '맞는 쪽'이나 '하는 쪽'에서의 방향이다. 또 좌상우하左上右下, 고상저하高上低下 할 때 '상하'는 위아래의 공간이 아니라 높고 낮고의 위계를 나타낸다.

절을 할 때를 보자. 세배할 때 남자는 왼손을 오른손 위에 올린다. '좌상우하'이다. 좌우는 하는 쪽의 방향이지, 보는 쪽의 것이 아니다. 경복궁 근정정 마당은 '맞이하는' 왕 쪽에서 왼편에 문관이, 오른편에 무관이 선다. 도산서원에서도 '안에서' 볼 때 왼쪽 동재인 박약재博約齋가 오른쪽 서재인 홍의재弘毅齋보다 위계가 높다. 양의 공간에서는 맞이하는 '성인'(聖人南面聽天下)의 입장에서 '좌상우하'다. 전통 그림과 글 방향은 왼쪽에서 오른쪽으로(좌상우하), 위에서 아래로(고상저하)로 나아간다. 이게 공간 예제이자 그에 맞춘 서화의 방향이다. 그래서 전통 서화는 '좌상우하 고상저하'로 읽어야 한다. 맞이하는 태도로.

음의 공간에서는 반대로 된다. 문상할 때는 남자는 오른손을 왼손 위로 올린다. 왕릉은 오른쪽이 왕, 왼쪽이 왕비인 왕우비좌王右妃左의 묘제를 쓴다. 전통에 따른 표현이지만, 여자의 공간은 음의 공간으로 되어 있어 남자 반대로 쓴다. 몽유도원은 꿈으로 찾아간 수향睡鄕, 음의 공간이다. '우상좌하 저상고하'를 쓴다. 양의 공간에서 쓰는 '좌상우하 고상저하'의 반대로 말이다. 그래서 맞이하기를 '오른쪽에서 왼쪽으로, 아래에서 위

다시 보는 우리 것의 아름다움

로' 한다. 〈몽유도원도〉는 우상좌하의 정상 예제대로다.

맞이하는 쪽 보는 쪽, 좌우, 상하, 선후…… 헷갈리니까 방향을 맞추자고 할 수 있다. 헷갈리니까 통합하자는 것은, '중박'과 '국현'의 방향을 하나로 하자는 것과 같다. 문화에서는 근본과 태도의 차이를 살리는 것이 현상과 시각의 일치를 살리는 것보다 더 풍요로울 때가 많다. 서양의 보기는 '밖'에서 보면서 대상을 '소유'한다. 동양의 사귀기는 그런 태도를 거부하고 '안'에서 대상과 '교유'하는 것을 중시한다.

공간 예제를 정상으로 회복하면, 〈몽유도원〉을 예외가 아니라 정상으로 풍성하게 즐길 수 있다. 동양 회화의 본뜻대로 〈몽유도원도〉를 와유해보자. 오른편 하단부의 현실계에서 맞아들여 현실과 이상이 섞인 중앙으로 나아가고, 왼편 상부 고원의 이상향, 도원에서 교류를 완성한다. 맞이하는 현실계는 멀리 내다보는 평원平遠으로, 중앙 경계부는 높이 올려다보는 고원高遠으로, 도원은 조감으로 내려다보는 심원深遠으로 투시를

몽유도원 현실계 부분
여행의 시작점이다.

현실과 상상 중간 부분
미로 같은 협곡 통로를 통해 상상계로 넘어간다.

상상계 도원 부문
복숭아 꽃이 활짝 핀 낙원으로 주제 영역이다.

바꾸며 유람한다. 일시점이 아니라 다시점, 그림을 밖에서 보는 게 아니라 안에서 유람하는 동선을 따라 도원을 거닐고 있음을 분명히 한다. 내부 공간 표현에도 차이가 있다. 현실세계는 짙고 어둡고 이상세계인 도원은 밝고 화사하다. 그림은 맞이하기를 오른쪽 아랫부분 현실계에서 왼쪽 윗부분 이상계로 나아감을 명확히 했다. 이런 우에서 좌로의 나아감과 어두웠다 밝아지는 괄목이 정상이고 주제였다.

〈몽유도원〉은 음의 공간을 다루었다. 형形 아닌 영影으로 그려 좌상우하의 역인 우상좌하로 맞이한다. 〈몽유도원〉이 보기로 삼았던 도연명의 「도화원기」를 그린 중국 그림들은 좌상우하左上右下로 맞이한다. 그들은 낮 생시에 양의 공간인 도원을 유람했다. 〈도원도〉는 〈몽유도원도〉의 반대다.

몽유夢遊, 조선의 라이프스타일

하나 더 관심을 가져볼 것이 '몽유'의 창의이다. 「도화원기」의 도원명은 유토피아 도원을 대낮에 찾았다. 이용은 천 년 후 밤에 갔다. 「도화원기」에서는 어부가 삼인칭의 간접화법으로 도원행을 들려주었지만, 이용은 직접 유람하는 일인칭 화법으로 유토피아를 진술한다. 낮밤의 차이는 이용이 중국 도원행을 우리 식으로 전유했음을 말해준다. 이용의 창안을 계기로 몽유 양식이 유행한다. 꿈에 용궁을 다녀온 한생을 자신에게 투사한 김시습의 「용궁부연록」은 시기적으로, 옥녀 군선과 함께 천상세계를 놀고 온 김만중의 고전소설 『구운몽』은 인기 면에서 이용의 몽유와 함께

보기 좋다. 남효온의 「수향기」, 백호 임제의 「원생몽유록」, 최현의 「금생이 문록」, 허난설헌의 한시 「몽유광상산」……. 모아놓고 보면 몽유의 장르가 보이고 그 맥락으로 보면 이용의 도원 몽유가 더 잘 보인다.

이용 이후의 몽유는 이상을 도야하는 수기치세의 음의 버전이다. 현실에 없으니 꿈나라 '수향睡鄕'에서라도 찾고, 형形으로 안 되니 신神으로 대신한다. 몽유는 괴력난신의 기행이 아니라, 선비가 자기를 도야하는 '청유淸遊'의 한 방법이었다. 수향은 없는 장소 유토피아utopia가 아니라, 있어야 하는데 없어서 찾아나서는 엑스토피아extopia였다. 제찬에서 신숙주는 "돌아가 쉴 만한 곳은 오직 꿈길뿐이로세./돌아가 쉴 만한 곳을 알지 못하면/도원의 골짜기에 뉘라서 다시 들어갈 수 있으리?(只惟睡鄕可歸息 且息若非知所歸 誰能更入桃源谷)"라고 했다. 역시 제찬자인 조선의 '악성' 박연은 "나 이제 눈 비비고서 세상의 평화를 보리라(我今刮目天下寧)"라고 했다. 눈 감았다 뜨는 몽유이자 청유의 진짜 이유가 '괄목'일 것이다. 우리도 '괄목刮目'이 필요하다. 〈몽유도원〉에 겹겹이 쳐져 있는 블라인드들을 열어젖힐 괄목 말이다.

결: 맹목 말고 괄목

블라인드를 젖히면 '그림만' 있는 게 아니라 '그림도' 있는 조선의 시서화 문화철이 되살아난다. 요즘 주목받는 문화예술의 융복합, 콜래보의 생생한 역사와 전통이 되살아난다. 정치의 문화로 오그라들었던 〈몽유도원〉을 두

루 펼쳐서 문화의 정치를 피워야 한다. 문화로 정치해야 살생을 넘어 상생, 더불어 아름답고 참되고 선한 세상이 온다. 〈몽유도원〉을 가지고 맹목과 괄목을 이야기하면, 아주 많은 것을 살려낼 수 있다. 눈 비비고 '몽유도원'의 평화를 보자. 괄목하자.

다시 보는 우리 것의 아름다움

 도모하고 살지 않으면, 사는 대로 도모한다

이황의 병도#圖와 신사임당의 묵도墨圖

　유자들이 세운 조선은 성인의 나라를 지향했다. 안으로는 성인의 인도
人道를 닦고 밖으로는 성군의 왕도王道를 실현하는 '내성외왕內聖外王'의
나라이기를 고대했다.

　고려의 '성불成佛'을 접고 '위성爲聖'의 나라 조선이 개국한 지도 어언 백
년. 열고 깔고 세우는 '건국'에 삼대가 온 정신과 정열을 쏟고 나니, 그다
음은 사람, '성인'에 대한 관심이 본격화된다. 16세기 이후에는 쌍으로 성
인 잡기도 좋아진다. 사단칠정 논쟁을 벌였던 이황과 기대승, 이기론 논쟁
의 이황과 이이, 사칠 논쟁을 했던 이이와 성혼……. 때로는 대립으로, 때
로는 대대로 묶일 수 있는 쌍, 성인의 시대가 열린다.

　이황과 이이의 쌍은 많이 다뤘다. 성리학의 조선화를 이끈 두 정상이
다. 이황과 신사임당이라면 어떨까? 고개를 갸웃할 것이다. 이황은 당시
지배체제가 천대하던 그림으로, 신사임당은 당시 사회에서 천대받던 여성
성과 그림으로 '위성'을 이루었다. 나이도 세 살 차이여서 이황과 이이 쌍
보다 이황과 신사임당 쌍이 이연연상으로 어울리는 구석이 많다.

　이황은 『성학십도』에서 그림으로 사유하자는 '인도치사因圖致思'를 말
했는데, 두 사람은 '그림을 통해 성인의 사유에 이르는 길'을 개척한 시대

의 동반이다. 이황은 성인을 기르기 위한 혁신적인 다이어그램 책『성학십도』를 만들었다. 신사임당은 '여성女聖' 태임太任을 본 삼아 성인이 되겠다고 선언하고 남자의 묵도墨圖를 압도하는 시서화를 창출했다. 인도치사의 창작으로 이황은 우리 성리학을 중국 것에서 우리 것으로 돌려놓기 시작하고, 신사임당은 여성적 예술세계를 낳고 난설헌과 윤지당, 정일당 같은 여성 선비가 나오는 기반을 깔았다.

이황 작 성학십도

『성학십도』는 68세의 노학자가 갓 즉위한 17세의 왕 선조에게 깨쳐야 할 성리학의 핵심 원리를 도표로 알기 쉽게 전한 책이다. 성군이 되기를 바라는 간절한 마음으로 이황이 직접 가르치듯 핵심만 모아 만든 성리학 학습서다.

> 성학에 있는 커다란 단서端緒와 심법에 있는 지극한 요결要訣을 드러내는 그림(圖)을 만들고 설說을 붙여 사람들에게 도에 들어가는 문門, 덕을 쌓은 단(基)을 제시하고자 십도를 만들었다. […] 병풍으로 만들거나, 혹은 작게 첩帖으로 만들어서 주변에 항상 놓아둬서 고개를 숙이거나 들거나 좌우를 얼핏 보는 때에도 자성하고 경계하기를 바란다.

십도는 역대 성현들과 자신이 직접 만든 열 개의 다이어그램으로 우주

다시 보는 우리 것의 아름다움

와 심성, 수양에 관한 성리학의 핵심을 직관적으로, 체계적으로 깨칠 수 있게 편집했다. 성리학의 복잡하고 방대한 개념을 간단하고 알기 쉬운 도설로 정리했다는 점에서 이 책은 '그림 10장으로 읽는 성리학', '한눈에, 하룻밤에 읽는 핵심 성리학 학습서'인 셈이다.

성학십도의 구조

이황은 중국 성리학을 요약만 한 게 아니라 우리 것으로 계승 발전시켰다. 중국 성리학은 우주의 원리와 인간의 본성 같은 거시적인 도리를 잡는 데 힘을 기울였다. 그런데 세상은 미시적으로 새는 경우가 많다. 선한 천성에도 불구하고 악한 인성으로 도탄에 빠지곤 한다. 유자들끼리 피를 튀겼던 사화는 이황과 조선 유자들에게 질곡 그 자체였다. 이황은 인욕까지 포괄하는 천인합일의 도를 궁리해야 했다. 이기사칠理氣四七의 통합적 모색이 십도의 구조와 구성의 근간으로 잡힌 배경이다.

십도는 형이상을 다룬 1~5장, 형이하의 6~10장, 두 부분으로 크게 이뤄진다. 전반은 천도天道를 인도人道로 받는 '근원으로서의 성리'를 다룬다. 가장 많이 알려진 태극도太極圖(제1)는 우주 만물의 근본원리를 담았고, 서명도西銘圖(제2)는 천도와 인도의 관계를 밝혔다. 소학도小學圖(제3)와 대학도大學圖(제4)는 마땅히 배워야 하는 것과 깊이 배워야 하는 것을 찾으며, 형이상학의 마지막 백록동규도白鹿洞規圖(제5)는 도의 체화를 위한 배움의 태도와 규칙을 다진다.

후반부는 심心을 바탕으로 경敬의 실천을 꾀하는 '삶의 성리'를 다룬다. 심心과 성性, 정情의 관계를 고민한 심통성정도心統性情圖(제6), 인의 실천

이황 편,
『성학십도』
제1도, 제2도

세종 이도가 연
15세기 문자의 시대를 이어
16세기로 가면
비주얼 리터러시를 꾀하는
창작들이 일어난다.
대학자 이황의 『성학십도』는
비주얼 싱킹을 개척했고,
신사임당은 남자 선비를
압도하는 묵도로
여성의 길을 연다.

을 구조화한 인설도仁說圖(제7), 신身을 심心이, 심心을 경敬이 주재하는 심학도心學圖(제8), 잠箴 형식으로 경의 실천을 각각 이론과 일상으로 다잡는 경재잠도敬齋箴圖(제9)와 숙흥야매잠도夙興夜寐箴圖(제10)로 이어진다.

십도 모두 이황이 직접 편집한 것이지만, 6 대 4, 또는 5 대 5로 구분할 수 있다. 여섯은 옛 선현이, 넷은 이황이 그렸다. 선현의 작업은 제1, 제2, 제4, 제7, 제8, 제9도이고, 이황이 그린 것은 제3, 제5, 제6, 제10도이다. 제1, 제2, 제7, 제8, 제9도, 다섯은 중국 것이고, 나머지 다섯은 중국 것보다 낫다고 이황이 고르거나 더한 우리 것이다.

디자인 전략

십도의 구조를 보면 이황의 창의와 열의가 잘 보인다. 제1~2도가 천지

다시 보는 우리 것의 아름다움

만물의 원리로 배움의 바탕을 잡고, 제3~4도가 소·대학으로 배움의 기둥을 세우며, 주자가 직접 세우고 가르쳤던 학당인 백록동규의 규칙으로 제5도 배움의 지붕을 올린다. 그러면 제6~10도가 배움의 각 방이 되어 '거학居學·거경居敬'하는 구조를 완성한다. 열 손가락 안 아픈 것 없지만, 따진다면 이황은 앞쪽보다는 뒤쪽을 중시했다. 중국 성리학자들은 규정적 도리로 인식론적 성리학을 중시했다. 이황은 이를 앞단에 놓고 제6~10도 거경居敬 뒷부분에 힘을 더 줘 실천의 도리를 강조했다.

〈제6심통성정도〉로 이황 디자인을 만나보자. 형이상의 전반과 형이하의 후반을 잇는 제6도는 중국 성리학을 조선화하는 이황 사상의 핵심을

이황 편집과 디자인,
〈제6심통성정도〉, 『성학십도』

정복심의 상도에 퇴계가
중, 하도를 직접 그려 넣어
관념과 지식 중심의 성리학에
윤리와 실천을 강구했다.

반영하는 한편, 도상에도 심혈을 기울여 한중간의 제도製圖 차이도 잘 담았다.

〈제6심통성정도〉는 동양 도상학의 개창자인 원元 유학자 정복심 그림 아래에 이황이 그림 두 개를 더해 만들었다. 이황은 '그림에 편온치 않은 곳이 있어서 조금 고쳤다(圖有未穩處 稍有更定)'고 완곡하게 말했지만, 대폭 보완했다. 십도를 만들기 전에 이황은 친형을 잃는 사화를 겪었고 조선 3대 논쟁 중 하나인 기대승과의 사단칠정四端七情 논쟁을 8년간 벌였다. 이황은 관념적으로 치우쳐 현실을 잡아주지 못하는 중국 심학의 보완을 고심했다.

심도心圖를 대폭 보완한 것이 제6도다. 원조 정복심의 그림을 상도에 놓았다. '심心이 성정性情을 체용體用으로 통합한다'는 원론을 재천명했다. 그리고 중도와 하도를 새로 덧붙였다. 중도에는 이기理氣가 분간되어 천성과 인정이 맑은 본래 모습을, 하도에는 이기가 섞여 선과 악이 혼재하는 현상적 모습을 덧붙였다. 상중하의 구성은 근원의 천심天心에서 본연의 양심良心, 기질의 속심俗心까지, 인식에서 실천까지, 그리고 성인에서 속인까지를 다 포섭하는 '거경居敬'의 총체를 짰다. 이런 엮음으로 치면, 제6도는 정복심의 도상을 고친 게 아니라 사실상 이황이 새로 만들었다고 봐야 한다. 『성학십도』에서 이황이 한 것이 없고 모으기만 했다고 하는데, 차분히 십도를 유람해볼 필요가 있다. 심원하고 심미적인 편집 디자인만 했다 하더라도 대단한 창작이고, 제6도에서 살짝 본 것처럼 각 그림에는 이황의 작업이 알게 모르게 들어가 있다.

다시 보는 우리 것의 아름다움

성학십도의 성과

『성학십도』는 조선 성리학의 길을 새로 내는 한편, 우리 도상학의 신기원을 이루었다. 이기理氣의 심학으로 성리학 조선화의 길을 열었고, 그 길이 도시圖示의 길로 가게 해 조선의 도상학을 열었다.

십도는 조선판 마인드맵이라 부를 정도로 비주얼 싱킹을 극대화했다. 십도의 짜임 자체가 대단히 시각적이다. 그림 결구가 으뜸-버금-딸림의 3단 구조로 아주 명쾌하고 탄탄하다. 신인의 문文인 상형, 성인의 문인 상징, 유자의 문인 서사書寫, 세 부분이 각 단위를 이루면서 전체로 위계와 관계를 갖췄다. 으뜸이자 뿌리인 상형문자는 대담하고 시원적으로 그려져 초월성과 비범성을 나타낸다. 버금이자 줄기인 도형은 원방각의 기하학과

판각, 필서 등 여러 형태의 『성학십도』

선, 변주되는 글자 크기 등으로 이지적이고 논리적인 언술을 담당한다. 딸림이자 과실에 해당하는 서사는 사언절구를 주로 하는 명잠으로 일상성에 잘 부응한다. 이들 대중소는 글자의 크기와 좌우상하의 위치, 연결 등의 조절 코드로 서로 간의 위계와 관계를 잘 잡는다.

이황이 만든 지식정보의 미장센은 요즘 디자인과 견주어봐도 별로 예스럽지 않다. 이황은 선조에게 올린 상소에서 "제가 나라에 보답할 수 있는 것은 이 도圖뿐"이라고 했다. 맥시멈의 궁리역행으로 뽑은 미니멈의 도리를 스스로 자부했다.

다시 보는 우리 것의 아름다움

여인의 삼종을 문인의 삼절로 끊은 신사임당

묵도, 포도도

신사임당의 〈포도도〉는 비단에 수묵으로 그린 것으로 길이가 한 자 (31.5×21.7cm) 나가는 '소품'이다. 화려하지도 않고 크지도 않은 작품이지만, 크게 봐야 할 작품이다. 이 포도그림은 우리 회화사에서 포도를 그린 작품 중 최고다. 또 남자 선비의 전유專有인 수묵 사군자를 전유轉有해 여성女聖의 길을 걸었음을 보여주는 작품이기도 하다.

신사임당 작 〈포도도〉
비단에 수묵, 31.5×21.7cm. 간송미술관 소장/출처
포도그림 중 최고로 꼽힌다. 그림만 잘 그린 게 아니라 수묵 사군자의 새 방도로 성인 되는 길을 새로 여는 결기와 총기도 엿볼 수 있다.

전체적으로는 줄기와 잎, 송이가 한자 분分 자의 역동적인 구성을 이루면서 생생한 형세와 짜임새 있는 결구를 잘 갖췄다. 화면 중심을 따라 굵은 줄기를 주 능선 삼아 내려뜨려 하단부에 넓은 잎과 큰 포도송이를 주봉처럼 활짝 영글게 하는 한편, 다시 치올라가면서 화면 오른쪽으로 제2봉, 반대편 왼쪽으로 제3봉의 포도송이를 품었다. 먹의 농담과 선의 강유를 잘 써서 화면의 형태는 안정적이고 포도의 생태는 약동적이다. 공간적으로는 화면 경영의 중심과 흐름이 주, 부, 종이 뚜렷하나, 생태적으로는 포도알과 줄기, 잎이 '위계와 돋보임'보다는 '관계와 어울림'을 중시했다. 그래서인지 작품은 뼈대가 견실하면서도 살집이 그득하다. 그림과 여백 관계도 호혜적이다.

흔히 포도그림의 제1수 하면, 신사임당보다 한 세대 뒤진 선비화가 황집중이나 신사임당의 막내아들 이우를 꼽는다. 신사임당을 안 쳐줘서 그렇기도 하고 시각적인 즐거움을 추구한 두 사람의 작품을 더 쳐줘서 그렇기도 하다. 정약용은 강세황의 대나무 그림을 보고 '죽화竹畫일 뿐 화죽畫竹이 아니다'라고 일갈한 적이 있다. 대나무를 베꼈을 뿐 그림으로 피운 대나무에 가닿지 못했다는 평이었다. 두 사람의 기교적인 포도그림에 비하면, 신사임당의 그림포도가 포도도 더 생태적이고 그림도 더 본격적이다. 신사임당의 묵도는 궁리거경 하는 태도로 군더더기를 덜고 힘을 빼 포도와 그림 모두 살리는 경지를 이루었다.

신사임당의 초충과 초서

신사임당은 초충도 잘 그렸다. 그런데 신사임당의 초충 얘기를 하면 경

다시 보는 우리 것의 아름다움

계하는 이들도 있다. 신사임당이 남자 선비화가 못지않게 두루 그림에 능했는데, 의도적으로 신사임당의 초충만 부각해 성적 편견을 강화한다고 의심해서다. 조선 후기 지배층이 현모양처의 이미지를 잡기 위해서 그렇게 한 측면이 있다. 수묵을 가린 건 잘못이다. 그렇다고 초충 예찬을 경계만 할 일도 아니다. 초충도가 여성적이다? 예속 장르다? 풀벌레의 생태는 세심하게 살피고 다정하게 옮기는 것이 화론에도 맞고 당시 유학의 기치였던 격물치지에도 부합한다. 그런 초충도는 회화사를 통틀어 정선과 신사임당의 것이 자웅을 겨룬다. 사임은 생태적이면서도 형태적인 미물의 세계를 새로 열었다.

　시서화 삼절이었던 신사임당은 서예에서도 남다른 길을 열었다. 당시 서예는 외형미를 추구하는 성향이 강했다. 중국 당나라 장욱張旭과 회소懷素의 풍을 좇아서 변화가 많은 획과 짜임, 춤추는 듯한 동세를 구사하

신사임당 초서 병풍
종이에 글씨, 각 폭 45.5×111.5cm, 6폭. 강릉시 오죽헌시립박물관 소장/출처
단정하고 뚜렷한 글씨체로 꾸밈의 솜씨 대신 갖춤의 태도를 중시해 '사임당 서파'로 불리는 초서의 길을 새로 열었다.

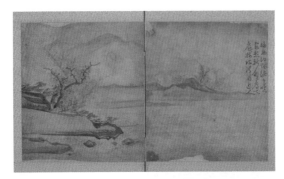

〈산수도〉

종이에 먹, 34.2×62.2cm.
국립중앙박물관 소장/출처

산수, 어훼, 초충,
어느 분야든
그리는 솜씨보다
그리고자 하는 태도가
순정하고 담박해
그림의 화격과
화가의 품격을 맑게 전한다.

〈초충도〉
중이에 채색.
국립중앙박물관 소장/출처

〈자리도紫鯉圖〉
출처: 국립중앙박물관 건판

는 초서가 유행했다. 신사임당은 꾸밈의 솜씨 대신 갖춤의 태도를 중시
했다. 강릉 오죽헌에는 그녀의 대표작 초서 병풍이 있다. 점획을 깨끗하
고 단정하게, 짜임을 간결하고 단아하게 간수한다. 그러면서도 원방각, 선
과 묵, 공간과 형태의 엮임은 기운생동의 변주를 담아낸다. 신사임당은 글
씨도 통하기 위해 삶으로 했다. 멋부림 대신 몸부림으로 서예를 혁신했다.
석봉 한호와 아들 이우, 황기로, 백광훈 백진남 부자 같은 명필들이 신사
임당의 초서를 뒤따라가 '신사임당 서파'로 불린다.

다시 보는 우리 것의 아름다움

사임師任, 여성女聖의 비전과 미션

신사임당의 시대는 여자들에게 삼종지도를 요구하는 유풍이 드세지던 때였다. 자기를 부정해야 살 수 있는 세상인데 사임은 긍정을 의도했다. 남녀유별男女有別이 아니라 남녀각별男女各別로 성인 되기를 도모했고 그 됨의 길을 문사철 시서화로 뚜벅뚜벅 걸었다.

사임의 호는 자기 긍정의 단면을 잘 보여준다. 15세 때 '스스로' 정한 호 가 '사임師任'이다. 흔히들 신사임당이 중국 주나라 문왕의 어머니 태임太 任을 본받아 태교 잘하고 현모양처가 되겠다는 뜻으로 사임이라 했다고 한다. 주 문왕의 어머니를 본받겠다는 건 맞지만, 태교나 현모양처는 가 부장제가 갖다 붙인 해석이다. 한창 공부하면서 자기 세상을 꿈꾼 소녀 가 임신과 삼종지도를 소망해 '사임'으로 호를 지었다? 열아홉 살에 결혼 하고 19년이나 남편을 처가살이시킨 후 서른여덟 살에 처음 시집으로 간 이, 남편이 '찌질한' 정치한다고 하지 말라, 첩질한다고 하지 말라 한 이다. 이런 면모가 현모양처의 틀에 들어가나?

신사임당이 사임으로 호를 잡은 것은, 태임이 한 것처럼 '나는 성인 이 된다!'라고 하는 선언이다. 사임을 뒤좇았던 후배 임윤지당任允摯堂 (1721~1793)과 강정일당姜靜一堂(1772~1832)을 함께 보면 신사임당의 '여성 女聖'이 더 잘 보인다.

윤지당이 '하늘로 받은 품성은 처음부터 남녀의 차이가 없었다'고 했습니다. 또 '여성으로 태임과 태사처럼 되겠다고 스스로 기약하지 않으면 스스로 포기하는 것'이라 했답니다. 비록 여인이라도 능히 행

할 수 있으면 성인의 경지에 이를 수 있다는 얘기입니다. 당신은 어떻게 생각하십니까? (강정일당, 「남편에게 보낸 편지」, 『정일당유고』)

신사임당은 여성女聖의 길을 걷고자 했다. 그런 선각의 기반에서 대단한 예술세계와 또 하나의 대단한 세상인 율곡을 낳았다. 바탕은 현모양처가 아니라 위성爲聖이었다.

결: 인도치사로 연 새 세상

15세기에 세종 이도가 문文에 의한 문해(Literal Literacy)의 시대를 열었다면, 16세기에 이황과 신사임당은 도圖에 의한 문해(Visual Literacy)를 열었다. 좌뇌에서 우뇌로, 문자적 사고에서 도상적 사고로 나아감이 16세기의 가장 두드러진 문화현상이다. 이황과 신사임당 같은 비주얼 크리에이터들이 그런 현상을 주도했다.

천대하던 그림으로 이황은, 천대받던 여성성으로 신사임당은 위성爲聖의 또 다른 길을 열었다. 양지의 이황이 '철인의 조건'을 새로 만들기 위해 가능한 최대한을 겨냥했다면, 음지의 신사임당은 '인간의 조건'을 고쳐 만들기 위해 불가능한 최대한을 겨냥했다 할 만하다. 그래서 이연연상으로라도 두 분을 쌍으로 모셔봤다.

다시 보는 우리 것의 아름다움

痕 칼과 몸으로 전장하고 붓과 말로 전쟁했다

삼청첩, 조종암, 화양계곡+만동묘

　임진왜란에서 병자호란까지 44년간 네 번이나 큰 전쟁을 치렀다. '십만 양병'과 '남왜북호南倭北胡'의 경계를 외치는 이들이 있었는데도 잇달아 침략당했다.

　그때를 다룬 문화로 이순신의 『난중일기』와 유성룡의 『징비록』 같은 다큐적인 것이 있다. 서양의 『전쟁과 평화』 같은 문학적인 것은 드물다. 〈게르니카〉처럼 전쟁을 시각적으로 다룬 회화작품도 찾기 어렵다. 전하는 작품으로 보면, 우리 서화는 우회적이고 관계적인 방식으로 전쟁을 기억한다. 직접적이고 직사적인 '현상'보다는 간접적이고 곡절적인 '잔상'을 통해 기억하는 편이다.

　그런 맥락으로 보면, 조선 중기의 삼절이었던 탄은 이정의 〈삼청첩〉은 임진왜란을 담았고, 경기도 가평의 조종암은 왜란과 호란을 '1+1'으로 담았다. 화양계곡과 만동묘는 호란을 되새기는 문화유적의 대표쯤 된다.

몸으로 전장, 이정의 삼청첩

조선 중기 명사들의 그림과 글을 모은 화첩인 〈삼청첩〉은 문화사적으로 수작으로 평가받는 작품이자 전쟁사적으로 수난을 받은 작품이다.

이정은 우리 회화사를 통틀어 대나무 그림의 일인자로 꼽힌다. 그는 간결하고 담박한 수묵의 운필용묵으로 문기와 생기를 갖춘 대나무 그림의 정형을 창출했다. 〈삼청첩〉은 그런 묵죽에다 매화와 난초까지 갖춰 조선 중기 사군자의 흐름을 살펴보기 좋다.

그런 귀한 작품인데도 〈삼청첩〉은 작품에 세 번의 전화를 새기고 있다. 기구한 작품이다. 임진왜란 때는 작가 이정이 왜적의 칼에 맞아 죽음을 맞을 뻔했고, 병자호란 때는 화첩이 불에 탔는데 그림만은 기적적으로 구제되었다. 임오군란 때는 일본 군함 함장이 화첩을 일본으로 반출했는데 간송 전형필 선생이 어렵사리 귀환시켰다. 이만큼 절절하게 상처와 영광을 함께 새긴 문화재가 또 있을까 싶다.

'삼청첩 매죽난'이라는 표제를 단 〈삼청첩〉은 화첩 크기가 45.8×39.3cm, 화면 크기가 26.5×39.3cm 나가고, 앞과 뒤 표지를 빼면 모두 54면이다. 그림 20면, 글 30면, 글 사이를 띄우는 공면 4면으로 구성되었다. 작품으로 치면 사군자 그림이 20점, 글이 2점, 서예가 1점, 시가 21수, 모두 44점/수다. 그림은 먹물을 먹인 흑색 비단에 금가루를 아교에 갠 금물로 그렸고 글은 종이에 먹으로 썼다.

참여작가 면면도 대단하다. 우선 당대의 삼절이 공동작업을 했다. 주인공 이정과 '조선의 명필' 한호, 당대 최고 문장 최립이 함께 표지와 서문,

〈삼청첩〉

화첩 크기 45.8×39.3cm, 화면 크기 26.5×39.3cm, 그림 20면, 글 30면, 표제 '삼청첩 매죽난'.
1594년. 보물. 간송미술관 소장/출처

왕족이자 화가인 이정의 사군자 그림 20점에 한호, 최립, 유몽인, 유근, 이안눌, 윤신지, 송시열, 송준길 등
문인 여덟 명의 찬문이 붙은 시서화첩으로 최초 작품은 임진왜란이 터진 직후인 1594년에 만들어졌다.

순죽(위)과 고죽(아래) 검은 비단에 금물, 25.5×39.3cm

본문으로 화첩의 뼈대를 잡았고, 유몽인과 유근, 이안눌이 제찬으로 참여했다. 병자호란 때 불에 타서 개장할 때는 세 명의 구원수가 새로 참여했다. 선조가 가장 사랑했던 사위 윤신지, '조선의 주자'인 송시열이 글로, 송시열과 함께 '양송'으로 불렸던 문신 송준길이 글씨로 참여했다. 이 정도면 당대의 '일세지보—世之寶'이자 명인들의 '일대교유지사—代交遊之士'라 할 만하다. 국가지정문화재 보물이다.

이정의 삼청은 사군자의 조선 전·후기를 가르는 역할을 한다. 전기 사군자보다 형식에서는 더 사실적이고 주제에서는 더 사의적인 특성을 강화해 유파를 이룰 정도로 후기 화가들이 추종했다. 그의 대나무는 바람을 맞아 잎을 칼칼하게 세워 강인함을, 난은 허공을 길고 매끄럽게 뻗은 난엽과 그것의 결정인 난꽃으로 엄정함을, 매화는 길게 뻗은 가지에 성기게 핀 꽃의 향으로 은은함을 자랑한다. 혹여나 삼청을 나무와 풀로만 볼까 봐 난초 옆에 소인배를 뜻하는 가시나무를 그렸고 인장에는 '의속醫俗' 등을 찍었다. '선비가 속되면 그 병은 고칠 수 없다.' 〈삼청첩〉에서는 그림 20점 중 12점이 대그림이다. 오로지 수묵의 변주만으로 바람 맞을 땐 몸과 잎을 활짝 펴서 무기처럼, 달을 맞이하거나 눈을 맞을 때는 온몸으로 하모니 이루는 악기처럼, 대나무를 부려 선비의 품성과 대나무의 물성을 하나로 드러낸다. 이렇게 대상의 생태에 더 충실하고 주제에 더 충직한 이정의 사군자는, 화본의 전형을 좇고 테크닉에 치중하는 기존 관행에 새로운 본보기가 되었다. 〈삼청첩〉으로부터 조선 후기의 사군자는 더욱 문기 넘치는 문인화 풍으로 바뀐다.

〈삼청첩〉은 영광도 크지만, 상처도 컸다. 첫 번째 상처는 이 작품을 만

다시 보는 우리 것의 아름다움

든 배경이다. 작가는 임진왜란 때 왜적의 칼에 맞아 오른팔이 거의 잘려나갈 뻔했다. 최립은 서문에서 "내 친구 석양정 중섭은 왕손이다. [⋯] 지난 난리통에 새와 짐승처럼 도망 다니느라 뿔뿔이 흩어져서 구차히 살았다. 그런데 중섭은 칼을 피하지 못하여 팔뚝이 거의 끊어질 뻔하다 이어졌다. 서로 피난 중에 행조에서 만났는데, 생사를 묻는 것 외에는 그림 같은 것은 물어볼 겨를도 없었다. 지금 다시 서울에서 만나서 지난번에 그려줬던 그림이 하나도 남지 않은 것을 한탄했다. 그런데 중섭이 보따리에서 이 화첩을 꺼내주었는데, 바로 팔이 완치된 뒤에 그린 대와 난초와 매화 그림이었다. 재빨리 들춰보니 대는 옛날과 같으나 더욱 진보되어 있었다. 중섭 자신도 '조금은 변화된 곳이 있을 것'이라고 했다." 라고 했다. 치명적인 부상을 극복하고 전보다 더 발전한 역작을 그린 것을 기뻐하고 축하하는 글 일부인데, 마냥 기뻐하기에는 좀 그런 부분이 있다.

이정이 누구인가? 세종의 5대 친손, 왕족이다. 국력이 왕족도 보호하지 못할 처지였다니, 일반 백성들은 어떤 상황으로 내몰렸겠는가? 그림만 보면 작가의 신분뿐만 아니라 재료의 신분도 난제다. 전쟁을 치른 그림이 비단에 금으로 그린 흑견 금물화다. 전쟁하는 그림을 초호화 재료로 그렸다? 사군자는 문기 있는 선비의 격조를 의도하는 그림이다. 전시에 초호화 재료로 극 정성의 군자화君子畵를 그려 내보인다? 그림의 의도가 다른 맥락을 갖고 있다는 생각이 들 법하다.

이 작품은 대부大夫가 거국적 차원에서 '건재健在'와 '건필健筆'을 알리고자 그렸다고 풀이된다. 이적夷狄의 준동으로 일시적으로 병화兵禍를 입

었지만, 군자의 '문화文華'는 건재하다는 것을 내보이기 위해 삼청을 그렸다는 것이다. 작품 소장처인 간송미술관은 설명한다. "자신의 건재함을 만방에 알리고, 국난을 맞아 군자의 기상을 담은 그림으로 사기士氣를 진작시키려는 의도였다. 붓으로 창칼을 이겨낼 수 있으리라 생각했던 듯하다."(2015년 〈간송문화전—매난국죽〉설명자료) 이로 보면 〈삼청첩〉은 조선의 유자들이 임진왜란을 치르고 이겨내는 방식이었다.

〈삼청첩〉은 병자호란 때는 불구덩이에 들어가는 두 번째 위기를 맞는다. 당시 선조의 부마이자 정명공주의 남편인 홍주원이 화첩을 갖고 있었는데, 피난 중에 화첩이 화마에 휩쓸리는 사고를 당했다. 한호의 글씨와 최립, 차철로의 글이 불에 타들어갔으나, 불행 중 다행으로 이정의 그림 20면은 무사하게 구제되었다. 전쟁 후 공주 부부는 정성을 다해 개장했다.

그러고는 잘 있으려니 했는데, 맙소사, 일제 강점기 때 〈삼청첩〉이 동경에 있다는 소식이 들어온다. 왜란으로 탄생하고 호란으로 재생해 존화양이의 상징이 된 작품이 다시 문제의 이적 손에 들어갔다니! 이 말 안 되는 사연이 〈삼청첩〉의 세 번째 전쟁 상처다. 〈삼청첩〉은 1882년 임오군란 때 파견된 일본 군함 일진함의 함장 츠보이 코우소(坪井航三) 손에 넘어갔다. 그는 입수경위를 〈삼청첩〉의 제45면에 첨서해 문화재 불법 반출에 무단 훼손의 만행까지 저질렀다. 화첩이 동경의 서화 거간꾼 사이를 떠돈다는 얘기를 듣고 간송 전형필 선생이 나서서 다행히 환국시켰다.

다시 보는 우리 것의 아름다움

말로 전쟁, 조종암

〈삼청첩〉이 왜란을 담은 문화재라면, 조종암은 호란을 담은 문화재다. 왜란도 일부 연결되어 있기도 하다. 경기도 가평에 있는 조종암은 명인들의 글을 새긴 암각 문화재다. 우리나라에서 가장 맑은 내 중의 하나로 꼽히는 조종천이 유유히 흐르다가 활처럼 크게 휘며 품는 가평 대보리의 암팡진 야산, 아파트 5층쯤 되는 높이의 중턱에 암벽들이 병풍처럼 서 있다.

1684년(숙종 10년) 가평군수 이제두李齊杜가 주변 사람들과 힘을 합쳐 '숭명배청崇明排淸'의 대의를 담은 제왕과 군신들의 큰 글자를 바위에 새기고 제사를 지내면서 조종암이라 불렀다. 왜란 때 명明이 베푼 은혜를 잊지 말고 호란 때 청淸으로부터 당한 굴욕을 되새기자는 취지였다.

도성에서 멀리 떨어져 숨어 있는 지리적 조건이라서 그런지, 당시 감독국가였던 청淸이 질색하는 '존화양이尊華攘夷'의 문화를 마음껏 부렸다. 그것도 초호화 캐스팅으로 해 화華의 본산을 꾀했다. 출연진은 황제 한 명, 임금 두 명, 대신 한 명, 대군 한 명 등 제왕군신 다섯 명이다.

바위에 새긴 서각은 4종 22자다. 명나라 의종의 '사무사思無邪', 선조의 어필 '만절필동 재조번방萬折必東 再造藩邦', 효종이 짓고 송시열이 쓴 합작 '일모도원 지통재심日暮途遠 至痛在心', 선조의 친손자인 낭선군 이우의 글씨 '조종암朝宗巖', 모두 골 새김의 취지에 맞게 크고 반듯한 대자大字로 새겨 보기 좋고 읽기 편하게 되어 있다.

우선 중앙 맨 위에는 첫 번째로 '생각에 삿됨이 없다'는 '사무사思無邪'가 있다. 명의 마지막 황제이자 오랑캐 청을 인정할 수 없다며 스스로 순

조종암

경기도 가평군 하면
대보리 산176-1.
1684년.
경기도 기념물.
출처: 국가문화유산포털

황제 한 명, 임금 두 명,
대신 한 명, 대군 한 명 등
제왕군신 다섯 명의
4종 22자가 대자로
새겨져 있다.

사무사思無邪, 명 의종(왼쪽)
만절필동 재조번방萬折必東 再造藩邦, 선조(오른쪽)

일모도원 지통재심日暮途遠 至痛在心, 효종 짓고 송시열 씀(왼쪽)
조종암朝宗巖, 낭선군(오른쪽)

절을 택했던 의종의 순국을 메시지로 담았다. '사무사' 바로 아래 두 번째로 선조의 크고 시원스럽고 힘찬 글씨 '만절필동 재조번방萬折必東 再造藩邦'이 있다. 명의 지원을 받아 왜란을 치렀던 왕이 '일만 번 꺾여도 필히 동쪽으로 흐르니 명이 우리나라를 다시 지어주셨다!'고 외친다. 세 번째로 선조의 글 왼쪽 옆으로 살짝 내려가면서 효종과 송시열의 합작이 있다. 북벌론을 주도한 두 사람은 '해는 저물고 갈 길은 먼데 지극한 아픔이 마음속에 쌓이네(日暮途遠 至痛在心)'라고 술회한다. 효종이 짓고 송시열이 대자로 강직하게 썼다. 마지막으로 선조의 친손자이자 당대 명필로 꼽혔던 낭선군이 '조종암朝宗巖'을 썼다. 서도를 통해 내가 모여 강이 되는 자연의 자리를 제후가 황제를 뵙는 예의 자리로 이념화하고 표제화했다.

긴 세월의 풍상을 겪어 검붉은 이끼로 바위가 뒤덮였지만, 새긴 글귀는 여전히 또렷하다. 존화양이의 뜻을 그만큼 깊이 새겼다. 조종암은 화華 문화의 원조이자 조선 후기 전국적으로 유행한 서각의 보기가 되었다.

존화양이, 소중화는 누가, 왜 새겼나? 합쳐서 44년간 네 번씩이나 큰 전쟁을 당했으니 백성들의 불신과 불평은 극에 달했다. 지배체제는 흔들리고 통치기강은 바닥으로 곤두박질했다. 당시 지배층 지식인들은 반전의 해법을 고민하다가 송나라 지식인들의 화이론을 받았다. 주변국으로부터 엄청난 혼란과 능멸을 당해야만 했던 송宋은 중심(華)과 주변(夷), 옳음과 그름(正邪)의 구분으로 중화의 자존심을 되찾고자 했다. 화이론華夷論의 중심에는 주자가 있었다. 조선의 주자이고자 했던 '송자宋子' 송시열은 주자의 이념 화이華夷를 화양華陽으로, 주자가 산 곳 무이구곡을 화양구곡으로 따라 했을 정도로 중화를 받들었다. 명이 청으로 바뀌어 화맥華脈이

조선으로 옮아왔다는 '소중화의 이데올로기'를 외치고 '조선 중화의 이미지'를 서각書刻으로 국토에 새기기도 했다. 조종암, 도봉산, 화암계곡 등 송시열과 관련된 곳에서는 암각이 수십 개 있다.

화문화의 메카, 화양계곡과 만동묘

가끔 제사를 올리는 조종암은 영원히 사는 화양계곡으로 이어진다. 1666년 송시열은 60살 나이로 사직하고 충북 괴산에 들어가 그곳을 '화華의 메카'로 만들고자 황양黃楊이라는 이름을 '화양華陽'으로 고쳤다. 그리고 '소중화' 프로젝트로 직접 대자 암각을 행했고, 유언으로 명의 황묘皇廟인 만동묘를 건립하라고 시켰다.

송시열이 기거했던 암서재에서 상류 쪽으로 조금 올라가면 산 쪽으로 화양구곡의 제4곡 첨성대가 있고, 그 밑동에는 조종암의 '만절필동'이 있다. 다시 계곡으로 내려와 상류로 한 30미터 올라가면 물가에 길이 10미터, 높이 6미터쯤 되는 큰 암석이 있고 감실처럼 살짝 들어간 쪽에 '비례부동非禮不動'이 있다. 이 글자는 사신으로 북경에 갔던 민정중(1628~1692)이 구해온 의종의 친필로 송시열이 화양계곡에 1674년 직접 새겼다. '움직이지 마라, 중화의 예가 아니면!', '비례부동' 바로 밑에는 '대명천지 숭정일월'을 자신이 직접 쓰고 새겼다. 명 의종의 순절로 끝난 중화의 천지가 조선에서 새로 열린다는 화華의 계승 선언이다.

유언으로 남긴 만동묘는 제자 권상하(1641~1721)가 맡아서 했다. 민정

화양계곡

충청북도 괴산군 청천면 화양리

중화사상을 잇기 위해 석벽에는 비례부동, 만절필동 등의 대자 각자를 새기고 명나라 신종과 의종에게
제사를 올리는 사당을 세웠다.

만절필동 각자 비례부동 대명천지 숭정일월

만동묘

중과 정호, 이선직 등 도반과 부근 유생의 협력을 얻어 명나라 신종과 의종을 모시는 사당을 짓고 때마다 제사를 올렸다. 현재 있는 만동묘는 지난 세기에 보수 정비하면서 사실상 새로 지었다. 터무니 외엔 제 형태가 아니지만, 만동묘는 '비례부동' 암각과 함께 모화의 메카가 되고 있다.

결: 우리의 '전쟁과 평화', 칼에서 붓으로, 몸에서 말로

44년간 네 번의 전쟁. 시작은 칼이 있었다. 보물인 충무공 이순신의 칼에 새긴 명문銘文은 '일휘소탕 혈염산하—揮掃蕩 血染山河'이다. '한 번 휘둘러 쓸어버리니 피가 강산을 물들이다.' 『칼의 노래』의 김훈 선생이 옮기면서 '물들일 염染 자의 공업적 이미지는 이순신의 칼의 내면을 드러낸다'고 했다. 칼과 피가 임진왜란의 내면이다.

마지막 병자호란을 끝내면서 송시열은 암각으로 '대명천지 숭정일월大明天地 崇禎日越(조선의 하늘과 땅은 위대한 명나라의 것이고, 조선의 해와 달도 명의 황제 숭정제의 것)'이라 노래했다.

44년간 네 번의 전쟁을 거치면서 몸과 칼의 '산하'가 말과 붓의 '천지'로 대체되었다. 임진왜란 중의 〈삼청첩〉과 병자호란 이후의 조종암은 멀리 따로 있으면서도 맥락적으로 하나 되는 조선판 '전쟁과 문화'의 앞뒤이다.

다시 보는 우리 것의 아름다움

 마침내 내가, 나를 그리다, 18세기 진경시대 (I)

정선이 열다: 금강내산총도와 인왕제색도

18세기는 우리 민족문화, 특히 회화의 좋은 시절이었다. 벨 에포크, 미호연대美好年代였다. 그 전까지는 중국 화본을 놓고 중국 화법으로 중국의 경치와 사람, 사건을 그렸다. 18세기부터 우리를 우리 식으로 그리기 시작했다. 정선(謙齋 鄭敾, 1676~1759)과 김홍도(檀園 金弘道, 1745~1806?)는 이런 풍조에 큰 역할을 했다. 정선은 중국화풍을 벗어나 우리 회화의 얼과 꼴을 처음 갖춘 진경산수로, 김홍도는 우리 회화의 사실성을 대폭 강화한 산수와 풍속화로 우리 회화의 길을 굳건하게 다졌다.

시대의 도반들도 한몫했다. 정선 앞에는 인조반정의 공신이면서도 관직 대신 붓과 먹을 잡았던 조속(1595~1668)이 국토를 직접 답사하면서 그리기 시작했고, 윤두서(1668~1715)는 마구간에서 살면서 말을 그리는 실득實得을 선행했다. 정선의 동네 친구이자 화가인 조영석(1686~1761)은 풍속화를 제대로 개척했다. 18세기 최고 평론가 겸 화가인 강세황(1713~1791)은 정선과 김홍도를 잇는 매개가 되었다. 그 덕분에 김홍도는 풍속화와 산수화 양쪽으로 우뚝 솟았다. 신윤복(1758~?)은 이불 속 일까지 그려 18세기 사실성을 대폭 확장했다. 그런 좋은 시대의 맥락과 함께 두 거장을 만나보자.

정선, 조선 고유의 시視양식을 시작하다

정선은 진경산수를 창안하고 18세기를 우리 문화의 황금기로 이끌어 '화성'이라 불린다. 2023년 기준으로 국보 2점, 보물 8점을 내 국가지정문화재를 가장 많이 만든 화가이기도 하다. 대표작 〈금강전도〉나 〈인왕제색도〉가 보여주듯이, 우리 땅을 직접 밟고 우리 식으로 그리는 화법을 창안해 우리가 그때까지 써왔던 중국식 누습을 벗어나게 했다.

〈금강내산총도金剛內山總圖〉를 보자. 관념이 아니라 실제 대상으로 금강산을 그린 산수화로, 정선의 제작연대가 표기된 품, 즉 기년작紀年作 중에서는 제일 이른 시기의 것이다. 진경산수를 개창한 정선이니까, 이 금강산 그림을 기준으로 진경산수 전후가 갈린다고 할 수 있다.

작고 시커멓고 또 어디는 희멀거니 해 보이지만, 〈금강내산총도〉는 미술사로 치면 엄청난 작품이다. 그림이 포함된 화첩 『신묘년 풍악도첩』은 국가지정문화재 보물이다. 절친인 이병연(1671~1751)이 금강산 초입의 김화金化 현감으로 부임하자 정선은 그다음 해인 1711년 동네 선배 신태동(1659~1729), 그리고 중간에 합류한 스승 김창흡 일행과 함께 금강산 안팎을 두루 둘러보고 인상을 담아 화첩을 만들었다.

화첩은 정선의 그림 13면과 신태동의 발문 1면, 모두 14면이다. 그림은 금강산 초입의 피금정을 출발해 단발령과 장안사, 불정대를 둘러서 백천교로 빠져나와 옹천과 총석정을 거쳐 서울로 돌아온다. 발문은 여행하고 화첩을 만든 동기와 탐승의 소회를 담았는데, 신태동이 정선에게 요청해 화첩을 만들었다는 내용이 들어 있다. 이 화첩 이후로 정선은 국보 〈금강

다시 보는 우리 것의 아름다움

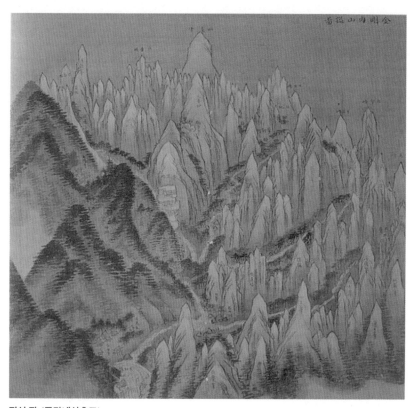

정선 작 〈금강내산총도〉
비단에 수묵담채, 37×35.9cm. 1711년. 보물. 국립중앙박물관 소장/출처
만 이천 봉이 한눈에 들어오는 구도 속에 뾰족한 돌산과 부드러운 흙산, 평지의 대대, 대소, 음양, 강약
의 조화로 기운생동하는 금강산의 정체를 담았다. 만년의 득의작과 비교하면 어색한 표현들이 있다고
하지만, 진경산수의 바탕을 깐 진경산수의 프로토타입이다.

전도〉와 보물 〈해악전신첩〉을 포함해 금강산 그림 100여 점을 더 남겼다.

후속작업과 비교할 때, 36세 작 〈금강내산총도〉가 어설프다는 지적이
있다. 덜 익었다? 이 작품은 금강산 그림의 프로토타입이다. 서른여섯 살

정선 작 『신묘년 풍악도첩』
비단에 담채. 1711년. 국립중앙박물관 소장/출처

〈단발령망금강산斷髮嶺望金剛山〉

〈옹천甕遷〉

〈백천교百川橋〉

〈총석정叢石亭〉

다시 보는 우리 것의 아름다움

의 혈기와 총기로 창안한 진경 기법은 정선 생애 작업의 바탕이 되었다. 형상을 비비 꼬거나 까마득하게만 잡는 중국식 그림과 결별하고 우리 그림으로 나아가는 과정을 이 그림만큼 잘 보여주는 작품은 없다.

신선이 하늘에서 내려보듯 금강산 일만 이천 봉의 엄청난 경물을 다 볼 수 있게 한 화면에 다 담았다. 이런 스케일이면 보통 세부가 뭉개지는데, 정선의 금강산에서는 개별 특상들도 디테일로 잘 산다. 금강산 장관의 일체미를 총람하면서 이름이 난 봉우리나 계곡, 사찰과 누정 같은 명소를 하나하나 탐람할 수 있다. 알프스나 장가계 같은 명산은 많지만, 이처럼 전모를 한 화면에 담는 장관력과 세부 특징을 또렷이 하는 특상력을 다 즐길 수 있는 명작은 드물다. 정선의 진경산수 덕분에 우리가 누리는 안복이다.

스케일과 디테일, 세와 질의 대비에서 보듯이 정선의 진경산수는 주역의 '대대待對'를 적극 시각화했다. 주역에 능통하고 주역을 응용해 진경을 창안했다는 소리를 듣는 배경이다. 화면 오른쪽은 억센 뾰족산이 보는 눈을 콕콕 찌르고 왼쪽은 부드러운 흙산이라 손으로 어루만지고 싶다. 서릿발식 준법과 점묘식 묵법, 수직의 필筆과 수평의 묵墨, 흑백, 명암, 대소의 요소들이 결연하게 맞섰다가 혼연하게 마주 선다. 주역과 산수는 중국 것이지만, 그것을 삶의 고갱이로 끌고 온 것은 조선 성리학, 그림으로 옮긴 것은 정선의 진경이다.

중국 회화는 부드러운 먹 표현 중심의 남종화, 그리고 강한 색채와 필선의 북종화가 대립적으로 발달해왔다. 정선은 이 둘을 융합해서 억세고도 부드러운 우리 산천과 강건하고도 온유한 우리 사상을 표현하는 우

리 화법으로 창안했다. 정선의 혁신은 그림에 지도의 방법까지 끌어들였다. 조선시대에는 '그림이 지도 같다' 하면 화가에게 욕이다. 땅길과 물길이 첩첩이 쌓인 바위나 계곡 사이를 동정맥처럼 흘러간다. 산봉우리와 폭瀑, 연淵, 대臺, 그리고 사찰과 누정 같은 곳에 지명을 표기했다. 산수와 지도를 결합해 중국식의 관념적인 그림을 넘어 체험하는 진경을 창출한 것이다.

이처럼 36세 작 〈금강내산총도〉는 민족의 얼굴 금강산을 붙잡고 우리 풍토에 맞는 고유화법을 찾는 코딩이 가득하다. 이 코딩을 타고 우리 회화는 중국식 화법을 벗어나기 시작했다.

그때도 '누구의 주제련가♬♬'의 '그리운 금강산'이 있었을까? 59세 작인 국보 〈금강전도〉에는 드물게 정선이 직접 짓고 쓴 화제가 있다. '일만 이천봉 겨울 금강산, 누가 뜻하고 용써서 참 얼굴로 그리겠는가?(萬二千峯 皆骨山 何人用意寫眞顔)' 59세 작의 결기는 프로토타입 36세 작을 만든 혈기와 총기의 연장이었을 것이다. 정선은 금강산으로 우리의 참 얼굴을 그리고자 했다. 그리고 독창적으로 그려냈다. 『신묘년 풍악도첩』의 풋풋한 도전은 노년으로 갈수록 기름지고 능숙해졌다. 59세 작 〈금강전도〉를 일람해보시라. 금강산의 또 다른 진경을 누리면서 정선 진경산수의 원숙미를 만끽한다.

　　　　　　　　　　　다시 보는 우리 것의 아름다움

인왕산에서 진경산수를 완성하다

〈금강내산총도〉가 진경산수의 시작이라면 〈인왕제색도〉는 진경산수의 완성이다. 정선의 유작 400여 점 중에서 크기가 가장 큰 〈인왕제색도〉는 생애 최고작이고 우리 민족회화의 대표작이라 평가된다.

〈인왕제색도〉만큼 산을 잘 표현한 작품은 없다. 심지어 인왕산보다 더 인왕산스럽다는 평을 들을 정도다. 인왕산을 등산하지 않고서도 산의 정기를 만끽할 수 있다. 정선의 와유臥遊는 VR, AR을 능가할 정도로 표현력이 탁월한 덕분이다. 게다가, 제색도는 뜻이 심원하다. 금강산에서 인왕산까지의 정선 그림은 조선판 큰 바위 얼굴처럼 시각적 활력에다가 민족적 정체까지 담았다. 이렇게 인왕산에서 진경산수를 총결산하고 그 진경으로 민족 정체의 진면까지 담아내니 최고의 득의작이라 한다.

정선의 금강산 그림이 천지만물의 기운생동을 '공간'으로 담았다면, 인왕산 그림은 기운생동을 '시간'으로 담았다. 비가 왔다가 개는 제霽의 인왕산을 그려 날씨 변화의 묘와 조선 후기 문화의 새 이슈가 된 '천기天機'의 체험을 포착했다. 작품은 세세하게 볼 부분이 많지만, 키워드를 크게 잡고 봐도 볼 것이 그득하다. 열쇠 말은 '웅장하다', '장쾌하다', '힘차고 호탕하다(豪邁)', '흥건하다(淋漓)'쯤 된다.

서쪽 인왕산을 북쪽으로 아주 살짝 틀어잡은 좌우 횡축에서 왼편은 범바위 6부 능선쯤부터 인왕산 정상, 낙월봉, 벽련봉을 거쳐서 오른편은 창의문과 북쪽 백악산 초입까지를 그림에 담았다. 산 아래는 내린 비로 땅안개가 자욱하다. 산 위로는 거대한 암괴들이 물기를 머금고 막 나

정선 작 〈인왕제색도〉

종이에 수묵담채, 79.2×138.2cm. 1751년. 국보. 국립중앙박물관 소장/출처

〈인왕제색도〉는 정선 생애 최고작이자 우리 민족회화의 대표작이라 평가된다. 왼편 범바위에서 출발해
인왕산 정상의 낙월봉, 벽련봉을 거쳐서 오른편은 창의문과 북쪽 백악산 초입까지를 담았다. 산 아래는
내린 비로 땅안개가 자욱하고 산 위로는 거대한 암괴들이 물기를 머금고 막 나온 해를 맞아 검붉게 빛
난다.

온 해를 맞아 검붉게 빛난다. 갓 생겨난 폭포는 줄기를 콸콸콸 시원하게
쏟아낸다. 비 왔다가 개는 제霽의 '순간'을 상하와 좌우 조응의 '공간'으로
담았는데, 반전까지 꾀했다. 위는 무겁고 반대로 아래는 가벼운 상중하경
上重下輕의 포치다. 위로는 육중한 돌덩어리들이 장쾌한 괴체감을 뿜낸다.
억센 붓질로 몇 번이고 위에서 아래로 쓸어내리면서 북북 긁어 얻은 것
이다. 마치 빗자루로 쓸어 문지르듯 하는 정선 특유의 필법이라서 쇄찰법
刷擦法이라 불리는데, 호쾌하고도 윤택한 붓질의 맛을 잘 낸다. 인왕산 치
마바위처럼 괴량감 있는 덩어리에는 특히 잘 어울리는 표현법이다. 아래

　　　　　　　　　　다시 보는 우리 것의 아름다움

정선 작 『장동팔경첩』
종이에 수묵담채, 29.5×33cm. 1745년 추정. 국립중앙박물관 소장/출처

〈창의문〉

〈청풍계〉

〈청송당〉

〈독락정〉

에서는 그윽하고도 그득한 묵염과 미米·태점苔點의 붓터치가 어루만지듯 부드럽다. 그런데도 자욱한 연운과 텅 빈 아래쪽 여백이 단단하고 육중한 위쪽 돌산을 가뿐하게 받아낸다. 참된 음양의 조화라면 가능하다.

조화는 저절로 오나? 저절로는 불화不和, 절박해야 해화諧和한다. 적대를 상대로 이끄는 대대의 노력이 화면 가득하다. 산 아래는 경물을 내려다보고 산 위는 바위를 올려다보는 시선을 한 화면 안에 녹여내면서 아래쪽은 수평의 묵염墨染으로 부드럽게, 위쪽은 수직의 선묘線描로 거칠게 변주시켰다. 그뿐인가. 흑백과 농담, 원근, 강한 붓질과 부드러운 먹의 번짐 같은 다원이 화면 곳곳을 과감하게 역동하다가 흔쾌하게 일원의 조화에 동참한다. 덕분에 화면이 풍성하다. 가득 찬 밀도감과 그 안의 변화만상으로 인왕산의 기운생동하는 진경을 창출했다. 이러한 풍성함을 기리고 그의 고유한 화법을 구별하고자 사람들은 '밀밀지법密密之法'이라 부른다.

〈인왕제색도〉는 현대의 어떤 다른 사진보다, 그림보다 더 인왕산답다. 농으로 인왕산보다도 더 인왕산스럽다 한다. 그런데, 농 아니라 진이다. 진을 추구하는 '진경' 정신이 그렇게 지향한다. 정선의 진경은 실제로 찾아가서 보고 그리되 눈에 보이는 것을 넘어 철학과 사상으로 보아야 하는 것까지 담아 진짜 경관을 그린다. 흔히 서양의 사실주의와 같은 것으로 보는데, 진경은 실제 경관에 성리학적 이념의 진정까지 담은 '현실+이상' 산수다. 진짜다운 것은 실세를 넘어야 그려질 수 있다는 얘기인데, 〈인왕제색도〉에서는 벽련봉 부침바위가 그런 경우다. 실제로는 산 정상에 올라가야만 보이는 바위인데, 그림에서는 멀리, 아래에서도 잘 보인다. 이런 특

상, 진짜라고 생각하는 것을 더해서 정선은 실상 넘어 진상으로 간다.

진경이 실경과 다르다고 정리되어 있지만, 진경을 사실주의와 같은 개념으로 오해하니까 논란 두 가지가 자주 되풀이된다. '겸재가 인왕산 그린 곳이 어디냐?' '그림 앞쪽에 있는 한옥이 누구 집이냐?'

첫 번째 논란에서는 그림을 그린 자리가 정동도서관, 청와대 사랑채, 옥인동 군인아파트 근처 등으로 여러 곳이 나온다. 그린 자리가 오락가락한다? 실제로 그림은 오락가락 그렸다. 일시점 원근법이 아니라 인왕산의 특상들을 그답게 보이도록 다시점으로 잡았다. 인왕산을 실제보다 더 실제처럼 보이게 하려고 산의 여기저기 주요 특징을 모아 재구성한 것이다. 진경산수는 실제 경관에 이념적 진정까지 담는 '현실+이상 산수'라는 점을 되뇔 필요가 있다.

두 번째 논란은 더 뜨겁게 왔다 갔다 한다. 큰 그림 속에 딱 하나 있는 집은 누구 집이냐? 집은 정선의 절친이자 시인인 이병연의 궁정동 집, 판서를 지냈고 친구이자 컬렉터인 이춘제(1692~1761)의 옥류동 집, 옥인동 군인아파트에 있었던 정선의 집 등으로 갑론을박되곤 한다. 그동안 제일 우세했던 주장은 정선과 이병연 관계에 대한 브로맨스적 해석이었다. 비가 왔다 개는 제를 통해서 병들어 있는 친구의 쾌유를 빌고자 그의 집을 크게 나타냈다 한다. 이춘제의 집, 정선의 집도 이병연의 집처럼 솔깃한 내용을 담고 있다. 하지만, 세 가설 모두 '왜?'를 세 번 정도 물으면 스스로 허물어지는 추리 수준이라 더 진정성 있는 연구가 필요하다. '누구의 집일까?'를 좀 더 파고들려면 '왜 그림을 그렸나?'를 생각해볼 필요가 있다. 이 부분 역시 깊이 연구되지 않았다.

비가 개다, 제霽나 청晴의 주제는 시와 그림은 물론, 선비의 호나 당호에 많이 쓰였다. 비(雨)와 갬(霽)을 한 몸으로 품은 제霽는, 자연의 경이를 경험하는 일기이지만, 자연의 섭리를 인도人道로 만나는 유교의 천기天機이기도 하다. 정선이 심취했던 『주역』의 단사彖辭에는 '운행우시 품물류형雲行雨施 品物流形', '운행우시 천하평야雲行雨施 天下平也'라는 말이 있다. 이 뜻을 잘 보여주는 것이 한예체의 백미로 꼽히는 〈서악화산묘비〉이다. '산악은 하늘과 짝한다. 하늘과 땅이 자리를 정하고 산과 물이 기운을 통하고 구름이 움직여 비가 내려서 만물이 이루어진다. 이것이 역의 큰 뜻이다(山嶽則配天 乾坤定位 山澤通氣 雲行雨施 旣成萬物 易之義也).' '운행우시雲行雨施'로 만물의 꼴이 갖추어지고 천하가 화평하다! 이게 구름 날고 비 오가는 제霽를 겸재 역대 최대작으로 그린 큰 뜻에 더 가깝지 않을까? '역易의 큰 뜻', 이 성리를 조선화하기 위해 정치, 사회, 문화 다방면으로 절치부심했던 인왕산 장동 김씨 집단이 있었다. 그리고 그들과 함께했던 정선이 그림으로 꼬박꼬박 동행했다. 〈청풍계〉처럼. 그러면서도 정선은 자화경 〈인곡정사〉로 자기만의 정체를 드러내기도 했다. 정선의 작업 맥락을 크게 잡고 시대의 뜻까지 포섭하는 '큰 그림', '큰 뜻'으로 볼 때 금강산에서 시작하고 인왕산에서 완성한 정선의 진경 행보가 더 잘 보일 것 같다.

그래도 조갈이 난다. 누구 집일까?

다시 보는 우리 것의 아름다움

마침내 내가, 나를 그리다, 18세기 진경시대 (II)

實

김홍도가 맺다: 옥순봉도, 소림명월도, 병진년화첩

통일신라의 대문장가 최치원이 '천발 흰 비단 드리웠나/만 섬 진주알 뿌리었나'라고 노래한 금강산 구룡폭포를 정선과 김홍도가 비슷한 구도로 그렸다.

구룡폭포는 '높이 74m, 폭 4m로 물량이 많아 기세가 좋고 주변 경관이 장관 중의 장관인 데다가 폭포와 절벽과 바닥, 연못까지가 하나의 화강암 바위로 이뤄진 독특한 형태를 자랑해 우리나라 3대 명폭 중 하나로 손꼽힌다.'(『금강산의 명승』)

미술사가 이태호의 한 강의에서 표현한 것처럼 정선 폭포는 '느낀 대로 그린 마음 그림'이고 김홍도 폭포는 '본 대로 그린 눈 그림'이다.

정선의 폭포 대 김홍도의 폭포

정선의 폭포를 먼저 보자.

거칠고 호방한 필치로 기운생동하는 폭포의 진면을 소리와 함께 표현한다. 무엇보다 기세가 좋고 호쾌하다. 호방한 필치와 구도로 눈뿐만 아니

라 귀, 가슴까지 시원하게 뚫을 정도다. 폭포가 떨어지는 암벽을 도끼로 찍듯이 큼직하게 내려긋는 부벽준법斧劈皴法으로 그려 높이와 골기를 강렬하게 세웠고, 실제보다 배 이상으로 늘려 잡은 폭포의 길이는 가마득하게 수직 낙하하는 폭포의 장쾌함을 붙잡았다. 연못은 하얗게 쏟아지는 폭포수를 온 힘을 다해 받아내느라 온몸을 납작하게 뉘었다.

회화적으로는 올려다보는 시각적 폭포와 내려다보며 얻는 청각적 연못을 하나로 버무렸다. 폭과 연이 하나의 화강암으로 이루어졌다는 물리적 사실까지 잘 표현한 것이다. 투시법으로는 모순이다? 다른 시점의 절합으로 물이 튈 것 같고 귀가 뚫릴 것 같은 박진감을 건지는 편익이 훨씬 더 크다. 실상보다 심상을 노렸다. 주제 중심으로 힘껏 표현하고 주변과 보조는 가급적 붓질을 줄이고 형용을 자제하는 한편, 강한 필선과 부드러운 먹칠, 돌의 골기와 나무의 생기, 큰 물상과 자잘한 것 같은 역易의 대대待對로 역동적인 화면을 만들었다.

특히 폭포와 연못은 알싸하고 시원한 풍경과 짜릿하고 호방한 음경의 합경을 인상 깊게 각인시킨다. 18세기 문인들이 폭포로 선망한 단어 호매임리豪邁淋漓(호탕하고도 흥건한)의 경지다. 정선의 그림은 아무리 잘 찍어도 사진과 다르다. 정묘한 형상보다 박진감 넘치는 기세와 형세를 중시하고 실상보다 진상을 더 쳤기 때문이다.

이어서 김홍도의 폭포를 만나보자.

흘러내리는 물줄기와 폭포 너머로 보이는 봉우리에 폭포 앞의 구름다리까지 사생하듯이 '충실하게' 그려냈다. 김홍도의 폭포는 주부와 원근, 대소를 맥락적으로 잡아 훨씬 더 사실적이다. 게다가 정선처럼 인위로 자

다시 보는 우리 것의 아름다움

정선 폭포는 '느낀 대로 그린 마음 그림'이고 김홍도 폭포는 '본 대로 그린 눈 그림'이다. 정선의 진경산수에서 단원은 실경을 더해 또 한 번 더 나아간다.

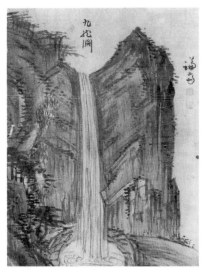

정선 작 〈구룡폭〉
종이에 수묵, 23.3×29.6cm. 18세기.
출처: 한국의 미─겸재 정선

김홍도 작 〈구룡연〉
비단에 수묵, 28.4×43.3cm. 18세기 후반.
간송미술관 소장/출처

구룡폭포

르고 재구성하는 편집을 최소화하고 대상이 있는 그대로를 존중해 더욱 그렇게 보인다.

정선의 절벽은 도끼로 패듯이 쓱쓱 긁어내려 기세 중심으로 표현되었는데, 김홍도의 절벽은 바위 하나하나의 질감이 나타날 정도로 굵기와 농담을 섬세하게 변주시켜 사실감을 강화했다. 대상을 가능한 한 치밀하게 재현해 자연이 주는 그대로의 감흥에 충실하다.

김홍도는 스승 강세황이 사실 정신으로 강조한 '곡진물태曲盡物態'를 좇아 그림에 음영법과 투시도법까지 끌어들였다. 〈구룡연〉에서도 투시도법을 썼다. 화면 안에서 올려다보고 내려다보기를 맘대로 하는 정선의 시각과는 달리, 김홍도는 화면 밖에서 들여다본다. 자기 이상보다도 대상의 형상에 충실하게 보고 또 본다. 차분하고 투명한 붓질로 그려 시각적인 서정으로 피어나는 풍광은 담백하고도 그윽한 풍토미를 새롭게 일군다.

폭포만 비교해도 호방하고 떠들썩한 정선과 차분하고 투명한 김홍도의 작품이 이렇게 다르다. 맘대로의 정선, 눈대로의 김홍도로 저마다 제격이다. 다르다 보니, 그림의 기풍 차이가 신분 차이 때문이라는 주장이 있다. 주체적인 선비라서 정선은 호방하게 그리고, 주문대로 해야 하는 화원이라서 김홍도는 꼼꼼하게 그렸다는 식이다. 과연 그럴까? 김홍도가 왕성한 활동을 했던 18세기 후반은 봉건적 지배체제가 해체되던 때였다. 중인 거부가 나오고 여항문인들의 송석원시사가 사대부 시사를 압도하기도 했던 새로운 시대였다. 정선과 김홍도, 그리고 그들의 작품의 차이는 시각과

다시 보는 우리 것의 아름다움

시류의 차이다. 진眞의 개념이 이념과 주체 중심에서 사물과 객체 중심으로 나아갔다. 정선에서 김홍도로 가며, 더욱 실實해졌다.

김홍도의 진경, 진을 더욱 실하게

벽지 문양이나 간판 이미지, 복제벽화의 본에 이르기까지 〈서당〉이나 〈씨름〉 등의 풍속화들이 워낙 널리, 친근하게 쓰이니 사람들은 김홍도를 '풍속화의 대가'로만 안다. 그와 동시대 문인인 홍석주(1774~1842)는 '김홍도를 풍속화가로만 아는 것은 그를 다 알지 못하는 것'이라 했다.

김홍도는 21세 때 영조 망팔순의 회로연을 홀로 그렸다. 29세 때는 국왕 영조와 왕세손 정조의 초상을 연이어 그렸다. 44세 때에는 금강산 사생을 어명으로 받았는데, 정선의 금강산 그림을 공부한 후 자기식 봉명산수를 완수해왔다. 그의 손이 가닿지 않는 분야가 없었고, 우뚝 서지 않음이 없었다.

김홍도는 길이었다. 풍속화는 당대의 속태俗態를 가장 잘 담아내 미술사로만이 아니라 생활문화사로도 더없이 귀중한 사료를 남겼다. 전신傳神에 사조寫照까지 충실한 초상화, 정선에 이어서 또 한 차례 업그레이드시킨 진경산수화, 문기와 화기를 겸비한 화조영묘에 이르기까지 두루 활약하며 우리 회화의 벨 에포크를 이끄는 큰 역할을 했다.

김홍도 최고 화첩, 병진년화첩

김홍도의 산수는 공간이 살고 경물이 생동하는 실한 경치를 추구했다. 실지實地로서의 풍경을 그렸다. 조선성리학의 이理를 중심으로 지극한 경지境地를 좇은 정선의 진경과 달랐다. 그 차이를 잘 볼 수 있는 작품이 김홍도의 『병진년화첩』이다. 인기 최고는 풍속화첩이지만 화격 최고는 『병진년화첩』이다. 51살이던 병진년(1796)에 그렸다고 이름이 그렇게 되었는데, 미술사가 고 오주석 같은 이는 화첩의 뛰어난 가치를 보통명사로 낮잡았다고 『단원절세화첩』으로 고쳐 부른다. 화첩은 충청도 사군팔경과 강원도 관동팔경을 그린 것 중에서 산수와 화조, 풍속을 아울러 모두 20폭으로 꾸몄다. 이 화첩만 봐도 김홍도가 풍속화 말고 산수화에도 얼마나 뛰어났는지를 단번에 안다.

화첩 전체의 특성을 대변하는 첫 번째 작품은 단양팔경 중 하나인 옥순봉을 사실적으로 그린 〈옥순봉도〉다. 다섯 개의 기둥 같은 총석을 중앙에 두고 그 좌우로 주변 산악을 깔았다. 카메라의 줌인으로 생기는 아웃포커스 효과처럼 중앙은 주제로 또렷하고 진하게 잡았고 주변은 배경으로 흐릿하거나 빈 공간으로 놓아주었다. 주제인 옥순봉은 밑동부터 꼭대기까지 우뚝하고 또렷하게 온다. 암봉은 금강송 껍질처럼 종횡으로 필선을 잡아 바위주름을 현장감 있게 나타냈고 총석은 앞뒤와 들고남에 따라 농담을 변주시켜 입체적으로 나타냈다. 봉우리 밑동의 돌무더기와 낮은 수풀까지 잘 담았다.

주변 산악은 흐릿하게 뭉뚱그려 그리다가 짙은 먹을 짧고 강하게 눌러

김홍도 필 『병진년화첩』

20폭, 종이에 수묵담채, 그림 31.6×26.7cm. 1796년. 보물. 삼성미술관 리움 소장/출처

김홍도 50대의 산수화와 풍속화를 모았다. 담백하고 투명한 색채와 원근법을 활용한 사실적인 표현으로 풍경의 새로운 시감을 열어가는 김홍도 화업 성취와 우리 산수 진화의 여정을 함께 보여준다.

〈옥순봉도〉

〈사인암도〉

〈도담삼봉도〉

정상의 소나무를 터치해 악센트를 주었다. 주부와 원근 같은 경물의 대비는 원만하고 자연스럽다. 정선이 특상 중심으로 대상을 편집하고 재구성했다면, 김홍도는 대상을 중심으로 특징을 부각하되 보조와 주변도 같이 사는 맥락적인 관계를 살렸다. 그래서 〈옥순봉도〉에서는 야외에서 맛보는 넓은 공간감과 현장감, 훨씬 더 실제 같은 경물의 현실감을 보다 더 많이 누릴 수 있다.

그런 실험을 보강하는 요소 중 하나가 투시도법이다. 고원高遠과 심원深遠, 평원平遠을 두루 쓰는 전통화법과 달리, 〈옥순봉도〉는 전체 경물을 화면 '밖에서' 일시점 투시한다. 부분적으로는 전통화법을 반전의 요소로 활용했다. 경물을 투시로 관람하다가 화면 오른쪽 아래, 아주 조그맣게 그려진 배와 선유객 세 명을 만나서는 그들의 눈길을 따라 옥순봉을 올려다본다. 밋밋할 수 있는 풍경에 파란을 일으키는 시점의 변주다. 그래도 그림은 기본적으로 '원근법'적이다. 이 그림으로 우리도 새로운 시감을 얻는다. 주로 근경 위주로 구도를 당겨 잡고는, 필묵을 담박하고 섬세하게 쓰는 수지법樹枝法과 준법皴法으로 나무나 산악, 계곡을 차분하게 그려 한국적인 정취를 한껏 드높이는 한편, 우리 회화에 없던 실재감과 공간감까지 담아낸다. 새로운 시감을 주는 김홍도의 혁신을 사람들은 '단원화법'이라 기린다.

김홍도는 정선으로부터 또 나아갔다. 더 자연스럽고 더 일상적인 면모를 갖춰서 우리 회화의 역사가 전근대에서 근대로 나아갈 여지를 열었다. 그런 진화의 좋은 보기가 김홍도 산수의 백미로 꼽히는 〈소림명월도疏林明月圖〉다.

다시 보는 우리 것의 아름다움

범상을 비범으로 구원하는 〈소림명월도〉

늦은 가을 어느 날 야산의 '성긴 숲에 둥근 달이 떠오르기' 시작한 정경을 그렸다. 헛헛한 무지렁이 수풀을 그린 게 다인데, 산수의 최고작으로 꼽힌다. 『병진년화첩』의 여덟 번째 그림인 〈소림명월도〉다. '성긴 숲에 달이 밝다.' 지극히 평범한 풍경이라 그림을 잘 모르는 이들은 그냥 지나치기 쉽지만, 그림 보는 이들은 이 그림이 이 화첩의 최고라서 화첩을 『소림명월도첩』이라 부르는 한편, 김홍도 산수의 최고작으로 꼽는다. 너무 평범해서 너무 비범한 18세기 후반의 기념작이란다. 〈소림명월도〉를 잘 보면 평범과 비범의 화쟁을 얘기할 수 있는 근대의 맹아를 찾을 수 있다.

길이나 집 모퉁이를 돌아서면 만날 법한 '여느' 풍경이다. 들판, 이름 모를 갈잎나무 서너 그루가 섰고, 보일 듯 말 듯한 개울이 흐르고 그 뒤로 보름달이 낮게 떠오르기 시작했다. 야野에 야野, 소疏에 소疏, 작은 것에 자잘한 것, 보름달이 있지만, 지극히 범상한 풍경이다. 범상치 않아 그리는 정선 산수와 판이 다르다. 그래서 달리 다시 본다.

보통 그림 속의 나무는 용트림하듯이 몸을 비틀고 꼬는 신목이나 낙락장송 하는 고목들을 다루는데, 여기는 평범한 갈잎나무다. 그것도 잎이 다 떨어진 나목으로 '간난'하게 섰다. 산수에서 나무는 대개 배경이고 보조인데, 여기서는 달마저 자기 뒤로 두고 전위로 나섰다. 그 아래로 나지막한 억새 덤불이 밑동을 같이 잡았다. 한껏 스산한데, 작은 개울이 흐른다. 졸졸졸졸…… 작아서, 낮아서 더 절창이다. 작은 개울이 시각적 운치를 청각적 정취로 드넓히는 역할을 한다. 덤불과 개울은 눈을 한참 줘야

〈소림명월도〉
종이에 수묵담채, 31.6×26.7cm
늦은 가을 어느 날 야산의 '성긴 숲에 둥근 달이 떠오르기' 시작한 정경을 그렸다. 헛헛한 무지렁이 수풀을 그린 게 다인데, 전근대적 산수를 근대적 풍경으로 바꾼 산수 최고작이라 평가된다.

보일 정도다. 그런 무지렁이 수풀에 달이 오기 시작했다. 그런데 달도 휘영청 밝게, 둥실 높이 뜬 게 아니다. 홍운탁월하거나 청풍명월하는 다른 그림들의 달과 다르다. 오히려 나무에 가리어, 엉거주춤하게 뜬다.

나무에 뒤처지고 개울 소리에 뒤 밀려도 둥긂과 밝음을 잃지 않고 온다. 야野의 야野, 음陰의 음陰으로서의 후덕함이자 원만함이다. 익명의 나

다시 보는 우리 것의 아름다움

무, 무명의 개울, 무지렁이 들판의 달밤을 응시하는 작가의 마음이, 이 성긴 숲을 차별 없이, 원만하게 찾은 달의 마음일 것이다. 가려지고 낮잡아도 기어코 밝게 오고 기필코 높이 오르고 마는 달이, 소림을 응시한 그의 마음 아니었을까? 달 그림은 그의 단심일 것이다.

김홍도 이전에는 누구도 그리지 않던 소재인 범상凡常과 비경非景을 그는 작심하고 그렸다. 이 작품으로부터 지극히 평범한 것도 비범한 것이 되는 새로운 진경이 시작된다. 우리에게도 전근대의 산수를 넘어 근대적인 풍경이 열린다. 또 하나의 '시각 혁명'이다. 정선은 우리 식 진경의 시작으로 혁명했고, 김홍도는 우리 식 풍경의 시작으로 혁명했다. 둘의 혁명으로 18세기 회화는 우뚝 설 수 있었다.

결: 이런 장면도 산수화가 될 수 있는가?

그런데 김홍도의 〈소림명월도〉는 먹을 찍어 그리는 전통회화에서 산수가 아닌 풍경의 시선으로 대상을 마주한다. 그것은 화가의 눈앞에 펼쳐진 광경이었으되 이전까지 누구도 그림의 대상으로 받아들이지 못했던 '일상'일 뿐이었다. 금강산과 같은 절경도 명소도 아닌, 아무것도 아닌 어느 달밤을 그림으로 옮겼으니 이야말로 하나의 사건이라 해야 옳을 것이다. 게다가 시점 또한 전통적인 산수와 달랐다. 서구의 풍경화에서 흔히 볼 수 있는 단일시점으로 그려졌다. 이미 절정에 선 화가였으나, 그는 여전히 자신만의 새로운 절정을 묻고 있었으리라.

그 달밤을 보았느냐고, 이제 그 달밤이 그림이 될 수 있겠느냐고. […]

〈소림명월도〉는 '이런 장면도 산수화가 될 수 있는가', 즉 현대의 어법으로 바꿔 묻자면, '어느 달밤의 풍경이 그림이 될 수 있는가'에 대한 답을 요구했다. 김홍도는 어떻게 이와 같은 질문에 직면했을까. 아니, 그 자신이 던지지 않았다면 18세기 말의 어느 누구도 생각지 못했을 질문일 것 같다. 이 '사건'에서 그를 만나고 싶다. (이종수, 『그림문답』, 2013)

다시 보는 우리 것의 아름다움

 세상 속으로 자맥질하는 그림, 풍속화 (I)

더욱 우리답게, 더욱 살갑게: 마상청앵도와 미인도

18세기의 시대정신은 '전진'했고, 그런 시대에 걸맞게 18세기 풍속화는 '꿈진'했다. 사회가 봉건체제를 넘어 한발 더 나아갔고 그림은 화본을 넘어 실득實得 수준으로 나아갔다.

실제로 쓰였고 널리 사랑받았던 전시 동선을 따라가면, 더욱 친근하고 알차게 18세기 풍속화의 진면을 만난다. 〈간송문화─풍속화전〉이다. 전시 때마다 미술관이 있는 성북동에 긴 줄을 만들었던 간송미술관의 간송문화전 중에서도 최고의 장사진을 만드는 전시였다.

간송미술관이 18세기 풍속화의 진짜배기를 거의 다 갖고 있어 이 전시로 18세기 풍속의 진태眞態를 거의 다 만날 수 있었다. 전시의 첫 작품은 우리 회화사상 가장 서정적인 작품으로 꼽히는 김홍도의 〈마상청앵도〉, 끝 작품은 우리 미술사에서 가장 어여쁜 여인이라는 신윤복의 〈미인도〉다. 필요하면 시종을 바꾸지만, 딴 작품이 둘을 대체하는 경우는 잘 없다. 둘의 중간을 풍속화의 여울이 되는 주요 작품들이 자리 잡는다. 윤두서/윤용의 〈나물 캐는 아낙〉과 일하는 풍속의 원조인 윤두서/강희언의 〈돌 깨는 사람〉, 조선시대 최고의 타이틀 매치를 그린 조영석의 〈현이도〉, 범부에 이어 길냥이도 그림의 주인공으로 데뷔하는 김득신의 〈야묘도추〉, 의

식 너머로도 여행을 떠나는 윤덕희의 〈대쾌도〉 등이다. 선택과 집중이 필요한 지면에서는 풍속 유람의 시작과 완성, 그리고 정점인 『혜원전신첩』을 보고자 한다.

김홍도 작 마상청앵도

결승점의 〈미인도〉에 절세의 여우가 나온다면, 출발점의 〈마상청앵도馬上聽鸎圖〉에는 멋진 남우가 출연한다. 〈마상청앵도〉는 중년의 훤칠한 선비가 몸종을 거느리고 길을 떠났다가 '말 위에서 꾀꼬리 노래를 듣는', 봄날여느 길에서 만날 듯한 평범한 풍경을 담았다. 평자들은 이 작품이 조선시대 인물풍속화 중에서 서정미가 가장 뛰어난 작품이라고 한다.

한지에 수묵담채를 절제해 화사한 봄빛의 날림을 잡았는데도, 가로 117cm, 세로 52.2cm의 큰 화면에는 도처에 봄기운이 도저하다. 촉촉한 강변길에 물든 길섶의 초목과 인마들은 푸렁푸렁, 실룩실룩한다. 여기에 불을 지른다. 꾀꼬리 암수가 사랑에 겨워 서로를 희롱한다. 이들 때문에 이 그림은 '춘정'을 표현한 것으로 풀이되어왔다. 그림 속 행인들이 봄의 전령 꾀꼬리의 춘정을 탐해보고 그런 행인들을 따라 관객이 춘의를 탐해본단다.

투시도법 같은 새로운 시각 장치도 눈길을 끈다. 행인과 나무를 오른쪽에, 제시는 왼쪽으로 치우치게 대칭적으로 배치한 후 배경은 과감하게 지워버렸다. 여백 미를 드높이는 한편, 대상에 대한 집중을 강화하는 의도

김홍도 작 〈마상청앵도〉

종이에 수묵담채,
52.2×117cm.
18세기 말~19세기 초. 보물.
간송미술관 소장/출처

길을 나섰다가
'말 위에서 꾀꼬리 노래를 듣는',
봄날 길 풍경을 담았다.
조선시대 인물풍속화 중에서
서정미가 가장 뛰어난
작품이란 평을 듣고 있다.
화제는 김홍도와
1, 2위를 다투던
화원화가이자 친구인
이인문이 썼다.

인데, 이런 화법은 김홍도가 창안해 당대에 유행시켰다. 〈마상청앵도〉는 그림 밖에서 들여다보는 투시도법을 사용해 공간을 깊게 하는 한편, 새로운 시감의 서정을 드높였다. 그림 안에서 화자와 함께 시점을 옮겨 다니는 이전 회화의 다시점과 다르다.

그림과 글씨의 '콜라보'도 진기한 볼거리다. 그림 상부 중간에 버드나무 가지처럼 낭창낭창하게 휘날리는 제발이 있다. 김홍도의 절친이자 그와 함께 그 시대의 대표 화가를 다퉜던 이인문(1745~1824 이후)의 글씨이다.

> 어여쁜 여인이 꽃 아래 천 가락으로 생황을 부나?
> 운치 있는 선비가 술통 앞에 귤 한 쌍을 두었나?
> 어지럽다 황금 베틀 북이여, 수양버들 물가를 오고 가더니
> 비안개 자욱 끌어다가 봄 강에 고운 깁을 짜고 있구나.
> 佳人花底簧千舌　韻士樽前柑一雙
> 歷亂金梭楊柳岸　惹烟和雨織春江

조선 후기를 대표하는 화가 2인의 합작인 데다가 새로운 화풍을 보여주는 회화사적인 가치를 높이 평가받아 보물로 등재되었다. 이상이 그동안 해온 〈마상청앵도〉의 해석 일반이다.

'이런 그림은 왜 그렸을까?' '봄날에 말 타고 꾀꼬리 노래 듣는 것이 김홍도의 독창일까?' 질문이 〈마상청앵도〉에 대한 통념을 넘어서는 발문發問이기를 고대하면서 그림을 더 보자.

김홍도는 이 그림을 왜 그렸을까? '한 양반이 봄나들이 나갔다가 서로

희롱하는 꾀꼬리를 보고 춘흥에 빠졌다.' 일반적인 해석이다. '그림 속 양반이 김홍도 자신이고, 봄날 꾀꼬리를 보고 화려했던 과거를 회상하는 장면이다.' 특별한 해석이다. 솔깃하게 온다. 젊어서 정조의 총애를 받고 화명을 날렸던 그가 늙어서 늦둥이 아들의 서당 삯도 내지 못할 정도로 가난하게 된 자신의 일생을 회환으로 돌아보는 것이란 풀이다. 그런데 이 해석은 작품에 나타난 것보다 나타나지 않은 것에 더 많이 의존해 풀이한다는 지적을 받는다.

다르게 보자. 그동안 등한시해온 사실인데, 김홍도의 도상과 이인문의 시상 둘 다 '전고典故'가 있다. 전고는 글을 짓고 그림을 그릴 때 인용하는 선현의 문장이나 이미지를 뜻한다. 김홍도나 이인문 둘 다 참조한 근거가 있으니 그 근거를 밝혀보면 작업 동기를 더 가깝게 유추할 수 있다. 말 타고 느티나무를 지나는 장면은 '소년행少年行'이라는 주제로 동양화 교본에 나온다. 소년행은 청년이 여색을 파는 술집을 찾아가는 유흥을 다루는 게 일반적이다. 말 타고 버드나무를 지나가다가 꾀꼬리가 나오는 장면은 외로움이나 연인과의 이별을 다룬다. 「황조가」처럼. 때로 춘정을 노래하기도 한다. '소년행'이나 '소년행락'의 이름을 단 그림은 우리 미술관 수장고에 수두룩하다. 테마가 바뀌기도 한다. 말 타고 버드나무를 지나는 장면이 거리를 배경으로 펼쳐지면 노상풍류나 행려풍속을 다룬다.

김홍도는 화원의 공무로 거리풍속을 취재해 보고하는 행려풍속도를 여러 차례 그렸다. 심지어 복사한 듯한 장면이 다른 보고서에 반복되기까지 한다. 〈마상청앵도〉도 그런 그림 중의 하나다. 이 작품은 1795년에 그린 8폭 〈행려풍속도병〉의 제4폭 〈마상청앵〉과 비슷하다. 말 탄 선비와 버드

왕유 작 〈소년행〉, 『당시화보唐詩畵譜』

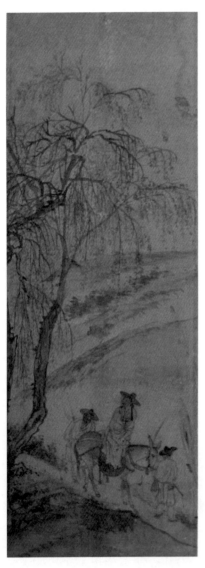

김홍도 작 〈마상청앵〉

풍속도병풍 제4폭,
종이에 수묵담채.
18세기 후반.
국립중앙박물관 소장/출처

다시 보는 우리 것의 아름다움

나무, 꾀꼬리의 좌우가 서로 바뀐 점이 다르다.

친구 찬스를 쓴 이인문의 시 1구의 '가인'과 '생황'은 중국에서 가장 많은 시를 남긴 남송의 시인 육유의 「수용음」, 2구의 '시인의 귤 한 쌍'은 송의 은사 대웅의 고사, 3구의 '베틀 북', '꾀꼬리'는 남송 여류시인 주숙진의 시 「한춘」, 4구의 '물안개'와 '강변'은 다시 육유의 시에 시상이 있다.

전고가 있으니 그럼 카피한 작품들인가? 고전에서 전고의 사용은 금지가 아니라 권장 사항이다. 중국 고전을 빌렸지만, 봄날을 맞는 우리 서정을 우리 식으로 표현했다는 점을 이 작품은 크게 보여주고자 했을 것이다. 김홍도 이전에는 중국식 서정을 중국식 화법으로 그렸다. 정선이 우리 산수를 우리 식으로 그리기 시작했다면, 김홍도는 우리 서정의 우리 식 그림을 시작했다. 그런 그림의 전환을 훨씬 더 중요하게 보아야 한다. 전고는 그림 밖의 일일 수 있다. 게다가 김홍도와 이인문 '트윈 폴리오'가 했다는 사실이 중요하다. 문인들이 주도하던 서사를 화가 둘이 다 했다. 또 작품 크기가 소회를 위한 개인용 책자가 아니라 소통을 위한 공공용 족자에 맞게 잡혔다. 거의 공시 수준이다. 중국으로부터, 그리고 글로부터 '회화 독립'을 선언하는 듯한 형식과 내용의 전회는 〈마상청앵〉 이전에 보기 힘들었다.

전고가 있고 그것의 한국식 전회를 거의 공시 수준에서 행한 작품이라면, 김홍도 최고의 인물풍속화에 대한 해석을 새로 찾는 노력이 필요하지 않을까? '춘의'나 '소회'와 같은 작은 흥미도 좋지만 새로운 문화의 물꼬를 트고자 크게 그렸던 그의 큰 뜻을 놓치지 않았는지 더 돌아봤으면 한다.

신윤복 작 미인도

전통회화사상 가장 아름다운 여인 그림으로 평가받는 신윤복의 〈미인
도〉다. 이팔청춘의 처자가 옷과 장신구를 잘 갖추고 수줍은 듯 당차게 선
전신상으로 화이불치의 미가 일품이다.

여인이 만인 앞에 이렇게 당당하게 선 적은 이전에 없었다. 이렇게 살아
있게 그린 적은 더더욱 없다. 혁신이다. 신윤복은 신격을 기념하는 인물초
상화를 인격을 살리는 인물풍속화로 혁신해 사람도 살아 있고 그림도 사
는 생생지도生生之圖를 일구었다. '야한 화가' 신윤복이라는 사시를 넘어
야 '혁신가 신윤복'이 잘 보인다.

그림을 참 잘 그렸다. 대상 묘사에 어울리게 잘 부린 섬세한 붓질과 살
아 있는 색감은 아름다움에 귀함과 생생함을 더했다. 호사가들은 이 그
림이 야하고 선정적이라고 흥분한다. 옷을 벗는 중이다, 속옷이 보인다,
버선발을 내밀었다……. 그런 장치들이 남성을 유혹하는 디자인 요소이
고, 그게 아니더라도 도상 자체가 남자들 애간장 다 녹이는 선정 수준이
라고까지 얘기한다. 어엿한 인격을 성적으로만 보는 것 아닌가? 여성 연
구자들이 미술사에도 꾸준히 진입해 성적 편향의 시각을 문제 삼고 나섰
다. '미인도'라는 호칭 자체도 바꿔야 한다고 말한다.

야하다? 여인은 당당하고 그림 역시 당차다. 전통적인 초상화에서는 신
격의 포즈로 위엄을 강조하지만, 여기 초상화의 여인은 근대적인 모델링
까지 갖추어 생생하고도 당당한 포즈를 취했다. 긴장하는 표정이 살짝 돌
기도 한다. 담이 센 사람도 카메라가 찰칵하는 순간에는 움츠린다. 그래

다시 보는 우리 것의 아름다움

신윤복 작 〈미인도〉

비단에 수묵담채,
113.9×45.6cm,
18세기 말.
보물.
간송미술관 소장/출처

가체를 얹고 회장저고리에
풍성한 치마를 하고
노리개로 장식한
아리따운 여인을 부드럽고
섬세한 필치와 은은하고
격조 있는 색감으로 잘 그렸다.
여인을 이렇게 크고
격식 있게,
잘 그린 전례가 없다.
여성을 주제화하려는
의도가 뚜렷하다.

서 더 살아서 온다.

'상박하후上薄下厚'의 복식은 세계적으로 어필할 K-패션의 한 바탕이다. 몸에 꽉 낄 정도의 울트라 핏한 노랑 저고리에 온 우주라도 다 품을 것 같은 풍성한 볼륨의 쪽빛 치마가 대비 미를 극화한다. 가채 얹은 쪽진 머리까지 치면 18세기에 크게 유행했던 경화사족 스타일을 다 갖춘다.

비딱하다고? 입상으로는 바로 선 것이다. 허리를 안쪽으로 약간 밀고 상체를 뒤로 약간 뺐지만, 정상적인 입상 모델은 이렇게 한다. 다 바로 펴면 경직이 일어나 모델이 자세조차 잡기 힘들다. 정자세의 딱딱함과 어색함을 덜기 위해서 고개를 살짝 숙여 눈은 내리깔고 두 손으로 노리개를 어루만진다. 본래 멋진 여인을 혜원의 특기인 섬세한 필치와 화사한 색감으로 더 살리니 더더욱 멋지다.

기생인가? 내외가 엄격한 시대에 여인을 그리는 것이 불가능하고 옷차림과 꾸밈이 너무 화려하다고 그림의 여인이 기생이라고 한다. 그런 추측의 근거로 그림 속 여인이 남자를 유혹하고 있단다. 이런 식이 지금까지의 주된 해석이었으니 좀 더 들어가보자.

벗고 있나? 치마끈이 풀려 느슨한 가운데 두 손으로 노리개를 받치고 있는 여인의 상황이 옷을 벗고 있는 증거라 한다. 또 치마를 풍성하게 보이게 하려고 입는 속옷인 색색 무지기를 여인이 은근히 노출한 것도 속살을 내보여 유혹하는 거란다. 치마 아래로 살포시 내민 왼쪽 버선 살 역시 속을 나누자는 표시란다. 제대로 본 것일까? 입고 있는 중은 안 되나? 여인은 화가의 요청에 그냥 포즈를 취했을 뿐이다. 주체로 '당차게' 섰지만, 대상으로 '수줍게' 설 수밖에 없다. 당차고 어정쩡한 이유다. 한복과

다시 보는 우리 것의 아름다움

액세서리는 풍성하면서도 꽉 차고 화사한데, 이 역시 이 여인뿐만 아니라 이 시대가 입고 차는 패션이었다.

여인이 주인공이 될 수 없었다고? 김홍도의 〈사녀도〉는 화본식이지만 〈미인도〉의 선배다. 기록상으로 허균은 이징의 〈미인도〉, 김광국은 신한평의 〈협슬채녀도〉를 보고 그 미색에 밤잠을 설칠까 두렵다고 할 정도로 찬사를 보냈다. 18세기로 넘어오면 여인은 삶의 주체가 될 뿐만 아니라 그들이 웃고 울고 하는 사랑과 전쟁, 욕망이 숱한 문학의 주제가 된다. 여인이 그려졌다고 그 여인이 기생이라는 건 반역사적이다. 화려한 꾸밈과 장식물이 기생들의 복식이다? 조선시대의 복식 전문박물관인 석주선기념관에 가보면 이 시기 반가의 복식들이 이에 못지않게 화려하다. 기생이라는 확인되지 않은 '한 치의 추측'으로 어엿한 인격으로 그려진 '네 자의 화상'을 모르쇠하고 상상만 키워온 게 〈미인도〉를 보는 그동안의 시각이다. 기생을 그렸더라도 '전신사조' 한 후에는 인격이 옮겨졌느냐 덜 옮겼느냐를 따져야지 기생이냐 아니냐를 따지는 것은 본말전도일 것이다.

얼마나 청신한가? 여인의 얼굴을 보라. 홀로 고요하면서도 청초하고 청순하며 청아하다. 다빈치의 〈모나리자〉에 견줘봐야 할 아름다움이다. '야하고 안 야하고?', '벗고 있고 입고 있고?'가 아니라 〈미인도〉로 진짜 물어야 할 것은 '왜 신윤복은 여인의 초상, 나아가 여인의 풍속에 모든 것을 걸었을까?'일 것이다. 이 문제는 바로 뒤 전신첩에서 더 보자.

〈미인도〉는 인격체로서의 가인을 세웠다. 신윤복이 활동하던 시기에 여인은 이미 세상 주체로 나서기 시작했고 당당하게 주연의 아름다움을 펼치기 시작했다. 참된 전신사조는 인물을 제대로 그리고 그 인물을 통해 그 시

대의 정신을 제대로 그려내는 일일 것이다. 신윤복은 여인을 전신사조했다.

김홍도가 중국식 전고에서 벗어나 우리 식 비주얼 리터러시를 세웠다면, 신윤복은 남성적 전거에서 한발 더 나아가 여성적 근거를 열어젖혔다. 또 하나의 진보다.

작가 미상 〈미인도〉
비단에 채색, 52.2×129.5cm. 개항기. 동아대학교 석당박물관 소장. 출처: e뮤지엄

작가 미상 〈미인도〉
출처: 국립중앙박물관 유리건판

맹영광(1590~1648) 작 〈패검미인도佩劍美人圖〉
비단에 채색, 43×99.1cm. 국립중앙박물관 소장/출처

다시 보는 우리 것의 아름다움

情 ## 세상 속으로 자맥질하는 그림, 풍속화 (II)

더욱 살갑게, 더욱 진솔하게

혜원전신첩蕙園傳神帖+이언俚諺

신윤복은 18세기의 풍속들을 날것 그대로 화끈하게 내보였다. 그의 풍속화첩『혜원전신첩』은 은밀한 방 안은 물론, 아무것도 가릴 것 없는 이불 속까지 걷어 젖히면서 여성들의 과감한 노출이나 남녀 간의 진한 애정을 주저 없이 드러냈다. 전에 없는 화끈한 풍속 다큐멘터리로 전신첩은 18세기 도시소비문화를 이끄는 주역들의 욕망을 과감하게 노출했다. 전신첩의 작품들은 A4 사이즈 정도로 크기가 작다. 하지만, 욕망 깊숙이 자맥질하는 유례없는 신윤복의 탐험은, 민중의 욕망이라는 새로운 세계의 주체와 주제를 잡아내는 한편, 18세기 새 시대에 걸맞은 시각언어를 새로 짜는 길을 크게 냈다.

내외가 극심했고 윤리와 도덕이 강조되는 시절에 신윤복이 어떻게 그렇게 여성들의 심리와 스타일, 행동 패턴 같은 것들을 잘 알고 그릴 수 있었을까? 여속과 한량들의 유흥은 풍속화의 아버지 윤두서, 어머니 조영석, 그리고 형님 김홍도도 가지 않았던 주제였다. '어떻게?'에 대한 답이 안 나오니까 '신윤복이 사실은 여자다', '신윤복이 기생 기둥서방이다' 하는 추

론들이 막 나온다.

　여자의 견지에서 이야기하면 여성이거나 그 여성에 기대어 사는 기생충인가? 여인의 눈과 입으로 속되고 야하고 실한 일상을 진술하는 것은 신윤복 시대 문화의 한 양상이었다. 신윤복보다 두 살 아래이면서도 신윤복보다 더한 필화를 겪었던 문인 이옥(1760~1815)의 '한시漢詩' 몇 편을 보자.

초록빛 상사비단을 말라 (草綠相思緞)
쌍침질해 귀주머니 만들었죠. (雙針作耳囊)
삼층으로 나비매듭 맺어선 (親結三層蝶)
예쁜 손으로 낭군께 드려요. (倩手捧阿郞)
(아조 12)

당신은 술집에서 왔다지만 (歡言自家酒)
창가倡家에서 온 줄 전 알아요. (儂言自娟家)
어째서 한삼 위에 (如何迂衫上)
연지가 꽃처럼 물들었나요? (臙脂染作花)
(염조 2)

국그릇 밥그릇 마구 집어 (亂提羹與飯)
내 얼굴을 겨냥해 던지네. (照我面前擲)
낭군 입맛이 변한 것이지 (自是郞變味)
내 솜씨가 전과 다르겠소? (妾手豈異昔)
(비조 9)

　　　　　　　　　　　　다시 보는 우리 것의 아름다움

이옥의 시는 글로 쓴 『혜원전신첩』이고 신윤복의 그림은 그림으로 그린 『이언』이다. 글로 보면 이옥은 여자 아닌가? 이옥은 상남자였다. 정조가 직접 나서서 '문체반정'의 시범케이스로 삼아 모질게 탄압하는데도 굴하지 않고 자기 문학을 고집했던 이였다. 여자도 아니고 기생의 기둥서방도 아닌 상남자가 여인 뺨치게 여인의 속내를 노래하는 빙의에 성공했다. 『혜원전신첩』과 이옥의 대표작 『이언』을 겹쳐보면 18세기 풍속을 제대로 볼 수 있다.

단오풍정+세소은어빈細梳銀魚鬢

청포로 머리 감고 전통 놀이하는 모습으로 단오를 대표하는 그림이 된 〈단오풍정〉이다. 한껏 꾸미고 답청을 즐기는 여인들을 몹신mob scene으로 그려 18세기 젊은 여성들이 했던 여가의 단면을 보여준다. 개울가에는 치마만 가리고 벗은 채 씻고, 언덕배기에는 머리를 매만지고, 나무 밑에서는 치장 후 그네를 타며 논다. 중년의 아낙이 음식을 머리에 잔뜩 이고 배달을 나온다.

으슥한 계곡과 드문드문한 나무와 풀이 에워싼 공간이지만 반쯤 벗은 여인들을 빤히 쳐다보기가 민망하다. 민원 해결책이 화면 좌측 상단에 숨어서 훔쳐보는 동자승 둘이다. 그림 속 인물이 엿보니, 관객들은 그들을 따라 여인들의 몹신을 엿본다. 엿보기는 에로틱 아트의 공인된 장치처럼 쓰인다. 신윤복은 이를 전신첩에서 여러 번 쓴다.

신윤복 작 〈단오풍정〉
종이에 채색, 35.6×28.2cm. 18세기 말. 국보. 간송미술관 소장/출처
한껏 꾸미고 답청을 즐기는 여인들을 몹신으로 그려 18세기 젊은 여성들이 했던 여가의 단면을 그려
단오를 대표하는 그림이 되었다.

은어 같은 귀밑머리 곱게 빗고 또 빗고 (細梳銀魚鬢)

천 번이나 거울 속을 들여다보지요. (千回石鏡裏)

이가 너무 하얀 게 오히려 싫어서 (還嫌齒太白)

자꾸만 옅은 먹물을 머금어보네. (忙嗽淡墨水)

(염조 15)

다시 보는 우리 것의 아름다움

울릉도 복숭아는 심지 마세요. (莫種鬱陵桃)

내가 새로 단장한 데는 못 미치니까요. (不及儂新粧)

위성의 버들가지는 꺾지 마세요. (莫折渭城柳)

내 눈썹 길이에 미치지 못하니까요. (不及儂眉長)

(염조 1)

월하정인月下情人+일결청사발一結靑絲髮

〈월하정인〉은 연인 그림 대표로 꼽히는 조선시대 데이트 그림이다. 사랑하는 이들은 찰나라도 떨어지기 싫은데 밤은 깊어 집에는 들어가야 하고 아쉬움은 더 깊어지고. 갓 여물기 시작한 사랑의 절절함이 잘 오게 그렸다. 두 사람의 불타는 사랑은 늦은 밤의 달도 못 가른다. 그래도 시대는 마음이 하나라도 몸은 내외해야 하는 때다. 저렇게 절절해도 뽀뽀는커녕 손도 못 잡는다. 하는 이도, 보는 이도 애간장이 녹는다.

화법 또한 절묘하다. 파격적인 주제를 거리낌 없이 쓱쓱 요체로 그려냈다. 연인을 오른쪽에 크게 배치했고, 왼쪽 귀퉁이로 들어가야 할 공간인 집과 들어가야 할 시간인 달을 배치했다. 화제는 그림을 파격하는 공간 포치로 시간을 다시 강조한다. 약간 처졌지만 화면 중간에, 순라꾼의 딱딱이 소리처럼 세로로 내려친다. '달빛 침침한 한밤중에 두 사람 마음은 두 사람만 안다(月沈沈夜三更 兩人心 事兩人知).' 절창이다. 화제는 그림의 종인데, 여기에서는 그림을 거느린 것 같은 구도와 내용이다.

〈월하정인〉

종이에 채색, 35.6×28.2cm. 18세기 말. 국보. 간송미술관 소장/출처

늦은 밤 귀가를 재촉하는 초승달과 순라꾼 딱딱이 소리 같은 화제가 한시도 떨어지기 싫은 연인들의 연정을 더욱 애달프게 한다.

한 번 맺은 검푸른 머리 (一結靑絲髮)

파뿌리 되도록 변치 말자 약속했지요. (相期到蔥根)

부끄럽지 않으려 해도 자꾸 부끄러워 (無羞猶自羞)

석 달 동안 낭군께 말도 못 했답니다. (三月不公言)

(아조 5)

다시 보는 우리 것의 아름다움

연소답청年少踏靑+인의농배매人疑儂輩媒

사랑도 익으면 물리나? 그럴 리가 있나. 그런데도 자꾸 밖으로 돈다. 그렇게 사랑을 언약했는데도 바람을 피운다. 제 사랑이 그리 예쁜데도 한데로 눈을 돌린다. 그렇게 애먼 사랑을 어찌 한번 해보려고 봄나들이에 나섰다. 핑계가 간화답청看花踏靑이지 꽃 보고 만지고 푸른 치마 깔고 밟고 하려는 수작을 누가 모를까.

젊은 양반 셋이 꽃단장을 한 여인 셋과 짝을 맞춰 행락에 나섰다. 시동과 마부는 조역으로 붙었다. 위쪽 중간에 녹의청상을 입은 여인 장죽은 남자 파트너가 들었다. 그 앞 백의청상 커플의 선비는 더 가관이다. 진달래를 꺾어 여인 머리에 달아주고 자신은 마부와 모자까지 바꾸어 쓰고 말고삐를 잡았다. 왼쪽 아래에는 늦게 출발했는지 여인의 두건이 휘날릴 정도로 일행 걸음이 채근당하고 있다. 이런 노력 반의반만 부인이나 애인에게 하면 가화만사성일 텐데. 세상은 순진한 놈 홀렸다고 그녀들을 탓하지만, 그녀들도 속말이 많을 것이다.

사람들은 우리를 중매하기 꺼리지만 (人疑儂輩媒)
우리도 실제로는 정숙하다오. (儂輩實自貞)
날마다 빽빽한 좌중에서도 (逐日稠坐中)
촛불을 밝힌 채 오경을 넘기니까요. (明燭度五更)

(탕조 8)

〈연소답청〉

종이에 채색, 35.6×28.2cm. 18세기 말. 국보. 간송미술관 소장/출처
젊은 양반 셋이 꽃단장을 한 여인 셋과 짝을 맞춰 봄맞이 행락에 나서는 모습을 그렸다. 간화답청이 명
색인데, 그려진 폼이 본색은 따로 있나 싶다.

　　　　그대 내 머리에 대지 마세요. (歡莫當儂髻)

　　　　옷에 동백기름 묻어날 거예요. (衣沾冬栢油)

　　　　그대 내 입술에 다가오지 마세요. (歡莫近儂脣)

　　　　붉은 연지 녹아서 묻어날 거예요. (紅脂軟欲流)

　　　　(비조 2)

　　　　　　　　　　　다시 보는 우리 것의 아름다움

청금상련聽琴賞蓮+소협보중금小俠保重金

자극은 강도가 더해져야 자극이 된다. 바람은 더욱 질탕해진다. 청금상
련, 가야금과 연꽃에 취한다고 우아를 떨지만, 기녀의 향내와 살내에 취
하고자 하는 목적이 뚜렷하다. 그림은 대갓집 후원에서 펼쳐지는 고관대
작들의 봄놀이임을 한눈에 알 수 있다.

화면을 묵직하게 누르는, 오른쪽의 제일 높은 분 같은 남자는 가야금
을 들으면서 담배를 물고 있고 그 옆에 여인이 가야금을 탄다. 그 옆에는
특이하게도 '의녀'의 모자인 가리마를 쓴 여인이 앉아 장죽을 물고 있다.
짝이 어찌 되나? 이들 뒤쪽, 화면으로는 왼편에는 여인을 무릎 위에 앉혀
놓고 백 허그를 하고 이미 애정행각 중이다. 그 중간에 또 한 명의 높은
분이 뒷짐을 지고는 한 발은 애정 쪽, 한 발은 청금 쪽으로 나눠 선 채 고
민 중이다.

유흥의 행각을 탈속한 연꽃과 푸렁푸렁한 나무들이 에워싸 답청을 우
긴다. 하지만, 질펀하고 질탕한 욕망은 위아래 안팎 잘나고 못남이 없음
을, 여인들은 다 겪어봐서 아는 표정이다.

> 작은 한량은 돈이나 중히 여기고 (小俠保重金)
> 큰 한량은 청수피나 줄 정도지요. (大俠青綉皮)
> 요사이 화류계 드나드는 패거리치고 (近日花房牌)
> 통청할 이 다시 누가 있으리오. (通淸更有誰)
> (탕조 13)

〈청금상련〉
종이에 채색, 35.6×28.2cm. 18세기 말. 국보. 간송미술관 소장/출처
연꽃이 활짝 핀 대가 후원에서 딱 봐도 높으신 분들이 가야금을 들으며 연꽃을 감상하는데, 가야금과
연꽃을 넘어 여색에 취하는 것이 본 목적으로 보인다.

『혜원전신첩』과 『이언』은 풋풋하면서도 질탕하다. 사랑의 악순환인가?
욕망의 악순환이다. 사랑에 기뻐서 애간장 녹고, 애면 사랑으로 가슴이
시퍼렇게 멍들고. 사랑의 비상은 찬란한 아름다움이나 욕망의 불시착은
회한의 애처로움이다. 신윤복과 이옥의 상스러움과 여속은 그런 사랑에
대한 비판이자 응원, 위로다. 신윤복과 이옥, 전에 없던 예술이고 전에 안

다시 보는 우리 것의 아름다움

이옥의 『이언』은 글로 쓴 『혜원진신첩』이고 신윤복의 그림은 그림으로 그린 『이언』이다. 두 살 터울인 문인과 화가는 여인의 눈과 입으로 속되고 야하고 실한 일상을 진술하는 시대적 동반이었다. 이옥은 왜 그렇게 했는지를 『이언』에 문답으로 남겨두었다.

『이언』 표지

『이언』 아조

『이언』의 머리말 「이언인」

하던 사회적 행위다.

왜 여성의 시각인가, 여성의 목소리인가? 신윤복은 그림만 남겨 창작의 변이 전하지 않지만, 이옥은 명확하게 남겼다. 그것도 물어볼 것을 미리 생각하고 『이언』의 머릿글인 「이언인俚諺引」에 문답 형식으로 남겼다. 내용을 보면 신윤복이나 이옥이 얼마나 혁명적인지를 새롭게 알 수 있다.

Q1. 예禮가 아니면 듣지 말고, 예가 아니면 보지 말고, 예가 아니면 말하지 말라고 옛사람이 말했거늘, 그런데도 이렇듯 태연할 수 있단 말인가?

"무릇 천지만물을 관찰함에는 사람을 보는 것보다 큰 것이 없으며, 사람을 보는 데에는 정情보다 묘한 것이 없고, 정을 보는 데는 남녀의 정을 보는 것보다 진실된 것이 없다. 이 세상이 있으매 이 몸이 있고, 이 몸이

있으매 이 일이 있고, 이 일이 있으매 곧 이 정이 있는 것이다. […]

오직 참된 것이라야 본받을 수 있고, 참된 것이라야 경계가 된다. 그러므로 그 마음, 그 사람, 그 풍속, 그 풍토, 그 집안, 그 국가, 그 시대의 정을 또한 이로부터 살펴볼 수 있는 것이니, 천지만물에 대한 관찰도 이 남녀에서 살피는 것보다 더 진실된 것이 없다."

Q2. 어째서 그대의 이언은 다만 붉은 연지나 치마 혹은 비녀와 같은 여성들의 일에만 미치고 있는가?

"여기에는 이런 이치가 있다. 여자는 끌리는 데 혹하는 성품을 지녔다. 그 환희, 우수, 원망, 학랑謔浪이 진실로 모두 정 그대로 흘러나와 마치 혀 끝에 바늘을 감추고 눈썹 사이에서 도끼가 노는 것과 같음이 있으니, 사람 중에 시의 경지에 부합하는 것으로는 여자보다 더 묘한 것이 없다. […]

그러니 이왕 시를 짓는다면 천지만물 중에서 그 묘하고도 풍부하며 정이 진실한 것을 버리고 내가 다시 어디에 손을 댄단 말인가?"

다시 보는 우리 것의 아름다움

중인들 마침내 중심에 서다

시인 천수경과 화가 조희룡

19세기는 격변의 시대였다. 서양은 도구적인 산업혁명과 계급적인 부르주아혁명의 합으로 새롭게 리셋되는 세상을 살았다. 우리도 그 연장에서 엄청난 변화를 맞았다. 유교적 질서를 상징하는 사농공상이 상공농사로 물구나무를 서듯, 농경과 이념 중심의 사회가 시장과 실질 기반의 사회로 넘어갔다. 천대받았던 과학기술이 환대되었고 천시되었던 중인이 신지식인, 신문화층으로 중시되었다. 전문지식과 기술을 가진 중인들이 중심인물이 되는 것처럼 보일 정도로 엄청난 전환이 일어났다.

김정호가 역대 고지도 중 최고인 『대동여지도』를 1861년 만들었고, 최한철은 우리나라 최초의 세계지리서인 『지구전요』를 1857년 펴냈다. 역사상 최대 규모의 시사인 송석원시사가 옥인동 천수경千壽慶의 집에서 열렸다. 김광국이 1796년 조선 최고의 아트 컬렉션인 〈석농화첩〉을 갖추었다. 김홍도의 『단원풍속도첩』과 신윤복의 『혜원전신첩』도 그 언저리의 소출이다. 여기 단적으로 잡은 것들은 조선을 대표하는 과학기술과 문화예술인데, 모두 중인들이 18세기 후반에서 19세기에 이루었다.

19세기는 사대부 양반을 압도하는 커먼즈commons의 크리에이티브creative가 백화만발했다. 중인은 창의로 역사의 중심에 처음 설 수 있었

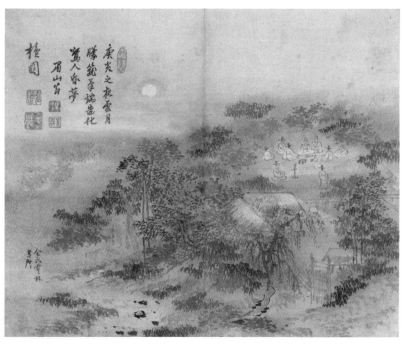

김홍도 작 〈송석원시사야연도〉
종이에 수묵담채, 25.6×31.8cm. 1791년. 개인 소장. 출처: 한국의 미—단원 김홍도

다. '여항인 김삿갓' 정지윤(1808~1858) 시에서 보듯이, '커먼즈'는 당대에
도 자신들을 하나의 계층으로 인식했다.

> 외떨어져 깊숙이 따로 있는 길을 혼자 거닐지라도, (幽徑只堪時獨往)
> 바라노니, 대가 집 울타리엔 기숙하지는 마라. (勸君莫寄大家藩)

다시 보는 우리 것의 아름다움

지배층은 새로운 변화에 대해 사회-정치적인 헤게모니를 철통 보수하는 한편, 문화적인 개방으로 유화책을 쓴다. 새 바람을 탄 여항은 주어진 소프트를 최대한 누리는 쪽으로 안티-헤게모니를 구사했다. 소프트 파워의 첫 번째는 시였다. '불학시 무이언 불학례 무이립不學詩 無以言 不學禮 無以立' 하는 시. 이 양반들의 전용 라운지가 열리자 중인들이 한풀이하듯 양반을 압도해 시작詩作했다.

천수경, 송석원시사

정약용이 명동에서 남인 엘리트들을 모아 만든 죽란시사를 제외하면, 조선 후기의 시사는 중인들이 거의 주도했다. 양반이 시사에 끼워달라고 애원하는 경우도 있었다. 시간으로는 최초의 중인시사인 17세기 '낙사시사'에서부터 박지원 주변 '서얼'들만 모인 18세기 '백탑시사', 19세기 여인들만의 '삼호정시사'까지, 그리고 공간적으로 '웃대' 옥인동에서 '아랫대' 광통교 이후의 청계천까지, 여항인들은 터 잡을 만한 곳마다 시사를 빼곡히 열었다. 시사 수가 60여 개까지 갔다.

그런 시사 중의 시사는 18세기 웃대에서 열렸던 '송석원시사'다. 이 시사는 우리 역사를 통틀어 양질격量質格 모두에서 최고의 시 활동을 펼쳤다. 멤버들은 시 동호회보다는 시 율도국을 만들려고 했던 게 아닐까 싶을 정도로 열정적이고 역사적으로 시회를 열어갔다.

송석원시사는 최장 시사다. 통인시장 쪽 인왕산 제일 깊숙한 골짜기에

있는 천수경(1757~1818)의 집 송석원에서 1786년 만들어지고 천수경이 타계한 1813년까지 이어졌다. 전국 시인들이 참여를 꿈꾼 백전과 시 선수들이 경지를 다투는 아회를 여는 한편, 시집과 서화첩을 출간하면서 고금을 통틀어 가장 활발하고 길게 간 시사를 펼쳤다.

송석원시사는 최강 시사다. 등단하고 등재한 시인이 333명까지 갔다. 동인들은 사회가 중인이라고 천시하고 기록하지 않아 반도 못 건졌다고 서러워했지만, 이 스케일은 근현대에도 우리가 경험해보지 못한 시인 대결집이다. 처음에는 10여 명이 신분차별의 울분을 풀고 서로 의지하고자 하는 미생지신尾生之信의 계로 시작했다. 동병상련으로 문식을 갖춘 중인들의 참여 요구가 커져서, 모임을 공유하는 방안으로 백전을 열고 출판까지 하니 시사의 사회적 성격이 더욱 강해진다. '가난한 사람을 위해 점심을 두 사람 몫 싸 왔다.' '백전에 내는 돈을 아끼지 않았고 파산에 이르러도 후회하지 않았다.'(조희룡, 『호산외사』) 수많은 여항시인이 힘들게 와서 힘껏 시위詩爲하고 갔다.

최고의 시사였다. 송석원시사는 흥선대원군이 파락호로 지낼 때 의지하였고 김정희가 30대 초반에 〈송석원〉 예서 각자를 새겨 기리는 등 문명 있는 양반들도 엮이기를 선망했다. 계회도 중 최고급인 김홍도와 이인문의 것 둘 다 송석원시사를 그렸다. 무엇보다 최고는 멀리 보고 높이 본 시적 전망일 것이다. 서당 훈장 듀오이자 창립 주역인 천수경이 고르고 장혼(1759~1828)이 교열을 보면서 여항인 333명의 시선집 『풍요속선風謠續選』(1797)을 펴냈다. 이 선집은 선배 중인들의 『소대풍요』(1737)를 기리고 『풍요삼선』(1857)을 이끌어 120년 지속되는 중인 시 프로젝트를 가능

『풍요속선』

편저자 천수경 등. 7권 3책. 1797년

추사 김정희 필
〈송석원 정축청화월소봉래서
松石園 丁丑淸和小蓬萊書〉

1817년 천수경 집 송석원 뒤 석벽

'양반 대가' 김정희가 써준
예서 〈송석원〉에 자존심을 긁혀
창립멤버 박태원은 술 먹고
"이 팔을 잘라버려야 한다"는
소동을 일으켰다.

윤덕영 벽수산장 각석(세로)과
그 왼쪽의 송석원 각석(가로)

출처: 서울역사박물관

하게 했다.

송석원시사는 천수경의 작품이다. 시사를 왜 만들었을까? 낭만? 월
60전짜리 수강생 3백 명을 한꺼번에 모을 정도로 인기를 누렸던 '일타강
사' 천수경이 떼돈을 벌어서 중인들의 새 놀이를 만들었다? 액면으로는
그렇게 얘기된다. 시사 창립멤버인 박윤묵의 술회는 다르다.

> 무릇 역사란 사실에 대한 기록을 의미하니, 임금의 언행과 시사時事
> 의 잘잘못을 쓰는 것은 사신史臣의 직임이고 명산대천과 도로의 원근
> 을 기록하는 것은 외사外史의 소임이다. 그런데 이른바 옥계시사라는
> 것에 이르러 '시詩'에 '역사史'라는 이름을 붙였으니, 이는 어째서인가.
> (『존재집存齋集』, 「옥계시사서玉溪詩史序」)

스스로 물었다. '시사詩社'가 왜 '시사詩史'냐? 중인으로는 못해도, 시인
으로는 해야 하는 입전立傳에 대한 인식 때문이다. 인식의 단면을 여항시
인의 작품들이 보여준다.

주의식朱義植(조선 숙종 때의 가객)

말하면 잡류雜流라 하고 말 않으면 어리다 하네.
빈한貧寒을 남이 웃고 부귀富貴를 새우는데
아마도 이 하늘 아래 살 일이 어렵겠구나.

다시 보는 우리 것의 아름다움

천수경/구월 열아흐렛날의 한 모임 (菊秋下九小集)

주인도 나그네도 벼슬 못한 사람들 (主人官謝客無官)

좌중엔 노란국화요 허리에는 난초일세 (座有黃花佩有蘭)

재주가 너무 많아 버림받았나 (何限人多成没落)

시절도 스산하여 낙엽마저 우수수 (自悲節易屬摧殘)

올해엔 중양절 국화주도 못 먹고 (未醺今歲重陽酒)

다만당 열아흐렛날 밤참으로 배 채우네 (只飽君家下九盤)

언약이 소중해 우리 모였드냐 (小集豈從憐契濶)

뜨거운 우정으로 찬 세상 녹인다네. (爲聞良晤可消寒)

『조선고전문학사』, 문일환 저, 한국문화사, 1997, 450쪽)

송석원시사는 돈 받고도 하기도 힘든 시 동인 활동을 한 세대 가까이 힘껏 했다. 천수경도 힘껏 살다 갔다. 죽을 때 묘비에 '시인천수경지묘詩人千壽慶之墓'라 남겼다. 얼마나 근대적인가? 그의 근대성은 '또 하나의 근대' 조희룡을 줄탁동기 했다.

여항인의 묵장, 시서화 삼절 조희룡

19세기는 왕족이자 서화가인 김정희(1786~1856)가 예림의 '거봉'으로 군림했다. 여항인 서화가 조희룡(1789~1866)은 또 다른 봉우리 '우봉又峯'

조희룡 작 〈붉은 매화와 흰 매화(紅白梅花圖)〉
종이에 수묵담채, 각 폭 46.4×124.8cm, 8폭. 19세기. 국립중앙박물관 소장/출처
"병풍 전면에 걸쳐 용이 솟구쳐 올라가듯 구불거리며 올라간 줄기는 좌우로 긴 가지를 뻗어내고, 흰 꽃
송이와 붉은 꽃송이가 만발해 있는 걸작이다."(소장품 소개글)

이고자 했다. 중인을 역사에 처음 편입시킨 『호산외사』를 지었고, 김정희
의 〈세한도〉를 대척 삼아 〈매화서옥도〉를 그려 또 하나의 보기를 세웠다.
일찍이 마이웨이(我法)를 노래하기도 했다. 조희룡은 중세 봉건 신분제의
"안 돼!"에 "왜 안 돼?"를 문화적으로 외친 문화기획자이자 크리에이터로
살았다.

『호산외사』, 조희룡의 시대정신
『호산외사』는 여항인을 자처했던 저자가 범상치 않은 삶을 산 여항인

다시 보는 우리 것의 아름다움

『호산외사』
100% 중인 역사서다.
중인 저자가 처음으로
역사에 입전시킨
중인 43명의 전기를 다뤘다.
1844년 초판을 낸 후
평생을 걸쳐 보완하며
두 차례 더 보간했다.

'100%'로 꾸린 전기다. 중인 100%라는 순도와 1844년에 초판을 내고 이후에도 취재·편집하면서 두 차례 더 보완한 열정에서 조희룡의 시대정신을 엿볼 수 있다.

출연진은 모두 43명으로 출연 사유는 다 다르지만, 역사에 처음 입전한다는 사실은 다 같다. 문화예술계에서는 화가 김홍도, 최북, 전기, 시인 천수경, 장혼, 조수삼, 전문직으로 서리 김수팽, 별장 왕한상, 중국 통역 유세통, 일본 통역 이상조, 의사 이익성 이동, 조선 제일의 바둑기사 김종귀 등이 뽑혔다. 양반 뺨치는 청렴을 보여줬던 하인 김완철, '북한산 효자길'을 만든 효자 박태성과 열녀 엄열부嚴烈婦, 그리고 낡은 신분제를 비판한 기인 이단전 등이 효행과 열절로 눈길을 끈다. 바둑꾼, 책장수, 아전, 무관, 협객 심지어 노비와 여성에 이르기까지 면면이 기존 열전과 비교하면 파격 그 자체다. 몰락 양반도 마이너리그를 마다하지 않고 일곱 명이나 나왔다.

입전 기준을 잡는다면 '기인'쯤 된다. 금강산 구룡연에 '천하명인 천하
명산에서 마땅히 죽어야 한다'며 투신하기도 했던 최북, 광적인 칼 수집
벽에, 하룻저녁에 여덟 여인 다 따로 처음처럼 만나는 여색의 음악인 김
억, 기생집과 노름판을 주름잡다 시사와 문장 판을 휘어잡게 된 협객 김
양원, 평생 국수로 불리면서 평안감사 비장을 하기도 한 바둑꾼 김종
귀……. 주 아니라 종일 때만 허용되는 신분의 차별에 맞서는 '기행'으로
자기 삶의 심지까지 불사르다 간 명인들이다. 이들의 '기奇'의 액면은 mad
이지만 진면은 excellent다. 양반이 아니라서 허락되지 않는 excellent를
mad로 구출해 중인들의 그것도 어엿한 인격이 될 수 있도록 '기'를 의도
적으로 코딩했다. 불광불급不狂不及, 비록 기인(狂)이 되어서라도 입전(及)
하는 것, 그것이 저술의 진짜 의도였을 것이다. 조희룡은 "언행에 기록할
만한 것이 있는 여항의 사람, 시문에 전할 만한 것이 있는 사람이라도 모
두 적막한 구석에서 초목처럼 시들어 없어지고 만다. 아아 슬프도다! 내
가 호산외기를 지은 까닭이 여기 있다."라고 했다.

조희룡은 『호산외사』로 중세적인 신분의 속박에서 벗어나 주체적 자아
를 실현하고자 했던 인물들이 역사가 되고 책이 되게 했다. 『호산외사』에
힘입어 『전휘속고』, 『이향견문록』, 『희조일사』 등이 뒤따르며 여항인을 보
다 다채롭게 역사화했다. 『호산외사』는 크리에이티브 커먼즈의 효시다.

무소의 뿔처럼 혼자 가리라

유교적 헤게모니에서는 성인군자의 도道가 세상을 이끌고 그들의 문文
이 세계를 지배한다. 종과 그림은 따르는 것들이다. 조희룡은 돌 던지듯

다시 보는 우리 것의 아름다움

질문한다. 그림이 문文의 보조이고 중인은 양반의 조수인가?

　　그림 그리는 일은 귀족고관의 부귀나 산림처사의 은일 바깥에 있다.
　　그것을 다루고 부리는 사람이 따로 있는데, 한번 물어보자, 그 사람은
　　누구인가? (『한와헌제화잡존漢瓦軒題畵雜存』)

　조희룡은 새로운 주체를 찾는 질문 '누구?'에 이어 '나'를 강력하게 발
언한다. '나로부터 그림으로 세상이 열다(由畵即自吾).' 삶이든 그림이든 '나
로 하라!', '그 누구의 뒤도 따르지 마라!(不肯車後)' 하고 외친다. 문장에
예속된 회화의 고유한 가치를 살리고, 왜곡된 신분계급 예하에 감금된
중인의 고유한 인격을 살려내는 이중 해방의 길을 열고자 했다.
　말만 한 게 아니었다. 기성화단에 돌직구를 던진 데 이어 돌로 혁신작
업을 선도했다. 조희룡은 괴석도의 새 경지를 열었다. 그 이전의 돌 그림
은 붓을 긁고 비비고 긋는 준법으로 돌의 무게감을 주로 했다. 조희룡
은 먹을 휘갈기고 튀기는 묵법으로 돌의 생기를 강조했다. 그리고 외쳤다.
'나는 그림의 새 경지를 열었다. 이는 나로부터 시작되었다(自成奇格 此法自
我始也).' '내가 했다!'는 전근대에 선언불가한 언명이었다. 조희룡은 이를
의도적으로 반복하면서 작품을 냈다.
　불긍거후不肯車後의 정점은 우봉의 트레이드마크가 된 매화그림이다. 기
성화단에서는 작고 얌전한 매화 그림이 주를 이루었는데, 조희룡은 여러
폭으로 된 병풍에 매화 한두 그루를 꽉 차게 그리는 〈장육매화도丈六梅花
圖〉로 다르게 갔다. 또 외쳤다. '장육매화는 내가 시작했다!(丈六梅花 自我

조희룡 필 〈묵매도〉

종이에 수묵담채,
36.5×27cm.
19세기.
국립중앙박물관 소장/출처

조희룡 필 〈묵매도〉

종이에 수묵담채,
21.2×24.2cm. 19세기.
국립중앙박물관 소장/출처

조희룡 필 〈홍매도〉

종이에 수묵담채,
74.2×200cm. 19세기.
국립중앙박물관 소장/출처

다시 보는 우리 것의 아름다움

始也).' 매화를 크게만 그린 게 아니다. 한두 송이 피는 양반 문인화의 꽃과 달리, 조희룡의 매화는 백화만발한다. 소략했던 기존 매화꽃을 울밀하게 꽃피우고, 겨울, 극기의 기성 매화를 봄, 절정의 매화로 생동화했다. 군자 열락이라는 기왕의 주제를 용화회의 법열로 다르게 이루기도 했다. 그리고 또 일갈했다. '그림으로 불공양을 하는 것은 내가 시작했다(以圖畵作佛事 自我始也).' 매화가 아니라 용이 승천하는 듯한 좁고 긴 축화 형식의 대련이나 장육매화, 그리고 한바탕 떠들썩한 광도난말을 올오버화한 표현……. 조희룡의 혁신들은 자율을 위한 성취의 손놀림이자 인간적 자유를 향한 도전의 몸부림이었다.

조희룡은 '자신이 그린 매화병풍 아래서 일어나서 매화 먹을 매화 벼루에 갈아 매화시와 매화그림을 그리다가 목이 마르면 매화편차를 마시고 매화시화가 나오면 매화 백영루에 편액을 달고 즐기다가 다시 매화병풍 아래서 잔다.' 온통 매화로 자신의 정체를 잡았다. 『호산외사』에서 봤던 기인의 미침이다. 그런 미침을 통해 그림의 고유함과 사람의 고귀함의 이중 해방에 미치고자 했다.

조희룡의 매화서옥도 vs 김정희의 세한도

18세기 말에서 19세기까지는 문화의 대변혁으로 경성 한복판에 거대한 오름이 생긴다. 시서화로 중인들이 만든 것들이다. 오름은 우연한 현상이 아니라, 조희룡에서 보듯이, 중인들이 시대정신과 자기인식을 명확히 갖고 이루어낸 결과다. 그러니까 경계하는 풍조도 인다.

> 난 치는 법은 예서와 가장 가까우니 반드시 문자의 향기와 책의 기운을 갖춘 다음에야 얻을 수 있다. 또한 난 치는 법은 그림 그리는 방식대로 하는 것을 가장 꺼려야 하는데, 그림 그리는 방식을 쓰려면 한 번의 붓질도 하지 않는 것이 옳다. 조희룡 무리들이 내 난초를 배웠지만, 끝내 칠해 되기만 하는 한 방법에서 벗어나지 못했다. (추사 김정희, 『완당전집』)

'조희룡배趙熙龍輩는 문기를 모른다.' '조우봉 군!'도 아니고 '조희룡 패거리!' 하면서, 그들이 애써 여는 '또 하나의 세상'을 '장이들의 난세'라고 비판한다. '시서화는 책을 많이 본 양반 사대부가 그 가치(文字香書卷氣)를 제대로 펼칠 수 있고 중인들은 재주로 흉내만 낼 뿐이다.' 까고 누르니 반향이 인다.

다시 보는 우리 것의 아름다움

동파공이 대나무 그리는 것을 논하여 '가슴속에 대나무가 이루어져 있어야 한다'고 했는데, 이 말을 나는 일찍이 의심하였었다. 가슴속에 비록 대나무가 이루어져 있더라도 손이 혹 거기에 응하지 못하면 어찌 하겠는가? (조희룡, 『화구암난묵』)

조희룡은 자신을 깐 김정희가 아니라 그의 인생 스승 옹방강의 최애 스승인 소동파를 깠다. '문기'라고? 천만에, '수예'가 더 중요하다. 조희룡은 더 나아간다. '회화와 같이 예술이 속한 일은 학문과 정치 밖에 있어서 학자나 고관대작이 노력한다고 해도 따를 수 없다. 그것을 하는 사람은 따로 있다.' 살짝 바꾸면 이런 말이다. '문기를 탄다고? 신분을 타고났지. 우리는 재주를 갈고닦는다. 재능이 없으면 아무리 높은 신분이라도 안 된다. 그림 그리는 식으로 하나같이 칠해댄다고? 정치와 예술, 경제를 신분한 큐로 통하려고 하는 지배계층이 더 문제지.'

둘은 세상을 다르게 산다. 추사 김정희의 〈세한도〉와 우봉 조희룡의 〈매화서옥도〉, 두 작가 대표작을 견주어보자.

〈매화도〉는 신박하고 〈세한도〉는 고졸하다. 〈매화도〉에서 조희룡은 개성과 격정을 강조했고 〈세한도〉는 인성과 극기를 강조했다. 〈매화도〉는 눈으로 공즉시색을 '묘리妙理'하는 봄날의 연분홍 서정이 흥건하고, 〈세한도〉는 가슴으로 색즉시공을 '성리性理'하는, 찬바람에 코까지 아리한, 세한연후의 푸르름이 알싸하다.

문인화의 정수라는 평가를 받는 국보 〈세한도〉는 사람은 없고 허름한 집과 주변 송백나무만 허허롭게 수묵으로 그려 황량미가 특징인 작품이

김정희 작 〈세한도〉
두루마리, 종이에 먹, 23.9×108.2cm(찬문 별도). 1844년. 국보.
국립중앙박물관 소장/출처

조희룡 작 〈매화서옥도〉

종이에 수묵담채,
45.6×106.1cm.
19세기.
간송미술관 소장/출처

다시 보는 우리 것의 아름다움

다. '국제적'으로 주목받았던 작가라서 우리나라 문인 네 명, 중국 문인 열여섯 명이 감상을 발문으로 달아 길이 14.695m 나가는 대작이지만, 실제 그림은 가로 69.2cm, 세로 23cm로 책상에 앉아서 펼쳐놓고 보는 형식이다.

옆으로 긴 화면에 집 한 채가 사선 방향으로 길쭉하게 놓였고 그 좌우에 송백 두 그루씩 균형을 잡았다. 나무는 흔히들 소나무 두 그루, 잣나무 두 그루라고 하는데, 굽은 것은 소나무, 곧은 것은 곰솔나무로 보는 게 그림을 그린 제주의 생태에 맞다고 한다. 집과 나무 외에는 황량할 정도로 여백이 풍부하게 방목되어 있다. 화면 오른편 위쪽에는 크게 '세한도歲寒圖', 작게 '우선시상완당藕船是賞阮堂'이라는 화제와 관지를 쓰고 찍었다. 제주로 유배를 와 살 때 역관 제자 이상적이 북경에서 책을 구해 넣어준 의리를 새기기 위한 그림임을 말한다. '세한 연후에 송백의 푸르름을 알게 된다.' 그 시의를 극도로 간략하고 절제된 운필에 담아, 사대부 문인화의 정신성을 극대화했다.

김정희가 푸르른 송백 사이의 집에 거한다면, 조희룡은 알록달록한 매화로 둘러싸인 집에서 산다. 조희룡의 대표작으로 꼽히는 〈매화서옥도〉는 사람은 없고 집만 있는 세한도와 달리, 집주인까지 같이 잡아 집으로 표현하는 정체성 그림의 뜻을 더 분명히 했다. 이런 부류 그림의 선배는 정선의 〈인곡유거〉다. 정선은 자신의 사랑채에 앉아 문을 열고 주변을 완상하며 자신의 생활 단면을 그려 보여줬던 자화경自畫景을 남겼다. 〈매화서옥도〉는 매화에 둘러싸여 온통 매화로만 살았던 조희룡을 잘 보여주는 자화경이다.

크기는 거의 신윤복의 〈미인도〉만 하다. 〈매화서옥도〉는 어두운 밤에 백매가 난만하게 핀 매화나무 숲속에 있는 책방에서 한 선비가 창문을 연 채 방에 앉아 병에 꽂인 일지매를 하염없이 보고 있는 모습을 종이에 채색과 담묵으로 그렸다. 온통 매화에 둘러싸인 집에다, 그 집 방안 책상 위의 화병에 꽂힌 일지매, 이 정도면 안도 밖도 매화, 눈도, 코도, 귀도 매화, 뜻도 정도 매화, 온통 매화 아닌가. 매화에 미쳤다고 할 정도다.

불광불급. 조희룡의 〈매화도〉는 김정희의 〈세한도〉의 대척점에 놓기 위해 작정하고 그린 그의 정체이고 정서로서의 '매화도'다. 조희룡은 전통적인 사군자의 매화도와 완전히 다른 길을 갔다. 기존은 색을 빼고 힘을 안으로 주고 정을 삼키는 탈속한 매화를 그렸다. 조희룡 매화는 색감이 다채롭고 표현이 자유분방하다. 뜻한 바를 크게 담고 느낀 바를 실하게 잘 살린 새로운 매화도로 새 양식의 문인화를 창출하고자 했다.

다시 〈세한도〉와 〈매화도〉 둘을 대어보자.

기법적으로 차이가 난다. 〈세한도〉는 수묵 위주로 깔끔하고 차분하며 간결한 붓질로 사의적 형상을 길러냈다. 이런 그림을 옛날에는 '소산疏散하고 간일簡逸하며 평담平淡하다' 했다. 화상이 듬성듬성 있어 여유롭고 (疏散) 형상이 간략하고 편안하며(簡逸) 색상이 담백하고 산뜻하다(平淡)는 감평이다. 선비들의 문인화에 주로 한두 구절 좋게 붙이는 말인데 김정희의 작품에는 세 개나 붙여 즐기면서 보았다. 장식이나 재주 빼고 소략한 필묵으로 선비의 문기와 정신세계를 잘 표현했다는 얘기다. 조희룡의 〈매화도〉는 색채가 화려하고 붓질이 격정적이며 여백도 없이 꽉 채워 표현했다. 담묵과 고필로 절제한 것이 아니라, 먹이 흥건하고 붓이 흥겹게

화면을 휘젓는다. '절제'를 중시한 〈세한도〉와 달리 '절정'을 추구한 〈매화도〉는 사뭇 대비적이다.

이는 주제의 차이와 맞물린다. 김정희와 〈세한도〉는 절제된 수묵과 고필로 양반이 예의 차리는 것처럼, 그리고자 하는 뜻, 즉 정신의 미를 강조한다. 조희룡과 〈매화도〉는 발랄한 색채와 자유분방한 붓질과 먹 놀음으로 문기보다는 화기를, 머리보다 눈과의 교감을 적극적으로 꾀했다.

머리와 이념으로 그린 김정희와 그의 〈세한도〉는 응축되고 절제된 붓질로 고원한 뜻을 담은 '가슴속' 그림이다. 마음과 서정으로 그린 조희룡과 그의 〈매화도〉는 손끝에서 피워내는 발랄한 색과 분방한 붓질로 봄 자체가 즐거운 그림이다. 다른 세상의 그림인데, 헤테로(heterogeneity)로 다르게 놓아둘 것이냐, 호모(homogeneity)로 같게 관리할 것이냐는 문화적 선택으로 남는다.

 나를 열고 세계를 맞는 위방지도

전통 지리학의 절정, 대동여지도

평범이 나아가 비범하게 되면 '진화'이고 평범을 초월해 비범하면 '신화'이다. 진화에서 평범을 비범하게 만들려면 온몸으로 온몸을 밀고 나가야 한다. 반면, 신화에서 비범은 평범을 가볍게 툭 치고 초월한다. 땀내 나는 인간의 삶 이야기를 무장해제 하고자 할 때 신화화하면 된다. 영웅화를 경계하는 이유다. 한 사람의 초인을 위해 많은 사람이 범인이 되어야 하고, 한순간의 긍정을 위해 많은 시간이 부정되곤 하는 게 영웅서사의 한 성향이다.

김정호의 『대동여지도』에 씌워져 있는 영웅서사도 그렇다. 김정호의 크리에이션은 강토에서 세계로, 전근대에서 근대로 이행하는 시기에 우리 겨레가 성취했던 대표적인 저작이다. 그런데, 김정호의 신화는 우리 전통 과학기술의 싹수를 노란 것으로 만들어버린다.

탈신화화로 19세기 조선 지식인들이 품었던 '위방지도爲邦之道'의 시대 정신과 지식 큐레이터 역할을 다시 봐야 한다. 이 자리에서는 김정호의 『대동여지도』를 보지만, 기회가 되면 누가 그의 지인 그룹인 최한기와 이규경 트리오의 활동을 묶어 재조명했으면 좋겠다. 이들 3인은 좁은 강토를 넓은 세계로 확장하고 관념적 유학을 실질적 과학으로 전환하는 지식

다시 보는 우리 것의 아름다움

『대동여지도』목판 표지

『대동여지도』전체 펼침 이미지

22첩을 다 펼치면
동서 약 3.8m, 남북 약 6.7m의
대형 지도가 되며
축적은 약 16만 분의 1이다.

정보 체계를 만들고 당대 지식인들과 공유했다. 이들은 개인의 명리爲我를 넘어 공공爲邦 지식정보를 추구했던 신지식인이었다.

-3/-8/-2/-0

김정호의 역사적 진화를 탈역사적 신화로 둔갑시킨 틀부터 벗겨보자. 김정호는 책과 자료들이 쌓인 서가에 앉아서 『대동여지도』를 만들었다. 전국을 돌며 답사하고 측량하며 지도를 만든 것이 아니라, 방 안에 앉아서 선배 지도제작자들이 만든 지도와 지리정보를 비교·연구·편집해서 더 나은 지도를 새로 만들었다.

'3_전국을 세 번 돌았다.' '8_백두산을 여덟 번 올랐다.' '2_국가기밀인 국토정보를 노출했다고 대원군에게 잡혀 김정호와 딸이 옥사했다.' '0_정보 보호를 위해 『대동여지도』 판본들을 태워 없애 하나도 남지 않았다.'

3/8/2/0의 껍데기를 벗기면, 그가 했던 작업의 알맹이가 제대로 보인다. 많은 연구가 선행되어 3/8/2/0의 신화를 지워왔지만, '신민'의 뇌리에 강하게 새겨져 있어 신화는 예속화의 기미가 있을 때마다 되풀이된다.

김정호가 지도를 만들 때는 돌아다닐 필요가 없을 만큼 국토지리 정보가 데이터베이스에 충분히 쌓여 있었다. 당시의 증언을 보자.

크게는 역상歷象에서 작게는 기용器用에 이르기까지 정밀히 연구하여, 정신은 온 우주를 소요하여도 막힘이 없고 기운은 일체에 유통하

여 추측한다면, 비록 문밖으로 한 걸음도 나가지 않더라도 평생 쉬지 않고 돌아다닌 자와 비교하여 그 소득은 절로 우열이 있을 것이다. (최한기, 『기측제의』, 「신기통」)

김정호와 여러 차례 지도 작업을 같이했던 '절친' 최한기는 손발 고생 시키지 말고 머리를 쓰라고 했다. 우리 전국지도는 실측도가 아니라 편찬 도다. 국가 차원에서 활발하게 측지測地하고 그 자료를 전국적으로 취합 했다는 기록이 여럿 있다. 게다가 풍찬노숙하며 만드는 것보다 방 안에서 큐레이션으로 만드는 것이 더 효율적이라는 인식도 이미 갖고 있었다.

장거리 여행은 18세기가 되어서도 여전히 돈 들고 힘들어 소수 특권층에게나 가능했다. 조선 후기가 되면 금강산 여행이 유한계층에 크게 유행하는데, 소요 시간과 경비로 평생에 한두 번 갈 수 있어 아쉽다는 고객 후기가 나온다. 가난한 집안의 김정호가 아무리 짜내고 아껴서 한다고 하더라도 전국을 세 번 돌고 백두산을 여덟 번 오를 시간과 돈은 없었을 것이다. 여행 여건이 되었더라도 데이터 여건이 더 좋아 여행을 떠날 필요가 없었다. 김정호의 1백 년 선배 정상기도 시중에 전하는 지리정보를 이용해 『대동여지도』의 전신인 『동국대지도』를 편집본으로 만들었다.

보안상의 이유로 김정호 부녀가 처형당하고 『대동여지도』 원판이 처분 당했다는 것도 사실이 아니다. 조선 전기에는 국가 관리들이 국방용과 행정용으로 주로 써서 지도를 국가기밀로 다뤘다. 시장이 전국적으로 이어지고 인구이동이 급격히 늘어나는 조선 후기로 가면 지도는 교통과 교역을 다루는 상용정보로 바뀐다. 지도 제작이 민간에 개방되고 정부의 군현지

도와 전국지도 수백 종류도 마음만 먹으면 언제든지 구할 수 있었다. 자료를 뒤져보아도 김정호와 딸이 지도로 체포되었다는 기록은 찾을 수 없다.

지도가 국보법 대상이 아니니 『대동여지도』 판본을 불에 태울 일이 없다. 60장으로 추정되는 지도 원판 전체 중 약 20%에 해당하는 12점이 국립중앙박물관 등지에 소장되어 있다. 김정호는 판본을 만들고 보관하다가 필요할 때 필요한 만큼 찍어 나누어 썼다. 1861년 신유본辛酉本, 1864년 갑자본甲子本으로 두 차례 인출되었음이 실물 자료로 확인된다.

"잘 만들었다"

『대동여지도』는 우리나라를 남북 120리, 동서 80리의 동일 규격으로 나누어 남북은 잘라서(分) 22층, 동서는 꺾어서(折) 층마다 1번에서 15번까지 병풍처럼 접을 수 있는 '분철접철식分帖折疊式' 지도다. 판본으로 치면, 『대동여지도』는 가로 43cm, 세로 32cm, 목판 60여 장으로 구성된 것으로 추정된다. 판본으로 인출한 지도는 접으면 A4 크기로 소형화되어 휴대하기 좋고 펼치면 높이 6.6m의 초대형으로 변신해 보기 아주 좋다.

『대동여지도』의 혁신은 지도의 용도와 형식이 바뀌는 전환의 솔루션으로 나왔다는 점이다. 김정호 이전의 지도는 글 중심으로 된 책인 지지가 주를 이루었다. 이 지리정보는 상민들에게는 '불편不便'하고 '불이不易'하다. 가독성이 낮고 돌아다니면서 봐야 하는 휴대 편이성도 낮아 상민들에게 지지가 애물단지다. 위방지도의 지도를 찾았던 김정호는 '불이'를 해결

『대동여지도』 전체 인출본 22첩

하기 위해 언어(language)의 문제로, '불편'을 해소하기 위해 휴대(mobile)의 문제로 푼다. 상민들에게 어려운 문해文解(literacy)를 도해圖解(visual literacy)로 전환해 지도의 명시성을 획기적으로 높였다. 휴대의 불편은 불경에 주로 쓰는 '인鱗'이라는 장정 방식을 끌어들였다. 접으면 군현지도, 펼치고 이으면 전국지도가 되어 휴대하기도 좋으면서 정보량도 줄지 않아 편의성이 대폭 강화되었다. 이런 이중의 전환을 통해 『대동여지도』는 지리정보의 축을 글 중심의 지지에서 부호 중심의 지도로, 지도의 쓰임을 관용, 행정적인 것에서 상용, 민주적인 것으로 전환해 지도의 정체성과 역할을 완전히 바꿔놓았다. 이 혁신의 두 포인트를 좀 더 보자.

먼저 비주얼 전략이다. 글자로 읽고 아는 '문해'보다 그림으로 보고 아는 '도해'가 6만 배나 빨리 뇌를 움직이게 만든다. 『대동여지도』는 보기

쉽고 알기 쉽도록 '서책'보다 '도첩'의 비주얼 전략을 구사했다. 문해의 글자는 빼고, 도해의 부호는 늘렸다. 이전 지지나 지도에 실려 있던 온갖 주기注記들을 중요도와 시급성의 정보 위계에 따라 대폭 정리해 요약하면서 부호화했다. 산과 물, 길 같은 '흐름'이 먼저 드러나고 고갯길과 진 같은 '길목'들이 잘 잡히는 가운데, 관청과 성곽 같은 공공적 '시설'과 역사적 유적들의 '부지'가 곁들여 보이게 했다. 시각적인 간명한 지리정보 체계로 국토정보 네트워크를 구축한 것이다.

최한기는 접었다 폈다 하는 김정호의 방식을 '물고기 비늘 인鱗' 해법이라 불렀다. '전도를 층층이 나누고 각 층을 고기비늘(鱗)처럼 순서를 매겨 접는 권券을 만들어' 필요할 때마다 원하는 크기로 펼쳐보게 했다. 인鱗으로 하는『대동여지도』의 가장 큰 장점은 '이어보기'다. 접어서 따로 보면 군현지도, 이어서 작게 도면 도별지도, 더 이어서 크게 보면 남부, 중부, 북부지도, 다 이어서 온통 펼치면 전국지도가 된다. 인鱗의 방식은 여의봉처럼 능대능소를 가능하게 해 휴대성과 사용성 '갑'인 데다가 접고 폄에 따라 줌인 로컬과 줌아웃 내셔널을 두루 오갈 수 있는 정보성 '톱'의 지도를 가능하게 했다.

보기 좋다

주로 필사로 하던 조선 전기의 지지나 지도와 달리, 판각본인『대동여지도』는 최고 수준의 '판화'로도 꼽힌다. 보기가 아주 좋다.

다시 보는 우리 것의 아름다움

이 출판사업은 개인이 국가를 대신해서 위방지도로 도전하고 이룬 대역사였다. 욕심을 부릴 여건이 아니었다. 재료를 절약하고 표현 요소를 절감하면서 필요한 요체만 미디어로 남기는 한편, 잘 보고 잘 써야 하는 정보를 뽑아 꾹꾹 눌러 담았다. 최소한으로 최대한, 'less is more!'를 선취했다고 할 만큼 『대동여지도』의 표현 정신은 선구적이었다.

재료나 도구는 평범한 것들을 썼다. 주변에 흔해 판각 재료로 잘 쓰지 않는 피나무에 둥근칼과 세모칼, 납작칼 같은 범용 도구로 적당하게 칼질

인출 각 장면

해 밀고 당기는 칼의 액션과 판의 리액션 사이의 긴장을 그윽하게 담아낸다. 평범을 비범으로 구원하는 게 예술이라고 했다. 궁즉통, 걸림의 디딤 전략이 김정호가 평범함의 비범함을 이끌도록 했나 보다. 표현도 절제했다. 그림이 아니라 판화라서 덧붙이는 붓질이 아니라 잘라내는 칼질을 기본으로 하다 보니 색도, 형도 줄이고 빼고는 삭혔다. 이러한 감필은, 마치 오윤 판화처럼, 투박한 제스처를 잘 살리면서도 간단명료해야 하는 지도에 잘 어울리는 명시성의 묘를 제공한다.

『대동여지도』는 명품이면서 걸작이다. 명시성을 본성으로 하는 지도로서의 정교함을 자랑하면서도 'less is more!'를 개성으로 하는 현대미술로서의 정미함까지 잘 보여준다. 현대미술가들이 『대동여지도』를 경모하는 작업을 펼쳐왔는데, 김정호의 표현 정신이 그만큼 선구적이라는 얘기일 것이다.

정확하다!

그동안 『대동여지도』의 정확성을 따질 때 주로 『대동여지도』와 그 이후에 제작된 지도들, 특히 서양식 지도와 겹쳐서 테두리와 모양을 대조해보는 식으로 했다. 『대동여지도』를 GPS로 만든 현대지도와 비교하면, 38선 이남은 거의 일치한다. 반면에 이북은 동쪽으로 살짝 치우친다. 특히 정북의 중강과 백두산은 위쪽으로 약간 올라갔고 최북단 최동의 도시들인 온성~경원~나선은 동쪽으로 약간 동진하며 이지러진다. 그럼, 정확

『대동여지도』 목판과 인출면

하지 않은 것인가? 당시 지도의 정확성은 당대의 크리테리아와 함께 판단해야 할 필요도 있다.

우리 전통 지리학은 시각적이고 제작적인 정확성보다 인지적이고 사용적인 정확성을 더 쳤다. 우리 나름의 방식도 있었다. '극고표極高表'가 예다. 김정호가 지도 시방서 격으로 만든 『여도비지』에는 우리 식 경위도 체계인 '극고표'가 실려 있다. 여기에는 주요 도시의 '북극고도'와 수도를 기준으로 치우침을 나타내는 '편경도'가 데이터화되어 있는데, 숫자가 278개소에 이른다. 이는 공용 측량시스템이 있고 그것에 따라 주기적으로 측량했으며 크리에이터들은 측지 데이터를 이용해 지리정보를 R&D할 수 있는 과학적 환경이 구비되었음을 말한다.

김정호가 정확성에 심혈을 기울였음은 지도를 판본으로 만든 것으로도 알 수 있다. 필사는 오류가 있으면 수정한 표시를 노출시키거나 아니면 잘못된 쪽을 찢어내고 새로 그려야 한다. 흠내기는 싫고 다시 하기도 힘들어 오류를 모으고 묶힐 수밖에 없다. 판본은 틀린 흠만 파내고 갈아 끼워 찍으면 된다. 교정과 인출도 필요할 때마다 할 수 있다. 『대동여지도』 판본을 들여다보면, 경상도 성주 안언역은 처음 있던 글자를 파내 옆으로 약간 옮겨 심었다. 함경도 장진의 십만령과 화통령 바로 앞으로 군현 경계선이 지나갔는데, 교정 이후에 선이 없어졌다. 이러한 교정 자국은 정확하게 정보를 보급하기 위해 노력했던 김정호의 위방지도를 잘 보여주는 흔적이다.

결: 알아야 면장을 한다!

우리 지도는 조선 후기에 2단계로 비상하면서 과학성과 효율성을 확보한다. 첫 번째는 정상기의 『동국지도』, 그리고 백 년 후 두 번째 김정호의 『대동여지도』다. 나라를 대신해 개인이 지도 제작에 매달린 이유를 정상기는 백성들이 '어둠 속으로 걷는 것(輿冥行者)', 김정호는 '담벼락에 얼굴을 박고 걷는 것(輿面墻)'을 막기 위해서라고 했다.

세상에 돌아다니는 우리나라 지도가 매우 많으나, […] 그런 지도를 보고 사방을 돌아다니려 해도 의지할 수가 없으니 어둠 속에서 길을

다시 보는 우리 것의 아름다움

가는 것(與冥行者)과 다름이 없다. 나는 이것을 근심해 마침내 지도를
만들었다. (정상기, 『동국지도』, 발문跋文)

　방여기요에 방위를 바로 하고 거리를 밝히는 것 두 가지가 방여의
요체인데, 더러는 그것을 소홀히 한다. […] 방위와 거리를 모두 버린
다면 담벼락에 얼굴을 대고 있는 것(與面墻)과 무엇이 다르겠는가라고
하였다. (김정호, 『대동여지도』, 지도유설)

　국민 면장을 걱정했다. 보면 볼수록 김정호가 고맙고 『대동여지도』가
아름다운 건, 김정호 개인의 독창을 넘어서, 공동체의 빠진 이를 보고 채
우려는 지식인의 푯대 같은 역할을 보기 때문이다. 지식정보가 한층 더
위세를 펼치며 위아爲我의 지도之道가 되는 현대에 김정호가 펼쳤던 위방
지도의 전망과 실천은 더욱 조명되어야 할 부분 아닐까?

바람이 불면 풀은 눕는다

전통미술의 일단락: 석파 이하응과 영미 민영익의 난초

　미술사가나 평론가들에게 한말을 대표하는 서화를 꼽으라면, 난초그림
짝을 뽑아낸다. 석파란石坡蘭과 운미란雲楣蘭. 우리 역사 최고의 격변기 중
하나였던 19세기 말을 대표하는 그림이 '묵란墨蘭'이다. 파란波瀾인가? 난
국蘭局인가?

　난초는 사대부의 헤게모니를 상징한다. 서구에서 문장紋章이 가문의 지
위를 나타내듯이, 난 그림은 왕공 사대부의 품격을 상징하는 도상으로 그
려졌다. 난초의 탈속한 자태와 그윽한 향기가 사대부의 청아한 품성을 나
타낸다고 본다. 물론 매난국죽 사군자도 모두 사대부의 문식이다. 양으로
치면, 이상하게도 난초는 다른 사군자에 비해 훨씬 적다. 어몽룡의 묵매墨
梅와 이정의 묵죽墨竹이 조선 전기, 중기부터 그 시대의 대표작으로 꼽힐
만큼 많이 그려지고 사랑을 받았는데, 난초그림은 18세기 이후부터 드러
나게 그려졌다. 총량의 법칙일까? 늦게 왔지만 한번 피어나자 무리 지어
난발했다. 그 중심에 김정희의 '추사란秋史蘭', 그 좌우에 이하응의 '석파
란'과 민영익의 '운미란'이 세 파란을 이루어 조선 전기와 사뭇 다른 사군
자의 유행을 만들었다.

　파란의 삼위라 했지만, 추사는 독보적인 존재로 따로 친다. 추사는 두 사

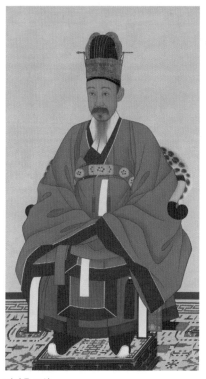

민영익 사진
메디슨 스퀘어가든 부근 윌리엄 커츠William
Kurtz 사진관 촬영. 1883년. 스미소니언박물관
소장

이하응 초상
관조복본, 비단에 채색, 67.8×132.6cm. 조선 말
기. 보물. 국립중앙박물관 소장/출처

람의 스승급으로 시대를 조금 앞서 살았다. 〈진흥왕순수비〉를 판독한 고증
학과 장안 최고의 글씨로 각광받았던 예서와 행서, 국보로 지정된 〈세한도〉
의 문인화처럼 여러 분야에서 두드러져 '추사' 장르가 따로 잡힐 정도다. 그
래서 한말, 전통회화의 마지막 하면 '석파란과 영미란'을 친다. 석파란과 운
미란을 읽는 독법은 대립을 주로 쓴다. 한 저널의 기사가 좋은 보기다.

이들의 난초는 회화사에 길이 남을 명작이지만 그 화풍은 사뭇 대조적이다. 대원군의 난초가 섬뜩할 정도로 예리하다면 민영익의 난초는 부드럽고 원만하다. […] 대원군은 여백을 살리고 화면 한쪽에 한 떨기 춘란春蘭을 즐겨 그렸다. 난은 섬세하고 동적이며 칼날처럼 예리하다. 특히 줄기가 가늘고 날카롭다. 뿌리에서 굵고 힘차게 시작하지만 갑자기 가늘어지고 끝부분에 이르면 길고 예리하게 쭉 뻗어나간다. 또 중간중간 각을 이루며 반전을 거듭한다. 반면 민영익의 난초는 여백이 없다. 줄기는 고르고 일정하며 끝은 뭉툭하다. 대원군이 붓끝으로 섬세하게 그렸다면 민영익은 붓 중간으로 굵기를 일정하게 유지하고 있다. 대원군 난은 획획 휘늘어지지만 민영익 난은 줄기가 뻣뻣하다. (이광표 기자, 「난초그림 쌍벽 대원군-민영익」, 《동아일보》 1997년 12월 24일 자 22면)

석파란은 필선이 길고 유연하며 농담 변화가 그윽하다. 여백도 크다. 잎이 길어 휘휘 날리는 것 같은 한두 촉의 난을 공간을 배경으로 올려다보는 형식으로 그려내니 느낌이 '귀인'을 만나는 듯하다. 운미란은 짙은 갈필로 뭉툭하게 선을 꺾고 옆으로 늘여놓아 짧고 굵은 잎 예닐곱 촉이 땅을 가득 채운 모습을 띤다. 대지를 꿋꿋하게 딛고 선 '무리'들을 내려다보는 시각이 많다.

춤으로 비유하면, 석파란은 하늘로 휘휘 솟아오르면서 뻗고 꺾고 차오르는 몸짓의 모양이 마치 장삼 자락 휘날리는 '승무' 같다. 운미란은 나란히 무리지어 대지를 낮게, 때로 높게 밟는 군중들이 올리는 제천의례의 '군무' 같다.

다시 보는 우리 것의 아름다움

민영익 필 〈묵란도축〉

종이에 먹,
59.1×130.2cm.
19세기 후반.

국립중앙박물관 소장/출처

이하응 필 〈난초〉

종이에 먹,
30.5×172cm.
19세기 후반.

국립중앙박물관 소장,
출처: e뮤지엄

그림 그리는 차이로 둘을 좀 더 들여다보자. 두 사람은 힘주는 부분이 다르다. 붓끝에 힘을 싣는 석파란은 종이와 마찰이 적어 붓이 빠르고 자유롭게 움직인다. 그런 선을 살리니 붓질이 성긴 대신 부드럽고 길게 나아가면서 화면의 여백을 최대한 살린다. 붓이 날아간다, 선이 유려하다, 예리하다는 얘기를 듣는 배경이다. 반면 운미란은 붓 중간에 힘을 주었다. 상대적으로 종이와 마찰이 많아 붓을 묵직하게 움직이며 뭉툭하게 끊어 필획을 횡렬로 늘였다. 석파란이 끊어질 듯 이어지며 공간을 타고 오르는 선의 유려한 비상을 인상적으로 전한다면, 운미란은 대지를 활보하는 장정들의 사열을 보는 듯하다. 붓질이 짧고 촘촘하고 강하게 움직여 화면의 채움을 강조한다. 요즘 카메라 찍기로 비교해 말하면, 석파란은 주로 올려다보는 '로앵글'로 찍어 하늘을 배경으로 하늘거리는 필선(line drawing)의 묘를 살렸고, 운미란은 대체로 내려다보는 '하이앵글'을 택해 난들이 땅에 무리 지어 꿋꿋하게 선 몸신의 미를 살렸다.

왜 이렇게 달라 보일까? 다르게 보이는 더 근본적인 이유는 대상이 다르고 그 대상을 담는 대책이 다르기 때문이다. 그리고자 한 대상의 생태가 다르고 그 다름을 충직하게 그려내는 화가의 화법 차이가 석파란과 운미란 차이의 근본이다.

석파 이하응이 그린 것은 춘란이고 운미 민영익이 그린 것은 건란이다. 겨울을 이겨내고 오는 춘란은 3~4월에 개화하고 키가 한 자 넘어 두 자까지 길게 가고 잎의 폭은 약지 두께 정도로 가늘다. 잎이 좁고 키가 헌칠해 난 애호가들은 세장한 형태미를 춘란의 매력으로 즐긴다. 반면 건란은 7~8월에 꽃을 피우며 풍성한 시절 덕분에 잎이 짧고 살쩐다. 춘란의

비수肥瘦와는 다르게 강단의 힘이 두드러진다. 그래서 호사가들은 춘란은 여성적이고 건란은 남성적이라 한다.

다른 대상에 다른 대책이 당연할 것이다. 하늘하늘하는 춘란은, 한두 촉 서 있는 난을 율동적으로 흐르는 잎의 흐름에 초점을 맞춰서 그린다. 붓을 눌렀다가 떼기를 반복하여 난잎의 굵고 얇음을 변주시키고, 세 번 정도 자연스럽게 꺾여 돌아가게 하는 삼전三轉으로 형태의 묘를 추구하는 것이 춘난 치는 법으로 정착했다. 춘란에 비해 상대적으로 잎이 짧고 굵은 건란은 키다리처럼 위로 가는 것보다 옆으로 늘여 세우는 것이 생태적으로나 조형적으로 훨씬 풍성해 보인다. 비수와 삼전을 쓰지 않는 대신, 뭉툭한 선을 횡렬로 늘여놓으면서 하이앵글로 땅 위에서 군무하는 듯한 어울림을 강조해낸다. 하나는 하늘하늘 피어올라서 좋고 또 하나는 꿋꿋하게 대지를 밟아서 또 좋다. 이런 차이가 화이부동의 묘일 것이다.

그런데, 사람들은 대상의 차이나 대책의 차이보다는 정치적인 차이로 두 사람의 다름을 몰아가기 좋아한다. 대원군은 왕족이었으나 파락호 생활을 거쳐 밑에서부터 위로, 위로 올라가서, 겨울을 인고하고 봄으로 피어 비상하는 '춘란'을 그렸고, 민영익은 젊어 빽으로 잡은 큰 권력이라서 불안정한 밑을 다지느라 대지를 밟고 서는 무리들로 '건란'으로 그렸다는 식이다. 정치적인 해설의 초는 더 쳐진다. 석파란은 뿌리를 흙 속에 두지만, 운미란은 뿌리가 드러나는 '노근露根'이 많다. 이 노근은 망명해 살아야 했던 민영익이 마의태자처럼 망국민의 한을 표현한 것이라고 한다. 그런데, 건란은 이름에서 드러나듯이 생태 자체가 건기에 강해 뿌리를 드러내놓고 살아도 필요한 습기를 빨아들이는 난의 종이다. 사람들은 두 그림

다시 보는 우리 것의 아름다움

의 차이가 두 사람의 정치적 차이에서 비롯되는 것처럼 몰아간다.

물론 두 사람의 정치적인 입장과 배경의 차이는 컸다. 석파 이하응 (1820~1898)은 왕보다 센 왕 아버지로서 전대미문의 역사를 펼쳤다. 전근대가 허물어지고 열강이 쇄도하는 시기에 쇄국과 복고의 정책 드라이브를 걸었던 이다. 그의 야망은 유명하다. 실세한 왕족의 일원으로 세도정치를 펴는 안동 김씨의 견제를 피해 일부러 파락호 생활을 하면서 천신만고 끝에 자신의 둘째 아들을 고종으로 등극시켰다. 왕실을 강화하고 척족세력을 견제하기 위해 자기 부인 여흥 민씨 집안에서 명성황후를 왕비로 들였으나, 구부 간에 목숨을 걸고 싸우는 권력투쟁을 벌인다. 1895년 명성황후가 일본 낭인들에 의해 시해되는 사건이 벌어지고, 대원군은 시해의 배후로 찍혀 정계를 물러난다. 그러고는 얼마 안 되어서 삶을 마감한다.

운미 민영익(1860~1914)은 대원군보다 한 세대 반 뒤의 인물로, 밑에서 와신상담하면서 올라간 석파와 달리 위에서 시작했다. 명성황후의 친오빠 민승호의 양아들이 되어 황후의 총애를 한 몸에 받는 친조카이자 대원군에 맞서는 민씨 척족세력의 중심인물이 되었다. 20대 때부터 별기군 당상이 되어 신식군대의 책임자 역할을 하는 한편, 특사로 뽑혀 서구로 문물시찰을 나가서 개화 캠페인에 참여했다. 그때 미국에서는 특사로 아서C. A. Arthur 대통령을 두 번이나 만났다. 이후에도 승승장구해 한성부 판윤과 병조 판서 같은 요직을 도맡았다. 척족세력의 거두로 지목되어 시련도 컸는데, 급진개혁파의 공격으로 아버지 민태호는 갑오경장 때 피살되고 갑신정변 때는 자신도 큰 부상을 당했다. 명성황후 시해 이후에는

중국 상해로 피신했고, 잠시 귀국했으나 을사조약 체결로 일제의 지배가 고정되자 사실상 중국으로 망명해 살다가 생을 마쳤다.

이와 같은 정치적 차이 때문일까? 그동안은 석파란과 운미란의 차이를 넓혀 '해석'해왔다. 해석은 자유이지만 팩트는 책임져야 한다. 석파는 추사에게서 춘란을 배웠고 운미는 건란을 즐겨 그리는 중국 문인화를 따라 갔다. 주체가 다르면 주제가 다르고 주제가 다르면 그를 주재하는 방식이 다르다. 그것을 같지 않다고 싸움 붙이거나 억지로 같게 하려는 것, 동이불화同而不和의 문화다. 난 치는 것이 오늘날에도 여전히 유효하다면, 서로 다르게 난을 치고 읽는 화이부동和而不同의 문화가 필요하고 존중해야 해서일 것이다.

결: 석파란×운미란 vs 민초

석파란과 운미란이 마지막 불꽃처럼 한 시대를 장식하던 중에 우리 전통문화는 암흑기를 맞는다. 20세기에 접어들자 일제에 강제로 식민화되고 이어 서구 근대화를 강요받아 '나' 아니라 '남'으로 사는 타율의 시대를 산다.

전통문화를 일단락하는 19세기 말의 난초 읽기도, 남이 던지는 '피투'를 나로 던지는 '기투'로 전회할 필요가 있다. 보이는 것을 넘어서 보고 화면 너머 세상 속에까지 피게 해야 난을 살아 있게 칠 수 있다. 난이어도 좋고 풀이라도 좋다. 죽은 것을 산 것으로 구출해낼 수 있는 게 더 중요하

다. 난치기든 풀 되기든 '생환'의 문화로 살아 있는 삶을 담아야 한다.

살아 있는 삶으로서의 풀이 김수영의 「풀」의 저항이든, 조지훈의 「풀잎단장」의 생명이든, 강은교의 「풀잎」의 허무이든, 나태주의 「풀꽃」의 사랑이든 어느 것이라도 좋다. 다시 잇고 살리고 열매 맺는 문화라면, 난국에서 끝난 우리 전통문화가 테크놀로지 다문화의 현대에서도 파란을 준비할 수 있다. 생환시키자.

> 군자의 덕은 바람이고 (君子之德風)
> 소인은 덕은 풀이다. (小人之德草)
> 풀 위에 바람이 불면 풀은 반드시 눕는다. (草上之風 必偃)
> (『논어』, 「안연편顏淵篇」)

> 풀이 눕는다
> 비를 몰아오는 동풍에 나부껴
> 풀은 눕고
> 드디어 울었다
> 날이 흐려서 더 울다가
> 다시 누웠다

> 풀이 눕는다
> 바람보다도 더 빨리 눕는다
> 바람보다도 더 빨리 울고

바람보다 먼저 일어난다

날이 흐리고 풀이 눕는다
발목까지
발밑까지 눕는다
바람보다 늦게 누워도
바람보다 먼저 일어나고
바람보다 늦게 울어도
바람보다 먼저 웃는다
날이 흐리고 풀뿌리가 눕는다
(김수영, 「풀」)

다시 보는 우리 것의 아름다움